導遊語言概論

（第2版）

韓荔華 著

崧燁文化

目錄

第七章 導遊語言的詞語選擇

第八章 導遊語言的句式調整

序

陳章太

導遊是一種職業，是一種十分講究語言藝術的職業。稱職的優秀的導遊會給旅遊者帶來愉快、歡樂和知識，創造較好的社會效益和經濟效益；水準不高的導遊就做不到這一點，甚至不受旅遊者的歡迎，產生不良的效果。要當一名稱職、優秀的導遊，除了熱愛導遊事業，具有良好的職業道德和心理素質，以及豐富的知識、較高的文化素養和較強的應變能力以外，很好掌握並善於運用導遊語言也是必不可少的重要條件。

導遊語言是導遊的交際工具，是一種社會行業語，屬社會語言學研究的範疇。它如同傳播語言、法律語言、廣告語言、公關語言等其他社會行業語一樣，有自己的特點和規律。導遊語言儘管有口語和書面語之分，直接導遊語和間接導遊語之別，但它的總特點是準確、得體、簡潔、流暢、生動、優美，具有針對性、靈活性、啟發性和韻味性，講究語音和諧、詞語錘鍊和句式選擇。為使導遊語言具有上述這些特點，優秀的導遊員總是努力加強自身的語言修養，並且儘量運用語言的各種表達手段，有時還輔之以圖像、照片、實物等其他有效辦法，用最簡潔、生動的語言傳遞最多最豐富的有關資訊和知識，最大限度地提高旅遊者的興趣，收取最佳的導遊效果。語言在社會運用中，其交際功能可以轉化為社會價值和經濟價值，最明顯的是社會行業語的應用，尤其是廣告語言、導遊語言、公關語言和法律語言，這是值得我們充分重視的。

在國際上，一般發達國家的旅遊事業和導遊行業是相當興旺的，其導遊語言的研究水平較高，也比較規範，成果也較多，導遊語言研究已成為一門比較成熟、獨具特色的社會語言學分支學科。而在中國，旅遊事業和導遊行業雖然發展很快，但畢竟起步較晚，基礎不夠厚實，研究成果不太多，導遊語言有待進一步規範和提高，導遊語言的研究需要很好加強。

韓荔華長期在大學從事漢語教學與語言研究，其語言學功底比較扎實，對語言應用、口語問題與修辭問題的研究成績尤為顯著。10多年來，她從實

際工作的需要出發，著力於導遊語言的研究，蒐集了大量的導遊辭和其他導遊語言資料，以及與旅遊、導遊有關的資料。在此基礎上，對導遊語言進行研究，撰寫並發表了多篇導遊語言方面的文章，其中有的很有新意，也很有價值，如《導遊辭藝術》、《論導遊語言技巧》、《導遊辭的縮距技巧》等；還在旅遊系統業務幹部培訓班講授過「導遊辭寫作技巧」課。近年來，她對導遊語言的研究更加全面、系統、深入，取得的成績也更大，所以有條件撰寫《導遊語言概論》（以下簡稱《概論》）這一理論專著。《概論》論述了導遊語言的性質、特點和基本規律，具體討論了導遊交際方式、導遊交際語境、導遊語言特點、導遊語言運用原則、導遊語言的語音和諧、導遊語言的詞語錘鍊、導遊語言的句式選擇、導遊語言的表達手法、導遊語言的語體風格等。其中有些章節寫得相當精彩，如「導遊交際語境」、「導遊語言特點」、「導遊語言運用原則」、「導遊語言表達手法」等。附錄「導遊辭評改實例」、「優秀導遊辭點評」也很有價值。

　　《概論》是導遊語言研究方面的第一部理論性著作，它具有三個主要特點：1. 建立了導遊語言基礎理論體系，理論框架比較完整；2. 全書內容充實，例證相當豐富；3. 所論富有新意，並較深刻、實際，是一部具有較高學術水準和較大實用價值的著作。

　　導遊語言是導遊交際全過程所使用的全部語言形式，它包括稱呼、問候、交談、置疑、應對、拒絕、引導、告別和導遊辭等。導遊辭是導遊語言的核心，本書內容以導遊辭為主，這當然是對的，但對其他問題討論少了，有的問題幾乎沒有討論，這應該適當兼顧。另外，關於導遊語言規範問題最好闢專章討論。

　　讀過《概論》書稿後，深感導遊語言的重要，應當加強研究，切實提高導遊語言水準，加強導遊語言規範。而本書內容具有較好的廣度和深度，並有較鮮明的特色，反映了導遊語言研究的新進展，值得專業人員一讀，也可供其他讀者參考，所以寫下了如上文字，發表一點感想，並做本書序言。

第一章 緒論

本章導讀

　　作為引子，緒論主要介紹旅遊、導遊、導遊交際和導遊語言的基本概念，由「旅遊」引出「導遊」，再引出「導遊交際」，最後引出該書探討的基本對象──「導遊語言」。詳細探討了導遊語言研究的意義、學科性質、研究特點、研究對象、研究方法等一系列重要理論問題，試圖勾勒出導遊語言研究的整體框架與研究思路。

▌第一節 旅遊、導遊、導遊交際與導遊語言

　　現代旅遊業一般是指第二次世界大戰以後迅速發展起來的並且很快成為世界經濟中發展最快的第三產業之一的旅遊業。新興的旅遊活動會更加多種多樣，旅遊者對旅遊業提供的服務的要求會越來越高。旅遊業的工作，特別是其中的導遊工作必須要適應新時代的種種要求，才能滿足廣大旅遊者的消費需求。為了使導遊工作能夠為旅遊者提供更加到位而高效的服務，對旅遊以及相關方面的研究應該在現有的基礎上更加全面、深入地展開，導遊語言作為導遊工作所賴以進行的工具，其研究工作更應該系統而深入地展開。

一、旅遊

　　「旅遊是人們以滿足某種精神和物質需要為目的，離開常住地到異國他鄉短期停留但不要求定居和就業所引起的一切現象和關係的總和。它既是一種文化生活，又是一種綜合性的社會經濟活動。」構成旅遊的三個基本要素是：旅遊的主體，即旅遊者；旅遊的客體，即旅遊資源；旅遊的媒介，即旅遊業。一般認為旅遊業由主體部門、相關部門和管理部門構成。其中主體部門既是為旅遊者提供直接服務的部門，也是旅遊業的核心部門，主要有餐旅業、旅行社、交通運輸業等三類。旅行社是旅遊業主體部門的三大支柱之一，常常被稱作旅遊企業的龍頭企業，在旅遊對象和旅遊者之間起著牽線搭橋的

媒介作用，是旅遊活動的組織者。導遊工作是旅行社工作的最重要的一個環節，導遊人員是實施導遊工作的主體。

二、導遊

導遊這一概念，有兩種內涵，第一種含義是指導遊工作。在導遊工作這一概念下，導遊是指「組織、協調旅遊活動，滿足旅遊者『求知、求新、求奇、求樂』願望的旅遊服務工作」。導遊工作具有服務質量要求高、協調性強、政策性強、獨立性強、涉獵範圍廣泛等一系列特點。

導遊的第二個含義是指導遊人員。在導遊人員這一概念下，「在旅行社內，接待工作的主體是導遊，他們是旅遊接待第一線的關鍵人員；在旅遊活動中，導遊處於中心地位，扮演導演的作用。一次旅遊活動的成功與否，關鍵往往在於導遊人員，旅遊專家認為：『……一名好導遊會帶來一次愉快的旅遊，反之肯定是不成功的旅遊。』為了強調導遊的作用之重要，國際旅遊界將導遊稱為『旅遊業的靈魂』、『旅行社的支柱』和『參觀遊覽活動的導演』。」可見導遊人員在整個旅遊接待服務中占有相當重要的地位。正因為如此，對導遊人員在職業道德、心理素質、知識結構、能力結構等方面提出了一系列要求。

三、導遊交際

導遊人員在導遊工作中與旅遊者進行資訊和感情交流的活動就是導遊交際。導遊交際是一種交際角色先期固定的、以有利於旅遊者為基本目的的主動言語交際。

導遊交際至少應該具有以下三個特點：

（1）交際角色先期固定。在導遊交際中，導遊人員與旅遊者的交際角色及其交際關係在進行導遊交際之前就已經決定下來了，固定的角色定位決定了導遊人員與旅遊者在導遊交際中的特定的交際關係、交際地位及其必然會形成的一系列特徵。這一點詳見導遊交際語境一章。

　　(2) 導遊交際必須以有利於旅遊者為基本目的。導遊人員是實施旅遊接待工作的主體；而旅遊者是旅遊的主體，是構成旅遊的三大要素之一。可見導遊服務工作必須以旅遊者為中心，必須以滿足旅遊者的旅遊消費需求為目的。在導遊交際中導遊人員只有牢牢地把握住這一點，才能真正掌握導遊交際的主動權。另一方面，在導遊交際這種主動性交際中，旅遊者有資格也有權利要求導遊人員滿足他們的諸多願望和要求，使他們充分地享受旅遊接待的種種樂趣。

　　(3) 導遊交際是一種主動交際。這種主動性特徵可以從兩方面進行分析。①對導遊人員來說，導遊工作是其本職工作，為旅遊者進行遊覽引導以及導遊講解服務是導遊人員的天職。從這個角度看，這種交際的主動性對導遊人員來說雖然具有一定的強制性，但是導遊人員必須以極大的熱忱參與交際，並且應該有能力保證導遊交際高質量、高效益的進行。②對旅遊者來說，參與特定的旅遊活動是旅遊者自身的主觀能動行為，「旅遊者實現旅遊活動，必須具備主客觀條件，主觀條件是旅遊者的願望和動機，即對旅遊的需求；客觀條件是旅遊者的財力和餘暇，即影響旅遊的社會經濟因素」。換句話說，在一般情況下，旅遊者的旅遊活動一旦實現，它就是一種自覺的主動行為，因此，貫穿整個旅遊活動的導遊交際行為也就必然地具有了主動性特徵。

　　導遊交際方式有很多種，目前常常採用的方式主要有書面導遊、錄音導遊、影像導遊（包括幻燈、投影、照片、錄影、光碟、電影膠片等形式）、面對面導遊等四種方式。以這些導遊交際方式為基礎就形成了導遊交際語境的種種類型。其中面對面導遊交際語境是最能體現導遊交際語境特點的一種語境，本書將重點對這類導遊交際語境進行討論。

四、導遊語言

　　導遊語言，是導遊在旅遊活動中交際的工具，占有舉足輕重的地位，可以說沒有導遊語言這一工具，導遊交際就無法正常進行。導遊語言，有廣義與狹義兩種含義。廣義的導遊語言應該包括所有與旅遊活動有關的語言。其中又分為兩類：一是相對靜態的語言，比如書面導遊辭、旅遊指南、風物誌、專題景觀介紹等等。二是交際過程中的動態的功能言語，應該包括導遊交際

全過程中的各個環節的言語，比如稱呼、問候、交談、置疑、應對、拒絕、引導、講解、告別等等。狹義的導遊語言，專指導遊辭，包括書面導遊辭和口頭導遊辭。從狹義的角度定義，導遊辭就是導遊人員引導旅遊者遊覽參觀時運用的講解語言。本書主要探討導遊講解語言——導遊辭的各種語言藝術技巧以及各種有效的表達手法，同時也涉及旅遊指南、風物誌、專題旅遊景觀介紹以及導遊交際全過程中的各個環節的功能言語等廣大的導遊語言。

書面導遊辭，只要根據遊客的具體情況或一些特定要求稍加調整，就能用於現場口頭講解。其他如旅遊指南、風物誌、專題旅遊景觀介紹等形式的語言，雖然並不是嚴格意義上的導遊辭，但是作為廣義角度的導遊語言，這些書面文字至少具有兩方面的作用。一是可以為導遊辭提供大量的、豐富的材料，是導遊辭的創作基礎，經過一定的加工、潤色，就可以改編成書面導遊辭。二是具有間接導遊作用，許多旅遊者在進行旅遊之前，一般情況下都會瀏覽一些相關的旅遊指南、風物誌或專題景觀介紹等材料，以確定特定旅遊活動的重點，使旅遊活動更有針對性。本書中所採用的例子，既有書面導遊辭，也有旅遊指南、風物誌以及專題景觀介紹，甚至還有少量的遊記。

狹義的導遊語言，即導遊辭，主要用於面對面的導遊交際場合。關於導遊辭之「辭」，是寫作「辭」還是寫作「詞」，實際上是一個值得討論的問題。在漢以前，一般只用「辭」，不用「詞」，所以《易經‧乾卦》有「修辭立其誠」、《論語‧衛靈公》有「辭達而已矣」、《論語‧季氏》有「而必為之辭」等用法。漢以後，出現以「詞」代替「辭」的現象，如《史記‧儒林列傳》有「是時天子方好其詞」、《文心雕龍‧容裁》有「剪裁浮詞謂之裁」等用法，但是用「辭」的現象更多一些。在現代漢語中，「辭」指優美的語言；「詞」指語句。這樣一來似乎「辭」、「詞」的用法應該能夠分清楚了，但是現在也有「文辭」與「文詞」以及「言辭」與「言詞」的並用現象，也有積非成是的「解說詞」的成例。受這種現象影響，有些人將導遊辭之「辭」寫成「詞」，是不妥當的，應該使用「辭」的本義，將「辭」的要點放在「優美的語言」這一點上。

　　導遊語言與導遊辭之間的關係可以從兩個角度分析。從比較嚴格的邏輯角度劃分，導遊辭是導遊語言的下位概念，是導遊語言的一個次分類，包含於導遊語言這一大類之中。從研究角度可以獨立地對導遊辭進行探討。但從導遊語言運用的實際考察，導遊語言與導遊辭又具有交叉關係。在導遊講解過程中，雖然以導遊辭運用為主，但是在導遊辭中也經常涉及稱呼、問候、交談、應對、拒絕、引導、告別等導遊語言其他交際環節，這使得導遊語言與導遊辭在導遊交際過程中呈現出互相交糅的狀態。從這個意義上說導遊語言與導遊辭又很難截然劃分開來。

第二節 導遊語言研究

一、導遊語言研究的意義

　　作為導遊交際工具的導遊語言，在旅遊活動中占有十分重要的地位：它既是導遊人員進行導遊工作所憑藉的手段，是導遊人員和旅遊者溝通的紐帶，也是旅遊者從更高層次感受、認識、欣賞、評價旅遊客體的媒介。因為導遊人員運用導遊語言水平的高低，直接關係到導遊行業服務質量的優劣。因此，對導遊語言進行全方位的研究，對於提高導遊人員的整體語言表達水平和增強導遊人員駕馭導遊語言的能力，從而提升導遊服務質量乃至整個旅遊行業的服務質量，促進旅遊產業的發展具有十分重要的現實意義。

　　另外，深入而系統地研究導遊語言不僅可以大大拓寬社會語言學行業語研究的範圍，還可以為社會語言學的基礎理論研究提供大量的豐富生動的語言素材。從這個角度說，研究導遊語言又具有重要的理論意義。

二、導遊語言研究的學科性質

　　語言與社會的共變關係是社會語言學研究對象之一，語言變異是社會語言學研究的中心內容。語言變異大體上可以分為時空變異和人的變異。時空變異又分為時間變異和空間變異兩種。時間變異是指語言在不同歷史時期產生的變異，比如漢語的歷時變異產生了古代漢語、近代漢語、現代漢語等不同的變體。空間變異主要是指地域上的變異。地域變異可以分為國別、區域

等變異。比如，英國英語、美國英語、澳洲英語等是英語在不同國家的變體；臺灣國語是現代漢語在臺灣的變體。人的變異可以分為集團變異和個人變異兩種。集團變異可以有階級、階層、民族、種族、職業、文化、黑社會等方面的變異。個人變異主要是指年齡、性別、心理等方面的變異。社會語言學的變異理論對導遊語言研究具有指導作用。首先，導遊語言是一種社會行業語，是集團變異的結果，因此只有對這種語言變體的方方面面進行系統而深入的研究，才有可能揭示導遊語言的種種運用規律，才能為導遊人員掌握並駕馭導遊語言提供堅實的基礎。其次，借鑑社會語言學的變異理論，可以將導遊語言研究重點放在導遊人員在什麼時候、什麼地方、什麼場合對什麼旅遊者用什麼方式講什麼等內容之上，使導遊語言研究具有明確的方向。

可見，導遊語言研究，是社會語言學的一個分支學科，屬於其中的社會行業語研究，在這一範圍內，與之並列的分支學科還有法律語言研究、廣播電視語言研究、服務語言研究、教師語言研究、醫護語言研究等等。導遊語言這一社會行業語研究，與其他的社會行業語研究具有一定的共性，但是導遊語言研究的目的是要探求、整理導遊語言自身的一般原理與規律，從而揭示出導遊語言與其他行業語言之所以不同的一系列個性。

三、導遊語言研究的特點

（一）綜合性特點

對導遊語言的研究，在語言學內部將涉及行業語、語言變異、語言與交際、語言與民族、語言與文化、語言與社會心理、語言與社會語境等社會語言學工作者十分關注的一系列重大課題；也將涉及言語交際學、修辭學、語體學、語境學、委婉語、模糊語、肢體語言等語言學的一些分支學科的諸多內容。這使得導遊語言的研究必然會表現出綜合性的特點。

（二）交叉性特點

在語言學外部，導遊語言研究具有多學科的交叉性特點。對導遊語言的研究將涉及旅遊學、美學、心理學、歷史學、文化學、文學藝術、民俗學、民族學、心理學、宗教學等相關學科。可見，研究導遊語言需要具備多學科

的知識，需要多學科人員的密切合作。對導遊語言的綜合研究，不僅可以促進多學科研究的橫向合作，也將對導遊語言的研究與發展起著積極的推動作用。

四、導遊語言研究的對象

語言變異是社會語言學研究的中心內容。導遊語言的研究目的就是要探討並揭示導遊語言這一社會語言變體的種種特點與規律。導遊語言的具體研究對象應該包括導遊交際方式、導遊交際語境、導遊語言語碼選擇與轉換、導遊語言特點、導遊語言運用原則、導遊言語行為、導遊語言藝術、導遊語言語體及其風格等內容。

導遊交際方式，是導遊語言得以實現的具體形式，主要有書面導遊、錄音導遊、影像導遊、面對面導遊等四種形式。其中面對面導遊交際方式是最能充分體現導遊交際特點的一種交際形式，也是本書探討的重點。

導遊交際語境，是導遊語言得以產生並存在的前提條件。對導遊交際語境的深入而全面的研究，是系統研究導遊語言的前提。因為導遊語言這一變體的方方面面的特徵都是在導遊語境中表現出來的，導遊語言的微觀研究必須以導遊語境的研究為基礎。

導遊語言語碼選擇與轉換，是導遊語言研究的一個重要問題。導遊語言的語碼選擇與轉換是一個複雜的社會語言學課題。以漢語為著眼點，一般講導遊交際語碼的選擇至少包括外語、漢語兩大類。外語導遊，主要是針對與外國旅遊者的導遊交際，其對象既包括外國人，也包括境外華人。比如使用各種外語對特定遊客進行旅遊接待服務。使用何種特定外語，一般是在接待特定旅遊團或特定旅遊者之前就已經確定。漢語導遊，從旅遊者角度分為與境內旅遊者交際和與境外旅遊者交際兩種；從語碼角度分為普通話導遊交際和方言導遊交際兩種。對境內旅遊者來說，一般有三種情形：（1）採用普通話進行導遊。（2）對在方言區遊覽的當地旅遊者採用當地方言進行導遊。（3）對來自方言區的旅遊者採用普通話兼方言的形式進行導遊。其中最複雜，也最需要深入研究的是第三種導遊交際，因為這其中既有語碼的選擇問

題，又有語碼的轉換問題。對境外華人旅遊者採用什麼語碼進行交際主要根據特定旅遊團或特定旅遊者的具體要求而定。「根據有關原始資料記載，選擇導遊語言主要有以下五種情況：1. 普通話，如新加坡、馬來西亞、荷蘭的部分華僑；2. 方言，如新加坡的部分華僑選擇閩南話，馬來西亞的部分華僑選擇客家話，歐美的部分華僑選擇廣州話；3. 外語，如北美一些華僑選擇英語；4. 外語兼方言，如歐美的部分華僑選擇英語兼粵語；5. 外語或方言任選一種，如泰國的華僑選擇的是泰語和潮州話。港澳臺華人選擇導遊語言情況主要有兩種，有的選擇普通話，有的選擇方言。」實際上港澳臺華人旅遊者也可能會選擇普通話兼方言的形式。就漢語導遊而言，語碼的選擇與人們的語言習慣、文化心理是緊密聯繫在一起的。語碼轉換是指在交際語碼確定之後，在導遊人員與旅遊者雙方具有共同的雙語或多語的條件下進行的變換使用不同語碼的現象。這也是社會語言學關注的重要問題。上面所說的這些種類的語碼選擇與語碼轉換內容本書限於篇幅無法展開，有待今後進行深入的專題研究。

導遊語言特點，是指導遊語言在導遊交際中表現出來的語用特徵。主要有美感性、針對性、知識性、趣味性、口語化、現場感等一系列特點。

導遊語言運用原則，是指導導遊語言運用的準則。在導遊語言運用中，要遵循針對性、靈活性、融洽性等原則。

導遊言語行為，包括稱呼、問候、交談、置疑、應對、拒絕、引導、講解、告別等導遊交際全過程中的各個環節的功能言語特點以及運用規律。

導遊語言藝術，也是導遊語言交際藝術。它應該屬於言語交際藝術中的綜合門類，因為，導遊語言具有綜合性的交際特點。它幾乎包括了言語交際的各個環節，如社交語言中的打招呼、自我介紹、寒暄、客套、搭訕、交談、答問、安慰、勸說、解釋、讚美、批評、拒絕、道歉等交際形式；公關語言中的致詞、接待、講解等交際形式；服務語言中的推銷、引導、迎送等交際形式等等。因此，導遊語言交際藝術也必然地表現出言語的多種功能藝術特徵。對導遊辭來說，其語言藝術至少應包括語言錘鍊與表達技巧等兩個內容。

導遊語言語體及其風格，是在導遊語言交際中形成的並透過言語表達體現的一系列特點綜合而成的體系。其中主要包括導遊語言語體形成的基礎、導遊語言語體特點、導遊語言語體結構、導遊語言風格等內容。本書重點對前三個內容進行討論，導遊語言風格的內容有待於今後繼續進行研究。

五、導遊語言研究的方法

導遊語言研究的方法，可以從三個方面進行討論。

（一）使用語言學研究的一般方法

語言學研究的定性研究、描寫研究等方法，是導遊語言研究的重要方法。採用定性研究方法對導遊語言進行研究，首先要定義所要描寫的對象——導遊語言範圍的某一課題，比如導遊交際方式、導遊語言語音、導遊語言詞語、導遊語言句式等等，然後收集大量的材料，在材料中尋找、總結、概括出一些規律性的東西，然後再回到材料中去收集更多的材料來支持初步得出的結論，經過循環往返的多次研究過程，使得出的結論更加可靠。在對導遊語言進行定性研究中，要特別講究運用觀察、歸納、分析、比較、分類、抽象、綜合等具體方法去獲取語言材料以及對語言材料進行加工、整理。導遊語言交際方式、導遊語言的修辭技巧，導遊語言語體結構等內容都需要採取定性研究方法。採用描寫研究方法對導遊語言進行研究主要是進行導遊辭話語（口頭導遊辭）分析和導遊辭語篇（書面導遊辭）分析。

（二）採用社會語言學的研究方法

在社會語言學的諸多研究方法中，導遊語言研究主要採取其中的社會調查方法。社會調查是取得社會語言學研究素材的重要方法。在導遊語言研究中採用社會調查方法，主要是對導遊講解中的口頭導遊辭進行調查。現場錄音是調查口頭導遊辭最重要的一種手段。在調查研究過程中，首先要蒐集整理、研究分析有關導遊語言這一課題的研究資料，進行多方論證；然後建立特定的調查假設並對它作出解釋；擬訂調查提綱和制定目標，然後實施調查。調查到大量的語言材料之後，就可以對調查到的導遊辭進行整理和統計分析。

最後透過分析結果驗證先期的調查假設。對旅遊者的導遊語言語碼選擇與轉換這一課題，如果採用抽樣調查方法也能夠收到比較理想的研究結果。

（三）適合各個學科的泛研究方法

泛研究方法又稱一般研究方法或泛科學技術研究方法，是指以定量化、形式化、模型化為突出特徵的、適用於一切研究領域的一類方法，比如統計方法、比較方法等等。導遊語言研究常常採用比較方法。比較方法是許多學科都採用的一種一般科學研究方法，採用這種方法對導遊語言進行研究，可以使人們在比較複雜的現象中能夠比較全面地認識和把握導遊語言，發現同中之異、異中之同。導遊語言的比較研究內容大致有三個層次。一是將導遊語言與一般性的口語和書面語進行比較研究。透過研究發現，導遊辭既有口語語體特點，又有書面語語體特點，然而又不同於口語語體和書面語語體，而是二者融合之後產生的一種新語體。二是將導遊語言與其他行業語，如法律語言、廣播電視語言等進行橫向比較研究。導遊交際方式、導遊語言特點、導遊交際語境特點、導遊語體特點、導遊語言風格等課題都要借助比較方法進行研究才能更全面地發掘出屬於導遊語言特有的一些東西。三是將相同素材的書面導遊辭與口頭導遊辭進行比較研究。透過比較研究，可以從中發現同一素材的導遊辭因不同發生方式而導致二者在語言內部各要素的選擇與錘鍊、語言表達手法以及語體風格等方面的同異特徵。

總之，導遊語言研究，不僅要對語言形式進行定性的和描寫性的研究，從中總結出一些一般性的規律來，而且還應該把它放在更廣闊的社會文化語境中進行動態的比較、分析和研究，使歸納與演繹、分析與綜合、抽象與概括等各種具體方法的運用具有更堅實的基礎，使分析闡釋更加具有說服力，從而深入地揭示導遊語言的各種功能特徵。

本書是系統研究導遊語言的一次嘗試。其中對導遊語言的考察，主要以導遊辭為主，同時兼顧導遊交際全過程中的稱呼、問候、交談、置疑、應對、拒絕、引導等各種交際語言功能，探討導遊交際方式、導遊交際語境、導遊語言特點、導遊語言運用原則、導遊語言錘鍊（語言、詞語、句式）的技巧、導遊語言表達手法、導遊語體等方面的內容。其中比較集中地討論了導遊語

言技巧、導遊語言表達手法與導遊語體等問題。導遊語言技巧主要從加工潤色導遊辭的角度對導遊辭的語音、語義、詞語、句式等修辭技巧進行了多方面的討論；導遊語言表達手法主要探討了敘述法、置疑法、縮距法、點化法等有效增加導遊辭講解效果的各種表達方法；導遊語言語體主要探討了導遊語言語體特點以及導遊語言語體結構等問題。至於導遊交際方式、導遊交際語境等內容，本書只是進行了一些必要的討論，有關這方面的很多問題還有待於今後繼續進行深入研究。導遊交際全過程中的具有各種功能的語言形式，也還有待於今後進一步深入探討。

第二章 導遊交際方式

本章導讀

　　導遊交際方式，是導遊語言研究的一個重要內容。本章概要討論書面導遊（書面導遊種類、特點）、錄音導遊、影像導遊（影像導遊形式、特點）等三種導遊交際方式，從而為本書下面各章節主要探討的面對面導遊方式的一系列相關問題進行鋪墊。

　　導遊交際是導遊人員在導遊工作中與旅遊者進行資訊和感情交流的活動。在導遊中實現導遊交際活動的交際方式主要有書面導遊、錄音導遊、影像導遊以及面對面導遊等四種。導遊交際方式隸屬於言語交際方式。現代社會的言語交際方式，主要有口語交際、書面語交際、電路交際三大類。口語交際，根據其交際形式可以分為一對一、一對多、多對一、多對多等類型；根據其交際功能可以分為閒談、交談、會談、座談、討論、協商、辯論、答辯、演講、報告等類型。書面語交際，主要有公文事務語體交際、科技語體交際、政論語體交際、文藝語體交際等類型。電路交際主要有電話、電報、傳真、電子郵件、廣播、電視等交際形式。導遊交際，對上述三大方面的交際方式都有涉及。但最主要是書面導遊、錄音導遊、影像導遊、面對面導遊等四種交際形式。

▌第一節 書面導遊

　　書面導遊，就是以文字為工具，採用書面語形式進行導遊講解或介紹的方式。

　　在書面導遊交際方式中，沒有導遊人員出現，旅遊者接觸的是書面導遊材料，與書面導遊作品的創作者的交際關係是間接的。即使書面導遊語言作品是由導遊人員創作的，在書面導遊交際過程中，旅遊者與導遊人員之間也不具有直接的交際關係。換句話說，書面導遊語言作品的創作者主要面對的是「讀者」，因為書面導遊材料的讀者更廣泛，旅遊者可以閱讀，非旅遊者也可以閱讀；人們可以在遊覽現場閱讀，也可以在非遊覽現場閱讀。導遊語

言的這種發生方式以及適用範圍，使書面導遊交際表現出間接性特徵。在這種交際方式中，導遊語言的創作者只能憑藉想像預測讀者的種種具體情況，只能透過預測間接控制交際環境，以使書面導遊材料產生理想的交際效果。

一、書面導遊的種類

嚴格地說，書面導遊，應該是指以書面形式體現的導遊辭，但是，在目前的情況下，最後成型的導遊辭集或選集還不太多。此外，還有一些具有導遊辭作用的書面導遊材料，比如旅遊指南、風物誌以及一些專題旅遊景觀介紹等等。

（一）書面導遊辭

書面導遊辭，就是用文字這一書面形式表達的導遊辭。這類書面導遊辭，一般是根據實際遊覽景觀，按照特定遊覽路線進行導遊的最接近實際遊覽情況的導遊辭。這種導遊辭具有規範性、綜合性、多重功能性、現場性等一系列特點。

規範性，是指書面導遊辭的遣詞用句符合普通話規範的特性。書面導遊辭採用書面語言進行交際，避免了口語交際的倉促性，導遊辭創作人員可以有充足的時間字斟句酌地反覆推敲，既能夠充分地選擇規範的表達形式進行表達，又能夠有充分的時間修改或者刪除一些不規範的表達，從而使導遊辭表現出鮮明的規範性特徵。下面請看一段書面導遊辭：

女士們、先生們：

大家好！現在我們來到了藏傳佛教格魯派六大寺院之一的塔爾寺。塔爾寺所在的這個鎮在藏語裡稱為「魯沙爾」，漢語地名是「湟中」，意思是地處湟水的中游。藏傳佛教俗稱喇嘛教，是發源於古印度的佛教傳入西藏地區之後形成的一個佛教支派，由於藏傳佛教寺廟中取得佛學學位的僧人在藏語中被稱為「喇嘛」，所以喇嘛教這個稱呼就傳開了。「格魯」是藏語譯音，意思是「善規」。佛教自 7 世紀傳入西藏到最後形成藏傳佛教，經歷了幾百年風風雨雨的變遷和改革。格魯派是 15 世紀才出現的藏傳佛教的一支派別，因它的教規對僧人要求十分嚴格，故得名「善規」；又因該派僧人在做法事

時戴黃色的帽子，所以更多的人稱它為黃教。雖然黃教在藏傳佛教中出現最晚，但是由於管理最嚴，深得信徒崇敬，因此規模越來越大，在藏族地區信徒人數居其他教派之首。黃教寺廟更是隨處可見，其中最著名的六座是西藏的色拉寺、甘丹寺、哲蚌寺、扎什倫布寺，甘肅的拉卜楞寺以及我們現在參觀的塔爾寺。（王秉習等《青海塔爾寺》）

　　這段關於青海塔爾寺的導遊辭，就具有較強的規範性。除了遣詞用句十分規範以外，內容的展開也層次分明，井然有序。全段圍繞第一句「現在我們來到了藏傳佛教格魯派六大寺院之一的塔爾寺」這一總括句展開，按照塔爾寺地理位置、藏傳佛教、格魯派、六大黃教寺院的順序進行分述，既符合寫作脈絡展開的要求，又符合旅遊者理解的思路，容易給旅遊者留下深刻印象。

　　綜合性，是指書面導遊辭所具有的兼容口語、書面語及其多種下屬語體的特徵，或敘述、或描寫、或議論、或抒情，多種表達方法兼用，具有平實與藻麗、含蓄與明快、簡約與繁豐、豪放與婉約、通俗與典雅、活潑與莊重等多種表現風格。下面請看一段導遊辭：

　　各位團友，我們面前的這座雕像就是王昭君和呼韓邪單于。大家請看，王昭君溫柔美麗，柔中帶剛；呼韓邪單于威武粗獷，具有北方少數民族特有的豪爽氣質。這尊雕像的下面用蒙漢兩種文字刻著「和親」。再請各位看看，昭君夫婦並騎的馬頭是朝什麼方向的？對，這位團友說對了，是西方。為什麼朝西呢？原來這和昭君出塞的路線有關。西元前 33 年，他們是從長安出發向西行至甘肅省慶陽縣，然後經陝西榆林、內蒙東勝、杭錦旗、包頭市，向漠西方向行走的，從西安出發向西走，馬頭當然朝西了。（何育紅《內蒙古昭君墓》）

　　這一段導遊辭，基本是書面語表達風格，前一部分以描寫為主，後一部分以敘述為主；部分採用對話形式，具有口語親切自如的特色。在這段表達中，這兩種語體風格有機地融合在一起，使導遊講解語言自然流暢，揮灑自如。

多重功能性，是指書面導遊辭要既宜於導遊人員進行口頭表述，又要便於旅遊者閱讀的特徵。規範的書面導遊辭總是二者兼顧的，既考慮到書面語的寫作要求，以能夠順利進行現場導遊講解為主要目的，又要照顧到旅遊者查閱方面的種種要求，使書面導遊辭具有多種積極的功能。比如：

請大家看看，這條路有幾種顏色？還散發著香味哪！……主要是紅色。對！「紅色之路」。這條路還稱為「蜀身毒（身毒，古印度的別譯，「身」，音ㄐㄩㄢ）道」，也就是古代西南絲綢之路。早在兩千多年前的西漢時期就已經開發，它北接四川，南入緬甸、泰國，再到印度、阿拉伯半島。這條國際商道比西北的絲綢之路還要早幾百年哩！（李威宏《石林、撒尼人、火把節——石林一日遊導遊辭》）

這一段導遊辭中，為了方便導遊人員講解，也為了方便旅遊者閱讀，對「蜀身毒」的意思以及對「身」的讀音用括號形式加以解釋與提示，充分顯示了書面導遊辭的特點與優勢。

現場性，是指在書面導遊辭中所營造出的此時、此地、此情、此景的現場語境感。比如：

（出德和園向玉瀾堂門前湖岸邊步行的途中）

記得中國宋代大詩人陸游，曾寫下「山重水複疑無路，柳暗花明又一村」的著名詩句。現在就讓我們來實際體味一下這首詩的美妙意境吧！我們已經來到了仁壽殿後的假山中，前方的景物全被假山擋住了，好像已經到了「山窮水盡」的地步，沒有什麼好看的了。但是當我們沿曲折的山道繞過這座假山後，眼前會豁然開朗，一碧千頃的昆明湖使我們切身體驗到了「柳暗花明」的詩情畫意。這就是中國造園藝術中「抑景法」的巧妙運用。（頤和園管理處《頤和園導遊辭》）

在這段導遊辭中，括號部分和「我們已經來到了仁壽殿後的假山中」是現場場景提示語；「現在就讓我們來實際體味一下這首詩的美妙意境吧」是引導旅遊者參與的導引語；「……使我們切身體驗到了……」是結果提示語；

此外的若干個「我們」，是現場感較強的人稱代詞。這些手段的運用使這段
導遊辭給人以活靈活現、如臨其境的切身感受。

（二）旅遊指南

旅遊指南一類的書籍，除了「XX 旅遊指南」的命名形式以外，還有 XX
便覽、XX 手冊、XX 覽勝、XX 導遊等形式的名稱。這類冠以特定地名的旅
遊指南，主要包括當地概況、遊覽景點介紹、趣聞、掌故傳說、特產美食以
及囊括交通、住宿、購物、飲食、娛樂、氣候特點等各方面資訊的旅遊服務
內容等部分。

旅遊指南，具有適用範圍廣、引導性強、服務意識突出、圖文並茂等一
系列特點。

適用範圍廣，是指旅遊指南的對象可以是一個地區，如《中台灣旅遊指
南》等；也可以是一個城市，如《台北旅遊指南》、《杭州旅遊指南》等；
還可以是一個特定景點，如《玉山導遊》等。這種特徵，使旅遊指南在結構、
篇幅、內容等方面具有較強的靈活性，可以根據介紹對象的具體情況進行靈
活調整。

引導性強，是指旅遊指南對遊客的遊覽活動具有十分明顯的引導、指導
作用。它對旅遊者制定特定旅遊計劃、選擇相關遊覽景觀、順利享受各項旅
遊服務都具有積極的指導作用。

服務意識突出，是指旅遊指南能夠為旅遊者提供交通、住宿、購物、飲
食、娛樂、氣候特點等各方面內容的旅遊服務資訊，使旅遊者能夠根據相關
資訊妥善安排自己旅遊活動中的衣食住行，並能夠充分享受各種相關的便利
條件以及配套的旅遊服務設施，使旅遊活動順利而高質量地進行。

最後，在旅遊指南一類書籍中，可以加插各種必要的照片、圖表、地圖、
示意圖等，使對旅遊內容的介紹圖文並茂，更加直觀形象、鮮明生動。

總之，這類旅遊指南書籍，雖然嚴格地說並不是導遊辭，但是它對旅遊
者具有十分有效的指導與引導作用，能夠為旅遊者提供諸多幫助。

（三）風物誌

風物誌，是指以記錄某一個地方特有的歷史文化、風景名勝、民間工藝、土特物產、民俗風情等為主要內容的書籍。

風物誌最突出的特點是鮮明的綜合性。風物誌，不論其涉及範圍大小，只要以風物誌命名，那麼其內容就基本要包括當地概況、歷史發展、名勝古蹟、名人遺蹤、地方戲曲、土特名產、民間工藝、風俗習慣等各種各樣的內容。風物誌的這種綜合性特徵，必然會使其表現出資料詳實、內容全面、文字可靠等一系列特點。另外，風物誌與旅遊指南一樣，也具有可以充分利用照片、圖片，圖文並茂地介紹各方面內容的便利條件。

雖然風物誌的導遊作用沒有導遊辭、旅遊指南等一類書籍明顯，但是它涵蓋範圍較廣，內容豐富，介紹全面，是旅遊者旅遊中必要的旅遊參考書籍。

（四）專題旅遊景觀介紹

專題旅遊景觀介紹，主要是指從各種不同角度，以各種特定題材為綱類聚在一起的以介紹風景名勝、文物古蹟為主要內容的一類書籍。

專題旅遊景觀介紹，除了具有圖文並茂等特點外，還具有文字嚴謹、知識性強、文學色彩濃厚等特點。首先是其文字嚴謹的特點。這類旅遊景觀介紹比較注重資料的引用以及史料的考證，材料出處明確，行文一絲不苟。比如：

龍井泉，為一圓形的泉池，且環以精工雕刻的雲狀石欄。泉池後壁是千瘡百孔的古樸疊石。泉水從疊石下石隙中涓涓湧出，匯集於龍井泉池後，又透過泉池下方通道流入低處的兩個相連的方形小池中；接著注入玉泓池；最後跌宕下瀉形成鳳篁嶺下「十里泉聲咽斷崖」的淙淙溪流。據明代田汝成撰《西湖遊覽志》記述，龍井泉發現於三國東吳赤烏年間（西元238—251年）。西晉學者葛洪曾在此煉丹。明代，有人曾在井口發現一片「投書簡」，上面刻有東吳赤烏年間向「水府龍神」祈雨的告文。可見龍井泉聞名於世已有一千七八百年的歷史了。民間相傳龍井泉與江海相通，有龍居其中，故名「龍井」。蘇東坡有詠龍井泉詩曰：「人言山佳水亦佳，下有萬古蛟龍潭。」北

宋秦觀（字少游）的《龍井記》中說：「惟此地蟠幽而居陽，內無靡麗之誘以散越其精，外無豪悍之脅以虧疏其氣，故嶺之左右大率多泉，龍井其尤者也。夫蓄之深者發之遠，其養也不苟，則其施也無窮；龍井之德，蓋有至於道者，則其為神物之托也，亦奚疑哉！」故老百姓「每歲旱禱雨於他祠，不獲則禱於此」。又曰：龍井寺辯才法師曾率其徒一邊環繞龍井泉走，一邊唸著經，「俄而有大魚自泉躍出，觀者異焉！然後知井中有龍不謬，而其名由此益大聞」。（李金堂等《中國名泉錄》）

這一例中，引用《西湖遊覽志》的記述，以引證龍井泉的發現年代，這一史料的援引，使龍井泉發現年代這一事實的陳述更加具有說服力；此外，又引用蘇東坡、秦觀的詩文，來佐證民間有關龍井泉的傳說，這些相關文字的徵引使龍井泉的傳說也顯得言之有據。

第二是它的知識性較強。這是指專題旅遊景觀介紹注重尋根問底，言之有據；注重廣徵博引，多方展開；注重相關知識的系統介紹。比如：

廣東音樂，又叫廣東小曲或廣東樂曲。它的發展與粵劇有密切關係。最初的廣東音樂，大致分為三種：一種是用來作粵劇的過場曲，依附於粵劇之中。二是用來作為民間辦紅白喜事吹奏的，叫做「過街音樂」，從事這種職業的人被蔑稱作「八音佬」；三是在街頭或茶樓賣唱的，則是比「過街音樂」更受歧視的「下路貨」。後來，透過吸收民間音樂的精華，逐步充實、提高，並改革和增加樂器，才逐漸發展成為能夠獨立演奏的樂種。演奏的樂器也相應變化，從起初由琵琶、秦琴、揚琴組成的「三件頭」，發展成為加上洞簫、椰胡組成的「五件頭」，後來在使用多種廣東民間樂器的基礎上又增加了部分西洋樂器。演奏的規模也從獨奏、小合奏，發展為四五十人的大合奏。藝術水準有了極大的提高。（潘耀華《花城廣州》）

這一例中，對最早的廣東音樂的種類以及特點、對廣東音樂演變為獨立演奏的樂種的發展過程以及其中配器的改進歷程進行了介紹，詳實全面而又簡潔清楚，使人們很容易就對廣東音樂有了初步的瞭解。

第三是它的文學色彩濃厚。這是專題旅遊景觀介紹的另一個十分突出的特點。比如：

九華<u>風光如畫</u>（明喻）。它地處江南丘陵的北緣，每當晴空萬里，俯瞰山前綠野萬頃，<u>田疇如秀</u>（明喻）；北望浩蕩長江，宛如巨幅白練橫陳，<u>又似神女襟帶掠地</u>（明喻、對偶）；放眼南眺，<u>黃山天都、蓮花珠峰搖出於天際，如群芳鬥豔，寺壯士爭雄</u>（明喻、對偶）。雨後新霽，彩虹橫空，<u>瀑布垂練於翠壁，溪水爭流於萬壑</u>（借喻、對偶），群峰碧綠，萬木滴翠，空氣特別清新。夜步山徑，明月皎潔，<u>如觀水墨圖畫</u>（明喻）。清晨，在天台峰觀日出，看雲海，與黃山、泰岱無異。（白奇編著《九華勝境》）

這段介紹，飽蘸激情，使用描繪手法，頻繁運用比喻、對偶等修辭技巧，熱情謳歌了九華山如畫的美景，具有濃厚的抒情性和藝術感染力，給人較強的美感享受。

二、書面導遊的特點

（一）語言規範嚴謹

書面導遊語言的規範性這一特點與書面導遊語言採用筆頭發生方式有關。與採用口頭發生方式的口頭表達所難以避免的倉促、沒有準備不同，在書面導遊文章的創作中，創作者可以有充分的時間進行思索、斟酌、修改、潤色，使表達規範、嚴謹。

（二）材料詳實

書面導遊材料詳實的特點，也與書面導遊語言採用的筆頭發生方式有關。因為是進行筆頭創作，所以可以充分利用與特定內容有關的大量的材料，可以溯古論今，點面縱橫，廣徵博引，使文字材料更加豐滿，更富感染力和說服力。

（三）表現形式多樣

書面導遊文字，還具有表現形式多樣的特點。這一特點是指書面導遊材料，一是可以充分利用文字以外的各種表現方法進行輔助表達，比如各種照片、圖片、表格、示意圖等形式；二是這些輔助表達形式可以靈活地插入任何需要的地方，可以「隨時隨地」地發揮作用。

（四）可用於不同交際場合

這也是書面導遊語言的特點。就是說，書面導遊材料既可以用於閱讀，也可以用於口頭講解。如果是書面導遊辭，那麼稍加調整就基本上可以用於口頭講解；如果是旅遊指南、風物誌或者是專題景觀介紹一類的材料，用於口頭講解，則還需進行一些必要的加工，但是至少這些書面導遊材料為口頭講解提供了豐富的素材，使口頭講解有了可以依據的藍本。

（五）可反覆閱讀

因為是書面導遊文字，所以人們可以反覆閱讀，或作為資料予以保存，對有疑問的地方還可以查閱相關資料進行考證或訂正，使從書面介紹中得到的相關資訊更加可靠。

書面導遊的不足之處是書面導遊文字一經出版，就具有相對的穩定性，難以及時提供各種新資訊。這種不足只能靠讀者自己在閱讀時根據實際出現的新情況或發生的新變化對特定的書面導遊內容進行補充乃至修正。

第二節 錄音導遊

錄音導遊，就是以錄音檔為工具，採用旅遊者隨身、隨時聽錄音的方式進行導遊講解。

在錄音導遊這種交際方式中，沒有導遊人員出現，旅遊者只是憑藉旅遊點事先準備好的錄放機器和錄製好的錄音進行自我導遊。錄音導遊，與書面導遊不同。錄音上錄製的導遊辭應該是比較規範的導遊辭，不像書面導遊材料那樣可以具有更自由的創作空間和更大的發揮餘地。錄音導遊辭的創作者在創作這類導遊辭時必須切合具體的遊覽路線，表現出鮮明的現場性。可見，這種導遊辭要受遊覽現場具體遊覽路線以及特定景點所需特定講解時間的制約，從而更加貼近旅遊者的實際的遊覽活動，對旅遊者具有更加有效的導遊作用。

錄音導遊多是某一景點當地當時的現場導遊講解。比如北京故宮博物院，就有錄音導遊形式。進門時，可以租借一個專用錄放機，隨著遊覽進程的展開，在每個被提示的景觀前打開錄音機，這時就會聽到特定景觀的導遊辭。

這種形式的導遊，旅遊者具有較大的自主性，可以根據自己的具體安排來支配自己聽錄音導遊辭的時機或時間，也可以根據自己的實際情況決定聽或不聽導遊辭。但是，這種形式的導遊畢竟需要旅遊者親自操作，否則，旅遊者就聽不到導遊辭。

第三節 影像導遊

影像導遊，就是以幻燈片、圖片、電視、電影等形式為工具，採用聲畫融合的方式進行導遊講解。其中值得探討的形式主要是利用錄影帶或光碟進行導遊講解的電視影像導遊。

影像導遊交際方式，一種是有相當於導遊人員的主持人出現；另一種是沒有主持人出現，只有主持人的畫外音。不論是哪種形式，在這種導遊交際方式中，與觀眾的導遊交際首先是面對面進行，但又不是直接的雙向交流；其次是同時同步進行，但又不具有現場的回饋。

一、影像導遊類型

影像導遊，根據錄影播放現場與遊覽實地的關係，分為準現場導遊和異地導遊兩種形式。

（一）準現場影像導遊

準現場影像導遊，就是在旅遊者遊覽景觀之前現場播放錄影帶或光碟進行導遊講解。對旅遊者來說，雖然這種導遊講解就在遊覽現場，但是因為它不是與實際遊覽活動現場同時同步，而是旅遊者觀看完影像導遊講解之後再去現場遊覽，所以可以說這是距離現場最近的異地異時導遊講解。

雖然是準現場影像導遊，嚴格地說是異時異地導遊，但畢竟距離遊覽現場最近，所以對旅遊者來說也具有相當重要的引導作用。比如，北京雍和宮，

就有錄影導遊這種形式，在正式進入雍和宮遊覽之前，可以先觀看雍和宮的錄影導遊專題片，然後再進雍和宮遊覽。

（二）異地影像導遊

異地影像導遊，有兩種形式。一種是電視台採用電視旅遊節目的形式。其節目又分為兩類：一類是有相當於導遊人員的主持人在引導觀眾遊覽的過程中適時進行導遊講解；另一類是畫面上沒有主持人出現，只有主持人的畫外音進行解說。前者如老牌熊旅揚大陸尋奇的旅遊節目、香港鳳凰中文台的九州任逍遙節目等等；後者如各種旅遊觀光專題片等節目。另一種是旅遊者使用錄影機、播放器或 VCD 機自己播放，這種影像導遊形式實際上與觀眾欣賞其他錄影片沒有什麼本質上的差別。

二、影像導遊特點

影像導遊，不論是準現場影像導遊還是異地影像導遊，都具有聲畫並茂，語言表達高度藝術性、意境化等特點。

（一）聲畫並茂

影像導遊，借助音響和影像的現代化手段，使聲音與畫面融為一體，同時作用於觀眾的視覺和聽覺，從而會產生聲畫並茂的導遊效果。

（二）高度藝術性

電視或電影藝術是一種綜合藝術，在其創作過程中，必然會對其中的導遊語言表達提出特殊要求，使其語言表達表現出高度藝術性的特點。比如：

盧山瀑布，首推三疊。三疊泉又稱三級泉。在將近一百公尺的距離上，泉水要跳耀（比擬）三個台階。這有點像運動員的三級跳遠（明喻）。不過，水流的彈跳能力大得驚人。水流將五老峰、大月山等地的溪流匯集一起，經過層層台階形成一股巨流，然後從山崖處凌空飛瀉，形成一幅十分壯觀的水廉圖（瀟灑多姿）。你看：泉流在第一級上，如飄雪拖練（明喻、借喻），是何等的瀟灑多姿（比擬）！泉流在第二級上，如碎玉催冰（明喻、借喻），是何等的飛揚激烈！泉流在第三級上，如玉龍走潭（明喻、借喻），是何等

的神奇壯觀！<u>三疊泉啊</u>（呼告），<u>你聲若驚雷</u>（明喻），<u>勢如銀河倒掛</u>（明喻），直可謂壯哉！美哉！這一切都糅進了你那豪放奔流的氣魄之中！看了三疊泉，<u>誰能不為之驚嘆呢</u>（反問）。

這一段導遊辭中使用了比擬、明喻、暗喻、借喻、層遞、呼告、反問等多種修辭技巧，這樣高頻率地、集中地使用修辭技巧，只有在高度藝術性的語言作品中才有可能實現，才能恰如其分地適應表達需要，也才能收到這麼明顯的修辭效果。

（三）高度意境化

影像導遊，其語言還具有高度的意境化特點。影像導遊語言具有高度的藝術性，這種高度藝術性的語言，必定與特定的音響效果、優美的畫面效應有機地融為一體，形成種種特定的形象鮮明、生機盎然、情調充盈、變幻多姿的意境。這必然會使其語言表達具有意境化特徵。比如：

您可能以為，這是大海，這是汪洋吧？不，這是崇明島島外的長江！（俯瞰三峽長江水）

您可能會聯想到長長的飄帶、潔白的哈達，是啊，多麼美麗，這也是長江！（俯瞰長江源頭）

如果說是三級跳遠的話，我們剛才從長江的入海處起跳，中間在三峽落了一下腳，現在已經跳到世界屋脊的青藏高原了，長江就是從這起步，昂首高歌，飄逸豪放地奔向太平洋。

這段導遊辭，是對長江入海口、長江中段的三峽以及長江的發源地等三處地點的長江形態進行展示式解說，畫面從東部拉到西部，聲勢浩蕩，氣勢恢弘，導遊辭中對設問、比喻、比擬、層遞等修辭技巧的運用恰當貼切，自然得體，具有較強的藝術感染力；而且三處畫面與三處導遊辭又都具有鮮明的對比意義，構成一種大氣磅礴、雄渾壯美的意境，給觀眾以鮮明的美感享受。

影像導遊雖然在音響、影像等技術手段方面具有許多優勢，具有現場面對面導遊所無法企及的特殊效果，但是畢竟影像導遊代替不了現場面對面導

遊，也不能提供旅遊者在現場遊覽中所能夠享受到的各種親歷的樂趣。它們二者之間的關係是既各自獨立，又互相補充、相輔相成的。

▋第四節 面對面導遊

面對面導遊，就是導遊人員為旅遊者進行同時、同步、面對面的導遊講解。對旅遊者來說，這是最能體現旅遊消費者身分的交際形式了。本書主要是探討這種導遊形式中所使用的導遊講解語言。

導遊人員為旅遊者進行面對面導遊，是最直接的導遊形式。在這種導遊形式中，導遊人員與旅遊者構成一種特殊的交際關係，導遊交際語境也呈現出一系列特點。面對面導遊對語音、語義、詞語、句式等方面的修辭技巧，對敘述、置疑、縮距等語言表達手法，對語體功能與結構等等都提出了一系列特殊要求。本書將在以下相關章節中進行詳細討論。

第三章 導遊交際語境

本章導讀

　　導遊交際語境，是導遊語言研究的一個重要內容。本章概要討論語境和導遊交際語境的含義、導遊交際語境所具有的制約性以及交際主體關係的特殊性、導遊交際語境對導遊講解中「說」、「聽」、「看」等方面的要求。下列各章對導遊語言運用提出的各種要求都以適應導遊語言語境特點為原則。

▎第一節 導遊交際語境的含義

一、語境

　　語境，簡言之，就是使用語言進行交際的環境。吳為章先生認為：「語境是交際過程中參與者運用語言表達思想、交流情感或猜測推導、分析理解所聽到的話語的含義時所依賴的各種因素。這些因素或顯現為話語中的語言的上下文，或潛在於話語之外的非語言的主客觀情景中。」這是目前中國學者在深入研究的基礎上，綜合中外學者的看法之後，對語境所進行的較為全面的定義。從這個定義中，我們可知，語境至少可以分為兩類。一類是外顯語境，即上下文，一般把這種語境稱為狹義語境；另一類是內隱語境，一般把這種語境稱為廣義語境。

　　對語境的分類，也可以從多種角度進行。馮廣義先生在《語境適應論》一書中對語境從六個角度進行了分類。他認為：從範圍上劃分，可以分為廣義語境（宏觀語境）、狹義語境（微觀語境）；從內容上劃分，可以分為題旨語境、情景語境；從表現形式上劃分，可以分為外顯性語境、內顯性語境；從情緒上劃分，可以分為情緒語境、理智語境；從語種上劃分，可以分為單語語境、雙語語境、多語語境；從運用上劃分，可以分為伴隨語境、模擬語境等。

對語境的分類，與對其他事物的分類一樣，不論從多少角度進行，最終都將落實到某一種特定對象之上。如果將這些角度的分類結果同時落實到導遊交際語境之上，那麼導遊交際語境中就應該同時包括上述廣義語境、狹義語境、題旨語境、情景語境、外顯性語境、內顯性語境、情緒語境、理智語境、單語語境、雙語語境、多語語境、伴隨語境、模擬語境等各種語境的因素並同時具有上述各種語境次分類的特點。本書對導遊交際語境的考察主要著眼於內隱性語境，即廣義語境。

二、導遊交際語境

導遊交際語境，是指在導遊過程中導遊人員為旅遊者進行引導與導遊講解時以及旅遊者對之理解接受時所依賴的各種因素。與其他交際語境不同，在導遊交際語境的各種主客觀因素之中，最重要的是客觀因素中的交際對象，即旅遊者。雖然導遊交際語境中的表達者——導遊人員及其與之相關的各種主觀因素也很重要，但是歸根究底，導遊人員的導遊表達要以旅遊者為交際軸心，以為其提供優質高效的引導與講解服務為宗旨，以幫助其高質量地完成欣賞旅遊景觀的旅遊活動為最終目的。這表明導遊人員及其所有的相關因素都要以旅遊者為中心，並要根據他們的具體情況隨時進行靈活調整；即使是事先準備好的導遊辭，也要根據具體旅遊者的各種具體興趣趨向或現場的各種要求隨時加以改變。

導遊交際語境，如果從導遊交際方式角度進行分類，可以分為書面導遊交際語境、錄音導遊交際語境、影像導遊交際語境以及面對面導遊交際語境等四種類型。其中面對面的導遊交際語境是典型的導遊交際語境，這種語境最能體現導遊交際的種種特點，也最能使之與其他各種交際語境相區別，比如廣播電視語言語境、法律語言語境等等。

面對面導遊交際語境，就是指導遊人員為旅遊者進行同時、同步、面對面的導遊講解時的言語環境。在這種導遊交際語境中，導遊人員與旅遊者的交際是雙向的，同時同步的，他們之間的交流可以產生立即的、直接的回饋；而且，旅遊者的回饋左右著導遊人員的講解表達，導遊人員必須根據旅遊者的回饋隨時作出反應，並積極地採取各種方法進行回應，否則，導遊人員與

旅遊者之間的交際就會失敗。本書對導遊交際語境的探討主要是以面對面導遊交際語境為主，同時兼顧其他導遊交際語境。

第二節 導遊交際語境的特點

一、制約性強

從一般意義上講，語境具有很多種功能。西槙光正先生在《語境與語言研究》一文中將語境的功能分為八種：絕對功能、制約功能、解釋功能、設計功能、濾補功能、生成功能、轉化功能和習得功能。這是對語境功能的廣義解釋。「對於多數學者來說，語境的功能通常只指表達時對語言形式的選擇制約和理解時對語言形式的解釋制約。這種理解是狹義的，只與西槙光正的制約功能、解釋功能相當。」從狹義角度理解，語境對語言的運用的制約作用可以說是語境的重要屬性，因為「任何言語活動都以一定語境為其條件，任何言語要素的價值也都以出現在它前後的其他要素為條件」。這是一般意義上的語境對語言運用的制約作用。

導遊交際語境對導遊語言運用的制約作用除了上述一般意義上的狹義理解之外，主要是指導遊交際語境對導遊語言交際常項與變項的左右與控制，這一點使得制約性強成為導遊交際語境的最明顯的一個特點。

（一）對導遊語言交際常項的制約

導遊語言交際常項，是指在某一特定旅遊活動中相對保持不變並決定旅遊活動基本情況的各種因素，如：特定遊覽景觀、由特定遊覽景觀決定的特定遊覽主題與目的、主要講解內容、主要遊覽路線、預定遊覽時間、旅遊團或旅遊者的基本情況等等。導遊交際語境對這些交際常項的控制具有預設性、主動性等特徵。因為這些因素是在某一旅遊活動開始之前就已經是基本確定了的，這使得導遊人員可以根據這些具體情況事先對成型的導遊講解語言進行一些必要的調整，以使導遊講解更具有針對性。

（二）對導遊語言交際變項的制約

　　導遊語言交際變項，是指在某一特定旅遊活動開始之前只能依靠導遊人員主觀推測的甚至是無法預測的各種情況，如旅遊者的興趣愛好、旅遊者對特定遊覽景觀以及特定導遊辭的種種具體反應、環境的變化、天氣變化以及如交通堵塞等各種突發情況。導遊交際語境對這些交際變項的控制具有推測性、被動性等特徵。即便如此，導遊交際語境，仍然會根據各種臨時的變化、根據各種突發的情況對導遊交際進行制約。比如，導遊人員對正在接待的教師旅遊團的大致情況雖然事先已有所瞭解，但是在導遊講解過程中發現這個旅遊團的大部分旅遊者對與遊覽景觀相關的各種詩文非常感興趣，那麼導遊人員就要根據這種情況在導遊講解中增加詩文介紹這一內容，以滿足旅遊者的要求。再如，某一個特定遊覽活動開始之前突然下起雨來，那麼導遊人員就要根據這一突發情況進行必要的導引以及妥善的安排，以盡可能地消除旅遊者的沮喪感。請看一個例子，一個香港旅行團，一到杭州就遇上綿綿陰雨，遊客的情緒十分低落。導遊人員說：「天公真是作美。一聽說遠道而來的客人要遊覽西湖，就連忙下起細雨。大家還記得蘇東坡的那首關於西湖的詩吧？『水光瀲灩晴方好，山色空濛雨亦奇。若把西湖比西子，淡妝濃抹總相宜。』今天我們大家能有幸親自感受一下雨中西湖的詩情畫意，真是天賜良機啊！」這種機智的導引可以視作導遊交際語境對導遊語言交際中的變項進行制約的一個典型例證。

二、交際主體關係特殊

　　在導遊交際語境中，特別是在面對面導遊這種交際語境中，交際主體雙方——導遊人員與旅遊者構成一種較為特殊的交際關係。可以從以下三個方面進行分析。

（一）導遊人員與旅遊者的交際行為不同

　　在導遊交際中，特別是在導遊講解過程中，導遊人員與旅遊者的交際行為不同。在導遊交際過程中，特別是在導遊講解過程中，雖然導遊人員與旅遊者的交際是面對面同時同步進行的，但是他們主要不是互相交談，而是具有不同的交際行為：導遊人員以發送資訊——「說」為主，旅遊者則以接收資訊——「聽」為主，並且這種「說」與「聽」在導遊交際中互為補充地共

同構成一個完整的交際過程。這表明，在這種比較特殊的交際語境中，「說」與「聽」具有同等重要的地位，這就對導遊人員提出了兩種要求，或者說這種交際語境既對「說」者有特殊要求，又要對「聽」者有特定要求。這兩種要求都是對導遊人員提出來的，而必須也只能由導遊人員去完成。導遊人員只有順應語境的這些具體要求，才能保證解說與聽講的高質量進行。

（二）導遊人員與旅遊者的注意焦點不同

在同一個導遊交際過程中，導遊人員與旅遊者的注意焦點不同，並且呈交錯狀態展開。具體講就是，導遊人員是邊說邊「看」，旅遊者是邊聽邊「看」，但是二者的「看」卻有不同的內容：導遊人員的「看」應該是以觀察傾聽講解的主體——旅遊者為主；而旅遊者的「看」則是以觀賞、欣賞被講解的主體——遊覽客體，即遊覽景觀為主。這表明，導遊人員首先要會「看」旅遊者，然後還要會引導旅遊者「看」。

（三）導遊人員與旅遊者交際地位不同

在導遊交際語境中，導遊人員與旅遊者交際地位不同，並且導遊人員與旅遊者的交際地位在形式與實質兩方面具有反向倒置的特點。具體講就是，在導遊交際語境中，雖然導遊人員占據形式上的主動地位——以發送資訊「說」為主，旅遊者占據形式上的被動地位——以接收資訊「聽」為主，但是實質上真正左右交際活動的主角並不是導遊人員，而是旅遊者。在導遊交際語境，特別是在導遊講解這種較為特殊的交際語境中，應該說表達與接收都占有相當重要的地位，但是，歸根究底，導遊人員的表達要依賴於旅遊者的反應，或者說，旅遊者的反應左右著導遊人員的表達。再完美的導遊辭，如果不被旅遊者理解、接受，那就只能是一堆資訊量等於零的空話。

▍第三節 導遊交際語境對導遊講解的要求

導遊交際語境所具有的一系列特點，使它對導遊人員的導遊講解必然地要提出一系列要求。這些要求主要體現在「說」、「看」、「聽」三方面。

一、對「說」的要求

對「說」的要求，主要是指導遊人員的「說」要在不同講解環境中，根據具體旅遊者的情況，對導遊辭進行一些必要的調整，使「說」有針對性、技巧性。

（一）針對性

針對性是指導遊人員要針對不同旅遊者的特點以及要求，在導遊內容、語言運用、服務方式、導遊技巧、講解方法等方面進行針對性較強的靈活調整，使導遊服務做到有的放矢，高質量、高效率。

（二）技巧性

技巧性主要是指導遊人員在導遊交際的各個過程，比如在稱呼、問候、介紹、交談、置疑、應對、拒絕、引導、導遊講解之中都要講究表達技巧。比如，稱呼要得體簡潔，問候要熱情有禮，自我介紹要鎮定自信、謙虛有禮、簡繁得當等等。再如，在與旅遊者交談或導遊講解中，置疑要主動靈活，應對要巧妙自如，拒絕要委婉含蓄等等。最後，特別是要在導遊講解過程中施之以各種語言技巧和表達技巧。先看置疑。置疑的基本目的主要有兩個：一是透過發問解除疑惑，獲取必要資訊；二是透過發問引導、規範對方的思路或言路，巧妙地不留痕跡地規定談話的方向。在導遊講解中，置疑的最重要的目的是引導或規定旅遊者的思路，以便與旅遊者進行有效的溝通。置疑的方式有有疑而問、無疑暗示、無疑反駁等多種形式。在導遊交際中主要是使用無疑暗示式疑問方式，如設問、反問、正問、奇問等等。對置疑的要求也有很多，在導遊交際中，置疑時主要是要胸有全局，根據表達的基本目的，針對不同遊覽場合以及不同遊客靈活地採用不同的置疑方式。所置之「疑」，要盡可能抓住表達要點或迂迴抓住旅遊者的興奮點，以使雙方的交際順利進行。再看應對。導遊交際中應對的要義是鎮定、靈活，就是要根據各種實際情況靈活採取各種應對方式，或直言相告，或誘言否定，或借言發揮，或反言駁斥，或妙言迴避，等等。比如，一批西方旅遊者在參觀河北承德時，有一個遊客問：「承德以前是蒙古人住的地方，因為它在長城以外，對嗎？那

麼是不是可以說現在漢人侵占了蒙古人的地盤？」導遊機智地應對道：「是的。現在還有一些村落仍然是蒙古名字。但是不能那麼說，而應該叫民族融合。中國的北方有漢人，同樣南方也有蒙古人。就像法國阿拉伯人一樣，是由於歷史的原因形成的，並不能說是侵占。現在的中國不是哪一個民族的中國，而是一個多民族的中國。」遊客們聽了都紛紛點頭。這裡導遊人員對旅遊者的問題採取直言相告的方式，使應對是非分明，澄清了對方的誤會和模糊認識。再如，有一次一位法國遊客對導遊說：「我認為西藏應該是一個獨立的國家，你怎麼看？」導遊繞著彎子應對道：「您知道西藏政教領袖班禪、達賴的名字是怎麼來的嗎？是清朝皇帝冊封的。由此可見，西藏早就是中國的一部分了。比如說，布列塔尼是法國的一部分，但卻有許多獨特的風俗，您認為它也應該是一個獨立的國家嗎？」遊客邊搖頭邊笑，陷入了自我否定之中。這裡導遊採取了誘言否定的應對技巧。對旅遊者提出的這種難題，只能繞一個彎子，誘使對方對自己提出的問題進行自我否定，否則交談就很難繼續下去。再看一個例子。一位美國遊客問導遊：「你認為毛澤東好，還是鄧小平好？」導遊人員以曲語迴避應對道：「您能否先告訴我，是華盛頓好，還是林肯好？」這類問題若直接回答，往往會使以下的交談變得難以把握，所以必須迴避。但是，迴避既要巧妙又要及時，既要避開難題又不能影響交談氣氛。而導遊的機智回答就為自己在談話中贏得了主動權，比「無可奉告」一類的表達高明得多了。最後看拒絕。在導遊交際時，遊客會提出各種各樣的問題與要求，導遊員不可能都予以滿足，因此拒絕是難免的。遭到拒絕總是一件不愉快的事，所以，導遊員要善於說「不」，要善於運用語言技巧來表達拒絕之意，以使拒絕的負面影響儘量減少，將旅遊者的不快降到最小限度。拒絕的方法有很多，常見的有藉故推託、模糊多解、巧設圈套、先揚後抑、避實就虛等。比如，一個旅行團在按預定日程遊覽時，一些旅遊者途中要求增加幾個遊覽點。但是時間不夠，他們的願望不能予以滿足。導遊說：「這個建議非常好，也非常重要。如果有時間，我們將儘量予以安排。」這裡導遊利用模糊多解的拒絕言辭，巧妙地暗示了拒絕之意。可見利用語言材料或表達方式的模糊性、多義性，可以不露聲色地遮掩拒絕的鋒芒。再如，在故宮博物院室內，一批美國旅遊者紛紛向導遊提出照相、攝影的請求，導遊誠

懇地說：「從感情上講，我非常願意幫助大家，但在嚴格的規章制度面前，我又實在無能為力。對不起，請大家諒解。」這裡導遊採取先揚後抑的方式拒絕，在拒絕之前，先表示同情、理解甚至同意，而後再巧妙拒絕，使拒絕之辭委婉而含蓄，雖然是拒絕，但是旅遊者在心理上還是比較容易接受的。

二、對「看」的要求

首先，導遊人員要會「看」旅遊者，主要是要細心觀察旅遊者的種種反應，看出問題，看出門道，並能夠根據旅遊者的反應，對準備好的導遊辭進行現場的臨時性調整。這就要求導遊人員要善於對旅遊者察言觀色，時時、事事、處處做有心人，善於發現往往容易被忽略的一些現象，善於捕捉一切有價值的傾向，及時提供旅遊者所需要的導遊服務。

此外，導遊人員還要會引導旅遊者「看」，這主要是要保證旅遊者的遊覽質量。而保證旅遊者的遊覽質量，是一個相當複雜而系統的工程，需要導遊人員以及相關人員全方位的努力。本書以下各章節討論的重點就是保證旅遊者遊覽質量的各種語言技巧與表達手法。

三、對「聽」的幫助

對「聽」的幫助，主要是指導遊人員在導遊講解過程中要保證旅遊者的聽解質量。這要求導遊人員的表達或導遊講解要對旅遊者的「聽」有幫助，以保證旅遊者的聽解具有較高質量。在遊覽的過程中，旅遊者在大多數情況下沒有更多的文字材料可以參考，這也同樣要求導遊員採取一系列技巧，比如，多使用淺顯易懂的口語、在講解中多使用無疑而問的設問技巧、巧妙引導旅遊者參與等等。

第四章 導遊語言的特點

本章導讀

　　導遊語言具有一系列特點，該章主要討論美感性、趣味性、知識性、口語化、現場感等五方面的特點。需要強調的是在一篇成功的導遊辭中，往往不止體現有一種語言特點，也不是只表現出一種美感效果，而是經常巧妙地將各種表達技巧以及各種表現手法融於一體，從而使導遊語言具有多方面的藝術感染力。

　　在導遊交際過程中，導遊辭把旅遊者眼前的視覺形象又同時轉化為聽覺形象，使視覺、聽覺同頻交流，互相作用。這種交際語境必然會對導遊語言表達提出一系列特殊要求，使導遊語言，特別是使導遊辭表現出一系列獨特的語言特點。一般講，一篇合格的導遊辭在語言方面至少應該具有美感性、知識性、趣味性、口語化、現場感等一系列特點。

▌第一節 美感性

　　旅遊行為是體現現代人生活方式日趨完美、人際交往時空領域日益擴大的一種社會性文化行為。王柯平先生認為：「旅遊是一項綜合性審美活動。它集自然美、藝術美、社會美或生活美之大成，熔文物、古蹟、建築、繪畫、雕塑、書法、篆刻、音樂、舞蹈、園林、廟宇、服飾、烹飪、民情、風尚……於一爐，涉及陰柔、陽剛、秀美、崇高、綺麗、疏野、沉鬱、飄逸、繁縟、明快、悲壯、輕鬆等一切審美形態，有益於滿足從生理到精神等不同層次的各種審美欲求。」這種綜合性審美活動，必然會具有一定的美育功能，所以王柯平先生在《旅遊審美活動論》一書中還指出：「事實證明，旅遊也是一項寓教於樂的美育活動：不僅為遊人提供了廣泛的審美實踐機會，而且透過其潛移默化的作用，對培養和提高人們對現實世界（包括自然和社會）以及文化藝術的審美鑑賞力，陶冶人們的情操，促進人們的身心健康，昇華人們的精神道德都大有益處。」由此可見，旅遊過程實際上是一種追求美、享受美，陶

冶於美的過程，這種特徵，必然會對導遊語言提出更高的審美要求，使導遊語言產生獨特的美感性特點。

導遊辭中充分體現美感性這一特點具有十分重要的意義，如果遊覽景觀美不勝收，而導遊辭卻平淡乏味，試想那將給旅遊者留下多大的遺憾。

導遊語言一定要具有美感性。其美感性特徵主要是指導遊語言所具有的使旅遊者能夠從中得到美的陶冶和享受的特質。如果以導遊辭為著眼點，導遊語言的美感特徵至少表現在描繪性語言的藻麗美、敘述性語言的流暢美、置疑方式的得體美、縮距技巧的恰當美、點化技巧的昇華美等多個方面。

一、藻麗美

「藻麗，又叫華麗、絢麗、富麗、華美，就是情思豐富，聲音和諧，辭彩繽紛，豔麗絢爛，光彩奪目，生動形象。」導遊辭的藻麗美主要是指對描繪性語言因素的錘鍊。描繪性語言的藻麗美，具體講，主要是指透過對具有形象、傳神、鮮明、生動等表達效果的語言材料的錘鍊，使導遊語言在語音、語義、詞語、句式等方面表現出獨特的藝術魅力，給旅遊者以極大的美感享受。其中最有效的錘鍊方法莫過於在導遊辭中盡可能多地而又不露痕跡地使用各種表達技巧，特別是修辭技巧了。漢語修辭技巧主要分布在語音、文字、語義、詞語、句式等五個方面。本書在有關導遊語言加工潤色的章節中大約探討了在導遊語言表達中比較常用的四十多種修辭手法，比如平仄、押韻、疊音、諧音、順口、變文、異語、異稱、對頂、降用、描摹、體變、移時、衍名、別解、溯名、同素、數概、婉曲、避諱、比擬、排比、聯用、對偶、對比、頂真、回文、層遞、反覆、錯綜、比喻、誇張、映襯、呼告、呼應、示現、引用、換算、圖示、撇語、補正、抑揚等等。這些修辭技巧的巧妙運用，會使導遊表達產生生動別緻、栩栩如生、情趣盎然的美感，從而具有極大的藝術感染力。

二、流暢美

導遊辭的流暢美主要是指導遊辭對敘述性語言的巧妙運用。敘述性語言的流暢美，主要是指透過在講解說明中穿插進一些相關的神話傳說、民間故

事、歷史掌故以及風土人情等等，使導遊講解產生流暢自如、親切動人、緣情感人、引人入勝的表達效果。可見，敘述性語言與描寫性語言一樣，用得巧妙，同樣具有極大的藝術魅力。

三、得體美

導遊辭的得體美，主要是指導遊辭對各種置疑方式的恰當運用，使置疑方式充分而得體地發揮作用。置疑方式的得體美，主要是指在導遊辭中巧妙、精心地調遣技巧疑問句，比如設問、反問、正問、奇問、疑離等，以調節講解速度，營造輕鬆的交際氣氛，使講解內容、講解要點得到突出強調，並能與旅遊者進行深層的溝通，使表達講解具有生動別緻、情趣盎然的美感效果。

四、恰當美

導遊辭的恰當美主要是指運用各種表達技巧使導遊人員與旅遊者、使旅遊者與遊覽景觀的心理距離得到縮短。這種利用縮短技巧使導遊辭產生的恰當美，一是指透過巧妙地調遣縮短導遊人員與旅遊者之間的心理距離的各種方法，使導遊人員與旅遊者實現有效溝通，從而獲得旅遊者的真誠理解與合作的美滿效果；二是指透過運用縮短旅遊者與遊覽客體之間的心理距離的各種技巧，把旅遊者與遊覽客體巧妙地聯繫到一起，使旅遊者對特定遊覽客體產生親近感。

一般來講，縮短導遊人員與旅遊者之間的心理距離，需要導遊人員與旅遊者的共同努力，但是最主要的是要依靠導遊人員這一方面的努力。因為「在旅遊審美活動中，導遊與旅遊者之間存在著一種十分密切的審美關係。在此關係中，導遊工作者至少要扮演三種不同的角色：一種是自身作為旅遊者的直接審美對象；另一種是作為旅遊者的資訊傳遞者；再一種是作為旅遊審美活動的協調者。從總的方面來看，旅遊者是『客』，導遊者是『主』。主客之間的審美關係是否和諧統一，在很大程度上取決於導遊者在接待工作中是否成功地扮演了上述幾種角色」。由此可見，導遊員提供優質到位的導遊服務，是縮短導遊人員與旅遊者之間心理距離的基礎。其中包括發揮導遊員自身的積極因素，將旅遊者放在第一位，充分調動語言和非語言的各種有效因

素等等。而縮短旅遊者與遊覽客體之間的心理距離，仍然需要導遊人員的積極努力，可以透過設身處地、引導旅遊者參與、巧設懸念等各種技巧的運用，使旅遊者與遊覽客體有機地聯繫到一起，使主客融為一體，使導遊解說明快動人，具有較強的吸引力，給旅遊者以輕鬆愉快的美感享受。

五、昇華美

導遊辭的昇華美主要是指透過對遊覽景觀的概括、點化，使導遊辭意境得到昇華，並產生美感。這種點化、昇華，就是在對遊覽客體的講解過程中，針對特定的講解內容，巧妙地進行切合講解主題的發掘引申、昇華概括，使表達主題得到強調突出，使導遊講解產生亮點效應，給旅遊者以深刻的啟迪，並使旅遊者產生新的文化頓悟。

最後需要強調指出的是，在一篇成功的導遊辭中，往往不是只有一種語言技巧獨挑大樑，也不是只表現出一種美感效果，而是經常巧妙地將各種語言技巧以及各種表現手法熔於一爐，從而使導遊辭表現出多方面的美感特徵。比如：

從桂林到陽朔，有八十三公里水程。這段灘江景色碧水青峰，非常秀麗。田園似錦，江山如畫，處處都在「幾程灘江曲，萬點桂山尖」的詩情畫意之中。今在我們可以一飽眼福，盡情欣賞。遊覽灘江，不同的天氣有不同的特點：晴天，看青峰倒影；陰天，看漫山雲霧；雨天，看灘江煙雨。所以如果碰上陰雨天，那實在是您的運氣。陰雨綿綿之時，但見江上煙波浩淼，群山若隱若現，絮狀的浮雲穿行在萬點奇峰之間，輕紗般的雨霧籠罩著秀水青山，將一幅幅煙雨灘江、詩意極濃的潑墨山水畫推到您的面前。這八十三公里旅程，我們將要看到清澈縈迴的流水、蒼翠奇特的山峰、巨幅雄偉的石壁、千姿百態的石鐘乳，尤其是象山穿月、穿山塔影、冠岩幽境、秀山彩繪、桃園掛月、揚堤風光、浪石攬勝、下龍山姿、畫山觀馬、興坪采風、碧蓮疊翠等景緻，更蔚為壯觀。相信一定會給您極大的美的享受，使您遊興無限，流連忘返。

這段導遊辭，正像旅遊者面前的灘江一樣，輕柔、秀美，而這種生動、形象的美感效果是與其連用、兼用多種修辭技巧，巧妙運用描寫性語言分不

開的。這段導遊辭使用了排比、對偶、引用、比喻、比擬、增動等多種修辭技巧，使其解說句式勻稱，節奏和諧，氣勢連貫，感情奔放，給旅遊者帶來比較強烈的美感享受。

▌第二節 趣味性

　　導遊語言的趣味性，是指導遊辭具有使旅遊者感到輕鬆愉快、妙趣橫生、吸引力強、引人入勝的特性。導遊辭的趣味性特徵的形成應以語法、修辭、邏輯為基礎，以語言技巧的巧妙運用為手段，以幽默豁達為基本目的，這樣，導遊語言的趣味性才能夠具有真正意義上的吸引力和感染力，而不至於淪為一般性的詼諧或滑稽。

　　使導遊語言具有趣味性的技巧有很多，但大致分為兩個方面：一是語言方面的修辭技巧；二是語言表達方面的表達藝術。下面進行一下簡單說明。

一、修辭技巧方面

　　修辭技巧方面，主要是巧妙運用口語詞語、口語句式、順口、雙關、降用、反語、體變、移時、別解、頂真、回文、誇張、換算、補正等技巧增強導遊辭的趣味性。下面請看兩個例子。

　　①百姓為斗姥燒香，一般都是求斗姥消災去病，救死延年，而斗姥本人並不管理這些事情，這些都是她的兒子們的職司。民間流行著「南斗注生，北注死」的說法。有一個著名的故事說三國時魏國有個會相面的術士管輅，有一天見到一個叫顏超的年輕人氣色不好，知道他將不久於人世。管輅覺得很可惜，於是叫顏超準備好一罈好酒、一盤鹿肉，某一天趕到麥地裡大桑樹下，去找兩個下棋的老人。顏超按照管輅的吩咐去做，果然見大樹下有兩個老人端坐下棋。顏超也不說話，只管把酒肉端上去。那二位老人一邊下棋，一邊就不知不覺地飲酒吃肉。酒過數巡，北面的那位老人忽然發現顏超站在身邊，便厲聲喝道：「你是什麼人？來這裡幹什麼？」顏超也不說話，只是磕頭。兩位老人嘆一口氣道：「既然吃了人家酒肉，怎麼也得幫個忙了。」南邊的老人拿出文書查看，說顏超注定只活十九年，壽數已到，躊躇了一會，

還是取出筆來，勾畫了一下，對顏超說：「就讓你活到九十吧！」這兩位老人北邊的就是北星君，管人的死限，一旦壽數到期，即由北註銷；南邊的就是南斗星君，管人的生期，人的壽限幾何，均在他的筆下決定。顏超讓這二位不知不覺中受了賄賂，悄悄地開了個後門。既然他們二位的筆下有那麼點活動餘地，有人情可討，那麼請他們的母親出面，豈不更靈驗？人們給斗姥燒香磕頭，恐怕都帶有這種心理。

（梁曉虹等《中國寺廟宮觀導遊》）

②灶王爺在關內時尚未娶親，到瀋陽地區後，不知何人保媒拉縴，硬是弄出一位灶王奶奶來——這也許更多些人情味吧，但是否別有用心就不得而知了。……灶王神像貼在灶廚上方。灶王爺手持「善罐」，灶王奶奶手持「惡罐」，分記家中善惡事項。像兩側貼對聯一幅。上聯是「上天言好事」；下聯是「下界降吉祥」。這幅對子流傳之久、之廣，可以肯定地說絕無其他可比。臘月二十三過小年之夜，祭灶開始，神像下供有饅頭、紙製元寶等，充作灶王爺太空旅行費用。另外，必不可少的也是至關重要的一樣供品就是「灶糖」。灶糖是用粘米粉做成，據說灶王爺只要吃上一口，就會把嘴巴黏住，想說話也說不出來。對灶糖的研製，瀋陽人遠不如江南人。江南一帶的灶糖是以酒糟為原料，灶王吃了後，只想說好話而不想說壞話。但瀋陽人粗中有細，曾設「美人計」於補，估計會有事半功倍之效……

（孟杰主編《瀋陽掌故》）

例①，在講述人們給斗姥燒香磕頭的原由時，利用移時的技巧，將「受賄賂」、「開後門」等現代詞語以及一些口語句式用於歷史悠久而且十分抽象的道教神仙崇拜現象的解說，使表達變得妙趣橫生，引人入勝。例②，用「保媒拉縴」、「弄出」等口語詞語，用「別有用心」、「美人計」等易色技巧，用「太空旅行費用」等移時技巧，用瀋陽灶糖與江南灶糖進行對比的技巧，將瀋陽地區祭灶王這一道教崇拜現象敘述得風趣活潑，用一連串的妙語傳達出特有的幽默情調，使人忍俊不禁。

二、表達藝術方面

表達藝術方面，主要是運用設問、反問、正問、奇問、疑離等置疑技巧，運用設身處地、引導旅遊者參與、巧設懸念等縮短旅遊者與旅遊客體之間心理距離的技巧以及昇華概括、剖析內涵、強調突出等點化技巧增強導遊辭的趣味性。比如：

①這座小巧玲瓏的橋就是狀元橋，它建於清代。您可別小看它，當時非得是狀元或者顯貴才能悠悠然地從橋上信步而走過。為什麼呢？原來橋的設計者和建造者賦予了橋特殊的意義。您看橋欄杆採用漢白玉石料建成，上邊雕刻有麒麟、鴻鵠、鯉魚跳龍門、雙鳳朝陽、福星、鹿（祿）、仙鶴（壽）、蓮花等吉祥圖案；橋面用青石鋪設而成，在青石上雕刻著精美的雲彩，人踏上去便寓意著青雲直上，因此又有人稱它為「青雲橋」。您不妨上去走走，體會體會平步青雲的感受，沒準正中了當地人的祈願：老年人過了狀元橋益壽延年；後生過狀元橋前程遠大，事業發達；娃娃過狀元橋就能金榜題名！

（李祖靖等《廣西興安靈渠》）

②需要特別一提的是，這台面中心的「天心石」，也就是皇帝恭讀祝文所站立的位置。它有著一種奇特的聲學現象，在這裡「讀祝」時聲音特別洪亮，猶如加裝了擴音器一般，使皇帝在黑暗寒冷的環境中不顯孤單，從而更加自信，更覺神祕。至今這種聲學效果仍不減當年。您不妨站在「天心石」上，親自試一試，也像古代皇帝那樣，把自己的美好願望和想法向上天表述一下，體會一下那奇特的效果。

（徐志長《天壇》）

③各位團友：大家現在看到佛像頭部微微前傾，目光向我們凝視，嘴唇微開，是不是正在向諸位講經說法呢？（凝視佛像，沉默片刻）在佛祖左邊這位手托一座小塔（七級浮屠）的大佛，是東方琉璃世界的教主，叫做「消災延壽藥師佛」；右邊那位叫「阿彌陀佛」，是西方極樂世界的教主，他手托蓮台，表示接引眾生到極樂世界去。在大殿四周的壁上，有五百羅漢立體塑像，它們的數目之多、構思之精、造型之奇，在全國近千座寺廟中是少有

51

的。各位請看：他們栩栩如生，面目各異，層層疊疊，真可謂人上有人，天外有天。在大殿的後壁，是大家熟悉的觀音塑像，南華寺的觀音像是站在鰲魚頭上，左手持淨瓶，右手持楊柳枝，象徵著觀音以大悲甘露遍灑人間。不知各位有沒有留意，我們在大雄寶殿看到的所有佛像，包括菩薩、羅漢等，都是在海水背景之上的，大家知道這是為什麼嗎？（團友的議論聲）好了，大家先思考一下，現在我給大家十分鐘時間自由活動……各位團友，請問誰能告訴我剛才那個問題的答案？對了，這位女士說得好，佛像在海水的背景之上，寓意著「苦海無邊，回頭是岸」。好了，現在就請各位回過頭來，不過我們可不是「登岸不看」，而是再接著往上面參觀。（笑）

（張軍光《韶關南華寺》）

例①、例②，部分運用縮短旅遊者與遊覽客體之間心理距離的方法，引導旅遊者親自參與到特定遊覽活動中，使旅遊者有機地融入到了被遊覽景觀之中，使導遊解說不僅富於趣味性，而且也有著較強的吸引力。例③，部分利用巧設懸念的技巧，增加導遊辭的吸引力；部分是利用直接對旅遊者提問的方法，增強導遊辭引人入勝的效果；部分是借題發揮，與旅遊者輕鬆地開玩笑，也增加了導遊講解的趣味性。

以上只是增加導遊辭趣味性的幾種方法，實際表達中還有很多種方法可以有效地增加導遊辭的趣味性，在導遊講解中可以靈活發揮運用。

▍第三節 知識性

知識性，就是指導遊辭能夠給旅遊者提供與遊覽客體有關的種種適量的知識資訊的特性。優秀的導遊辭，不僅能使旅遊者得到美的享受，激發他們的興趣，而且能夠巧妙地傳遞適量的知識。被遊覽對象很多，範圍相當廣泛，可以說，有多少遊覽客體，也就有多少與它們有關的知識資訊，可謂是從古到今，上天入地，無所不包，無所不有。但是旅遊畢竟不同於專門學習，所以其原則是，導遊辭中給旅遊者提供的有關知識資訊的量一定要適度。這雖然不可能有十分具體的衡量標準，但大致講應該以旅遊者不感到有負擔、不感到枯燥厭煩為宜。導遊辭中所涉及的特定的知識資訊應伴以輕鬆的氣氛、

有趣的話題，在旅遊者的好奇心被激發起來之後，被不知不覺地傳遞給他們，從而使導遊辭提供的知識資訊具有潛移默化、輕鬆愉快、顯明而又易於理解把握的特徵。

有關遊覽客體的知識資訊的開掘，一般有本體闡釋、相關徵引等方式。在知識內容的表達上有以導遊人員思路為主的直接表述和從旅遊者思路角度進行的假托表述等形式。

一、本體闡釋

本體闡釋，就是對遊覽客體自身所蘊含的知識進行必要的、得體的解釋。用這種方法進行解釋的知識資訊是導遊辭中出現頻率最高的知識資訊。在這種情況下，遊覽客體本身就是一種知識源點，要講解這個遊覽客體，就不能不涉及與之相關的知識，如寺廟類景觀所蘊含著的宗教教義以及相關的器物、宗教建築等；如文物古蹟中所蘊含著的歷史、地理、倫理、哲學、文學、建築等方面的知識；再如當地地方概況、風土人情、風物特產等等；再如繪畫、雕塑、音樂等相關的專題知識等等。本體闡釋有以導遊人員思路為主的直接表述，也有從旅遊者思路進行的假托表述等形式。請看下例。

①中國寺廟造像方法很多，一般來說有鑄造法、雕刻法、泥塑法、繪畫堆砌法和夾紵法。前幾種造像法在中國北方寺院中屢見不鮮，唯有夾紵法造像頗為少見。究其原因是由於夾紵造像工藝非常複雜。它先用泥將塑像捏塑成型，然後加上木框，蒙上紵麻進行燙漆。紵麻，是一種多年生草本植物，莖皮含有很多纖維質，劈成細絲可做繩子，還可織布。剛才說到燙漆，燙漆乾燥凝固後再除去裡面的胎坯才能完成。聽起來三言兩語，但做起來是相當複雜的，既費工又費時。不過工夫不負有心人，用這種方法做出來的塑像堅固結實，如銅澆鐵鑄一般，而且輕巧美觀，易於保存。懸空寺內的這三尊夾紵佛像皆為明代所塑，佛像及其蓮座十分精美，重量極輕，是懸空寺不可多得的珍品。中國北方的寺廟中，除懸空寺外，還有北京香山碧雲寺和五臺山各有一組，極為珍貴。此外，日本東京大唐招提寺中鑑真和尚的塑像也是用這種方法造成的，被視為國寶。

（劉慧芬《恆山懸空寺》）

②由於長城是一個完整的軍事防禦體系，因此，它不僅有用以防禦的工程即關城（甕城）、城牆和敵樓，而且還有傳遞軍情的烽火台。烽火台又稱烽燧，它是古代的通訊設施，用以傳遞軍情。如遇敵情，白天燃煙稱燧，夜間點火叫烽。到了明朝又增加了放炮。各個朝代的烽燧制度不完全一樣，明代的具體規定是：來敵在 100 到 200 人時，燃一烽放一炮；敵人在 10000 人以上，燃 5 烽放 5 炮。幾千里之外的軍情不出一個時辰，就能傳到京城。烽火台的歷史實際上比長城還古老。「周幽王烽火戲諸侯，褒姒一笑失天下」的故事，就是用烽火開了個殺身滅國的大玩笑。您站在此處向長城外側南北三樓相對的地方望，就可以看到兩座用磚石疊築的烽火台。

（馬威瀾等《八達嶺長城》）

③這裡展出的大部分是圖片，這張木蘭秋獮圖是最引人注目的。木蘭，是滿語哨鹿的意思。哨鹿的方法是，黎明前，士兵們潛入山林，身披鹿皮，頭戴鹿角，口吹木哨，模仿公鹿的叫聲。秋天正是鹿求偶分群的季節，用這種方法將母鹿引出來以便射殺。「獮」是指秋天打獵。這張圖是清代興隆阿所畫，描繪的是二百多年前皇帝打獵的場面。

（王堅《避暑山莊》）

④現在請大家環視蓮花池。各位團友，我們現在已經置身於普陀山十二景之一的「蓮池生月」的勝景之中。該池古時稱「海印池」，建於明朝，原來是僧眾放生處，後因種植蓮花又得名「蓮花池」。講到這裡，有遊客會問：「為什麼寺廟前都要造放生池？」放生，本是中國歷史上的一種風俗習慣，後來與佛教的「慈悲」、「不殺生」等教義相融合，進而成為一種較為普遍的佛事活動。對此，有法師更深刻地開示說：信佛的不應該無辜殺生，應慈悲愛護眾生。不僅要求人類之間永久和平，也要求眾生的和合相處。反對殺生，提倡放生，暗含著使整個眾生界成為一個沒有戰爭、沒有苦難的和平樂園。一番話點出了小小放生池的內涵之廣、意義之深。

（石建新《普陀山普濟禪寺》）

例①，對中國寺廟塑像採用的夾紵法塑造工藝進行了介紹，使旅遊者對比較陌生的夾紵塑像工藝有了比較清楚的瞭解，對用夾紵法塑造的佛像的珍貴也有了具體而深刻的認識。例②，對古代軍事防禦體系中的烽燧戰事報警制度進行了簡單的介紹，使旅遊者對「烽」與「燧」的區別有了清楚的瞭解。例③，對「木蘭秋獮」進行瞭解釋與描繪，使旅遊者對木蘭秋獮的場面有了形象的認識。例④，假借旅遊者之口提出問題，針對放生池的由來以及寓意進行解釋，使旅遊者對放生池有了更加深刻的瞭解。

上述四例，都是對遊覽客體本身所蘊含著的知識進行解釋說明，一般都是簡明扼要，點到為止，使旅遊者在觀賞景觀的同時自然而然地把握了相關的知識。前三例，是以導遊人員思路為主的直接表述，後一例是從旅遊者思路進行的假托表述。

二、相關徵引

相關徵引，是適當援引與遊覽客體相關的史料、典故、詩文以及各種相關材料，以使導遊講解的內容更加有說服力，更加廣博。請看下例。

①「芙蓉榭」，就是建造在荷花池邊上的水榭。榭，是蘇州園林建築中的一種類型，造型輕巧，建在水邊或高坡上，下面架空或半架空。芙蓉，有木芙蓉和水芙蓉。木芙蓉是一種變色花，早晨初現時是淡紅色，中午陽光直射時變為紫紅色，傍晚夕陽西下時又變成粉紅色，甚為珍貴。水芙蓉，是指荷花。「芙蓉榭」的正面是一池荷花，背後是一堵高牆，這一邊開闊、一邊封閉的強大反差，恰如其分地烘托了寧靜的氣氛。加拿大溫哥華「逸園」中的水榭，就參照了這個設計，前面是一泓池水，後面是一堵高牆，很有蘇州古典園林的味道。

（曹耀常《拙政園導遊辭》）

②荇橋小區，包括荇橋、萬字河，河西岸的迎旭樓、澄懷閣、五聖祠（原是供奉「五聖」的寺廟，現為遊船碼頭），河東岸的臨河殿，河北端的七孔彎轉平橋等。這是一個很有特色的遊覽小區，水的走向彎彎曲曲，平橋和高橋南北呼應，兩岸的建築各有特色，建築上的對聯和匾額將此處的人文景觀

表達得盡善盡美。如在兩座牌樓的橫區上乾隆寫的「蔚翠」、「霏香」、「煙雨」、「雲岩」八個字，就把色彩、香氣、煙雲和島嶼都描繪出來了。迎旭樓有一幅對聯「麗藻星鋪雕文錦繡，揄揚盛美宴集橫汾」。其中的「宴集橫汾」，指漢武帝劉徹在汾河與群臣宴飲的一次集會，漢武帝為此曾寫有「秋風歌」。歌中唱道：「秋風起兮白雲飛，草木黃兮雁南歸」，「泛樓船兮濟汾河，橫中流兮揚素波」。後來，人們就把在水上宴飲當作美談。迎旭樓上的對聯之所以引用這個典故，說明此處也是在水上宴飲集會的理想之地。

（徐鳳桐等《頤和園六十景》）

上述兩例，都是以導遊人員思路為主的直接表述。例①，在介紹拙政園的「芙蓉榭」時，旁徵博引地介紹了與「芙蓉榭」相關的「芙蓉」，同時又點出了參照「芙蓉榭」設計的加拿大溫哥華「逸園」的水榭。或詳細地加以介紹，或概略地點到為止，徵引巧妙，收放自如。例②，在介紹頤和園荇橋小區的景觀時，巧妙引用乾隆的題字以及迎旭樓的對聯，並對其中所援引的「宴集橫汾」的典故作進一步解釋，使旅遊者對這一比較難理解的內容的接受變得容易而輕鬆。

上述兩例，透過對與被遊覽景觀有密切關係的史料、典故、詩文以及各種相關資料的徵引和說明，對其中所蘊含的各方面知識以及相關聯的事物的巧妙而得體的介紹，使旅遊者在潛移默化之中愉快地得到了中國傳統文化的熏陶，使他們對特定景觀的認識與理解上升到一個新的高度。

▌第四節 口語化

口語化，是指導遊辭具有鮮明的通俗易懂、親切自然等口語風格的特性。導遊辭的口語化是極其重要的。因為導遊辭多採用口頭傳播方式，最終目的是為了直接講解給旅遊者聽。口語化要求語音、詞彙、語法、修辭等各方面應服從口頭表達的一系列特殊需要，對各方面作出相應的調整，使導遊講解淺顯平白，輕鬆、活潑、平易近人，容易被旅遊者接受並理解。

一、語音方面

語音方面，導遊辭不僅應該朗朗上口，而且也應該易於入耳。它必須具有口語獨特的靈活的音步和輕快的節奏。要達到這一要求，不僅要利用重音、語調等手段，而且還要利用音節的恰當搭配以及音步的靈活調整。比如，為了使節奏平穩，常常採取增加音節或縮減音節的方法進行調整，使音步、節奏和諧勻稱。請看下例。

①但大部分門神還是指秦叔寶、尉遲敬德。二人均為唐代著名武將，因此畫像上這兩位門神也是頭戴金盔，身披鎧甲，威風凜凜，儀表堂堂。相傳唐太宗馬上奪江山，殺人無數，坐上龍床後即身體不豫，經常夜夢惡鬼；又有惡鬼每夜於宮中拋磚弄瓦，大呼小叫，鬧得三宮六院，晝夜不寧。秦叔寶和尉遲敬德自告奮勇，於夜間戎裝守護，居然無事。唐太宗雖然欣喜，但不忍二位將軍如此辛苦，於是召畫匠傳寫真容，貼在門上，結果也很有效，從此再無惡鬼入夢。此後以秦叔寶、尉遲敬德像守門就成了定例。形式則多種多樣，有坐式，有立式，有騎馬，有徒步，有舞鞭鐧，有執金爪，有時還配上一幅對聯：昔為唐朝將；今為鎮宅神。

（梁曉虹等《中國寺廟宮觀導遊》）

②灕江的風景，不僅奇巧，而且富於變化。山，一時孤峰直豎，一時奇峰一片，時而山海峰林，時而平疇曠野。江水，忽曲忽直，忽緩忽急，有江天浩然，波平浪靜的場面，也有急浪濤濤，銀花四濺的景觀。

（張益桂《桂林名勝古蹟》）

例①，在自然鬆散的敘述中，仍然注意音步節奏的和諧與通暢，連續使若干表達的音節節奏齊美勻稱；部分有所間斷地使表達的音節節奏整合對稱。例②，在整齊諧美的表達中，仍然注意調節互相對稱的句子的音步節奏，音步節奏分別兩句相配，使整齊中仍然富於變化。

上述兩例在調整節奏方面的努力，使文句的音步節奏自然輕快、流暢自如、平穩和諧，既上口，又入耳，給人以一定的美感享受。

二、詞語方面

詞語方面，應該使用淺顯易懂的基本詞彙、常用詞彙、口語詞彙，以及一些為人們所熟悉的成語、慣用語、歇後語、諺語、格言警句，而要杜絕使用生冷艱澀的詞語。大眾化詞語既便於導遊人員上口，又使旅遊者易於理解接受。因為旅遊者接受導遊辭，一般情況下主要是靠聽覺，口語化的詞語有助於旅遊者對導遊辭的接受與理解，使導遊交際變得輕鬆宜人。請看下例。

①另外，佛教說人在今生今世活著是受苦，必須誠心向善，死後才能去西方極樂世界享受。因此佛教對人的生活不太重視，要人戒吃、戒喝、戒享受，在今生今世把苦受完，乾乾淨淨地等到死後去贖罪。而道教雖在其他方面比不上佛教，但在這一方面卻偏偏有吸引力。道教也叫人誠心向善，但是說正當的享受還是可以的，他們要人修練保身，說長生不老就是神仙，比較起來顯得對生活質量要重視得多。因此道教說濟世度人，往往就以治病療疾、解除痛苦為手段，以益壽延年為樂事。在這種情況下，道教中懂醫術的自然比較吃香，崇拜藥王也就很自然了。

（梁曉虹等《中國寺廟宮觀導遊》）

②有些宮觀依山傍岩，借助山勢，逐層而上，層層疊疊，參差有別，形成居高俯視的氣勢；有些宮觀建在皇城都市，與深院官衙為伴，與寺廟佛塔相傍，連片成垣，各顯氣派；有些宮觀外觀雖不起眼，但卻可能受過皇封，得過敕命，保留有前代祖師傳戒修道的聖蹟，享受祖庭的聲譽，這些是我們觀瞻的重點。

（梁曉虹等《中國寺廟宮觀導遊》）

上面兩例的敘述風格基本是界於口語與書面語風格之間的通語風格，親切自然，十分流暢，特別是其中的「吃香」、「不起眼」等口語詞語以及一些口語句式的運用，使對旅遊者來說比較陌生的道教內容的導遊解說變得輕鬆，易於理解與接受。

三、語法方面

　　語法方面，口語化的導遊辭，往往表現出極大的靈活性和變通性，其句法格式不拘一格，靈活多變。請看下例。

　　①道教卻不同。道教的神數目多而且名目多，但並不普遍享受人間香火，往往是你敬你的，我供我的，我是哪一道派的就供哪位神，我信哪位就燒哪爐香。所以各個宮觀所供奉的神像會有很大的區別。

　　（梁曉虹等《中國寺廟宮觀導遊》）

　　②那麼藏經洞是什麼時候、為什麼被密封的呢？一說是 11 世紀，西夏侵入敦煌時為了使經典不被西夏人破壞而藏；一說是不用但又不能丟棄的經典集中存放；再一說是為了防止伊斯蘭教徒破壞而藏。後來收藏這些經典的僧侶，逃的逃了，死的死了，還俗的還俗了。直到本世紀初發現這個洞穴為止，人們才知道這件事。

　　（欒春鳴《敦煌莫高窟》）

　　③不過民間關於亭名的由來另有一種說法。據說當年江南才子袁枚曾專程來嶽麓書院拜訪山長羅典，但羅典這時已經名滿天下，根本不屑於見這樣的後起之秀，袁枚也不言語，轉身上了山，在嶽麓山上，袁才子詩興大發，見一景題一詩，惟獨到了這紅葉亭，他只抄錄了杜牧的《山行》詩，還漏了兩個字，後兩句抄成了「停車坐楓林，霜葉紅於二月花」。羅典聽說後，也跟著上了山，一路上，他見袁枚的詩才華橫溢，便讚不絕口。到了紅葉亭，一見這兩句，他一下子全明白了：這是在變著法兒說我不「愛晚」呢，不愛護晚輩呀。得了，這亭子就改名叫「愛晚亭」吧。於是紅葉亭就這樣變成了愛晚亭。

　　（趙湘軍《愛晚亭》）

　　例①，運用日常口語中的對舉句式進行解說，使深刻的道教教義變得淺顯易懂，使道教神像供奉的特點易於被旅遊者理解和把握。例②使用口語重複句式，說明收藏經典的僧侶們離開藏經洞的種種狀況，通俗、形象，給旅遊者留下了深刻印象。③使用日常談話語句式，揭示羅典的內心活動，使對

「愛晚亭」名稱由來的民間傳說的敘述更加通俗、生動，也使旅遊者更加樂於傾聽。

口語風格的詞語以及句式的恰當運用，使導遊解說具有親切自然等一系列特點，也使導遊講解變得更加風趣幽默，從而可縮短旅遊者與導遊人員之間的心理距離，創造更加輕鬆宜人的交際環境。

四、修辭方面

在一般情況下，導遊講解不可能一口氣說出很長的句子，所以在修辭方面，導遊語言，特別是導遊辭在句式方面應多採用清爽、簡潔的短句、散句，同時還要充分調遣並綜合運用整句與散句、長句與短句，使它們錯落有致，各盡其長。這不僅有利於表達，也更有利於旅遊者對重要資訊的捕捉。請看下例。

①這魁星和文昌君究竟有什麼關係，有點說不清。為什麼有文昌帝君掌管天下文運，又要用這鬼頭鬼腦的魁星來管事——也有點講不出緣由。從感覺上來說，好像文昌帝君是天下文運的總管，不論進士、舉人，還是秀才、貢生，都要受他的恩惠；而魁星則專門象徵每次考試的最幸運者。大約只想中試而不計較等級的，就不必等魁星光顧了，給文昌帝君磕磕頭也就行了；而那些志在必得、才高八斗的大手筆，恐怕就非得與魁星照面不可了。

（梁曉虹等《中國寺廟宮觀導遊》）

②白堤的西端是西湖十景之一的「平湖秋月」。平湖秋月地處孤山東南隅，是一座濱湖的樓台建築，倚窗臨水，高閣凌波，樓前有一片花欄燈柱圍繞的水泥平台，三面接水，幾與波平。樓台四周是曲欄畫檻，兩翼是對稱的九曲石橋，繞湖與白堤相連，地方雖小，但迴廊百轉，興味無窮。在這裡瀏覽全湖，東至湖濱，西迄蘇堤，南到柳浪、南屏，都歷歷在目。無論晴雨陰晦，都是欣賞湖景的好地方。特別是皓月當空的秋夜，碧澄澄的湖水倒映著皎潔的月光，微風吹動，閃耀著萬頃銀波；環湖群山，湖中三島，朦朧迷茫；沿湖花燈，燦若群星，燈月波光，蕩成一片，使人幾疑置身於水晶宮中。

（時光庭等《西湖漫話》）

　　③由錦江閣向南轉分兩路，左沿蹬道，盤山而上，至嘯雲亭。倚亭眺望，奇峰千矗，聳翠連碧，江流玉帶，山城市井，浮現眼前。由右走，出山門，過蓮房石，下丹桂岩，至龍隱洞。仰望洞頂，一道長長的石槽，很像神龍隱伏後留下的痕跡，洞因此而得名。

　　（張益桂《桂林名勝古蹟》）

　　例①，主要是運用散句進行解說，散而有序，層次井然，把拜求文昌帝君與魁星的不同功能表達得唯妙唯肖。例②，主要是運用短句、散句進行講解，輕鬆活潑，不拘一格。例③，使用整散相間的句式進行解說，這種整散句式相間的使用方法，使表達在整齊中見變化，於勻稱中有參差，收到了既生動活潑，又氣勢連貫的效果。

▍第五節 現場感

　　導遊語言的另一個非常突出的特點就是它具有極強的現場感。這一特點是依靠一系列表達手段來實現的，主要有具有鮮明現場感的詞語、具有鮮明現場感的導引語、現場操作提示語、面對面的設問等四種手法。

一、具有鮮明現場感的詞語

　　具有鮮明現場感的詞語主要是指導遊辭中的現場時間名詞、時間副詞以及近指代詞等等。時間名詞主要有：現在、今天、剛才、此時此刻等等；時間副詞主要有：剛、剛剛、正在、立刻、馬上、將要等等；指示代詞主要使用近指代詞，如：「這」、「這裡」、「此」、「此處」、「這會兒」、「這麼」、「這樣」、「這麼樣」等等。在以下的現場導引語、與旅遊者的面對面設問以及現場操作提示語的用例分析中，下面加「‧」的詞語都是這類用例。

二、現場導引語

　　現場導引語，主要是指用於引導或提示旅遊者的一些用語，比如「請大家往上看」、「請大家順著我手指的方向看」、「現在大家看到的是……」、「現在我們所處的位置是……」、「我們面前的……」、「映入我們眼簾的

就是我們神馳已久的……」等等。此外，還有引導旅遊者參與的導引語，如：「請大家試著……」、「現在請大家猜一猜……」、「哪位朋友願意（做）……」等等。下面請看幾個例子。

①現在各位看到的前面這條「間株楊柳間株桃」的遊覽長堤就是白堤。當我們的船駛到這裡，西湖最秀麗的風光就呈現在大家面前了。瞧！堤上兩邊各有一行楊柳、碧桃，特別是在春天，柳絲泛綠，桃花嫣紅，一片桃紅柳綠的景色，遊人到此，如臨仙境。……大家再看，白堤中間的這座橋叫錦帶橋，以前是座木橋，名叫「涵碧橋」，如今為石拱橋。

（錢鈞《杭州西湖》）

②整個南嶽大廟分為九進，現在各位腳下踩的這座弓形橋就是第一進前面的壽澗橋。請大家抬頭往上看，第一進門上寫著三個閃閃發光的大字「櫺星門」，據《星經》記載，門以櫺星命名，意思是人才輩出，為國家所用。在櫺星門上方的漢白玉碑上，有金光閃閃的「岳廟」二字，相傳是衡山學者康和聲所書。好！現在讓我們穿過此門進入第一進。

（王剛《南嶽大廟》）

③出碑亭，迎面的石階層層疊疊。南京人常說中山陵的台階就像是盧溝橋的獅子——數不清。所以來這兒遊覽的客人常常要問：中山陵究竟有多少級台階呢？各位朋友，大家不妨也數數看，怎麼樣？

（文朋陵等《中山陵》）

上述三例中，都是現場導引語，這些導引語的使用，使此情此景、此時此刻、此地此人的遊覽現場特徵更加突出，既有對旅遊者的引導與提醒作用，又使導遊辭呈現出十分鮮明的現場感。

三、現場操作提示語

現場操作提示語，就是附著在導遊辭中的具有指示作用或指導導遊人員現場操作作用的說明用語。請看兩個例子。

①大家知道中國第三條大江——珠江的源頭在哪裡吧？眼前這條玉帶似的南盤江，就是「南國母親河」珠江的源流，發源於雲南曲靖的馬雄山。珠江源僅僅是雌雄洞的一個小龍潭，看來，發展壯大的事物都有其稚嫩的童年。……（視情況可講「陰陽之道」，講江上的中國第一座超一百公尺大跨徑石拱橋——長虹橋，講沿江勝景等）

（李威宏《石林、撒尼人、火把節——石林一日遊導遊辭》）

②（千鈞一髮）

（「避秦疑無地，到此別有天」題刻旁。先跟客人開玩笑）這是石林最危險的地方，請大家一定輕手輕腳，屏住呼吸，不然石頭就會掉下來。（自己站在巨石下「引渡」客人透過後）各位現在可以放心了？其實它在這兒已經「定居」300萬年了，經歷了無數次天大雷、地大震的考驗，不會掉下來的。

（李威宏《石林、撒尼人、火把節——石林一日遊導遊辭》）

上面兩個例子中，就是現場操作提示語，有提示遊覽地點的說明，也有指導導遊人員進行操作的建議，具有極強的現場感。

四、面對面設問

現場的面對面設問，是指根據旅遊者思路的設問和直接提問旅遊者的設問。主要表達方式是「來到（講到）這裡，大家可能會問……」、「……大家一定會產生這樣的疑問……」、「剛才有位朋友問……」、「這位朋友問……」等等，請看兩個例子。

①講到這裡，我看到有的朋友已經在仔細觀察，或許大家馬上就會問：這座橋根本沒斷，為什麼要取名「斷橋」呢？……

（錢鈞《杭州西湖》）

②哦，對了，望著這波光粼粼的一湖碧水，剛才有的朋友問，西湖的水為什麼這樣清澈純淨？這就要從西湖的成因講起……

（錢鈞《杭州西湖》）

　　上面兩個例子中，就是順著旅遊者思路進行的提問，這種問題，要點並不是在「問」，而在於集中旅遊者的注意力，收攏旅遊者的思路，使導遊講解有效進行。

　　上述各種手法的運用，使這些書面導遊辭表現出極其鮮明、極具特色的現場感。這一特點不僅使現場導遊人員能夠比較容易地將其轉化為口頭表達形式，而且也使人們在異地瀏覽特定景觀的導遊辭的時候，仍然會有如聞其聲、如臨其境、鮮明生動的感覺。

第五章 導遊語言的運用原則

本章導讀

　　關於導遊語言的運用原則，主要討論了針對性、靈活性、融洽性三個原則。導遊交際主要是導遊人員與旅遊者的面對面交際，在這種交際語境中，導遊人員與旅遊者的交際是雙向、同時、同步的，並且具有立即的、直接的回饋。在這種情況中，如果不講究上述三項原則，那麼導遊交際的順利進行幾乎是難以想像的。所以，導遊人員在與旅遊者的導遊交際中一定要注意運用各種技巧有效營造交際氣氛。

▌第一節 針對性

　　導遊語言的針對性原則，是指在導遊交際過程中，特別是在導遊講解過程中，導遊講解內容的詳略取捨、講解角度的選擇以及講解技巧的運用要根據旅遊者的各種具體情況以及各種具體旅遊環境進行針對性較強的調整。其中最重要的是要根據旅遊者的種種具體情況對導遊辭進行調整，使導遊辭表現出較強的針對性特徵。這一原則可以從以下幾方面認識。

一、實現與旅遊者的感情共振

　　導遊人員要與旅遊者實現感情共振，首先要站在旅遊者的立場上接待旅遊者，並提供富有人情味的服務。其次，要以情感人，以情動人，在導遊過程中營造一種輕鬆、親切、融洽的氣氛，使旅遊者能夠真正享受旅遊的樂趣。最後要注意盡可能與旅遊者去共同感受。導遊人員引導旅遊者遊覽的景觀，往往是導遊人員去過多次的地方，而旅遊者卻往往是第一次，這樣，旅遊者與導遊人員之間就會有一個感受上的差距。導遊人員應該以高度的責任感積極調動自己的情緒，表現出與旅遊者一樣的興致勃勃，否則就會使旅遊者感到受到了冷落，感到掃興，就會使旅遊接待失敗。關於這一點瑞士旅遊學專家若澤‧塞伊杜博士的見解給人們以深刻的啟示。他在《旅遊接待的今天和明天》一書中認為：新聞媒介作為資訊傳遞的工具壓倒了旅行，是發生在現

代社會的一項不容忽視的變革。今天，新聞媒介提供著從前只能在旅行中才能獲得的資訊。任何人足不出戶，便能透過文字、聲音和圖像「周遊」世界，瞭解世界上發生的一切。由於新聞媒介的滲透性異常強大，任何一種形式的旅行（至少是傳統的旅行）都會給人一種「已經看過」的印象。儘管如此，旅遊還是不能被取代。這是因為新聞媒介沒有任何「接待職能」，而「接待」是旅遊業的本質。塞伊杜博士認為「接待」是頭等重要的，是旅遊業的本質。旅遊業可以稱為工業，但它不等於工業；旅遊業的顧客也是消費者，但消費本身並不等於樂趣。只有「接待」才能把旅遊業和工業區別開來，把樂趣和消費區別開來。塞伊杜博士把「接待」當作人與人之間互相接觸、打破隔絕的同義詞；當作服務、禮節和微笑的同義詞；當作人與人之間神聖義務的同義詞。他指出「接待」是旅遊業中最富有人性的因素。旅遊接待應該在從與潛在遊客的第一次接觸，到他渡假結束時道別的全過程中，產生打動人心的效應。旅遊者雖然情況各異，但有一點是相同的，這就是他們都希望受到富有人情味的接待。只有接待能使他們像一個完整的人而不只是消費者，像受益者而不是機器人，像一名貴賓而不只是一名顧客。這些精闢的見解使人們認識到，導遊工作者只有提供優質的接待服務，才是真正把旅遊者放到了第一位，導遊人員與旅遊者的心理距離自然也就能夠拉近了。

二、多方面把握旅遊者的各種心理

多方面把握旅遊者心理的目的是要使旅遊接待服務更有針對性。大體說來，旅遊者有共同心理特徵與特殊心理特徵兩種情況。一般來說，旅遊者的共同心理特徵主要是尋求「補償」、「解脫」，以最大限度地得到精神上的滿足與享受。但是這些心理特徵的表現卻往往是複雜多變、自相矛盾的。「作為旅遊者，人們也有許多自相矛盾的體驗和追求。例如：出發之前，想像著一個陌生的世界，既心馳神往，又不免有些膽怯；踏上旅途，既覺得輕鬆，又覺得緊張；來到異國他鄉，對新的生活方式既覺得新鮮，又覺得難以適應；既想見到許許多多新奇的東西，又希望見到一些自己所熟悉的東西……到最後，很可能是一方面流連忘返，一方面又歸心似箭。」導遊人員必須瞭解旅遊者的這些心理狀態，把握旅遊者的種種自相矛盾的需求，認真研究接待的

對策，以提供令旅遊者滿意的導遊服務。此外，旅遊者又會因為年齡、性別、職業、受教育程度、社會閱歷、生活習慣、宗教信仰、文化背景等等方面的不同而有著各自不同的特殊的個體心理特徵。這就要求導遊人員要有敏銳的觀察能力。觀察能力對於導遊人員可以說是進行創造性導遊工作、為旅遊者提供針對性較強的高質量接待服務的一個前提。因此，導遊人員要善於對旅遊者察言觀色，時時、事事、處處做有心人，善於發現往往容易被忽略的一些現象，善於捕捉一切有價值的傾向，及時提供正是遊客所需要的接待服務，使接待服務更具有針對性，更有人情味，更有特色，也更有效率。

三、全方位考慮旅遊者的各種文化背景

旅遊者來自不同的國家或地區，可能會屬於不同的民族，具有不同的風俗習慣、不同的價值觀念以及不同的宗教信仰，受教育的程度、職業、興趣以及個性會有所差別，旅遊動機也會有所不同，上述種種因素往往構成了旅遊者的各種複雜的文化背景。導遊人員必須全面考慮這方方面面的因素，根據不同旅遊者的具體情況，對接待服務，特別是對導遊講解服務進行「微調」，這樣的針對性較強的服務才能真正受到旅遊者的歡迎，這樣的導遊員才能真正贏得旅遊者的信任。下面看一看不同國家或地區的人們在手勢習慣、數字禁忌、顏色偏向等方面的差異。比如，相同的一些手勢對不同國家的人來說往往具有不同的含義：中國和其他很多國家是「搖頭不算點頭算」，但是在斯里蘭卡、尼泊爾、保加利亞、阿爾巴尼亞和希臘等國家卻相反，是「點頭不算搖頭算」。歐美很多國家忌諱用食指指著人說話，認為這是很不禮貌的。在大多數國家用豎大拇指表示稱讚，但在澳洲這卻是一個粗野的動作。在美國等一些國家用手心向前、拇指和食指合成圓圈、其他三指微曲表示OK，但在日本這一動作表示錢，在希臘和前蘇聯則是一個不禮貌的手勢，而在拉丁美洲則是一個庸俗低級的動作。再如，不同國家或民族的人對數字的禁忌也很不相同：在西方，「13」、「星期五」被認為是一個不吉利的數字和日子；而中國的藏族、納西族則認為「13」是 個吉利或神聖的數字。在西方，「3」和「7」被認為是大吉大利、能給人帶來幸福和快樂的數字；而中國漢族的喪俗則大多與「3」、「7」有關，出殯前後有「送三」、「迎七」、

「燒七」、「七七」等習俗。在中國古代「9」是天的象徵，「5」是婚姻的象徵，是兩個好數；在日本「9」與「苦」發音相似，所以受到排斥。在中國，特別是在中國南方、港澳以及海外華人中，「8」諧「發」音，「6」諧「祿」音，是兩個大吉之數；而在中國北方的一些地區因為舊時處決犯人前給犯人「6」道菜，因而在上菜時忌諱「6」這個數字。很多西方人忌諱雙數，尤其是出海航行決不選擇雙數的日子；而中國的大部分地區崇尚成雙成對的雙數，推崇「2」之雙、「4」之平，「6」之順以及「8」之穩。再如，不同國家或民族的人對顏色的心理偏向也很不相同。中國人喜歡紅色，認為紅色象徵熱烈、紅火、昌盛；而泰國人、土耳其人則忌紅色，認為紅色是凶色。多數穆斯林國家的人喜歡綠色；而日本人、巴西人則忌綠色，認為綠色是不祥之色。很多西方國家的人視白色為純潔、純淨的象徵，匈牙利人用白色表示喜事；而中國、日本等東方國家的人則用白色表示喪事。黃色，在中國是一種表示高貴的顏色，但是在衣索比亞則是喪色。中國人認為藍色、綠色象徵著希望，而比利時人則最忌諱藍色。再如，文化背景不同的旅遊者對一些具體事物，像花草魚蟲、飛禽走獸，以及文物古玩、園林建築，甚至墳墓式樣等等，也都有著不同的文化心理傾向……此外，旅遊者年齡、性別、職業等等方面的不同，也會形成旅遊者們的不同的心理偏向，導遊人員要根據旅遊者的具體情況實施針對性較強的講解服務。比如，一位導遊人員在介紹杭州是金魚的故鄉時，經常附帶講一個金魚為什麼沒有牙齒的故事。大意是說一條小金魚嘴讒，吃糖太多，得了牙病，後來請來了外科醫生大蝦用鉗子把牙齒一顆一顆拔掉了，因此後來的金魚都沒有牙齒。這個故事平時講給一些旅遊者聽，效果都不錯。但有一次講給一批美國旅遊者聽時，卻招來了噓聲，原因是這些旅遊者中大多是牙科醫生。這個故事告訴我們，導遊人員在旅遊接待之前如果不對旅遊者的各種文化背景情況進行詳細瞭解，在導遊講解時不看具體對象，就會造成導遊交際的失敗。可見，導遊人員在旅遊接待過程中，特別是在導遊講解過程中，一定要根據不同旅遊者的種種具體文化背景、不同旅遊者的種種具體情況，選擇使用旅遊者最容易理解、接受的交際內容和語言表達方式。比如，導遊講解的語言表達方式，或平鋪直敘，或跌宕起伏，或

大力渲染，或一帶而過，或委婉避諱，或直接顯明……從而引起旅遊者的共鳴，以與旅遊者在情感方面達到最大限度的溝通。

第二節 靈活性

導遊語言運用的靈活性原則，是指導遊人員要根據旅遊者的各種具體情況以及特定旅遊活動的需要對導遊辭進行靈活調整、隨機應變、自如變化。

在現場導遊交際活動中，存在著可以預見的和不可預見的各種情況。所以，即使是成型的導遊辭，也一定要根據特定交際環境中的各種特定的需要進行必要的調整與改變，大致有四方面的情況：一是根據旅遊者的特定要求或需求，對已經確定了的導遊語言交際語碼靈活地進行轉換；二是根據旅遊者的各種具體情況對導遊辭加以適當調整；三是根據講解時的各種具體情況對導遊辭進行變更；四是根據特定語境中的突發情況進行靈活發揮。

一、交際語碼的靈活轉換

在導遊交際中，交際語碼的靈活轉換，是在導遊人員與旅遊者雙方具有共同的雙語或多語的前提下進行的。其語碼的轉換大致有三種情況：第一種是外語與普通話的轉換，這種情況多見於海外華人旅遊者；第二種是外語與方言的轉換，這種情況也多見於海外華人旅遊者；第三種是普通話與方言的轉換，這種情況既多見於海外華人旅遊者，也多見於境內方言區的旅遊者。

一般情況下，導遊交際語碼在實施旅遊活動之前就已經是確定了的。但是在具體導遊過程中，因為有共同的雙語或多語的背景，所以導遊人員在導遊過程中，可以在需要或必要的時候靈活地進行語碼轉換。語碼轉換的形式主要有三種：一種是在正式場合使用規定的導遊語碼，而在非正式場合使用雙方共通的其他語碼；一種是在正式的導遊語境中夾雜非規定導遊語碼；一種是在正式場合與非正式場合中多種語碼夾雜使用。

在導遊交際中，導遊人員可以根據導遊交際的必要性和需要性靈活地轉換語碼。首先，導遊語碼的轉換是必要的。在導遊交際中，導遊人員如果在表達中時不時地夾雜一點兒旅遊者的方言，無疑會十分有效地營造親切融洽

的交際氛圍，極大地縮短與旅遊者之間的心理距離，甚至會得到旅遊者的高度認同。其次，導遊語碼的轉換也常常會因表達的需要而靈活進行。比如，導遊交際中有時可能會遇到一些外語或普通話難以表達準確的事物，這時候用旅遊者熟悉的方言表達就會更加直截了當、清楚明白。

可見，導遊人員在有條件的情況下，應該巧妙、靈活地進行語碼轉換，以使導遊交際收到更加理想的效果。

二、根據旅遊者的各種具體情況對導遊辭加以適當調整

根據特定交際環境，對導遊辭進行靈活調整，主要是根據特定旅遊團或旅遊者所具有的社會、文化、心理等方面的具體情況以及他們的具體反應，在成型的導遊辭基礎之上，選擇他們易於接受的表達方式進行講解，也可以根據旅遊者的合理要求對內容進行必要的調整，以便與他們達到最大限度的溝通。

根據特定旅遊團和旅遊者所具有的社會、文化、心理等方面的具體情況調整導遊辭，主要是根據不同旅遊者的具體情況進行導遊講解。一是要考慮旅遊者的文化心理背景；二是要考慮旅遊者的興趣愛好。旅遊者往往來自不同的國家或地區，其風俗習慣、社會地位、職業、受教育情況、興趣愛好等等會有所不同。導遊人員要全面考慮這方方面面的因素，根據不同旅遊者的具體情況，對導遊講解進行微調。

根據旅遊者的種種具體反應調整導遊辭，主要是根據旅遊者的興趣焦點以及好惡愛憎等方面的心理傾向，對成型的導遊辭進行刪減或充實，使講解收到理想效果。旅遊者在社會、文化、心理等各方面的不同，會造成旅遊者的不同的興趣愛好以及不同的心理偏向。導遊人員要根據這些情況選擇旅遊者最容易理解、接受的交際內容和語言表達方式。比如，遊覽故宮，旅遊者的遊覽興趣或者是故宮的歷史，或者是建築藝術，或者是文物古玩，或者是明清宮室的軼聞趣事，或者只是想一般性瞭解……導遊人員在瞭解了這些情況之後，就應該對導遊辭的表達重點適時進行調整，以滿足不同興趣的旅遊者的不同需求。

三、根據導遊講解現場的各種具體狀況對導遊辭進行變更

根據講解時的各種具體狀況對導遊辭進行變更，主要是要根據遊覽的時間長短、季節不同、氣候條件不同以及遊覽路線不同等因素對成型的導遊辭進行再加工，使導遊講解更具有適應性。

根據遊覽時間調整導遊辭，主要是根據遊覽活動的時間的長短對導遊講解內容進行詳略得當的調整。比如遊覽時間長，可以講得詳細一些，反之講得簡略一些。這樣的導遊辭才有針對性，才有吸引力。

根據具體遊覽路線調整導遊辭，主要是「怎麼走怎麼講」，對同一個景點，如果旅遊路線不同，具體導遊辭也要相應調整。比如，同樣是遊覽天壇，帶旅遊者從南門進入，首先看到的是圜丘壇，就應該從圜丘壇講起，然後是皇穹宇、丹陛橋、祈年殿等；若帶旅遊者從西門進入，就先從天壇的植被講起，然後是齋宮、圜丘壇、皇穹宇等景點。總之，導遊交際的方方面面都要以適應特定語境及其特定要求為原則，這樣才能使導遊交際順利而高效地進行。

根據具體氣候情況調整導遊辭，主要是根據遊覽時的天氣情況進行靈活變化講解。這其中有兩個方面。一是針對同一個遊覽景觀，根據風雨陰晴等不同的天氣變化，導遊辭要有所變化。二是針對同一個遊覽景觀，要冬天有冬天的說辭，夏天有夏天的講法，要講出特點，講出個性。此外，氣候狀況也會有晨昏、晴雨等方面的不同，導遊人員對導遊辭也需要進行適當調整。比如：「有時儘管是導遊同一個地方，因天氣不同，導遊的角度也應有所不同。如果是導遊桂林灕江，若遇晴天，就講『奇峰側影』；陰天，就講『雲霧山中』；若是遇上傾盆大雨之時，就該講『灕江煙雨』了，使得在不同天氣條件下遊覽的旅遊者都能領略到灕江風景的詩情畫意。」可見，如果能夠根據具體時間條件對導遊辭進行巧妙地靈活調整和發揮，往往能夠創造出種種意想不到的情趣。

四、根據特定語境中的突發情況進行靈活發揮

根據特定語境中具體情況進行靈活發揮，包含兩方面的內容：一是要借境生情，因地制宜，因時制宜；二是要講究說話的技巧。因地制宜，就是面

對一些突發性的、消極的情況要善於隨機應變，靈活應對。比如，旅行車在一段坑坑窪窪的道路上行駛，遊客中有人抱怨。這時導遊即景生情地說：請大家放鬆一下，我們的汽車正在給大家做身體按摩，按摩時間大約為 10 分鐘，不另收費。旅遊者聽罷忍俊不禁。這位導遊人員借題發揮，一定程度上化解了不利因素，贏得了主動。再看兩個因時制宜的例子。由於氣候原因，客人們乘坐的飛機改為第二天從上海飛往西安，很多遊客都很掃興。這時候導遊人員不失時機地說：航班雖然延遲到明天離開上海，卻給我們提供了一次難得的機會。我們可以利用這個機會，去一下我們一直想去卻沒有時間安排去的蘇州了，這樣，在您的旅程上又增加了一個城市，在您的記憶裡和相冊上還可以留下「東方威尼斯」的倩影。結果日程的非計劃性改變得到了大家一致的諒解與支持。這種機智的發揮，往往會使旅遊者的情緒重新高漲起來。可見，在實際導遊過程中，經常會遇到許多意外的難題，如果能夠根據具體情形巧妙地進行靈活發揮，往往能夠消除旅遊者的不滿情緒，調節、活躍氣氛，創造出種種意想不到的情趣。

▌第三節 融洽性

　　導遊語言運用的融洽性原則，是指在導遊語言運用中導遊人員要盡可能建立公關意識，調動各種積極的語言因素以及各種有效的非語言因素，使導遊語言表達得體入微，使導遊交際氣氛親切融洽，從而達到縮短導遊交際中各方面心理距離的基本目的。一般來講，導遊交際中的心理距離主要有三種：一是導遊人員與旅遊者之間的心理距離；二是旅遊者與遊覽客體之間的心理距離；三是旅遊者與旅遊者之間的心理距離。導遊人員在與旅遊者進行交際時，要有強烈的縮短距離的心理意識，並以此為指導原則，使語言表達能夠有效地打動、吸引、感染、撫慰旅遊者，盡可能在最大程度上與旅遊者形成感情上的共鳴，以尋求旅遊者最大可能的理解與支持。只有這樣，導遊交際才可能取得成功，特別是導遊講解才可能順利進行並取得良好效果。

　　為了使導遊交際盡可能的融洽，在導遊交際中至少要積極調動以下幾方面的因素：一是借鑑公關語言運用的一般原則指導導遊語言的運用；二是充

分調動各種加工潤色語言的技巧；三是充分調動言語交際的各種表達技巧；四是充分調動各種非語言因素。

一、借鑑公關語言運用的一般原則指導導遊語言的運用

從理論上說，在導遊交際中，導遊人員與旅遊者的關係是一種公共關係。從這個角度寬泛地講，導遊活動也可以說是一種以建立良好公共關係狀態為目的的公共關係活動。因為導遊交際活動具有公共關係獲取資訊、傳播溝通、引導服務、諮詢建議、形象設計等主要職能中的絕大部分職能。這樣就必然要求導遊人員在為旅遊者進行導遊服務過程中，樹立強烈的公關意識，充分運用各種公關手段以及公關語言技巧，與旅遊者建立良好的人際關係，使導遊交際在比較輕鬆、融洽的氣氛下有效地進行。

真誠、謙和、適切、得體、高效等是公關語言運用的主要原則。這些運用原則同樣也適合指導導遊語言的運用。公關語言運用的真誠原則要求在語言交際中既要向公眾傳遞真實、準確、可靠的資訊，又要在傳遞資訊的同時傳達熱誠、真摯的情感。導遊語言的運用也應該遵循這樣的原則。語言交際具有表達思想與表達情感兩種功能。導遊人員在導遊服務以及導遊語言表達中如果能夠傳遞出真誠、熱情、友好的感情，那麼，旅遊者就會產生愉悅感、信任感、認同感，就會使旅遊者最大限度地接受導遊語言資訊。在導遊過程中導遊人員要注意情感度的把握。首先要使情感的表達與導遊內容相適應；其次是要注意選擇旅遊者易於接受的情感表達方式；最後要注意情感表達要自然、得體，做到「情見於辭，情發於聲，情寓於意，情融於話」。公關語言運用的謙和原則要求語言表達要盡可能顯得禮貌、謙虛。比如在導遊語言運用中注意採用親切自然的語氣、選擇柔和委婉的表達方式、講究敬語和謙辭的恰當運用，這樣必然會營造出一種互相尊重、和諧融洽的交際氛圍，使導遊人員與旅遊者之間形成一種互相理解、彼此合作的良好的交際關係。公關語言運用的適切原則，主要是指語言運用要切合表達的中心思想，切合表達的具體情景。其實這一點不僅僅是公關語言的運用原則，也是語言的總體運用原則。借鑑公關語言運用的得體原則，在導遊語言運用中主要是要講究表達的分寸感。分寸的把握是語言運用中的一個十分複雜的問題，與語言的

主觀、客觀等各方面的因素都有關係。但對導遊人員來說，把握導遊語言的分寸感主要是要講究模糊語以及委婉語的運用，使表達留有餘地。比如，可以多選用一些「可能」、「一般」、「考慮考慮」等彈性較大的詞語；多選用一些委婉的徵詢語氣；精心地過濾、篩選一些必要的修飾語，使中心意思恰如其分地得以表達等等。借鑑公關語言運用的高效原則，在導遊語言運用中，是要講究導遊語言運用的實際效果，講究透過語言表達去積極影響旅遊者的態度和情感，達到使旅遊者與導遊人員、旅遊者與旅遊者多方面積極合作的基本目的。

二、充分調動各種加工潤色語言的技巧

充分調動各種加工潤色語言的技巧的目的主要是為了增加導遊語言的美感性，使旅遊者在美感鮮明的導遊語言環境中得到各種美好感受，從而實現導遊人員與旅遊者的高質量的溝通。

增加導遊語言的美感性，主要手段是運用各種加工潤色語言的技巧。這些技巧主要可以概括為修辭技巧。在導遊語言中運用得比較多的是語音、詞語、句式等方面的修辭技巧。因為導遊語言主要用於現場口頭講解，所以文字方面的修辭技巧運用得少一些，即使運用，也是使用圖示法中十分顯明、突出的以簡單字型示意的技巧。語音方面，主要是透過節奏、平仄、押韻、疊音、順口等技巧進行語音的調諧。詞語方面，主要是利用詞義關係、詞義色彩、詞義闡釋等詞義因素以及詞語形式、詞語移用、代用等手法對詞語進行錘鍊。句式方面，主要是透過貫通語意、調整句式、變換肯定否定語氣、常言點化等手段進行句式的選擇與運用。這些內容將在以後相關章節中進行探討。

在導遊交際中運用美感鮮明的導遊語言是十分重要的。旅遊者眼觀目不暇接的美景，耳聞美不勝收的導遊語言，自然會心情愉快，感受愉悅，與導遊人員以及與遊覽客體之間的心理距離也會自然縮短，導遊交際也自然會收到理想效果。

三、充分調動言語交際的各種表達技巧

要充分調動言語交際的各種表達技巧，注意講究導遊語言交際中稱呼、問候、交談、置疑、應對、說服、拒絕、接近、慰藉、讚揚、叮嚀、引導、講解、告別等各個交際環節的表達技巧。稱呼要適切入微；問候要周到有禮；寒暄要熱情體貼；交談要融洽和諧；置疑要恰如其分；應對要靈活巧妙；說服要入情入理；拒絕要誠懇得當；接近要真誠禮貌；慰藉要真摯親切；讚揚要真切誠懇；叮嚀要誠摯而有分寸；引導要迎合需要；講解要生動有效；告別要依依得體等等。

請看一個例子，山東蓬萊有位導遊人員，一次為八個日本客人導遊。當從「八仙桌」講到「八仙過海」的故事時，有位日本客人問道：「八仙過海漂到哪裡去了？」面對這一突如其來的又不太好回答的問題，導遊人員靈機一動，巧妙地應對道：「我想，為了發展中日兩國人民的友誼和交往，八仙過海東渡到鄰邦日本去了！現在又渡回來了，就在我的眼前。」日本客人聽罷，笑得十分開心。導遊人員利用順勢牽連的方法靈活地應對，妙就妙在針對旅遊者的日本國籍的身分、結合眼前的情景，藉著旅遊者的問題巧妙發揮，把中日兩國人民的友誼自然地聯繫在一起，應對得既得體又意味深長。這樣巧妙的應對，不僅使交際氣氛變得輕鬆、融洽，而且也贏得了旅遊者的由衷的讚許，有效地縮短了與旅遊者之間的心理距離。下面再看幾個例子。

①朋友們，5000 級石階，已被我們甩到身後，大家氣喘吁吁，我也氣喘吁吁了，讓我們休息一會兒。

（張用衡《泰山》）

②信徒和僧眾用手按順時針方向轉動經筒，口中默唸著六字真言，這樣既念了經書，佛祖又會保佑自己。藏族地區的牧民信徒很多從小沒有受教育的機會，很難誦讀經文，但為了表示對佛的虔誠誦經唸佛又是必要的，所以他們採用了這種一舉兩得的辦法。各位朋友不妨也可試著轉一轉經筒，念一下吉祥的六字真言。但請注意一定要按順時針方向轉，千萬不要轉錯了方向。

（王秉習 李雲潔《青海塔爾寺》）

③我們的汽車已經停在了停車場，請大家下車。大家先與古老的懸空寺合上幾張影，十分鐘後，我在「壯觀」二字下面等大家。

各位都非常守時，謝謝合作！我之所以讓大家在這裡集合，是想讓各位對「壯觀」二字有更深刻的印象。

（劉慧芬《恆山懸空寺》）

以上三例，都是導遊人員在導遊講解過程中巧妙運用各種交際環節的功能言語營造融洽氣氛的例子。例①，在旅遊者爬完 5000 級石階之後，導遊人員熱情地關照旅遊者休息，表現出真摯親切的慰藉之情。例②，在引導旅遊者參與的時候，認真地叮囑旅遊者不要轉錯了方向，表現出導遊人員對旅遊者誠摯而有分寸的關切之心。例③，當旅遊者按時在指定地點集合後，順勢向旅遊者表示了讚揚與感謝，表現了導遊人員盼望旅遊者真誠合作的誠懇之意。這些表達方法的運用，有效地縮短了導遊人員與旅遊者之間的心理距離，營造了良好的交際氣氛。

此外，在導遊語境一章中的對「說」的要求一節中以及在上面針對性、靈活性兩節中舉的例子都說明在導遊交際的各個環節要講究交際技巧，以使導遊交際在親切、融洽的氛圍中有效進行。

四、充分調動各種非語言因素

充分調動各種非語言因素，主要是要善於運用類語言、肢體語言、裝飾語等各種輔助手段幫助語言表達，創造出親切融洽的交際氣氛。

巧妙運用類語言營造融洽的交際氣氛，主要是運用音色、音調、音量、語速、停頓、語氣等各種因素，積極創造聲音的表情。其中最重要的是巧妙運用特定語調、語速、停頓、音色等因素來表達親切的口吻。比如音色的控制，主要是使音色柔和。旅遊者就在導遊人員面前，音色太尖利，會使旅遊者神經緊張，影響講解氣氛；若音色中鼻音太多，又會給旅遊者以無精打采的感覺，甚至會使旅遊者厭煩。而柔和的音色，則會帶給旅遊者親切自然、輕鬆愉快的感覺，有利於營造融洽和諧的交際氣氛。

運用肢體語言營造融洽的交際氣氛，主要是要善於運用面部表情語。表情語，主要是由臉色變化、面部肌肉收展以及眼、眉、鼻、嘴等各種動作所傳遞出的資訊。其中最重要的是善於運用目光與微笑。導遊人員運用目光語，要講究目光的分配與連結。特別是與旅遊者進行目光連結時，要得體適度，還要突出重點，盡可能傳達出一些必要的特意關照的親切資訊，使旅遊者感到被關注、關照的愉悅。微笑，在導遊交際中，可以說是協調導遊人員與旅遊者關係的最有效的潤滑劑。一個笑容可掬的導遊人員總會給旅遊者以親切、友好、禮貌、周到、可以信賴的良好印象，並且微笑也永遠會給導遊交際帶來融洽平和的氣氛，有助於與旅遊者建立起一種親切自然、輕鬆愉快的關係，從而有效縮短雙方的心理距離。

綜上所述，在導遊語言運用中遵循融洽性這一原則十分重要。因為導遊交際主要是導遊人員與旅遊者的面對面交際，在這種交際語境中，導遊人員與旅遊者的交際是雙向、同時、同步的，並且具有立即的、直接的回饋。在這種情況中，如果沒有融洽和諧的交際氣氛，那麼導遊交際的順利進行幾乎是不可想像的。所以，導遊人員在與旅遊者的導遊交際中一定要注意運用各種技巧有效營造融洽的交際氣氛。

第六章 導遊語言的語音和諧

本章導讀

　　現場導遊講解主要採用口頭傳播方式，這一語境對導遊語言的語音處理提出了較高的要求。本章主要從節奏、平仄、押韻、疊音、順口等五個方面討論語音和諧問題。運用這些技巧對導遊語言的語音進行調諧，可以收到語音和諧、音韻鏗鏘的表達效果。

　　對導遊語言的語音進行調諧，主要從節奏、平仄、押韻、疊音、順口等方面進行。運用這些技巧對導遊語言的語音進行調諧，不僅能夠收到語音和諧、音韻鏗鏘的表達效果，而且還可增強導遊辭的表現力，使旅遊者在音韻的美感中享受遊覽客體的美。

第一節 節奏

　　導遊語言在調整節奏方面，主要是要做到音節、音步的搭配匀整、平穩，給人以整齊和諧的美感。為了音節、音步的平穩，首先應儘量選用音節相稱的詞語，使之互相搭配和互相對應，如單音節匹配或對應單音節；雙音節匹配或對應雙音節；多音節匹配或對應多音節等等。比如「加以學習」、「互相幫助」，如果打亂這種整齊的雙音節之間的搭配，說成「加以學」、「互相幫」，就會拗口，不順耳。再如「見樹不見林」與「只見樹木不見森林」，這兩種表達形式中單音節與雙音節的不同的選擇搭配，主要是出於音節平穩的需要。再看兩例：

　　①相傳明代王陽明，曾經瞻顧左右，躬身徐步直至崖端，俯視絕潤，繼而轉身返回，依然心地平靜，傳為古代佳話。站立崖上，眼底松濤澎湃，澗中怒流湍急，勢如萬馬奔騰。崖底的綿延古道，似斷又續於獅子岩、方印岩、文殊潤、百大梯之間，是明代地理學家徐霞客西登廬山的險徑。

　　（黃潤祥《廬山旅遊手冊》）

②佛教在中國廣為流傳，深深根植的重要結果是佛寺梵剎遍布名山大川、五湖四海。它們千姿百態，風格各異，莊嚴雄偉，精美華麗，與其周圍的自然山水協調一致，創造了以佛寺為中心的整體的藝術環境，影響了人們的宗教信仰，陶冶了人們的審美情趣。

（梁曉虹等《中國寺廟宮觀導遊》）

上述「似斷又續」、「千姿百態」等表達，是單音節詞之間的組合搭配；「曾經瞻顧左右」、「躬身徐步直至崖端」、「莊嚴雄偉」、「精美華麗」、「風格各異」等多處表達是雙音節或由兩個單音節組成的雙音節音步之間的組合搭配；「眼底松濤澎湃，澗中怒流湍急，勢如萬馬奔騰」、「影響了人們的宗教信仰，陶冶了人們的審美情趣」等是上下句之間音節的互相對應搭配。這些精心安排使其音節、音步的搭配勻稱而平穩，使表達收到了很好的效果。

此外，還可以透過對詞語音節的擴充或壓縮來達到節奏平穩的目的。如：

③山上有亭兩座，北面名至樂亭，南面稱舒嘯亭。兩亭構造別緻，登亭可以遠眺虎丘、西園等名勝。山上滿植楓樹，春夏濃蔭蔽日，深秋紅葉似錦，色彩十分絢麗。

（張堰山等《蘇州風物誌》）

④各地專祀薩真人的宮觀不算很多，但在不少宮觀的神話壁畫中，卻會常常出現薩真人的形象。薩真人善良、正直，樂於助人，勤於度世，使得百姓願意接近，願意求助，這樣的真人，受人間一束香火還是應該的。

（梁曉虹等《中國宮觀寺廟導遊》）

⑤南京剪紙歷史悠久，生氣勃勃，巧奪神工；刀工飽滿挺進，疏密結合，玲瓏剔透；風格健康樸實，渾厚飽滿，清新秀麗；構圖花中有花，景中有景，題中有題；紋樣粗中有細，拙中見實，靜中寓動。

（南京博物館《南京風物誌》）

例③將「秋」擴展成「深秋」，例④將「樂」、「勤」擴展成「樂於」、「勤於」，都既是要與其後的雙音節搭配，又要與上下文的雙音節搭配。例

⑤的一系列單音節的搭配中,特別是其中「題中有題」的搭配,比較明顯的是將「題材」或「主題」的音節進行了壓縮。這些努力的結果,給表達增加了音步和諧、節奏明快的美感,使表達產生了較強的藝術感染力。

但是,在導遊辭中不注意這一點,就會影響表達效果。如:

①＊若乘興盪舟於碧波,從水中仰望嶗山,更富有詩情畫意。群山起伏,青蒼不斷;如逢秋葉正紅,置身山頂俯瞰,紅中映綠,松竹、山茶、槐、角楓、榆,色彩絢爛。

②＊奉國寺大殿雖然歷經改朝換代的戰火和近千年的風雨,卻仍聳立、成為集遼代建築、雕塑、彩畫於一體的寶貴文化遺產。

例①＊在連續幾個雙音節詞中夾雜著「榆」、「槐」等單音節詞,使音步顯得有些不平穩,應該調整。例②＊的「卻仍聳立」句,字數過少,前重後輕,節奏上與前一句極不協調,應該加以適當擴充。

使相應音節互相匹配也好,根據具體語境對音節進行壓縮、擴充也好,都是根據表達需要對節奏進行的積極調整;表達時如果不注意這一點,或打亂某種齊美的節奏,不僅說起來拗口,聽起來也不順耳。所以,在導遊辭表達中,一定要講究音步節奏的和諧流暢。

第二節 平仄

漢語的詩詞曲賦十分嚴格地講究聲調的平仄交替,追求聲音的起伏變化,這已經成為漢語言特有的一種文化現象。在一般的表達中,包括口語和書面語,雖不像詩詞曲賦那樣要求得十分嚴格,但是,如果也能注意到聲調的平仄相諧,就會使表達在語音上產生低昂交錯、抑揚有致的美感。導遊辭主要是依託語音進行交際,講究利用並發揮語音的表情藝術十分重要。例如:

①在這座玲瓏剔透的園中之園內,殿堂、水閣、清泉、假山和門座、小亭、曲廊巧妙地組織在一起,相互因借,不曠不抑,恰到好處。

$$| — | | \quad — | — |$$
一庭一水，一內一外

，

$$| — | \quad | — | — | \quad | — | \quad | — | | \quad — | |$$
一高一低，簡潔鮮明，層次豐富，氣氛各異，濃淡相宜。靜觀山勢水情，令人流連忘返

（石林等《承德攬勝》）

②杭州是歷史上的名都，西湖更為古今中外所稱道，

$$| | — — \quad | — | |$$
畫意詩情，差不多俯拾即是

（朱自清《『燕知草』序》）

上述兩例就比較注意平仄的協調配置，特別是，說「山勢水情」與「畫意詩情」，而不說「山情水勢」或「詩情畫意」，主要就是為了與下文的對應句式協調平仄。

但是，如果不注意這一點，就會使語音缺少抑揚頓挫的變化。如：

$$| | | | | | | | | \quad | | | | | | | | | | | |$$
①＊打夜裡起就斷斷續續地下雨，計畫去的景點怕是去不了了。

$$＊ — — — — — — — — — — — — — — — — — —$$
②他們輕輕哼著鄉音山歌，依著山坡舒舒服服伸出胳膊拍拍子。

例①＊從頭至尾用的都是仄聲字，例②＊從頭至尾用的都是平聲字，聲調上缺乏起伏有致、抑揚頓挫的變化，使表達在音律上單調而沉悶。可見，表達中必須注意調節語音的平仄。

漢語古今文章大家在語音方面都非常注意追求鏗鏘和諧、抑揚頓挫的表達效果。老舍先生在《關於文學的語言問題》一文中說：「我寫文章不僅要考慮每一個字的意義，還要考慮到每一個字的聲音，……上一句末了用了一個仄聲字，下一句我就要用一個平聲字，讓句子唸起來叮噹響。」在語言表達中，特別是在導遊語言表達中，注意聲調的平仄交替，避免全用平聲字或全用仄聲字，特別是在上下文詞語對稱的地方或句尾停頓的地方要避免使用同一個聲調的詞語，可使平仄交互搭配，使語音產生鏗鏘起伏的立體美感。

▌第三節 押韻

　　漢語的古今韻文都十分講究在每句或隔句使用韻母相同或相近的字進行押韻。一般的書面語和口語表達，雖然可以不必刻意追求韻腳，但如果能適當地對句尾用字加以調整，使其自然入韻，那麼就可以大大增加表達旋律的和諧與舒展，收到理想的語音效果。比如：

　　①當我們從歷史的回顧轉向現實的時候，矗立在我們面前的長城，就顯得特別親切了。因為她是我們這個多民族國家從分裂走向統一的歷史見證；是中華各民族人民血汗的結晶；是各族人民更加團結的象徵。我們登臨長城，面對如畫的江山，怎能不倍增奮發圖強的激情？

　　（郭述祖《山海關長城志》）

　　②後來，改五洲公園為玄武公園，清除湖中淤泥，修築環湖大道，路面鋪以柏油，沿湖植柳栽桃。現在玄武湖已是芳草滿地，四季常青；百花含笑，細柳搖風。

　　（南京市博物館《南京風物誌》）

　　以上兩例透過自然得體的押韻，增加了音律的齊美，使表達流采飛揚，充滿了活力。但是如果在本來稍加協調就能自然入韻的表達中卻不加以潤色，就會影響表達。比如：

　　＊四周群山懷抱，巍峨疊翠，白雲裊裊；低處岾嶺逶迤，松竹並茂，茶園蔥綠。山間溪水潺潺，兩岸芳草萋萋。

　　例中，若將「茶園蔥綠」調到「松竹並茂」之前，韻腳就自然和諧了。由此可見，在表達中，特別是在導遊辭中，自然而妥貼地押一些韻轍，會進一步強化表達效果。

▌第四節 疊音

　　漢語的疊音詞語，主要有兩大類。第一大類是由漢語詞語構詞形態形成的疊音詞語。這類詞語又有兩類：①全部重疊式，其中又分為 AA 式和

AABB 式兩小類。AA 式如：依依不捨、姍姍來遲、侃侃而談、人才濟濟、流水潺潺、霞光熠熠等等。AABB 式如：花花綠綠、坑坑窪窪、婆婆媽媽、兢兢業業、戰戰兢兢、渾渾噩噩等等。②部分重疊式，其中又分為 ABB 式和 AAB 式兩小類。ABB 式如：綠茵茵、綠油油，藍瑩瑩、藍瓦瓦、笑吟吟、笑呵呵、笑盈盈、笑哈哈、笑嘻嘻等等。AAB 式如：毛毛雨、芨芨草、喇喇蛄、呱呱叫、嗷嗷叫、哈哈鏡、泡泡糖、粒粒橙、碰碰車等等。第二大類是由漢語語法構形形態變化形成的語法重疊形式。按其重疊形式，又可分為三類：① AA 式。漢語單音節名詞、數詞、量詞、形容詞、動詞等詞類都有這種重疊的形態變化形式。名詞、數詞、量詞等詞類重疊後具有「每一」等遍稱的語法意義，如：「人人為我，我為人人」、「一一講解」、「張張笑臉」等等。單音節動詞重疊後，具有「嘗試」、「動作短暫」等語法意義，如：看看、聽聽、說說、嘗嘗等等。單音節形容詞重疊後，常加一個「的」字，表示程度加強，如：紅紅的、大大的、亮亮的等等。② AABB 式。漢語形容詞多以這種形式表示形態變化，重疊後表示程度加強等語法意義，如：乾乾淨淨、漂漂亮亮、大大方方、清清楚楚等等。③ ABAB 式。漢語動詞、形容詞都有這種重疊形態，雙音節動詞重疊後具有「嘗試」、「動作短暫」等語法意義，如：商量商量、討論討論、處理處理、調整調整等等。雙音節形容詞，語素「A」具有程度意義的一類採取「ABAB」式重疊形式，重疊後具有程度加強的意義，如：筆直筆直、湛藍湛藍、碧綠碧綠等等。

上述各種形式的疊音詞語，都以音節的複疊縈迴造成繁複的音響效果，可以極大地加強描繪效果。這種修辭技巧的運用頻率不論是在古代還是在現代都很高。《詩經》305 篇，使用了疊音詞語的近 200 篇。清代史夢蘭的《疊雅》，收集古書裡的疊音詞語有 4000 多條。在現代漢語中，疊音詞語的使用更加普遍，疊音形式也更加多樣。在導遊辭中如果能巧妙使用疊音詞語，會使其對旅遊客體的描繪更加生動形象，收到更加理想的修辭效果。比如：

①九溪上源有二。西源出自龍井附近的獅子峰。東源出自翁家山之楊梅嶺，……東、西兩源匯於獅子峰之南，曲折婉轉至徐村而入錢塘江。沿溪小徑曲折，峰巒夾峙，流泉錚淙，篁楠交翠，為西湖西部之遊覽勝境。清代學

者俞樾描繪這兒的景色是：「重重疊疊山，曲曲環環路；丁丁東東泉；高高下下樹。」

（紀流編著《杭州旅遊指南》）

②鼓浪嶼日光岩西南山麓五個牌一帶，有一座華僑亞熱帶植物引種園，占地二百多畝。……站在山崗上，極目望去，紅彤彤的科學研究辦公樓，亮閃閃的保溫玻璃房，綠油油的苗圃，藍湛湛的天空，碧澄澄的海水，柏油小道延伸到海邊，白石小徑盤旋到山麓，萬千花木有的高大偉岸，有的窈窕飄逸，有的花團錦簇，有的碩果纍纍，一片鬱鬱蔥蔥，蒼蒼莽莽……

（彭一萬《廈門旅遊指南》）

③棲霞山的千佛岩頂部的紗帽峰旁有一塊大平台，叫明月台，台上有待月亭，每逢中秋佳節，在亭內賞月，別有情趣。一輪明月從東峰姍姍而出，明朗如鏡，月下棲霞，一片朦朧靜謐，只隱隱聽到淙淙的流泉聲。此刻，清風徐徐，月影幢幢，亭台歷歷，石岩叢叢，瑰麗奇景，令人陶醉。

（南京博物館《南京風物誌》）

上述三例中，各種重疊形式詞語的運用，不僅增強了導遊辭的音響效果，使表達朗朗上口，和諧悅耳，而且擬物狀形也十分傳神盡態，使表達產生了極大的藝術感染力。在一些場合，這種技巧的使用甚至到了極致。比如，蘇州網師園和西湖清代行宮花園古亭上各有一副完全由疊音詞構成的對聯，網師園的是：「風風雨雨暖暖寒寒處處尋尋覓覓；鶯鶯燕燕花花葉葉卿卿朝朝暮暮」。西湖古亭的是：「水水山山，處處明明秀秀；晴晴雨雨，時時好好奇奇。」這麼巧妙地利用疊音技巧來表情達意的例子，可以視作是運用疊音技巧的典範。劉勰在《文心雕龍‧物色》篇中對這種疊音技巧的作用進行了精闢的評論：「是以詩人感物，連類不窮。流連萬象之際，沉吟視聽之區；寫氣圖貌，既隨物以宛轉；屬采附聲，亦與心而徘徊。故『灼灼』狀桃花之鮮『，依依』盡楊柳之貌，『杲杲』為日出之容，『瀌瀌』擬雨雪之狀，『喈喈』逐黃鳥之聲，『喓喓』學草蟲之韻。……並以少總多，情貌無遺矣。」

█第五節 順口

順口，是透過運用民間流傳較廣或現成的押韻比較整齊的段子來簡練地描述某種現象的修辭技巧。比如：

①藍采和的故事盛行於唐代。傳說他是赤腳大仙降生，化為乞丐。這位仙氣十足的乞丐叫什麼名字，沒有人知道。很多人都認為藍采和不是這位仙丐的本名。有人說他就是唐末五代著名的道士陳陶。陳陶本來出於儒業名家，很有學問，可惜生不逢時，只得入山隱居，每日上山採藥，以賣藥為生。賣了藥回來便喝酒，喝完酒便起舞唱歌。他唱的歌是：「籃采禾，籃采禾，塵事紛紛事更多。莫如賣藥沽酒飲，歸去深岩拍手歌。」這首歌是他根據山裡的民歌重新填詞的。「籃采禾」一句可能是民歌中原有的。意思是提著籃子拾柴禾。久而久之。人們便稱呼陳陶為籃采禾，後來就變成了藍采和，不少裝瘋道士的事蹟也就附會到他身上。傳說藍采和為人機智敏捷，百難不倒，而且喜唱歌，看來是有點根據。

（梁曉虹等《中國寺廟宮觀導遊》）

②灶王爺到底姓甚名誰？因有多人考證，也就有了多種說法。……那灶王爺在瀋陽地區姓什麼呢？你要是問到人家頭上，會被人笑作「城市佬」囉。我前年春節去遼東農村，曾問過一位老大娘，老大娘叫過她的一個穿開襠褲的小孫子，給我唱了一首聽起來就覺得遙遠的歌謠：「灶王爺，本姓張，騎著馬，挎著槍，上上方，見玉皇。」可見，灶王爺在瀋陽地區姓張。張姓乃中國國內第一大姓，於是，質樸的瀋陽人就讓灶王爺姓張了。

（瀋陽市人民政府地方志編撰辦公室《瀋陽掌故》）

②常言道，高樓平地起。而懸空寺一反常態，卻是危樓建絕壁。正如民間流傳的順口溜那樣：「懸空寺，寺懸空，神奇絕妙在天空，神仙指點蜘蛛網，金龍峽口現神宮。」這句順口溜來自一個傳說故事，相傳北魏年間，一位皇帝突發奇想，打算在恆山這裡為神仙修建一座上不著天、下不著地的懸空寺。俗話說得好：「廟有基，寺有礎。」沒有基礎的寺院，人們從來沒聽說過，也從來沒見過，找這樣一位建寺能人更是難上加難。建築官為推卸責任，在

招能榜文中把懸空寺的「懸」改為「玄」字，一字之差，意義迥然不同。不久榜文便被恆山腳下一位有名的工匠揭下。一年之後，一座巍峨的「玄空寺」便建成了。皇帝親臨恆山驗收，不明真相的工匠糊裡糊塗地犯下了欺君之罪。工匠的徒弟為救師傅挺身而出，要求重建寺院，並以師徒二人的腦袋擔保。一個偶然的機會徒弟從蜘蛛織網中得到啟示，使懸空寺成為一座名副其實的懸空寺。

（劉慧芬《恆山懸空寺》）

　　順口這種語言形式，大多以順口溜形式出現，在民間則大多是以民謠形式表現出來。例①、②各用一句順口溜簡練地道出了道教神仙藍采和以及灶王爺的姓氏來歷。例③的順口溜形象而具體地講明了懸空寺的傳說。這些順口溜都具有較強的詮釋性和概括性，在導遊辭中恰當運用，能給旅遊者留下具體而深刻的印象。

　　順口這種修辭技巧，文字簡潔凝練，讀來朗朗上口，內涵豐富，表現力極強，在導遊辭中經常使用。

第七章 導遊語言的詞語選擇

本章導讀

　　導遊語言的詞語選擇主要討論了詞義的錘鍊與詞語的錘鍊兩方面的內容。詞義的錘鍊方面，一是利用詞義之間的同義、反義、多義等因素進行錘鍊，如：變文、異語、異稱、對頂、降用、雙關等技巧；二是利用詞義的顏色、形象、感情、語體、時代等色彩進行修辭，如描摹、增動、體變、移時等技巧；三是利用特定語境對詞語的詞義進行主觀衍釋，如衍名、別解、溯名等技巧。

　　詞語的錘鍊方面，主要包括詞形、詞性、詞序以及對詞語的仿用、代用、移用、換用等方面的技巧。這些對詞語的錘鍊方法有對詞形的利用，有對詞性、詞序的變換運用，也有對特定詞語的模仿、代替、轉移和替換等等。具體講主要有同素、數概、變序、婉曲、比擬等修辭技巧。

▌第一節 詞義的錘鍊

　　這裡所說的詞義，主要是指傳統詞彙學中的詞彙意義範疇，包括詞彙意義、詞義色彩、詞義之間的關係等內容。導遊辭的錘鍊主要是利用這些語義因素。常用於導遊辭中的技巧主要有三方面：一是利用詞義之間的同義、反義、多義等因素進行錘鍊，如：變文、異語、異稱、對頂、降用、雙關等技巧；二是利用詞義的顏色、形象、感情、語體、時代等色彩進行修辭，如描摹、增動、體變、移時等技巧；三是利用特定語境對詞語的詞義進行主觀衍釋，如衍名、別解、溯名等技巧。

一、詞義關係

　　利用同義、反義、多義等詞義關係中的各種因素，可以對導遊辭施以變文、異語、異稱、對頂、降用、雙關等技巧進行加工潤色。

　　（一）變文

　　變文，是為了避免行文單調、重複或者為了強調某些詞語的細微差別而變換使用若干個同義、近義詞表達相同或相近意思的修辭技巧。比如：

　　①承德以其自然的山川之美，加之山莊、寺廟巧奪天工的琢飾，更加具有迷人的魅力。山莊內十一處大型寺廟和山莊外十二處大型寺廟、一百四十餘處小型寺廟，如群星捧月，似錦上添花，更增加了山城之美。

　　（承德市政協文史資料研究委員會《承德文史》）

　　②而沿岸最絕的還是浪蝕洞，它們神韻無窮，有的酷似桂林象鼻洞，有的疑是下頷含水的西嶽華山老虎丘，有的仿擬敦煌壁畫，有的宛如花果山水簾洞。

　　（陳心亮《西沙行》）

　　③這座盆景的立意和藝術效果是比較完美的。它的中間是水池，並有荷花、游魚和噴泉。池的東面只有楊柳、玉蘭、櫻花，意喻「春山」；池的南面植有紫薇、藤蘿，稱為「夏意」；池的西面種植紅楓、香桂，以示「秋色」；池的北面則有「歲寒三友」松竹梅，寓指「冬景」。因為一年四季之景皆備於這座特大的天然樹石盆景，所以人們稱之為「四季山」。

　　（國旅上海分社《上海導遊辭》）

　　④奔騰不息的湘江，從廣西靈川縣海陽山發源，到興安靈渠「湘漓分派」，南納諸水，北注洞庭，其間縈山渡壑，穿林越野，縱貫湖南全境，沿途憑著一身鍾靈毓秀，似乎隨意地勾勒出一座座美麗的城市，點染一片片秀麗的風光，記下一頁頁燦爛的歷史，撒播一串串奇妙的童話，於清風、明月、暮靄、朝霞、鳥語花香、人傑地靈之中，大浪淘沙，一瀉千里。

　　（王俞、朱徵《千里湘江行》）

　　例①的「如」、「似」，例②的「酷似」、「疑是」、「仿擬」、「宛如」等同義詞語的交替使用，是為了避免表義的重複；例③的「意喻」、「稱為」、「以示」、「寓指」，例④的「勾勒」、「點染」、「記下」、「撒播」等近義詞語的變換使用，是為了強調幾個近義詞語的細微差別。

可見，變文這一技巧，不僅可以避免表達的單調、呆板，而且可以使表達富於文采，活潑多變。此外還可以使表達更加細膩、精當，便於旅遊者接受更多的資訊。語言的精確表現力，往往借助於同義詞、近義詞的種種微妙而又難以覺察的同中之異加以表現，所以，若要下工夫錘鍊導遊語言，就一定要巧妙地使用變文技巧。

（二）異語

異語，是非漢語普通語的意思，它是一種巧妙地借用非漢語普通語的詞語的原意或運用其雙關語義來解釋特定漢語詞語所具有的相同意義的修辭技巧。這種技巧若是恰當地用於導遊辭中，可以收到補充、說明、突出表達對象，增加語言的生活氣息，反映獨特的地方色彩和某種異域情調的效果。比如：

⑤通天河，藏族人叫它為珠曲，意思是通天河的水是奶牛之水。多麼美好的名字啊！正是這滔滔東去的奶牛之水，滋潤著中華大地；正是這奔騰不息的奶牛之水，養育著千古風流。

⑥允景洪，傣語意為「黎明之城」。傳說在古老的年代，有個智勇雙全的年輕人，戰勝了妖魔，奪得了一顆寶石，他把寶石掛在高高的椰子樹上，寶石放射出的光芒驅走了黑暗，帶來了黎明。於是人們就把這個地方叫「允景洪」，把美好的願望寄託於它，願它永保光明，給人民帶來幸福。

《雲南，可愛的地方》

⑦格拉丹東雪峰，海拔高達 6600 公尺。藏語的意思是「高高尖尖的山峰」。看哪，格拉丹東，冰峰林立，冰川縱橫。四十多條冰川像玉龍飛舞，高聳著向外飛去，真是氣吞山河，氣象磅礡。它夏日消融，冰水橫溢，成了哺育偉大長江的不盡之源。

（楊鳳棲《長江源頭行》）

⑧青海湖的藍藍得純淨，藍得深湛，也藍得溫柔恬雅，那藍錦緞似的湖面上，起伏著一層微微的漣漪，像是尚未凝固的玻璃漿液，又像是白色種族小姑娘那水靈靈、藍晶晶的眸子。正當我折服這藍色的魅力，而又苦於找不

到恰當比喻的時候，我突然記起少數民族對青海的稱呼。在蒙古語裡，它被叫做「庫庫諾爾」，在藏語裡，它被叫做「措溫布」，都是「青顏色的大海」之意。為什麼叫做「青色的海」，而不叫做「藍色的海」呢？莫不是出於「青出於藍而勝於藍」之意的俗語？

（馮君莉《青海湖，夢幻般的湖》）

⑨在袁家界的中坪外，有一座自然形成的橋，據說是仙鶴銜石所架，故名「仙鶴橋」，堪稱天下第一橋。它由兩座獨立的巨峰做橋墩，橋面只有一塊長約 20 公尺的石板，橋下是萬丈深淵。深不可測的峽谷內，遍布千奇百怪的岩柱。站在沙刀溝的溪流邊往上看，仙鶴橋恍如在天上一般。俯視一觀，深不可測。如稍有不慎，一步不穩，摔了下去，就會丟掉「荷包皮」（湘西方言，粉身碎骨的意思）！

（周志德《風景明珠張家界》）

例⑤、⑥、⑦、⑧對提到的一些地名巧妙地用藏族語、傣族語、蒙古語的原意加以揭示，不僅使「通天河」、「允景洪」、「格拉丹東」、「青海湖」等表達主體得到了突出，而且使其生動、形象，給人以豐富的聯想空間，極大地增加了表達情趣，產生了較強的藝術感染力。例⑨，在講解張家界風景時，用湘西方言「荷包皮」表達普通話「粉身碎骨」的意思，既生動形象又具有地方特色，給旅遊者留下了深刻印象。

中國幅員遼闊，人口眾多。一方面，漢語有八大方言；另一方面，眾多民族濟濟一堂，多元文化豐富多彩；此外，還有很多外來譯音詞。這些條件都為導遊辭開發這方面的素材提供了極大的便利條件。如，「香格里拉」，英語「世外桃源」；「亞細亞」，古閃米特語「太陽升起的地方」；「新加坡」，馬來語「獅城」；「那達慕」，蒙古語「娛樂或遊戲」；「柴達木」，蒙古語「鹽澤」；「呼和浩特」，蒙古語「青色的城」；「包頭」，蒙古語「有鹿的地方」；「哈爾濱」，滿語「曬網場」；「阿依古麗」，維吾爾語「月亮花」等等。在導遊辭中，如果能夠精心地布置、使用異語，不僅會收到很好的表達效果，而且會給旅遊者提供豐富的地方文化知識資訊，縮短旅遊者與特定旅遊客體

之間的心理距離，加深旅遊者對特定旅遊客體的理解，使他們在對當地文化特徵的理解上產生強烈的感情共鳴，並將旅遊者引向更高的欣賞層次。

（三）異稱

異稱，是一種從不同角度對同一對象給予不同的稱謂或稱說的修辭技巧。這些不同的稱說之間具有同義關係。這種技巧，以其多角度、多方位的稱說方式，可以用十分經濟的文字，簡潔而又全面地對同一對象進行介紹或描述，感情色彩強烈，聯想豐富，具有深刻的啟示作用。比如：

碧螺春，還有一個俗名叫「嚇煞人香」。相傳人們在太湖碧螺峰的石壁中採到一種野茶，發出特別的香氣，一時驚得採茶人大叫「香得嚇煞人」。從此，這種野茶在當地即有此怪名。後來康熙皇帝南下，遊覽太湖，江蘇巡撫用「嚇煞人香」進獻給康熙品嚐，結果大受讚揚，康熙問其名稱，嫌其欠雅，就根據它產自碧螺峰上而取名為碧螺春，從此碧螺春遠近聞名了。

（張墀山等《蘇州風物誌》）

⑪ 長廊，又稱畫廊。共繪有大小不同的蘇式彩畫一萬四千餘幅。彩畫內容包括花卉翎毛、人物典故、山水風景等。其中人物畫面多出自中國古代文學名著，如《紅樓夢》、《西遊記》、《三國演義》、《水滸》、《封神演義》等。畫師們還在橫樑上繪製了象徵長壽的五百多隻仙鶴，姿態各異，栩栩如生。其中很多風景畫多仿江南山水諸景，是畫師們根據乾隆的意圖繪製的。

（徐鳳桐等《頤和園六十景》）

⑫ 張家界和腰子寨一帶，有一種被稱為活化石的稀少而又珍貴的樹木——珙桐樹，珙桐樹是中國古代遺留下來的孑遺樹之一，傳到外國以後，被外國朋友取名為「中國鴿子花」。它春末夏初開花，花呈白色，柱頭上略帶紫紅，很像飛鴿的頭和嘴，中間那兩片又大又寬的大苞片，則很像飛鴿的翅膀。遠遠望去，朵朵白花恰似隻隻白鴿立在柱頭展翅欲飛。難怪國際友人把它叫做「中國鴿子花」。

（周志德《風景明珠張家界》）

⑬ 杏花。春雨。江南。六個方塊字，或許那片土地就在那裡面。而無論赤縣也好，神州也好，中國也好，變來變去，只要倉頡的靈感不滅，美麗的中文不老。那形象、那磁石一般的向心力當必然常在。因為一個漢字就是一個天地。

（余光中《聽聽那冷雨》）

以上四例，透過對「碧螺春」、「長廊」、「珙桐」四例，透過對「碧螺春」、「長廊」、「樹」、「中國」這些事物的異稱——「嚇煞人香」、「畫廊」、「中國鴿子花」、「赤縣」、「神州」等名稱的使用，使表達主體的特點得到了進一步的揭示。

異稱這一技巧，在導遊辭中較多地用於地名、物產名稱的闡釋、說明。這些帶有強烈感情色彩的異稱，為旅遊者進一步瞭解特定事物的特點，多角度展開聯想提供了廣闊的空間，也進一步加深了旅遊者對這些遊覽客體的印象。在一般表達中，異稱，多用於對人的不同角度的稱說，對簡潔地勾勒人物形象，揭示人物的各種特徵或複雜的社會關係地位，對讀者全面瞭解特定人物具有極大的引導作用。而在導遊辭中，異稱則多用於對地名、物產等名稱的多角度的稱說，這既可以增加導遊辭的知識性和趣味性，又可以幫助旅遊者加深對遊覽客體的瞭解。

（四）對頂

對頂，是將兩個具有反義關係的詞語巧妙地連用，使之互相映襯的修辭技巧。這種利用詞語反義關係構成的對頂技巧，具有鮮明的對立聯想作用。在導遊辭中，使反義詞互相映襯，有助於深入地揭示遊覽客體的內涵，有助於表現遊覽客體的一些相反相成的特點，從而給旅遊者留下深刻印象。比如：

⑭ 青島的建築大師們懂得藝術中的對比，按照意境創造與鑑賞中虛實相生的原理，不斷總結建築實踐中的得與失。針對隱與顯、藏與露、動與靜、主與賓、強與弱、枯與榮、濃與淡、工與拙、少與多、淺與深等對立因素，進行了卓有成效的研究，在已有的各式建築基礎上，千方百計施以工巧，使所有的橋、坊、樓、館、商市、園林，都錯落有致。

（傅先詩《山河齊魯多嬌》）

⑮ 請注意，這座古榔榆盆景，已有三百多年樹齡了，它造型優美，獨一無二，其圖像已製成盆景郵票。你看，這尊歷經滄桑的「老壽星」，身高不滿二尺，卻有參天之雄風。它的上半部是壯若雲梯的滿樹葉片，層碧疊翠，蔥蘢蓊鬱，下半部是蒼蘚鱗皴的老幹虯枝，鋼筋暴露，鐵骨崢嶸。蒼老與年輕和諧地集於一身。

（彭一萬《廈門旅遊指南》）

⑯ 臨沂的篆刻藝術家懂得：治印要在方寸之中表現「氣象萬千」不是一朝一夕所能奏效的，必須有獨到之功方能以優美的形象感染讀者。他們孜孜以求的是「真正的藝術是要適應各類人的要求」，即所謂雅俗共賞之趣。對原作的墨色或濃或淡，或濕或枯，筆畫的趨勢，每個字的結構、風韻、氣勢，都透過刀鋒體現出來，保持原作的面目。

（傅先詩等《山河齊魯多嬌》）

⑰ 提起黃山的雲煙，也是黃山一絕。黃山在一年之中竟有二百多天是在雲霧之中。峰是雲之家，雲是峰之衣，浩浩雲霧，鋪海千里，瀾翻絮湧，使黃山的奇峰、奇石、奇松，千條雲流，萬道山谷，沉浸在虛幻的意境裡，呈現出一片靜寂中的飄動的美感。由於雲煙使自然界中的動與靜融合在一起，這才使黃山的山峰、巨石、古松產生了奇特的千姿百態的美的魅力。

上面四個例子，幾組反義詞巧妙地對頂於一處，形象鮮明，語義豐厚，生動地刻畫了青島建築、榔榆盆景、臨沂篆刻、黃山雲煙的一系列特點，形象地反映了事物之間相反相成的辯證關係，使表達收到了極好的效果。可見，在導遊辭中，恰當地應用對頂技巧，能鮮明地表現遊覽景觀的特徵，能生動地刻畫遊覽客體的情態，發人深思，耐人尋味，能給旅遊者留下深刻印象。

（五）降用

降用，是把詞義份量較重、使用範圍較大的一些「大詞」降級使用的修辭技巧。比如：

⑱ 張家界這個國家級森林公園的森林大面積沒有受到破壞，但在幾個遊覽區的路邊，卻有一些花草樹木受到損失，應該引起大家足夠的注意。比如，前幾年，某電影製片廠攝製組，在張家界天下第一橋拍片，便未經批准就伐了一棵樹，理由是遮了他們的鏡頭，影響拍片。還有，在黃獅寨頂上也發生過類似的事，為了拍電影，伐倒瞭望仙台懸崖邊的一棵黃山松。還有少數遊客，也使幾條遊覽路線上路邊的花木受到一些損失。比如，金鞭溪路邊的龍蝦花，八年前，這裡的龍蝦花，遍地皆是，五彩繽紛，有「花海」之稱，可是現在已是寥若晨星了，想起來，叫人痛心。不僅如此，更有甚者，黃獅寨南天門之山頂一段，以前有幾處由森林景觀構成的自然景觀也不見了。特別特別請注意，叫人惋惜的是，在南天一柱上面的路邊上，原來有一株刀砍不死的「萬莖藤」，現在也不復存在了！我真想為這些美麗而獨特的植特開追悼會，邀請廣大遊客參加。

（周志德《風景明珠張家界》）

⑲ 放風箏時也可以表現戰鬥精神。發現臨近有風箏飄起，如果位置方向適宜，便可向它鬥爭。法子是設法把自己的風箏放在對方的線兜之下，然後猛然收線，風箏陡地直線上升，勢必和對方的線兜交纏在一起，兩個風箏都搖搖欲墜，雙方都急於向回拉線，這時候就要看誰的線粗，誰的手快，誰的地勢優了。優勝的一方可以扯回自己的風箏，外加一個俘虜，可能還有一段線。我在一季之中，時常可以俘獲四五個風箏。把俘獲的風箏放起，心裡特別高興，好像是在炫耀自己的戰利品，可是有時候戰鬥失利，自己的風箏被俘，過一兩天看著自己的風箏在天空飄蕩，那便又是一種滋味了。這種鬥爭並無傷於睦鄰之道，這是一種遊戲，不發生侵犯領空的問題。並且風箏也只是好玩一季，沒有人肯玩隔年的風箏。

（梁實秋《放風箏》）

例⑱ 的「追悼會」、例⑲ 的「侵犯領空」等都是將大詞用到相對小一些的事物之上。

可見，降用主要是利用一些同義詞在詞義份量上的輕重不同，或在適用對象、範圍上的大小、寬窄不同，把一些大詞小用，重詞輕用。這種修辭技

巧，具有生動、幽默的修辭效果，也常常兼有比擬、誇張的神韻。如果巧妙運用於導遊辭中，一方面，能夠產生積極的幽默效果，有效地調節現場氣氛；另一方面會極大地引發旅遊者的聯想，使講解收到理想的效果。

（六）雙關

雙關是利用詞語同音或多義的條件，使一個語言片段同時兼有表、裡兩層意思，並以裡層意思為表意重點。雙關，有諧音、諧義兩種。在導遊辭中運用得比較多的是諧音雙關技巧。比如：

⑳　新娘花轎抬到男方祠堂，新娘下轎時，一對男青年儐相把青色布袋鋪在地上，新娘下轎踩著布袋徐徐前行。兩個男儐相則跟隨新娘，將青布袋一次次舉過新娘的頭頂，又交替鋪到新娘的腳前，且邊鋪邊呼：「一代接一代！」「一代高一代！」直至新郎家大門口。

（吳壽宜編著《黟縣小桃源》）

㉑　在皖南的民居中，家族的觀念隨處可見，房屋的安排都圍繞著家族宗法制度的尊卑、長幼、貴賤來設置，中堂懸掛著祖宗畫像。今天，那些祖先們的面容已凝固在發黃的紙上，家族卻以生活的方式一代代傳遞下來。在祖宗畫像前的桌子正中，擺放一座長鳴鐘，諧音「長命」。鐘的兩旁東置花瓶，西置雕花玻璃鏡，取意「東瓶（平）西鏡（靜）」，平平靜靜的意思。這種擺放在皖南幾乎家家雷同，這是皖南人渴望安寧和平的心態最細節的表現。

（王方《皖南的老房子》）

㉒　不過一般光景的人家，大多只能籌措幾件簡單的首飾和服裝，另加幾樣諸如馬桶、腳盆之類的木器家具。但不論嫁妝多少，一對燈籠似乎不可少。這燈籠的寓意是祝福姑娘出嫁後，能為婆家生兒育女，使婆家人丁興旺。因為「燈」字在黟縣方言中，是與「丁」字同音，「發燈」者，便是「發丁」也。這種習俗一直沿襲至今，今人有些不用燈籠，便用一對檯燈，甚至用兩隻手電筒代替。

（余治淮《桃花源裡人家》）

上述三例，巧妙地利用同音與近音詞語，用「袋」諧「代」，用「長鳴」諧「長命」，用「瓶鏡」諧「平靜」，用「燈」諧「丁」，表達了種種美好的願望與祝福，委婉而含蓄，具有無窮的韻味。

另外，很多傳統年畫的主題，也是以諧音雙關為主要表達手段的。如喜上眉（梅）梢、福（蝙蝠）從天降、連（蓮）年有餘（魚）、事事（柿子）如意、祝（竹）報平（瓶）平等等。很多俗語，也多採用諧音雙關的表達手法，如「瓜子不大是人（仁）心」、「窗外吹喇叭──名（鳴）聲在外」、「打破沙鍋──問（璺）到底」、「外甥打燈籠──照舊（舅）」等等。這些諧音雙關技巧，言在此而意在彼，含而不露地巧收一箭雙鵰之效，使語言表達既委婉含蓄，又幽默風趣。

旅遊中，民俗旅遊資源十分廣泛，民俗文化內容也異常豐富，各種用諧音雙關手段表現的生活內容必然地要反映在語言表達中，如果在導遊辭中巧妙地加以利用，不僅能夠使表達增色，而且還能夠將一些民俗知識巧妙地傳達給旅遊者，從而十分生動形象地反映當地的民俗風貌，給旅遊者留下深刻印象。

二、詞義色彩

詞義色彩主要是指詞語的形象、感情、語體、時代等語義色彩。詞語的形象色彩的產生與事物的性狀有關。事物的性狀，如形狀、顏色、聲音、味道、動作等，常常作用於人的感官，反映在語言方面，就會產生一系列豐富多彩的情狀詞。詞語的形象色彩主要是借助於這些能夠描摹事物情狀的，具有視覺、味覺、觸覺、聽覺、嗅覺等立體感的情狀詞語的運用而產生的。集中體現詞語形象色彩的修辭技巧是描摹。詞語的感情色彩，主要是指詞義的褒、貶以及中性等色彩，導遊辭利用詞語的感情色彩因素進行修辭，主要是指在特定語境中，將一些有特定感情色彩（褒、貶）的詞語臨時改變其原特定感情色彩或從反面對詞義進行理解的現象，如反語等。利用詞語的語體色彩進行修辭，主要是將具有口語語體色彩的詞語或書面語語體色彩的詞語用於非特定適用語體，如體變等技巧。利用詞語的時代色彩進行修辭，主要是將現代漢語表達方式與古代漢語表達方式互相移用，如移時等技巧。

（一）描摹

描摹，是利用具有鮮明的形象色彩的情狀詞語摹寫人們的各種感官對客觀事物的各種情狀的具體感受的修辭手法。

詞語的形象色彩是描摹得以發揮作用的前提條件。具有形象色彩的詞語，主要有擬聲詞、色彩詞、味覺詞以及呈 ABB 形式的情狀詞等等。描摹根據所用詞語形象色彩的不同，可以分為摹聲、摹色、摹狀、摹味等多種。在導遊辭中使用得比較多的主要是摹聲、摹色兩種。

1. 摹聲

摹聲，也叫繪聲、擬聲。它是利用擬聲詞來模擬人或事物的客觀音響的修辭方式。比如：

①黃河水衝擊著橫著的刮水板，幾十噸重的水車，便在水的動力作用下，均勻地轉動著，發出「咯吱咯吱」的響聲。隨著水車的轉動，水斗慢慢地插入水中，又慢慢地轉向高空，到了頂端，斜插著的水斗，便依次傾斜著「嘩嘩嘩嘩」地扯出一條條色彩斑斕的綵帶，噴灑出無數細密的水珠，形成一團團奇異的水霧，在陽光的照耀下，組成一道又一道美麗的彩虹。

（虞期湘《寧夏風情》）

②響沙灣，顧名思義，這裡的沙子會發出響聲。響沙是較為陡峭的朝陽沙坡。如果在晴天，抓一把金黃、乾燥的沙子，用力一捧，會發了「哇——哇——」的類似青蛙鳴叫的響聲。但仔細看那沙子，與別處的沙沒有什麼兩樣。順著沙坡一步一步攀上去，登上丘頂，再像孩子玩滑梯似地坐著溜下來，會聽到「嗚——嗚——」的聲音。好像汽車、飛機轟鳴的馬達聲，又似鋼琴低音部的演奏。只有身臨，才能真切地領略那音響的雄渾、奇特和優美。

（高旺《博覽長城風采》）

③……清涼峽，兩旁危崖夾澗而立。抬頭仰望，犬牙交錯的崖石，岌岌欲墜；當中只留一線空隙，到正午時才會透進一縷陽光。流掛在石壁上的一道道水痕，頃刻之間，又化成一滴滴岩溜，落入澗中，發出叮叮咚咚的聲響，

十分悅耳動聽。炎夏至此，坐在澗邊的石盤上，只覺得涼風襲人，儼然一個清涼世界。

（倪木榮《奇山異水》）

④他們垂釣的方法很是奇特，只用小小的活魚即可釣上三四斤重的大鱉花，令人驚嘆。傍晚時分，崖上還可見到成群的紅尾鯉魚躍出水面，使平靜的湖水發出「噼噼啪啪」的聲響，泛起層層漣漪。

（唐鳳寬《鏡泊勝景》）

例①用「咯吱咯吱」、「嘩嘩嘩嘩」摹寫水車的音響。例②用「哇——哇——」、「嗚——嗚——」擬寫沙子的聲音。例③以「叮叮咚咚」狀寫岩溜落入山澗的音韻。例④用「噼噼啪啪」描繪鯉魚躍擊水面的聲音。這些擬聲技巧的運用，使表達逼真而傳神，具有極強的動感態勢，能有效地喚起遊客感同身受、神入其境的體驗，從而加強乃至強化導遊辭的直觀性和表現力。

2. 摹色

摹色，也叫繪色。它是巧妙運用色彩詞語描摹客觀事物的客觀色彩的修辭技巧。比如：

⑤每當晴朗的早晨，曙光初臨大地，朝陽漸漸從東方升起，莊嚴的城樓呈現在淡紫色的晨光中。從一片淡藍色的天幕下，在一座古老的宮殿前，她慢慢地露出金黃色的殿頂。瞬間，朱紅的柱子和城，白色的華表、石欄杆、石獅子一擁而現。展現在眼前的是碧水青天，丹牆綠樹，石柱黃瓦，畫梁朱柱，色彩豐富，輪廓美麗。

（周沙塵《古今北京》）

⑥大青山峰巒競秀，草木茂盛，溪水縈繞。陽春，紅色的山丹花一朵朵、一簇簇，盛開在林間山地，白色的芍藥花、粉色的果花、紫色的櫻桃花吐蕊綻放，爭奇鬥豔；入夏，如朱的海棠、似霞的紅豆姹紫嫣紅；深秋，桂花飄逸著馨香，菊花傾吐著甜醇，樺林染金，霜葉似火；隆冬，大雪覆蓋，勁松傲立，一派北國風光。

（中共呼和浩特市市委宣傳部《青城攬勝》）

⑦雁棲湖是個好地方，它一年四季都是美麗的。春天，紅白相間的杏花、粉紅色的桃花、潔白如雪的梨花、沁人心脾的洋槐花和那紅豔豔的映山紅，爭相開放，給人以青春勃發之感。……金秋時節，黃澄澄的鴨梨、掛滿枝頭的蘋果和山楂，又會給你帶來豐收的快樂。嚴冬之際，整個湖面冰封如鏡，變成了天然的滑冰場。

（高旺《博覽長城風采》）

⑧十月金秋是去天平山觀楓的好時光。……天平山麓約有楓樹三千八百餘株，大都是數百年前的古物。……這種楓樹俗稱「九枝紅」，也成三角狀，與江南的一般楓樹不同，入秋，葉子並不一下子轉為紅色，而是先由青變藍，接著由黃變橙，再由橙變紅，由紅變紫，號稱五色楓，或叫五彩楓。有時還呈現出淺絳、金黃、橘黃、橙紅等美麗色彩，從而，構成一派「非花鬥妝，不春爭色」的佳景。同一片楓葉在色素轉變過程中，步調也不一致，往往部分變紅了，部分還是黃色、橙色或青色，這時從山麓下朝山上仰望，青、紅、橙、黃、紫五色繽紛，妍麗動人，猶如億萬彩蝶飛舞於香花叢中。攀至半山「望楓台」上觀楓，則又是一番景象。原來，五色楓色素變化時，往往頂部的楓葉先紅，由上而下，循序變化，因而從高處放眼望去，猶如一抹微紅的雲霞，覆蓋在楓林之上，呈現出萬紫千紅、五光十色，氣象萬千的景象。真不愧「萬丈紅霞」之譽。

（張墊山《蘇州風物誌》）

上述幾例中的「紅、朱、丹、朱紅、紅色、粉紅色、微紅、橘紅、淺絳、紅豔豔、紅彤彤、嫣紅、紫、紫色、淡紫色、姹紫、白色、碧、青、綠、淡藍色、青色、黃、橙、金黃、金黃色、橘黃、橙色」等色彩詞的運用，為我們展現了一幅色彩繽紛的絢麗畫面，使人如觀其色，如睹其態。旅遊者目睹斑斕的景色，耳聞色彩鮮明、表現力豐富的五彩描繪，怎能不感到美不勝收呢？

恰當地運用描摹，可以極大的增強導遊辭的生動性和形象感。描摹手法運用的擬聲詞、色彩詞、情狀詞等詞語，具有極強的直觀性、鮮明的立體感

和豐富的表現力，必然會以極強的動感態勢，給人以身臨其境、宛然眼前的感覺，從而使旅遊者在聲、色、形、味、態等方面得到具體而鮮明的深刻印象。描摹，透過對事物聲色形態的摹繪，可以營造出種種特定的表達氣氛，強烈地傳達作者的感情態度，使人們受到極大的藝術感染。比如例①、②、④、⑥、⑦、⑧表現出熱鬧、繁複的景象；例⑤傳達出熱烈輝煌的氣氛；例③則給人以寧靜幽婉的感覺。

運用描摹要注意以下幾點：

（1）使用描摹要注意感情色彩

用於描摹的一些詞語，往往具有鮮明的感情色彩，使用時一定要精心調配。比如，摹擬說話聲音的一些詞語，嘰嘰喳喳、嘰哩咕嚕、嘰哩呱啦、咿咿唔唔、咿咿呀呀、吱吱唔唔、唔哩哇啦等等，在感情色彩上具有比較微妙的差異，要注意分辨。再如色彩詞，黃燦燦、黃澄澄、黃茸茸等是褒義詞，而黃呼呼、黃不愣登等詞則具有明顯的貶義。這些方面的詞語都要根據表達時特定的感情色彩來加以靈活運用。

（2）運用描摹要盡可能逼真、傳神

客觀事物是紛紜複雜、豐富多彩的，要做到描摹的逼真而傳神，首先必須對客觀事物進行深入而細緻地觀察，然後再根據具體語境巧妙而準確地選用恰當的詞語加以描摹，達到高度的藝術真實。在導遊辭中要特別注意這一點。因為客觀事物的聲、色、形、態就在旅遊者眼前，導遊人員要透過對客觀事物的主觀描摹，使他們對遊覽景觀的認識、理解昇華到新的境界，做到真正給他們以美的享受與熏陶。

（3）使用描摹要注意語體

由於描摹的直觀性特點，描摹多用於以追求生動性和形象性為主的語體當中。但是在平實性的文體當中，一般來講，則不宜使用。

（二）增動

　　增動，是選擇富有動感的、最能達意傳神的詞語，特別是動詞，使表達具有較強的動態情貌或立體感的修辭技巧。比如：

　　⑨青紗似的薄霧籠罩山巒。透過蒼松翠柏的枝葉，依稀可見索道建築工地閃爍的燈光。索道站站房的壁沿土赫然懸起兩個大字——「飛天」。在燈光撲朔迷離中顯得那麼瀟灑、俏拔、朗然而動情。

　　（傅先詩等《山河齊魯多嬌》）

　　⑩看「雙楓醉秋」一景，自然妙在深秋。翠綠的竹林之中，配上鮮紅而又高大的兩株楓樹，多麼富有詩情畫意！怪不得霜降一到，紅葉一染，畫家與攝影家就「盯」到這選角度，挑鏡頭，如痴如醉。

　　（周志德《風景明珠張家界》）

　　⑪⑪三朝回門後，新媳婦必須當天返回婆家，並在晚飯前「發利市」，即由好命老孺帶領到廚房，一邊象徵性地指導新媳婦操作數項炊事，一邊說唱彩頭話：「一切肉，二切鵝，先做媳婦後做婆」；「一畚金，二畚銀，三畚給囝焙行裙」等。待「掃除酒」後，新媳婦就得遵從「三日入廚下，洗手做羹湯」的古訓，開始「熬」日子了。

　　（吳宜壽《黟縣小桃園》）

　　⑫⑫環島路從菽莊花園繞過，若是退潮時分，便可從海灘礁石穿插而過，坐於亭中，看「驚濤亂石相摩蕩，雲鳥風颼自往還」。落日時分，更有「練江綺霞」美景畫在西天；月出東山，渡月亭則有「月是故鄉明」框景出現。

　　（鼓一萬《廈門旅遊指南》）

　　上面的表達中，例⑨的「懸」、例⑩的「盯」、例⑪⑪的「熬」、例⑫的「畫」等動詞的巧妙運用，十分明顯地突出了事物的特徵，增加了表達的立體感和動態情貌，使表達動感鮮明，活力盎然，給人的印象十分深刻。可見，要使表達生動而有情趣，並不一定要使用什麼華麗的詞藻，一個詞，用得巧妙，就是一個亮點，就能產生極大的能量

　　（三）體變

體變，就是把具有特定語體色彩的詞語變體使用，使其在另一語境中產生新義的修辭技巧。語體，首先分為口語體和書面語體。書面語體又可以分為文藝語體、政論語體、科技語體、公文語體等等。其中，口語色彩的詞語以及書面語風格濃郁的科技術語的修辭色彩比較明顯，所以較多的是把口語詞語、科技術語、專業術語應用到導遊辭中。比如：

⑬ 坦率地說，中國古代文字的創造者，對於我們這個縣還是有點感情的，甚至可以說是有點偏愛。因為他們創造的這個「黟」字，是留給我們這個縣的專利，它不可能形成別的任何詞組。不知古人為什麼要將一個「黑」字，一個「多」字拼成一個「黟」字？或許是因為，古人看到黟縣境內蘊藏著大量黑色大理石的緣故。試看「黃山」，儘管唐明皇利用職權將它改姓了「黃」，但它那神奇的峰巔、裸露的怪石，哪裡不是「黑」的多，「黃」的少！

（余治淮《桃花源裡人家》）

⑭ 在瀋陽地區民俗中，灶王爺是主一家吉凶禍福之神，每戶人家一年中所行善惡都由灶王爺記帳，至臘月二十三做「年終決算」，然後上天向玉皇大帝彙報。玉皇大帝根據灶王爺的彙報，使做善事多的人家在翌年多獲吉利，使作惡事多的人家受到災禍之懲。灶王爺在關內時尚未娶親，到瀋陽地區後，不知何人保媒拉繹，硬是弄出一位灶王奶奶來——也許這樣更多些人情味吧，但是否別有用心就不得而知了。一般說來，雙人灶王受農家供奉，而做買賣的店鋪多供單人灶王——可見買賣人就是精明些，早懂得「精兵簡政」的道理。

（瀋陽市人民政府地方志編撰辦公室《瀋陽掌故》）

⑮ 這位出身高貴、德行仁厚、資深功成的玉皇大帝出現後，宋代趙家皇帝不斷增加其封號，其中「昊天玉皇大帝」的封號廣泛流傳，成了固定的稱呼。由於這位玉皇大帝是帝王世家出身，又是人間皇帝打扮，所以很得老百姓的認同，很快成為百姓心目中的第一大神。釋也罷，儒也罷，道也罷，都得聽從這裡的一聲號令。與此相比，那些吹真氣、吸玉露、板著面孔、不管閒事的三清糟老頭當然不在話下了。漸漸地，人們把玉皇大帝乃是原始天尊變出來的這一節就忘掉了，也就只重玉皇不重三清了。有些宮觀，不知是

出於隨俗還是道派成見，有時也將玉皇供在主殿。於是上界天尊中就出現了兩位至高無上的神：三清和玉帝。這其中的糊塗帳，不要說一般香客算不清，觀中道士也未必道得明。朋友們只要入鄉隨俗即可。

（梁曉虹等《中國寺廟宮觀導遊》）

⑯ 地獄據說有 24 座，又說有 18 層，各種刑具一應俱全，倒懸、肢解、剝皮、挖心、洗腸、分鋸……凡人間所能想像出來的，絕對少不了一件。罪輕的，受罰過後即可投生入世；罪重的，恐怕就永無出頭之日了。凡獲准投胎的，還得到孟婆那兒喝一碗迷魂湯，好忘掉前世恩怨和地獄中的情形，然後才由鬼卒分送到應該去的各家各戶，「哇」的一聲，變成從娘肚裡爬出來的小兒郎。

（梁曉虹等《中國寺廟宮觀導遊》）

上述例⑬ 的「專利」、例⑭ 的「年終決算」、「精兵簡政」、「彙報」等書面語風格色彩的詞語，使表達亦莊亦諧，幽默色彩非常鮮明。例⑭ 的「保媒拉纖」、例⑮ 的「糟老頭」、例⑯ 的「『哇——』的一聲，變成從娘肚裡爬出來的小兒郎」等口語色彩鮮明的表達，使講解既活潑通俗，又輕鬆幽默，收到了良好的表達效果。

可見，體變這種修辭技巧，對語言的表達的作用可以從多方面去認識：有時使表達亦莊亦諧；有時使表達委婉含蓄；有時使表達富於哲理性和思辯性。但不論哪種作用，都還有一種貫穿其中的通俗易懂、幽默詼諧效果。導遊辭中若能巧妙使用，會使導遊人員與旅遊者的溝通變得更加輕鬆自如，使導遊講解收到良好效果。

（四）移時

移時，是對詞語進行時間變異，或把古代漢語詞語現代化，或把現代漢語詞語古代化的修辭技巧。導遊辭中，常見的是把古代漢語詞語現代化。比如：

⑰壽星又稱南極仙翁，也是一位不上道教神譜的人物。壽星原來就是一顆星，叫南極老人星，在船底座，是一等以上亮星，中國南方二月以後可以

105

很容易地在正南天際找到。對這顆星的崇拜後來也逐漸人格化，變成了長頭大腦門、笑容可掬並且很受歡迎的長鬚老人。壽星像上這位老人的拄杖，很有點來歷。中國古代對老人一直都比較尊敬，東漢時候就已經不僅敬老人星，而且搞全國性的敬老活動。要對全國 70 以上的老人做一次調查，象徵性地送一次糜粥，贈一根王杖。王杖長 9 尺，上面刻著鳩鳥圖案。鳩鳥，古人認為是「不噎之鳥」，用鳩鳥做圖案，也就是希望老人身體健康的意思。後來南極老人星變成壽星後，這根拄杖也就保留下來了。

（梁曉虹等《中國寺廟宮觀導遊》）

⑱大家可能問：這分明是一條大道，為什麼又叫做「橋」呢？首先它比兩側地面平均高出 4 公尺，但最主要的是在前面的大道下面有著一條券洞式的東西通道，如同橋洞，所以叫做「橋」。祭祀前牛羊從那裡透過。它們將被趕到 500 公尺以外的「宰牲亭」屠宰，然後製成祭祀供品。所以這個通道也被叫做「鬼門關」。說得遠了一些，總之這「丹陛橋」確實是橋，而且是一座「交流道」，按年代計算恐怕稱得上古都北京「第一交流道」了。

（徐志長《天壇》）

⑲孔府七座樓的建築布局，也頗有迷信色彩，是按照「北星」的形狀建造的。所以，孔府建築的顯著特點之一是「明七斗」。為什麼按這種格局建造呢？據說，因為孔府和天上的北星相接，大概是相當於現代的「熱線」或遙控裝置吧。每年陰曆八月初四這一天，衍聖公還得祭祀一次北，叫「接北」，表示孔府與天上的聯繫不斷。衍聖公祭北，認為是和天上的「熱線」接通了。

（傅先詩等《山河齊魯多嬌》）

以上三例中，例⑰的「搞全國敬老活動」、例⑱的「交流道」、例⑲的「熱線」和「遙控裝置」等等，都是用現代漢語口語詞彙或口語風格的表達來陳述古代漢語的相應意思或說法，具有幽默風趣的修辭效果，使講解的藝術性得到了明顯的增強。其實，體變這種修辭方法，有時也有借古諷今的修辭效果，但是在導遊辭中，使用體變這種修辭技巧，主要是為了收到幽默風趣的表達效果。

三、詞義闡釋

　　詞義闡釋，主要是利用詞義因素，依據特定語境，巧妙撇開詞語原義，對詞語意義進行主觀衍釋的修辭技巧。常用於導遊辭的詞義衍釋技巧主要有：衍名、別解、溯名等等。

　　（一）衍名

　　衍名，是根據主觀表達意圖，緊扣字面，對特定名稱進行聯想發揮，從而生發出一番新義的修辭方法。衍名這種修辭方法的結構一定由兩部分組成：一部分是衍體，即名稱本身，是衍釋對象；另一部分是衍文，是發揮的內容。比如：

　　①金沙江，急急忙忙，氣喘吁吁地跑完了 2308 公里路，終於在四川宜賓與岷江會師，一道匯入浩浩蕩蕩的長江。金沙江，人們雖然現在再也看不到「沙裡淘金」的場面，但是不論從怎樣的含義上說，金沙江永遠是金沙的江。

　　②浩瀚澄澈的湖水，上接藍天，下連碧野，四周是一望無際的綴滿紅花的草原。青海，青海，這裡便是青色的海洋啊！

　　（黎汝清《碧血黃沙》）

　　③西元 759 年冬天，杜甫來到成都，在浣花溪畔建造了一座草堂。據記載，當時草堂很小。經歷 1000 多年的摧殘，這草堂已經淒涼不堪，「草堂，草堂，有草無堂」。一九四九年以後，草堂進行修復擴建，真正成為人們瞻仰「詩聖」的地方。

　　④上虎跳。中虎跳。下虎跳。自古欺山不欺水，虎跳峽，何虎敢跳？何虎敢跳？

　　（向求偉《大江漂流》）

　　上述例①的「金沙的江」、例②的「青色的海洋」是扣字生義，是根據表達需要對名稱進行逐字解釋，從而引發出新義。例③的「有草無堂」、例④的「何虎敢跳」，是同體生義，對名稱的衍釋後，衍體和衍釋文字字面意

思相同或相近。衍名的衍釋方法，還有諧音生義、揣釋生義、相對生義、比喻生義等多種。以上四例衍釋技巧的運用，都鮮明地突出了表達主題，給旅遊者留下了深刻印象。

衍名，不論由哪種衍釋方法衍生出的意義，都是在特定語境中對詞語的意義進行適於情景的巧妙創造和衍釋，可以使表達產生形象生動、深刻幽默的修辭效果。在導遊辭中如果能巧妙加以運用，對強調、突出講解中心，渲染氣氛，特別是揭示遊覽客體的主題都具有相當積極的作用。

（二）別解

別解，是在特定語境中，對特定詞語的原義進行巧妙迴避，並臨時引申出其本來並不具有的意義的修辭技巧。在導遊辭中運用這種修辭技巧主要是為了調節氣氛，增加表達的幽默效果。別解這種技巧與體變不同。別解的重點在於對詞語進行別出心裁的解釋；而體變的重點則在於使具有特定語體色彩的詞語變體使用，或者把口語色彩的詞語用於書面語，或者把書面語色彩的詞語用於口語。下面請看幾個別解的例子。

⑤大家請看這座九龍壁的左數第三條白龍，它的腹部的顏色與眾不同。原來這座九龍壁是由 270 塊琉璃磚組成，當時其中的一塊不慎摔壞，又來不及製作，於是就用一塊木料塗上漆鑲入壁內，一直到今天才原形畢露。

（李翠霞、秦明吾等《北京攬勝》）

⑥ 1989 年，佛香閣經過重新大修後，有關部門決定在中華人民共和國成立四十週年之際，向遊人開放，允許人們登上佛香閣觀光眺望。在進行準備工作時，一層的佛像問題又被提到了議事日程。當時，從有關渠道瞭解到，在北京西城區的一所小學裡，有一尊被封藏了幾十年的大銅佛，其體量放在佛香閣一層的佛位上可能較為合適。而後，還真在那所學校黑洞洞的夾壁牆裡找到了這尊銅佛。經過破牆、拆房、車運、人推等多種方式，克服了多種困難，甚至連佛香閣也拆除了一些門窗，終於在 9 月 29 日下午，完好地把這尊萬斤銅佛立在了佛香閣一層大石台上，使這尊在黑暗的角落裡封藏幾十年的菩薩「棄暗投明」，重見天日。

（徐鳳桐等《頤和園六十景》）

⑦您也許已經注意到這丹陛橋橋面縱向以條石劃分為左、中、右三條路面。這中間最寬的大理石路「神路」是上帝專用的，任何人不能使用。皇帝只能使用東側的磚路，叫「御路」。這個禮制規定和剛才我們看到過的「圜丘壇」櫺星門是完全一致的。當然實際上神路只能像徵性地空在那裡。西側路面上走的是王公大臣。而平時旗羅扇傘、前呼後擁的皇帝，到了這裡真地成了「孤家寡人」，他只能一人在東邊的御路上形單影孤地走著。

（徐志長《天壇》）

上述三例，分別臨時賦予「原形畢露」、「棄暗投明」、「孤家寡人」和「形單影孤」等詞語以新義，由於有「本來面目完全暴露出來」、「比喻與黑暗勢力斷絕關係走向光明的道路」、「比喻脫離群眾、孤立無助的人」、「形容孤獨，沒有伴侶」等原義作映襯，使導遊解說既精巧新穎，又幽默詼諧，能引發旅遊者豐富的想像力。

可見，別解這種修辭方法，主要是以詞語本義作映襯，使詞語在語境中臨時獲得的「新義」與本義互相溝通，互相映照，使表達顯得新穎別緻，情趣盎然。

（三）溯名

溯名，是對一些名稱的成因或來源進行解釋、說明的修辭技巧。溯名這種修辭技巧，在導遊辭中運用得特別普遍，常用於一些地名、景點名、特產名等風物名稱的解釋和說明。比如：

⑧現在我們從前門走進來，可以看到赫曦台，這是古時候酬神演戲的舞台。朱熹在嶽麓書院講學的時候常常很早就爬起來跑到嶽麓山頂去看日出，看到日出就拍手歡呼：「赫曦、赫曦」，意思是紅紅的太陽升起來了。後來張栻就在這裡修了一個台，取名「赫曦台」。

（郭鵬《嶽麓書院導遊》）

⑨園東南角的絳雪軒和西南角的養性齋遙遙相對，造型上有凸有凹，體量上有高有低，對稱卻不顯呆板。絳雪軒前曾有海棠數棵，將海棠花喻為雪片而得名，清乾隆曾在此賞雪作詩。「絳」義為深紅色，當海棠花蓓蕾初開時，花瓣紅如胭脂，待盛開時，色漸粉白如霽雪。只見柔風徐徐拂來，海棠花隨著搖曳的細枝，飄飄灑灑頗似輕盈紛揚的「雪」花，構成御花園內的一幅奇景。

（任景國、張劍等《故宮》）

⑩我們今天參觀的昭君墓，是昭君的衣冠墓。其實昭君埋葬在哪裡並不重要，重要的是她為人民的和平做出了貢獻。現在大家看，墓中間刻有「青冢」二字，「青冢」，就是綠色的墳墓，是昭君墓的別稱，因為每年秋季，附近的樹木都已枯黃，而昭君墓上卻依然綠草青青，所以又稱「青冢」。

（何育紅《內蒙古昭君墓》）　⑪　⑪青芝岫，俗名「敗家石」，位於頤和園樂壽堂院中。……青芝岫有一段不平凡的身世。傳說愛石成癖的明朝太僕米萬鐘在山西大房山群峰中漫遊，偶然發現這塊大石，只見它突兀凌空，昂首俯臥，當即決定把它運往他的花園——勺園。米氏不惜財力運石，終因力竭財盡，將此石棄之良鄉道旁田間，想有朝一日再運往勺園。也傳說米萬鐘在運石時，沒有向有關人士送禮，被告了御狀，因此敗家丟石。此石也因此得名「敗家石」。……乾隆把此石安放在樂壽堂後，根據它形似靈芝、色青而潤的特點，又考慮到他母親忌諱「敗家石」這三個字，就給此石冠以「青芝岫」的美名，並刻於石的南側。

（徐風桐等《頤和園六十景》）

例⑧的「赫曦台」的名稱來自朱熹的歡呼。例⑨的「絳雪軒」的名稱透過以「雪」來借喻海棠花瓣，再透過用「絳」色來描摹而形成。例⑩昭君墓的別稱「青冢」是根據它上面的草在深秋時仍然青綠而得名。例⑪青芝岫的俗名「敗家石」來自於一個傳說故事。這些例子透過對特定名稱來源的追溯，使旅遊者對特定景物的認識更加深刻，對特定景點的名稱的理解也更加深入。

溯名，這種修辭技巧在導遊辭中運用得十分廣泛，可以說比在任何一種語體中的使用頻率都高。這主要是由於導遊辭經常因為講解的需要而必須對一些附著在遊覽客體上的各種內涵以及相關知識進行詳細的說明使然。

在運用溯名這種技巧時，要注意兩點，一是對有些知識性較強的名稱的解釋要注意準確性，如例⑨。如果不顧事實或一些詞語的真正含義而妄加解釋，就會造成不良後果。二是對有些來源於傳說故事的名稱或一些別稱的解釋要注意其合理性，如例⑧、例⑩、例⑪。如果失去相對的合理性，就會有任意編造的嫌疑，這樣，不僅不能使旅遊者得到滿足，反而會招致旅遊者的不滿。

第二節 詞語的錘鍊

詞語方面的修辭技巧，主要涉及詞形、詞性、詞序，包括對詞語的仿用、代用、移用、換用等方面的活用。這些對詞語的錘鍊方法有對詞形的利用，有對詞性、詞序的變換運用，也有對特定詞語的模仿、代替、轉移和替換等等。具體講主要有同素、數概、變序、婉曲、比擬等修辭技巧。

一、同素

同素，是使三個或三個以上連續或間隔出現的詞語中或前一個語素相同或後一個語素相同的修辭技巧。同素，根據相同語素出現的位置不同，有詞首同素和詞尾同素兩種。比如：

①……這些敵樓——明朝的邊防工事，……有單眼樓、雙眼樓、多眼樓；有單層樓、雙層樓、三層樓；有中開門的和邊開門的，門窗寬窄、高低不同，又分為磚券和石券；樓內結構複雜多變，有單室、雙室和多室；中間布局有「田」字形、「日」字形、「井」字形和「川」字形；樓頂又可分為平頂、穹隆頂、船篷頂、八角藻井頂、覆斗室頂、四角鑽天頂等等。而且所有這些變化，在當時當地的攻防藝術上都各有各的功能與威力——因此，它的總設計人、建築師，必定是知識淵博、才華橫溢的偉大軍事家，很可能就是戚繼光本人。

（趙大年《司馬台考》）

②諧趣園這一建築的特點主要體現了一個「趣」字，我們歸納為「八趣」。一謂「時」趣。春天一池春水，波平如鏡，柳枝低拂。夏天池中荷葉田田，玉蕊瓊英，香氣襲人。秋天池中凝碧，曲欄水樹，倒映水中，綠柳青蒲皆入畫。冬天池水冰膠，曲徑積雪，銀花開滿枝頭，廊檐一片素裹。

二謂「水」趣。三畝方塘，碧波瀲瀲，水源自竹叢中隱隱而來，透過暗溝悄悄而去。玉琴峽，清水落地，發出悅耳的丁冬聲。

三謂「橋」趣。數畝水面，不同形式的橋建有七八座，長者20公尺有餘，短者不足2公尺，其中知魚橋還有一段趣事……

四謂「書」趣。園內碑刻、對聯頗多，喜愛書法的人們可盡情領略其中的妙趣。

五謂「樓」趣。「矚新樓」從園外看是一座三開間平房。進入諧趣園站在湖邊向西看，則是一座造型別緻、環境清幽的二層樓，這是因為造園工匠們巧妙地利用了地形地貌，使人的視覺總是處在一種變化莫測的環境之中。

六謂「畫」趣。園內建築上共繪有幾百幅內容不一、手法洗練的蘇式彩畫，形象逼真，畫面風趣。

七謂「廊」趣。湖的周圍修建了知春亭、引鏡、洗秋、飲綠、澹碧、知春堂、小有天、蘭亭、湛清軒、涵遠堂、矚新樓、澄爽齋等建築，用三步一回、五步一折的曲廊連接在一起，形成其錯落相間、玲瓏可愛的風格。

八謂「仿」趣。到過無錫寄暢園的人都可以看出，諧趣園仿寄暢園，但仿中有創新，創新中又不失原貌。既仿寄暢，又高於寄暢，遊人可細細品味。

（徐鳳桐等《頤和園六十景》）

③菽莊花園的成功，在於「藏」、「借」、「巧」三個字上。……再說「借」字。借包括借景、借聲、借意、借影，甚至借色。借景，有遠借、近借、仰借、俯借、應時而借。菽莊在因海構園、就勢取景、廣借諸景的藝術手法運用上，是成功的。現在我們站在千波亭裡，這是一處很好的觀景點。您看，菽莊花

園使出了「借」的渾身解數：她仰借晃岩駝峰，俯借大海沙灘，隔牆鄰借樓閣別墅，隔水遠借南太武山。她讓秀出青空的晃岩作她的屏障，讓變幻多姿的大海作她的鋪墊；片片帆影日邊來，構成「晚對」妙景；群群鷗鷺乘風去，增加潮汐美色……總之，化他物為我物，納外景成內景。讓人欣賞一幅幅立體畫：北望晃岩駝峰如水墨畫，西望樓台別墅如水彩畫，南觀大海遠山如油畫，景觀層層推入，層層擴大，小園傳大園之神。試想，如果眉壽堂建成高層樓閣，望海倒是不錯，可是擋住日光岩景色，情趣就沒有了。……借聲、借影、借色，可以增加園林的動感。您看，眼前這些活動的形象和流動的色彩，配上花影、樹影、雲影，增加了多少生活的溫馨與情趣呀！

（彭一萬《廈門旅遊指南》）

④過去，在家門口擺設石鼓是一種特權，石鼓的大小取決於地位的高低，如違反了這種等級觀念私設石鼓的，就會被視為無視朝廷王法，會招來殺身之禍。而陳家祠堂不僅有權設置石鼓而且連鼓帶座有一人多高。大家能說出其中的原由嗎？（這個問題客人應該答得出來）不錯，主要是因為陳伯陶中了探花的緣故，因此這對石鼓比石獅子更能為陳家祠堂光宗耀祖。石獅和石鼓僅僅是陳家祠石雕藝術的兩種。在陳家祠石雕建築藝術中還有石柱、石樑、石欄、石板、石門、石台、石座、石果等等，分別採用鏤雕、圓雕、浮雕等表現手法，石雕藝術在這裡稱得上一絕。

（呂曉燕《陳家祠堂導遊》）

例①連用了分別以語素「樓」、「形」、「項」為相同詞尾的三組同素詞語。例②間隔使用了「時趣」、「水趣」、「橋趣」、「書趣」、「樓趣」、「畫趣」、「廊趣」、「仿趣」等詞尾同素的詞語。例③分別使用了「借景、借聲、借意、借影、借色」等一組詞頭語素相同的詞語和「遠借、近借、仰借、俯借」以及「花影、樹影、雲影」等兩組詞尾語素相同的詞語。例④分別連用了以「石」為詞頭的一組詞語和以「雕」為詞尾的一組詞語。上述同素詞語的使用，使表達緊緊圍繞著一個中心，詞語形式貫連鎖結，表意內容異中求同，充分地揭示了遊覽客體的種種特點，給旅遊者留下了十分深刻的印象。

可見，同素這種修辭手法，修辭效果十分明顯。在導遊辭中如果能夠巧妙加以運用，會使講解的重心變得十分顯豁，不僅能收到遣字巧妙、節奏和諧的效果，而且能夠鮮明地突出特定景觀的特點，對加深旅遊者對特定景觀的認識具有相當積極的作用。

二、數概

數概，是把分列的各個項目用能反映其特色的詞語加以概括，再標上跟分列項目相等的數字，構成一種臨時性的節縮形式的修辭技巧。比如：

①「居庸天險列峰連，萬里金湯固九邊。」清乾隆帝的這兩句詩，道出了居庸關的雄偉險要。……它是長城的一個重要關口，古代北京西北的屏障。……周圍遍植蒼松翠柏，重崗疊嶂，碧波翠浪，景色非常優美。因此，金章宗（完顏景）欽定此為燕京八景之一——「居庸疊翠」。清乾隆（弘曆）曾親筆題有「居庸疊翠」四字。從金代經元、明、清 700 餘年，燕京八景第一勝景就是居庸疊翠。傳說中的「關溝七十二景」，恐怕這也是首屈一指吧！

（高旺《博覽長城風采》）

②斷橋，是以它的雪景作為「西湖十景」之一而聞名的，但又不是一般的雪景，而是「斷橋殘雪」。為什麼呢？因為它橫亙於白堤之上，四周水平如鏡，高山遠樹，樓閣亭台，紛紛倒映湖中。在積雪消融未盡時，遠近景物與水中倒影互相輝映，斑斕成趣，姿態橫生，才形成特有的美景。而在積雪未融時，到處一片潔白，反倒沒有殘雪時的優美境界了。

（紀流編著《杭州旅遊指南》）

③據說滕子京接到范仲淹的《岳陽樓記》後，喜出望外，當即就請大書法家蘇舜欽書寫，並請著名雕刻家邵竦將它雕刻在木匾上。於是，樓、記、書法、雕刻，合稱「四絕」。可惜我們現在看到的並不是「四絕匾」，它早在宋神宗年間便已毀於大火之中。現在我們所見到的這幅雕屏是清代乾隆年間著名大書法家、刑部尚書張照書寫的。

（李剛《岳陽樓》）

④朋友們，黃山的美還不僅僅在於它的奇峰多，還在於它把中國各大名山的獨特之處都集中到自己的身上。像泰山的雄偉，華山的險峻，衡山的煙雲，廬山的瀑布，雁蕩山的巧石，峨眉山的清涼……你都可以在黃山的身上看到，感受到。特別是滿山的奇松、怪石和雲海、溫泉，被譽為黃山「四絕」，誰見了都會止不住地讚歎。……在「四絕」之外，黃山的瀑布、日出和晚霞，也是十分壯觀和奇麗的。

（于天厚《黃山，中國的驕傲》）

⑤張家界的風光山色，具有秀麗、原始、集中、奇特、清新等五大特色，也堪稱「五絕」。下面我們就分別做一些簡單的介紹。

（周志德《風景明珠張家界》）

上面四例，可以分為兩組。例①、②是在介紹一系列景觀之中的一個景觀時用數概手法總括提到所有景觀，使分列項目和總括項目互相映照，分別得到強調，具有舉一反三、引人聯想的積極作用。如在介紹「居庸疊翠」時提到「燕京八景」，必然會使人聯想到燕京的具體的八景：居庸疊翠、薊門煙樹、蘆溝曉月、玉泉垂釣、西山晴雪、瓊島春蔭、太液秋風、金台夕照等等。在介紹「斷橋殘雪」時提到「西湖十景」，必然會使人聯想到西湖的十景：蘇堤春曉、斷橋殘雪、雷峰夕照、曲院風荷、平湖秋月、柳浪聞鶯、花港觀魚、南屏晚鐘、三潭印月、雙峰插雲等等。即使一時想不起來這些景觀，也會引起旅遊者的重視，會引起旅遊者進一步知其然的興趣。例③、④、⑤是在分列介紹各種景觀或特定景觀的特點以後，用數概方法加以總括，使特定對象的特點進一步被強調，使之更加突出、顯豁。如，將岳陽樓的「樓、記、書法、雕刻」概括為「四絕」，將黃山的「奇松、怪石、雲海、溫泉」概括為黃山「四絕」，將張家界的風光山色概括為「秀麗、原始、集中、奇物、清新」等「五絕」。這些數概手法的運用，使岳陽樓、黃山與張家界的特徵都得到了進一步的突出與強調，給旅遊者留下了深刻的印象。

數概，這種修辭手法的概括性很強，在導遊辭中如果用得巧妙，能使講解收到簡潔明了、要點突出、活潑生動的修辭效果。

三、變序

變序，是在同一個語境中將先行出現的合成詞或詞組的內部構成要素調換順序後再行連續使用的修辭技巧。變序，有兩種情況，一種是換序後，意思不變，如「崢嶸歲月」與「歲月崢嶸」。另一種是換序後意思改變，如「黃昏」與「昏黃」。導遊辭中常用前一種手法。比如：

①君山雖小，卻有很多傳說。相傳在 4000 年前，舜帝在南下時死去，他的兩個妃子聞訊趕往弔唁，不料在君山被水斷了去路，憑弔無處，於是扶竹痛哭。她們的血淚灑落在君山的竹子上，斑斑點點，點點斑斑，因此人世間就出現了君山斑竹。真所謂「當時血淚知多少，直到如今竹尚斑」。

②鏡泊山莊的別墅都是玄武岩和木板結構的建築。每幢別墅的樣式獨具風格，各有千秋。有粉刷成紅、白兩色的歐式建築，也有拱形屋門、塔形層頂的南洋建築。別墅之間交織著數條林間小徑，彎彎曲曲，曲曲彎彎，時而跌下湖濱，時而躍上峰巔。旅遊者漫步於曲徑之中，盡可聆聽百鳥啁啾，飽賞花草芳香。每當夜幕降臨，星稀月朗，耳畔伴著湖水的低語，微風拂面，往往有置身仙境之感。

（唐鳳寬編《鏡泊勝景》）

③這裡就是泰山有名的十八盤了。大約 25 億年前，在一次被地質學家稱作「泰山運動」的造山運動中，古泰山第一次從一片汪洋中崛起，以後幾度滄桑，泰山升起又沉沒，沉沒又升起，終於在 3000 萬年前的「喜馬拉雅造山運動」中，最後形成了今天的模樣。

（張用衡《泰山》）

例①的「斑斑點點，點點斑斑」、例②的「彎彎曲曲，曲曲彎彎」和例③的「升起又沉沒，沉沒又升起」變序後，雖然基本意思沒有多大改變，但是增加了「竹上淚痕極多」、「林間小徑頗長」、「升起、沉沒往返多次」等意思，既用意巧妙，又使表意得到了一定程度的強調。

變序，這種修辭技巧，除了具有一定的強調性外，還具有一定的抒情性，所以在導遊辭中運用變序時，要注意根據特定語境的要求進行使用，切忌為技巧而技巧。

四、婉曲

婉曲這種修辭技巧，是換一種含蓄的說法或透過描寫與本意相關的事物來暗示或曲折地烘托本意，語直意婉，既側重於表達方式上的曲折，又注重於表達效果上的平和、委婉。一般講，婉曲又分為婉言和曲語兩類。比如：

①在一次汽車長途旅行中，導遊錯過了停歇的地方，客人們需要方便卻見不到廁所。這時車前方出現了一片樹林。導遊委婉地對客人說：「現在大家都可以下去採集一些花草，女士們往左邊去，男士們往右邊去，要照相的就在車前，這一切都不另收費用。」客人們發出會心的笑聲。事後，有些人還真地採了一些花草回來。

（王連義編《怎樣做好導遊工作》）

②一個旅遊團內有幾個喜歡喝酒的客人，晚上聚在房內邊喝酒、邊唱歌，影響了鄰房客人的休息。第二天吃早餐時，領隊聽到好幾位客人訴苦反映，他站起來微笑地說：「大概是為了慶祝中國旅行即將圓滿結束，幾位客人在連夜趕排節目，他們的熱情使別人感動得睡不好覺。」話音剛落，全場哄堂大笑。

（王連義編《怎樣做好導遊工作》）

例①、例②是導遊服務中的委婉表達，這些曲折迴環、含蓄雋永的表達，剛柔相濟，曲徑通幽，收到了十分理想的效果。

在導遊語言中，巧妙、恰當地運用婉曲，可以使表達極富曲折的情趣，或委婉含蓄，意在言外；或幽默風趣，言近旨遠；或嘲弄諷刺，感情鮮明。總之，婉曲，是含而不露，曲而不晦。

運用婉曲，要注意以下兩點：

（1）運用婉曲，感情色彩要鮮明。婉曲，表達上曲折含蓄，但語意並不隱晦，否則就會使表達含混模糊，晦澀難懂。所以使用婉曲時，用意要顯明，感情要明朗。

（2）運用婉曲，感情要真摯，表達要自然、貼切，否則就會有矯揉造作、油腔滑調的嫌疑。

五、比擬

比擬，是透過聯想把物當成人，把人當成物，或者把此物當彼物來擬寫的修辭方式。根據比擬的特點，可以將比擬分為擬人和擬物兩類。

（一）擬人

擬人，是臨時賦予物以人的某種品格、行為，把物當作人來寫。比如：

①盛夏，此處清泉細波，水霧如紗，一派煙雨水態；嚴冬，澄湖冰雪皚皚，而此處卻碧水漣漪，雲蒸霞蔚，春意盎然，是熱河泉把春天留在了這裡。

（石林等《承德攬勝》）

②不久，黃山又扯起霧紗，使人心馳神往，思緒如潮。至此，我才悟到：有了雲霧，黃山才有了水汪汪的靈眼、震魂攝魄的神采。是雲霧，興起雄滔偉浪，浩浩天海，活了怪石，育起青松，潤了翠峰，染了花叢，是它以精氣血脈融貫了 154 平方公里的偌大黃山，使之疏密有致，幽谷夢峰，奇景變幻。

（魏鋼焰《霧游黃山》）

③憑欄遠眺，湘蒸二水，分別從西南跳蕩而來，在合江亭下攜手言歡，又一同北去。「來雁」、「珠輝」兩塔，隔江相望；衡陽勝景「東洲桃浪」、「雁峰煙雨」歷歷如畫。

（王俞等《千里湘江行》）

④從鋼琴形的輪渡碼頭往左邊走，似乎走在一條「萬國建築博覽街」上，那英國式、法國式、德國式、日本式、西班牙式、中國式的小樓，在天際線

上留下美麗悅目的剪影。廈門市的市樹——鳳凰木，撐開綠傘；廈門市的市花——三角梅，探出牆頭；鹿耳礁，燈塔礁，屹立海中，宛如玉雕。

　　（彭一萬《廈門旅遊指南》）

　　以上四例中，把熱河泉水、黃山、湘蒸二水、鳳凰木、三角梅等景物當作人來擬寫，賦予它們以人格，把人的行為「留」、「扯起」、「攜手言歡」、「撐開」、「探出」賦予它們，使表達生動傳神，活靈活現，具有極強的感染力。

　　（二）擬物

　　擬物，是把人當作物來寫，或把甲事物當乙事物來寫，包括把非生物當作生物來寫，把生物當作非生物來寫，把抽象事物當作具體事物來寫。比如：

　　⑤池內萬餘條紅鯽魚成群結隊，游來游去，遊人在曲橋上俯身投放魚餌，游魚會從四面八方游來，爭餌搶食，將湖水染成一片紅色，蔚為壯觀。

　　（張德根《西湖魚趣》）

　　⑥遠山近樹剛剛透出一抹新綠，雖然還沒有到「綠楊煙外曉雲輕，紅杏枝頭春意鬧」的時候，但點點春意早已爬上了泰山漢柏唐槐的梢頭。

　　（傅先詩等《山河齊魯多嬌》）

　　⑦長長的石板街道，傾斜著掛在山坡上；街道兩旁的瓦房，錯落而整齊地描繪出沈從文先生《邊城》的意境。

　　（劉曉平《芙蓉鎮寫意》）

　　上述表達中，例⑤賦予紅鯽魚以物的品質——「染」。例⑥把物的行為「爬」移用到了「春意」之上。例⑦將「石板街道」當作可以「掛」的物體來寫。不論什麼角度的比擬，都具有較強的形象感和生動性，給人的印象十分深刻。

　　從以上用例中可以看出，比擬在抒情狀物方面具有十分明顯的修辭效果。

　　用比擬的手法抒情，可以將感情表達得強烈動人，情景交融。在導遊辭中，常常透過賦予景物以人的品格來進行抒情。如例①、②、③、④都是用

擬人的手法來抒情，導遊人員將有感而生的無限深情以及對特定景物的獨特感悟揉進表達，用擬人的手法牽出縷縷情絲，十分親切感人。

用比擬的手法敘述事物，描寫景物，議論事理，可以使表達或生動形象，或簡潔凝練，或幽默風趣。如例⑤、⑥、⑦將「染」、「爬」、「掛」等動勢極強的詞語巧妙地移用到「紅鯽魚」、「春意」、「街道」等事物上，不僅精緻巧妙，而且簡潔凝練，以少勝多。上述擬人、擬物的各個用例，都在生物、事物之間相互擬用，具有較強的跳躍感，精巧而細膩，生動又傳神，修辭效果是異乎尋常的。

運用比擬，首先要注意比擬與被比擬的兩個事物之間的品質、特徵、習性、情態、行為等方面要有一些相互通融的地方。只有抓住這一點，才能進行巧妙的移用。如例③湘蒸二水的匯合與人的攜手言歡的神態無異，這才有了這個巧妙的比擬。

運用比擬，還要注意其感情色彩。擬人的手法多是褒揚的感情色彩，如例①、②、③、④的用法。擬物手法的運用有兩個方向：一是把人當作物擬寫的，這種用法多具有貶抑色彩。因為這種擬寫，多是把一些動物的特徵、情態移用到人的身上，具用明顯的貶義，使用時一定要加以注意。比如：「車上的人並不多，天氣太熱，誰也懶得說話，只有幾個年輕的小夥子站在車門口說粗話，眼睛卻不時朝那女子身上舔。」（賈平凹《商州》）一個「舔」字，就使作者的貶抑傾向躍然紙上了。二是把物當作物寫，這種擬寫方法本來只具有中性色彩，但如果擬寫巧妙，所用詞語動感強勁，就一樣可以使表達具有較強的感情色彩，也一樣能收到十分理想的表達效果。如例⑤、⑥、⑦等用法就具有極強的感情傾向。

第八章 導遊語言的句式調整

本章導讀

　　對句式的調整，主要討論了語意貫通、句式選擇、肯定否定語氣變換、常言化用等方面的問題。在語意貫通一節主要透過列舉導遊語言表達中的病句，從反面闡述如何有效而得體地使語意貫通。句式選擇、肯定否定語氣變換、常言化用主要涉及排比、聯用、對偶、對比、頂真、回文、層遞、撇語、補正、抑揚、比喻、誇張、映襯、示現、引用、呼釋、呼告、圖示、換算等修辭技巧。

▌第一節 語意貫通

　　在句式方面，語意貫通，主要是指圍繞一個相對完整的話題而展開的一組句子之間在敘述角度、句子順序、句式搭配、貫穿語氣、句式風格等方面要協調一致，其中任何一個方面出了問題，都會使語意難以貫通，都會影響表達的效果。

一、敘述角度要一致

　　語用中，特別是在導遊辭講解中，如果要把一個中心意思完整、清楚地表達出來，幾個句子必須順著一個思路展開，就是說在圍繞一個相對獨立的話題進行陳述時，其敘述角度要自始至終保持一致，換句話說，這一組句子的主語要保持同一。如果不注意這一點，突然偏離中心意思，或隨意改變敘述角度，就會使表意受阻。比如：

　　①＊在這裡，我們向遊客稍微介紹一下這些年輕人在導遊工作中所表現出來的能量。他們的第一手是利用多種現代化手段進行導遊講解。第二手是採用加配音樂的方法進行講解。他們的第三手是利用現場邀請遊客參與的方式進行講解，擴大和加深對遊客的影響。

　　②＊灘江四季，景色各異。晨霧中的牧笛，暮色裡的竹林，夜來的點點漁火，但最勾人心魄的景色當是「煙雨灘江」了。

③＊傳說掛壁的這條大鯉魚，本是天宮瑤池裡的魚精。因嫌瑤池太小，生活單調，跑出來遊覽人間的山水。當它游到灘江的時候，美麗的風景迷住了它，不願再返回天堂。

④＊清東陵有一座雙妃園寢，葬的是康熙的兩個妃子。乾隆是康熙最喜歡的孫子，被接到宮裡讀書時，受到這兩個妃子的照料。在她們死後，乾隆單獨為她倆建了園寢，受到特殊優待。

前兩例的問題主要是隨意轉移話題。例①＊開始的話題是「能量」，下面的句子就應該順著這個思路展開，可是後來轉到了「導遊方式」；例②＊開始的話題是「灘江四季」，後面應該分別寫春、夏、秋、冬的不同景緻，但後來轉到了「灘江的晨、暮、夜、雨」等景色。這兩句的修改應該使其後的敘述繼續圍繞「能量」、「四季」展開。後兩例的問題主要是暗中偷換主語。例③＊一組句式的主語是「鯉魚」，後來轉到了「美麗的風景」，應在其前加上「被」，然後刪去「它」，以使主語保持一致；例④＊最後一句的主語是「乾隆」，但後來轉到了「兩個妃子」，應在「受到」前加上「使她們」。

上述病句，或轉換話題，或偷換主語，使表達前後脫節，思路不能連貫一致，使語意無法貫通。可見，為了表達一個相對完整的意思，幾個句子必須圍繞一個中心展開，切不可跑題。

二、句子順序要有章法

表達中，句子的排列是有一定順序的，句子之間的先後順序應該按照事物的一般的邏輯順序進行排列，比如從小到大，從上到下，由表及裡，由淺入深，由易而難……，或者反過來等等。如果缺乏這種意識，表達時東一榔頭西一棒子，不按一定順序進行，就會造成句序混亂，從而影響表意的完整貫通。比如：

①＊現在，磯頭臨江處裝有鐵欄，憑欄眺望：對岸，沙洲翠綠若丹青宛然；下游，江天一色如碧海茫茫；上游，長江大橋似彩虹飛架；腳下，揚子江濤，奔騰萬里。

②＊專家們現在相信仙人掌能用作人的食品。實際上在智利和墨西哥的超級市場上，仙人掌早已像平常蔬菜一樣出售。專家們主張應該大力宣傳仙人掌的食用價值。最大的困難是要克服成見，因為一些巴西人認為，餵牲口的東西不能給人吃。遊客們對這一點非常感興趣。

例①＊的幾個句子未按一般的觀察順序展開，應該調整成「腳下」、「對岸」，然後再是「上游」、「下游」。例②＊也是因為句序混亂，使表意受到影響。可以調整成：「專家們現在相信……專家們主張……最大的困難是……實際上在智利……遊客們……」

可見，句子順序問題，是認識問題，也是思路問題。表達時，只有根據特定語境中的邏輯事理順序來調整思路，才能避免句序混亂的毛病。

三、句式搭配要恰當

句式搭配的和諧，主要是指相關的若干個句子，在句子形式、句子結構、音步節奏等方面互相協調一致。語用中為了使語意表達得更加顯明，往往採用相同的句子形式，或者整齊一致的句式，或者和諧一致的音步節奏。如果忽略了這一點，就會影響語意的表達。比如：

①＊桂林的山，多從平地拔起，巍然矗立，形態萬千。有的像南天一柱，有的像北七星，有的像翠屏並列，有的像淨瓶玉簪，像彩錦堆疊的也有。

②＊遊客們伴著風走，走在咖啡屋前的小巷上，走在夜市擁擠的燈光下，走在撐著傘的人群中，又在有海腥味的小食攤間停留。

③＊在旅遊團的遊客之間，應當提倡互相幫助、疾病相扶持的良好風尚，而不應惟我獨尊，不互相往來。

④＊任何人造景觀都比不上自然景觀來得神奇。比如，張家界的山水風光比人造景觀不知要神奇多少倍，不僅比人造景觀巧奪人工，而且顯得比人造景觀更有生命力。

例①＊、例②＊的問題是句子形式不勻稱一致。例①＊在前後較一致的「有的像……」句式中，突兀地夾雜進了「像彩錦堆疊的也有」，應改成「有的

像彩錦堆疊」。例②＊在由「走在……」句式構成的上下文中，夾進不一致的「又在有海腥味的小食攤間停留」，應改成「走在有海腥味的小食攤間」。例③＊是音步節奏不協調，可調整成以四字為主的形式：「……應當提倡互相幫助、疾病相扶的良好風尚，而不應惟我獨尊，不相往來」。例④＊是「不僅……而且……」所關聯的兩個句式不協調，應改成「不僅比……，而且比……」的句式。

經過調整，上述各組句子之間的銜接就通暢了，句式也協調了。可見，句式搭配不和諧一致，也會導致語意表達受阻，所以在語用中一定要注意這一點。

四、表達語氣要順暢

每個句子都有特定的語氣，為了表達一個中心意思而聚合到一起的一組句子也應該有一個連貫統一的語氣，如果關聯詞語殘缺、關聯詞語贅餘或句式不恰當等都會引起表達語氣的不順暢。比如：

①＊老導遊工作者都還記得，當時中國國際旅行社初建的時候，導遊人員不但極少而且缺乏導遊經驗，現在中國旅行社的發展規模以及導遊行業從業人員的突飛猛進的增加令國外旅遊行業驚嘆。

②＊武術是中華民族文化遺產的一部分，又有 2000 年的歷史。聞名遐邇的少林寺對於發展和傳播武術卻造成了重要作用。

③＊不過，今天下大雨，路上行人和車輛都很少，旅遊者也都陸續離開了，作為景點講解員，他大可以回家，可是他卻仍然堅守在崗位上。

④＊當他們接受這項導遊任務時，心情是激動的，信心是十足的，決心完成任務。

例①＊「令國外旅遊行業驚嘆」與上文應是轉折關係，但因缺少相應的關聯詞語而使語氣無法順暢而下，應在「現在」前加上「而」，在「令」前加上「卻已經」。例②＊是關聯詞語贅餘。中國武術的悠久歷史與少林寺在傳播中國武術的作用方面不存在轉折關係，沒有必要用「卻」來關聯，多了

一個「卻」，語氣就隔斷了。例③＊是濫用關聯詞語。用「不過」、「可是」、「卻」等連詞轉來轉去，反而使表達重點不突出了，刪去「不過」、「卻」，保留「可是」，把表達重點落在「堅守崗位」上，以突出文意。例④＊是句式不恰當，導致語氣不順。「心情是激動的，信心是十足的」兩個判斷句式的語氣比較重，與上下文的語氣不一致，如果去掉「是……的」，改成一般的敘述句，語氣就順暢了。

可見，一個完整的表達，就是一個有機的整體。其語氣只有連貫一致，順暢自如，才能使表達語意顯明，重點突出。

五、句式風格要協調

在一個特定語境中，各個句式往往有著協調一致的表達風格，或者是口語的，或者是書面語的；或者是普通話的，或者是方言的；或者是正式的，或者是非正式的……如果忽略了這一點，就會破壞表達風格，使表意受阻。比如：

①＊他是國家一類旅行社的導遊人員，以講解人文景觀見長，偶爾也講解一些自然景觀，開始顯露他特有的風格。他的講解突出之點，是融入了較多的感情色彩，甚至給人感到過於感情化。

②＊霧氣吞沒了一切，使這裡的山水風光變得迷迷茫茫，混沌一片，似乎回到了滓溟鴻濛、元氣未分的洪荒時代。

例①的陳述風格基本上是普通話風格，但是中間夾雜的「甚至給人感到過於感情化」一句又基本上呈方言風格，二者的風格很不協調，應該將其調整為「甚至使人感到過於冷漠」。例②的陳述基本上屬於通語風格，但是其中的「滓溟鴻濛」，是文言表達，基本屬於書面語風格，二者相間，顯得有些不和諧。「滓溟鴻濛」，是指宇宙形成的自然之氣的混沌狀態，是「混混莽莽的樣子」。從上下文來看，上文已經有了「迷迷茫茫，混沌一片」，所以「滓溟鴻濛」可以刪掉。此外，還有一些表達風格的不協調是由於漢語表達風格與歐化風格雜混而成。在表達中要精心調協各種表達風格，使其和諧自然。

第二節 句式選擇

句式選擇，包含有多方面的內容，比如常式句與變式句、長句與短句、緊句與鬆句、整句與散句、主動句與被動句、白話句式與文言句式、傳統句式與外來句式、口語句式與書面語句式、常言化用句式等等。這裡根據導遊辭的具體表達需要，主要討論一下整散句式等方面的技巧。

一、整句的選擇

整句與散句是相對而言的，也是針對一組句子而言的，因為一個句子無所謂整散，只有在一組句子中才能談到整散句的問題。所謂整散句的調整，就是根據表達需要，或者用一組整句表達，或者用一組散句表達，或者使整散句錯綜相間。

整句，是指若干個結構相同或相似、形式勻稱整齊、語意相互關聯的一組句子，具有格式勻稱、語氣通暢、氣勢雄渾的修辭效果。在導遊辭中常用的整句修辭手法主要有排比、聯用、對偶、對比、頂真、回文、層遞等等。

（一）排比

排比，又稱排語、排句、排疊。成串地排用三個或三個以上結構相同或相似、意義相互關聯、語氣相對一致的語言單位來表達特定內容的修辭方式就是排比。

排比的構成方式十分靈活，結構也多種多樣。對排比的分類可以從不同角度進行。根據排比的結構，排比可以分為句子成分的排比、句子的排比以及段落的排比三類；根據排比中各排比項之間的關係，排比可以分為並列式排比和連貫式排比兩類。

1. 以排比結構為標準劃分

在導遊辭中常用的是句子成分排比和句子排比兩類。

（1）句子成分的排比

構成排比的部分是句子中的主語、謂語、賓語、定語、狀語、補語等各種句子成分。比如：

①向東有萬人遊泳池。此處，風光幽靜，別具一格。東部長堤臥波，綠帶纏繞，為左宗棠所築八湖最早的通道。洲上亭亭如蓋的雪松，形如寶塔的綠柏，青翠欲滴的淡竹，互相掩映，構成了「翠洲雲樹」的雅緻景色。

（南京博物館《南京風物誌‧玄武湖》）

②天柱山風景區位於石家莊市西 90 公里的平山縣境內，這裡奇峰峭壁，霧鎖雲封；鳥語花香，泉鳴瀑濺；碑碣夾道，古刹重重。景色引人入勝，令旅遊者流連忘返。

（高棠《天柱山勝景》）

③遊人進入公平湖，頓覺心胸開闊，大有氣吞雲夢之感。湖區景物隨著季節變換，四時各異。若是春日，但見流泉山水沿著山谷樹道傾瀉而下，水花飛濺，如飛珠濺玉一般。初長的嫩蕨，像張開翅膀自由飛翔的蝴蝶，滿山滿谷地飛舞。若是夏日，湖上煙波萬頃，迷霧濛濛，分不清哪是雲，哪是山，哪是水，哪是天，哪是湖，哪是岸，真是湖中看霧千般景，霧中看湖景更奇。

（余國琨等《桂林山水》）

④當您登名山跨大川，穿州過府，飽餐江山秀色時；當您走南北踏東西，天涯海角，處處留下足跡時；當您仰望釋塔佛殿，感受那一種迎面撲來的異域風采時，請不要忘記，在您的旅途上，還有一種重要的人文景觀值得您駐足停留——那就是道教的宮觀。

（梁曉虹等《中國寺廟宮觀導遊》）

例①是主語的排比；例②是謂語的排比；例③是賓語的排比；例④是狀語的排比。

（2）句子的排比

句子的排比，有複句中分句與分句的排比；有句組中單句與單句的排比；有句組中複句與複句的排比；也有文章中段落與段落的排比。比如：

⑤因為這座山的形狀很像古代大臣朝拜皇帝時手握的朝笏，所以名叫「朝笏山」，俗稱「朝板山」。灕江邊的山有「奇、險、俊、秀」的特點，朝板山兼而有之，「秀」如春筍出土，「奇」如牙板彎曲，「險」如臨江懸石，「俊」如雅士瀕江。可以說，它是集灕江山石多種美的典型。

（黃紹清等《桂林風光的明珠——灕江》）

⑥灕江旅遊圈是大自然壯美的畫廊，琳瑯滿目；是華夏悠久歷史的光輝展示，內涵深邃；是中華兒女改革開放的燦爛豐碑，豐姿多彩。她正張開雙臂歡迎來自五湖四海的高朋貴賓。

（黃紹清等《桂林風光的明珠——桂林》）

⑦蘇州盆景很講究樹樁的姿態變化與外觀的古、老、奇、枯，這種樹樁大部分是從深山或田間挖來，經過精心培育和藝術加工才能成品。看，蒼勁奇峻的，猶如雄偉大樹。老幹若乾枝的，頗似深山老樹。樹幹倒懸的，像是峭壁古松。盤曲橫臥的，彷彿蛟龍翻滾。

（張堭山等《蘇州風物誌》）

⑧天山，轟然隆起的戈壁沙海壯偉的脊樑！天山，肅然高聳的西北邊陲堅挺的肩骨！天山，冷眼俯瞰蒼莽八荒的衝天絕壁！天山，融合了沙海的悲涼和戈壁的蒼茫——所有的偉大、色彩、美麗，都躁動誕生崛起於悲涼和蒼茫之中。

（鄭克辛《天山拾翠》）

例⑤是簡單複句中各分句之間的排比；例⑥是多重複句中各複句形式的分句之間的排比；例⑦、⑧是複雜句組中各個句子之間的排比。

有時候，句子成分的排比和句子的排比還可以綜合於一處運用。比如：

⑨南嶽峰巒，各有特色，有的青翠欲滴，鬱鬱蔥蔥；有的繁花似錦，四季飄香；有的擲雪飛花，泉水丁冬；有的神奇飄渺，雲遮霧障；有的怪石嶙峋，嵯岈互異。它們各以自身的挺拔峻秀、嬌麗婀娜呈現在遊人眼前，給人以境界清幽、胸懷開闊、風趣橫生的美感。

（王俞《天下南嶽》）

⑩廬山瀑布有的勢如奔雷走電的飛虹；有的狀如珠璣噴灑的玉簾；有的形似裊裊飄飛的織練。它們柔美輕颺 得如月籠輕紗，秀女撥弦，白鷺爭飛。

（黃潤祥等《廬山旅遊手冊》）

例⑨，前半部是以「有的」為提挈語的句子排比，後一句是由「境界清幽、胸懷開闊、風趣橫生」構成的定語的排比。例⑩，前半部也是以「有的」為提挈語的句子排比，後一句是由「月籠輕紗，秀女撥弦，白鷺爭飛」構成的補語的排比。

2. 以排比各項關係為標準劃分

（1）並列式排比

並列式排比，各個排比項之間的關係是並列關係。如上述例①、②、③、④、⑤、⑦、⑧、⑨、⑩等例子，都是並列式排比。這裡不再舉例。

（2）連貫式排比

連貫式排比，各個排比項之間的關係，有先後順序，其位置不可隨意調換。換句話說，各個排比項是按照一定的邏輯事理順序互相承接的。這樣的連貫式排比，形式上是排比，但內容上卻也是層遞。從修辭格兼類角度看，它既是排比，也是層遞，只不過這種層遞是採取整齊的排比句形式而已。比如：

⑪ 因為此寺廟，山中含山，寺內有寺，院中套院，所以遊人到此遊覽總是忽上忽下，忽南忽北，忽西忽東，產生「階窮道盡疑無路，門啟洞開又一層」之感！故有人稱之曰：「曲徑南山」。

（趙青槐《漫話五臺山》）

⑫ 自己把自己說服了是一種理智的勝利；自己被自己感動了是一種心靈的昇華；自己把自己征服了是一種人生的成熟。

（蔣金鏞《人生小酌》）

例⑪ 的「山中含山，寺內有寺，院中套院」形式上是排比，語義上是由大範圍到小範圍的遞降式層遞；例⑫ 的三句話，形式上是排比，語義上是內涵不斷深入的遞升式層遞。

排比具有非常明顯的修辭效果。

排比是一種運用得十分廣泛的修辭方式，具有很強的藝術感染力。排比的修辭效果，是與它特定的語言形式分不開的。由於排比句式整齊勻稱，語氣通暢一致，氣勢熱烈奔放，所以排比的主要作用是在於加強語勢，增強表達的旋律美。下面從幾方面來看一看排比手法在導遊辭中的主要作用。

用排比狀物敘事寫人，可以使表達層次清楚，深刻細膩。如例①以「雪松」、「綠柏」、「淡竹」三句的排用，工筆重彩地描寫了玄武湖「翠洲雲樹」的美麗景色。例②排用六個四字格詞語，從「奇峰、雲霧、花鳥、泉瀑、碑碣、古剎」等層次分明的六個角度讚美了天柱山的勝景。例⑤、⑦等句，也以內容豐富、傳神盡態、語勢連貫的排比句式飽蘸激情地謳歌了險峻奇秀的朝笏山、神奇的蘇州盆景，給人以極大的美感享受。

用排比抒發情感，可以使表達情深意切，熱烈奔放，淋漓酣暢，給人以一瀉千里、高潮迭起的美感享受。如例⑥排用三個勻稱的複句，詠嘆了風姿萬千的桂林灘江旅遊圈。例⑧連用三個整齊的判斷句式，氣勢磅礴地讚美了天山的雄姿，熱烈地抒發了對天山的崇敬之情。這些排比句式以其流暢的氣勢、豐富的情感，使抒情昇華到了一個新的境界，具有很強的藝術感染力。

用排比闡述事理，進行議論，可以使表達條理清楚，周詳嚴密。如例④排用四個勻稱的句式，透過列擺各個方面各個角度的旅遊內容，闡述並強調了道教宮觀在旅遊上的重要性，使表達清晰周詳，收縱自如。

排比的使用要講究方法，運用排比至少要注意以下兩點。

一是運用排比要根據表達的需要加以調整，切忌為單純追求形式的齊美而生硬地拼湊排比項。如：

① * 我們感到他們的確是我們學習的楷模，學習的榜樣，學習的模範，學習的表率。

在這一例子裡，「楷模、榜樣、模範、表率」沒有什麼差別，用一個就夠了，沒有必要硬湊成排比句式。

二是排比各項的排列應符合邏輯。如果排列的各項是並列關係，那麼排列的各項之間就不能互相包含；如果排列的各項是連貫關係，那麼排比各項的排列順序就要嚴格遵守邏輯順序。如：

② * 他們的花圃又奪得了大豐收，鮮花滿園，玫瑰滿地，鬱金香滿地。

在這一例中，玫瑰、鬱金香雖然可以並列，但是「鮮花」卻包含了它們，三者不可以並列。再如：

③ * 隨著春天的腳步的到來，柳絮飛揚了，草色冒綠了，桃花盛開了，大地甦醒了。

在這一例中，排比的各項應是連貫關係，但句子的順序卻很混亂。應將「大地甦醒了」句前移至「草色」句之前，將「柳絮飛揚了」句後移至「桃花」句之後。這樣句子的排列才合乎邏輯順序。

（二）聯用

聯用，是把至少三個意思相關、結構相同或相似的雙音節或單音節詞語成串排用的修辭技巧。比如：

⑬ 九華山位於安徽省青陽縣西南，……九華山……在唐以前稱「九子山」，因「峰巒異狀，其數有九」。唐天寶十三年，詩人李白游九子山，以九峰山似天然雕出的九朵蓮花，作詩雲：「昔在九江上，遙望九華峰，天河掛綠山，繡出九芙蓉。」從此有「九華山」之稱。九華山景色宜人，山中多溪流、泉水、瀑布、怪石、古洞、蒼松、翠竹，山光水色，交相輝映。唐代另一大詩人劉禹錫游九華山，譽之為「東南第一山。」

（梁曉虹等《中國寺廟宮觀導遊》）

⑭ 張家界的山川秀色，全無人工雕鑿與粉飾，她的一山一水，一草一木，全靠天造地設，風雨切割。無論是高山、窪地、深澗、幽谷；也無論是

洞壑、石潭、奇花、異葩，都是自然成形，自然成趣，自然成景，自然成名。她藏而不露，你不身臨其境，無論如何都見不到她的本來面目。

（周志德《風景明珠張家界》）

⑮ 張家界，不僅是一個天然、龐大的植物園，同時還是一個天然的動物園。就林木而論，既有北方的冷杉、香樺，又有南方的毛紅春、紅豆杉等等。品類有 93 科、517 種，比整個歐洲的植物種類還多一倍以上，這裡的動物、植物、飛禽、走獸、流泉、飛瀑、奇葩、異草、青山、綠水、雲霧、蜃樓……真是無所不有，無奇不有。

（周志德《風景明珠張家界》）

⑯ 寒山別院是個不可多得的好去處。它終年綠色滿視野，蒼松、翠竹、桂花、臘梅、草坪與落月池，映月亭、愁眠坡、寒山橋、聽鐘坪、覓詩廓等景物交相輝映。

（吳根生《蘇州寒山寺》）

⑰ 走到島南，這裡又是一座「畫山」，總長 200 公尺左右。瞧，是誰在這裡潑下油彩，渲染丹青？灰白、淡黃、蛋青、淺紫、赭紅、深綠、墨黑……濃淡相間，斑駁有致，像撒在海灘的花瓣；一山之間，或陰或陽，色彩迥異，姿態萬千。

（彭一萬《廈門旅遊指南》）

⑱ 作家蔣文中與石林談心時說：「石林，你既熔鑄有五嶽之雄、三峽之奇、黃山之峭、桂林之麗，更熔鑄了紅土高原的豪邁氣度和這塊神奇土地上的民族的旖旎風情。」石林，亙古的夢，夢境裡凝聚了雄、奇、險、峻、健、壯、古、拙的陽剛之美，薈萃了秀、麗、幽、靜、清、雅、俏、妙的陰柔之美。陰陽和美，萬象長新，宏觀微觀，皆成奇觀。

（李威宏《石林、撒尼人、火把節——石林一日遊導遊辭》）

例⑬ 排用了「溪流、泉水、瀑布、怪石、古洞、蒼松、翠竹」等七個內部結構為偏正式的名詞。例⑭ 、例⑮ 和例⑯ 分別排用的「高山、窪地、

深澗、幽谷」、「洞壑、石潭、奇花、異葩」、「動物、植物、飛禽、走獸、流泉、飛瀑、奇葩、異草、青山、綠水、雲霧、蜃樓」、「蒼松、翠竹、桂花、臘梅、草坪」等也都是偏正式名詞。例⑰的「灰白、淡黃、蛋青、淺紫、赭紅、深綠、墨黑」等是偏正式形容詞。例⑱的「雄、奇、險、峻、健、壯、古、拙」和「秀、麗、幽、靜、清、雅、俏、妙」等是單音節形容詞。這些詞語的聯用，更加突出了景物的特點和內涵，能給旅遊者留下深刻的印象。

可見，聯用具有十分明顯的修辭效果，它排列整齊，節奏勻稱，氣勢連貫，表意豐富。

在導遊辭中使用聯用技巧，要從講解需要出發，選詞要力求精當，節奏要力求平穩和諧，詞語數量要力求適度。切忌繁冗拖沓，堆砌辭藻。

聯用與排比既有聯繫又有不同。其聯繫是二者都採用排用的形式；但是二者的排用形式的要點不同。聯用，只限於雙音節或單音節詞語的排用；排比則是至少要超過三音節以上的詞語或句子的排用。

（三）對偶

對偶，又稱對仗、儷詞。把兩個字數相等或相近、結構相同或相似、意義相互關聯的句子或詞組對稱地排列在一起的修辭方式就是對偶。

對偶，是漢語言社團所喜聞樂見的一種修辭方式，特別是在古今韻文中更是廣泛採用，因此，很早就有人對對偶進行研究，其分類也十分細緻。本書結合導遊辭語用實踐，只介紹兩種比較普遍採用的、也比較有用的分類。

1. 從內容上劃分

從內容上劃分，就是根據上下兩句在意義上的聯繫特點，將對偶分為正對、反對、串對三種。

（1）正對

上句和下句的意義相同或相近，只是表達角度有所不同。如：

⑲ 龍慶峽，既有江南的嫵媚秀麗，又有塞北的粗獷雄渾；遊人曾撰聯讚美：「小三峽，勝似三峽，山比三峽險；小灘江，賽過灘江，水較灘江清。」由於盛夏氣候涼爽，避暑十分相宜。

（連禾《八達嶺、龍慶峽、康西草原五日遊》）

⑳ 杭州有西湖之美，蘇州有園林之勝。杭州西湖妙在天趣，蘇州園林貴在人工。蘇州杭州各有千秋，並美於世。難怪歷來有「上有天堂，下有蘇杭」之稱。

（張堰山等《蘇州風物誌》）

㉑ 登上「百丈梯」，峽谷更加險仄。如劍插天的桅杆峰和童子崖，從澗底矗聳直上，臨立咫尺，爭雄競秀。在這著名的廬山西南大斷層中，奇峰簇攢，疊嶂屏立。削壁千仞的峰巒幾乎都呈九十度垂直，上接霄漢，下臨絕澗。真是奇峰奇石奇境界，驚耳驚目驚心魂。縱有鬼斧神工，也難劈此景。

（黃潤祥《廬山旅遊手冊》）

㉒ 神靈崇拜是世界各民族共同有過的原始思維，在中國後來發展為比較獨特的神仙信仰。從春秋戰國也就是 2000 多年前開始，人們逐步相信西方崑崙山上和東海之外的蓬萊三島上，住著一批長生不死、逍遙自在的神仙。他們飲瓊漿，吸玉露；食王屑，服靈芝；住黃金宮闕，觀奇花瑤草；畜珍禽異獸，掌不死之藥；風姿既綽約，享受又無期。……總之，一切世人夢寐難求的東西都被他們囊括無遺。

（梁曉虹等《中國寺廟宮觀導遊》）

例⑲ 運用正對形式描繪了龍慶峽所具有的三峽之俊、灘江之秀的兩個特點，盛讚了龍慶峽的壯麗風光，鮮明地展示了龍慶峽的諸多特徵。例⑳ 連續使用了四組對偶句，前兩個是分句之間相對，後兩句是句子成分之間相對，工筆重彩地描寫了杭州和蘇州並美於世而又各有千秋的特色。例㉑ 的「奇」、「驚」兩句，透過重複「奇」與「驚」構成的對偶句，匠心獨到地描繪出了「百丈梯」險景的驚心動魄。例㉒ 從「飲瓊漿，吸玉露」開始，連續使用了五組

對偶句,比較詳細而全面地描繪了人們對神仙生活情景的想像。這些對偶句式的運用,不僅使表達形式整齊,而且音律和諧,使表情達意周詳而深刻。

(2) 反對

上句和下句的意思相反或相對。比如:

㉓ 紅日從洞庭湖中水淋淋地升起,夕陽在洞庭湖裡火辣辣地落下。假如有兩個村莊圍著一個湖,對於城裡人來說,這個湖已經夠大的了。然而與洞庭湖相比,它實在不足掛齒,算不了什麼。你知道嗎?圍繞著洞庭湖的是中國兩個大的省份,南邊叫湖南,北邊叫湖北。

㉔ 從碑石林立的庭園跨過精忠橋,穿過南宋建築風格的墓闕,便到了岳墓。墓道兩側,排列著明代石刻翁仲及馬牛虎等「犧牲」。墓碑上刻著「宋岳鄂王墓」。……墓門上一幅對聯:「青山有幸埋忠骨;白鐵無辜鑄佞臣」。寫得雋永而深刻,頗能啟發人們的思緒,令人反覆吟誦、咀嚼。

(紀流編著《杭州旅遊指南》)

例㉓ 上下兩句意思相對,描述了洞庭湖的日月輪迴,生息衍變。例㉔上下兩句從相反角度進行比較,表達了鮮明的愛與憎。這些例句相反相對,使表達生動鮮明,事理飽含,哲理深寓。

(3) 串對

串對,又叫流水對、走馬對。前兩類對偶,不論正對、反對,上下兩句都是並列關係。而串對上下兩句的關係具有連貫、遞進、轉折、因果、假設、條件等多種關係。比如:

㉕ 黃河遠上白雲間,一片孤城萬仞山。羌笛何須怨楊柳,春風不度玉門關。

(唐‧王之渙《涼州詞》)

㉖ 渭城朝雨浥輕塵,客舍青青柳色新。勸君更進一杯酒,西出陽關無故人。

（唐 · 王維《送元二使安西》）

㉗ 人間四月芳菲盡，山寺桃花始盛開。長恨春歸無覓處，不知轉入此中來。

（唐 · 白居易《大林寺桃花》）

㉘ 飛來山上千尋塔，聞說雞鳴見日昇。不畏浮雲遮望眼，只緣身在最高層。

（宋 · 王安石《登飛來峰》）

㉙ 水光瀲灩晴方好，山色空濛雨亦奇。欲把西湖比西子，淡妝濃抹總相宜。

（宋 · 蘇軾《飲湖上初晴雨後》）

以上五例詩文，一般認為它們屬於山水詩文，與旅遊景點具有密切關係，並且在導遊辭中也經常引用。例㉕ 的「羌笛」句與「春風」句是因果關係；例㉖ 的「勸君」句與「西出」句是因果關係；例㉗ 的「人間」句與「山寺」句是連貫關係，「長恨」句與「不知」句是轉折關係；例㉘ 的「不畏」句與「只緣」句是因果關係；例㉙ 的「欲把」句與「淡妝」句也是因果關係。旅遊者對這些耳熟能詳的詩句都十分感興趣，如果引用恰當，會收到十分極好的表達效果。

2. 從結構形式上劃分

從結構形式上劃分，對偶可以分為嚴式對偶和寬式對偶兩種。

（1）嚴對

嚴對，也叫工對，它對上下句各方面的要求都比較嚴格，不僅要求上下兩句字數相等，結構一致，而且要求平仄相諧，詞性一致，也不能重複用字。由於嚴對的要求很嚴格，所以，嚴對多見於嚴格講究韻律的詩詞曲賦之中，如上述的例㉕、㉖、㉗、㉘、㉙ 等例句。再如：

㉚ 碧毯線頭抽早稻，（｜｜｜— —｜｜）

青羅裙帶展新蒲。（— — —｜｜— —）

（唐・白居易《春題湖上》）

這一例中形容詞「碧」對「青」，「早」對「新」；名詞「毯」對「羅」，「線頭」對「裙帶」，「稻」對「蒲」；動詞「抽」對「展」。從整句來看，兩句又都使用了倒喻的修辭格，都將喻體「碧毯線頭」和「青羅裙帶」前置於本體「早稻」和「新蒲」之前。結構相同，詞性相同，平仄相間，韻律和諧，不僅讀來朗朗上口，而且相輔相成，生動而形象地描繪了西湖如畫的春景。

（2）寬對

寬對，其要求不像嚴對那樣嚴格，只求字數相等或相近，結構相同或相似，意義互相關聯就行了。在詞性與平仄方面也沒有嚴格的要求。寬對，多用於現代散文（與「韻文」相對的概念）。如上述的例⑲、⑳、㉑、㉒、㉓等例子。再如：

㉛ 正是這種恍恍迷離的意向與傳說，造成一種朦朧的意境，「人化的自然」，從而賦予各種自然景觀以詩情、理趣，使九寨溝原本就迷人的景觀更加富有魅力，築成聯接過去、現在、未來的一座洪橋，溝通夢境、現實、希望的一條彩路。

（王充閭《青山白水》）

這一例句，雖然是寬對，但是也比較講究章法，可見，寬對也不是可以隨意為之的。

對偶在導遊辭中具有十分明顯的修辭效果。

對偶，充分利用語言形式上的對稱美來表情達意。它的形式整齊醒目，結構勻稱美觀，語意相互映襯，音律和諧悅耳，不僅便於記憶傳誦，而且還能夠比較鮮明地揭示事物的內在聯繫，反映事物之間的對立統一關係。因此，在導遊辭中恰當、妥貼地運用對偶，能夠引起旅遊者的審美共鳴，收到十分理想的表達效果。

對偶的運用也要講究。

運用對偶，要根據表達需要而精心布置，不可為片面追求形式整齊而任意拼湊，也不可以毫不講究結構勻稱而隨意為之。上述各例，不管是寬式對偶還是嚴式對偶的運用，都是因為有了表意上的特定需求，才有了行文上的水到渠成。這些對偶的運用，使表達主題得到了進一步的深化，增強了語言的感染力。如果任意拼湊或隨意組合，是收不到這種理想的效果的。

排比與對偶要加以區別，它們的區別也是比較明顯的。

從構成單位看，排比必須由三項或三項以上的單位構成；而對偶僅限於上下兩句。

從字數上看，構成排比的各項不嚴格拘於字數；而對偶的上下句則一定要求字數相等或相近。

從表意上看，排比的各項只表達互相關聯的意義；而對偶的上下句，即可以表達相同相近的意思，也可以表達相反相對的意思。

從效果上看，排比重在成排成串地排列，突出語勢；對偶則重在對稱，強調和諧。

（四）對比

對比，是將兩種相互對立的事物或幾種不同的事物，或同一事物的不同方面放在一起進行比較、對照的修辭方式。

根據構成方式，對比又可以分為兩體（兩物）對比和一體（一物）兩面對比兩類。

1. 兩體對比

把兩個相反相對的事物放在一起，進行比較。比如：

㉜ 中國園林藝術是世界園林藝術中的奇葩。其風格大致可分為南北兩派。北派以皇家園林為代表，布局博大莊嚴，中軸對稱，富有宮殿氣派，細部裝飾採用琉璃瓦，雕龍畫鳳，金碧輝煌；南派則多以私家花園面目出現，布局小巧玲瓏，樓台亭閣，曲徑迴廊，細部裝飾採用青磚小瓦，色澤樸素而

又淡雅。澱山湖大觀園仿古建築群，主要採用南派園林風格，也摻雜少量北派建築，使南北風格互相借鑑，互相滲透。

（《上海導遊辭》）

㉝ 道教在教義上與佛教（包括其他一切宗教）最大的區別在於「貴生」。佛教認為今生今世罪孽深重，應當苦修深懺，以圖來世成佛，求報於西方極樂世界。而道教認為追求現世之樂乃是天經地義的事情，修出今世的平地飛昇才是神仙境界。因而道教對修練者的要求雖多，但基本的仍是循道養德。

（梁曉虹等《中國寺廟宮觀導遊》）

㉞ 上里水庫附近的上里山、龍虎山、曾山，奇岩怪石隱於高林叢樹之中，是一處天然花崗岩石雕公園。廈門的花崗岩，是燕山晚期花崗閃長岩，有「粗花」（黑雲母花崗岩）、「細花」（花崗斑岩）之分，顏色主要有灰白、淡紅、肉紅諸種。上里水庫一帶的花崗岩，多為灰白色。這裡的石頭，既不同於桂林熔岩，石乳垂掛，滴水叮噹；也不同於太湖石，透漏瘦皺，千孔百洞；又不似黃山石，嶙峋怪異，幽險並具；它外形粗獷壯碩，質地純樸堅實，具有陽剛堅烈之美，渾樸敦厚之勝。一塊塊山石，或堆或疊，或臥或立，猶如丹青聖手筆下那濃筆重墨的山水畫，柔中藏剛，美中孕力，具有振衣千仞崗、濯足萬里流的氣概。

（彭一萬《廈門旅遊指南》）

㉟ 遍游世界的旅行家，常常讚美前蘇聯巴倫支海基裡奇島的五層湖的奇觀，湖水分為五個層次，水質、水色和生物群各不相同而又互不混淆，構成一個絢麗多彩的湖中世界。也有人稱譽印度尼西亞的努沙登加拉群島上左湖豔紅、右湖碧綠、後湖淡青的三色湖勝景。但我相信當他們看到九寨溝的融五光十色於一湖的五花海後，定會產生「登泰山而小魯」的感覺，真正嘆為觀止。五花海的水與四周叢林組成一個以翠藍色為基調的色庫，湖水因深淺和積澱物的不同，而呈橙紅、鵝黃、墨綠、翠藍、紺紫等多彩的色模版，在陽光照耀下，清澈的漣漪閃爍著層層光環，構成無數不規則的幾何形色區，

互相侵淫，加上湖底沉積的珊瑚瓊花般的海藻的映襯，其色澤之絢美，變幻之神奇，堪令天驚地嘆。

（王充閭《青山白水》）

前兩例是兩件事物的對比，例㉜ 將南、北園林的不同風格放在一起加以對比，使二者的特點都進一步得到了突出；例㉝ 將佛教教義與道教教義的不同內涵進行對比，相反相成，使二者的本質特徵都得到了強調。後兩例是幾個事物的對比，例㉞ 是將廈門上里水庫一帶的花崗岩與桂林熔岩、太湖石、黃山石等進行比較；例㉟ 是將九寨溝五花海與巴倫支海基裡奇島的五層湖、印度尼西亞努沙登加拉群島的三色湖進行對比，不僅使對比各項的特徵更加突出，而且也使主題表達更加鮮明。

2. 一體兩面對比

是將一個事物的兩個方面放在一起進行比較。比如：

㊱ 旅客似乎是十分輕鬆的人，實際上卻相當辛苦。旅遊不同上班，卻必須受時間的約束；愛做什麼就做什麼，卻必須受錢包的限制；愛去哪裡就去哪裡，卻必須把幾件行李像蝸牛殼一樣帶在身上。

（余光中《西歐的夏天》）

㊲ 我想，長江的流程也像人的一生，在起始階段總是充滿著奇瑰和險峻，到了即將了結一生的晚年，怎麼也得走向平緩和實在。

（余秋雨《狼山腳下》）

例㊱ 將旅客的輕鬆與辛苦進行對比；例㊲ 將長江起始階段的奇瑰險峻與江尾的平緩實在進行對比；這些一體兩面的對比，簡潔含蓄，富於哲理性，給人留下了深刻的印象。

對比具有明顯的修辭效果。對比，不論是多體對比還是一體兩面對比，都能使對比各方相反相成，相得益彰，使對比各方的特徵都能得到進一步的強調。對比，思路清晰，表述周全，富於哲理，可以使表達深刻蘊藉，給人留下深刻印象。

運用對比必須注意，對比的各項之間是並列關係，不分主次。因此，構成對比的項目，必須在本質屬性上具有相對相反的對立性，這樣才能構成對比，才能有效地揭示事物之間的對立統一關係。

（五）頂真

頂真，又稱頂針、聯珠、蟬聯。它是將前一句結尾部分的若干語言單位重現做下一句的開頭，使相鄰的至少三個句子連環套合、上遞下接、蟬聯而下的修辭方式。

頂真，根據首尾遞接的不同形式，分為相接頂真和相間頂真兩類。

1. 相接頂真

相接頂真，也叫嚴式頂真。頂真部分首尾緊緊相連，而且頂真部分也完全相同，其間沒有其他詞語的間隔。如：

㊳ 湖心亭西北的那個小島，稱為阮公墩。是西湖三島中最小的一個，……阮墩垂釣已成為杭州市民假日休閒的好去處，阮墩夜遊則是為各地旅遊者隆重推出的西湖夏季的一個旅遊項目。如果說白天的西湖嫵媚多姿，那麼夜間的西湖則更加秀麗動人。所以民間流傳著「晴湖不如雨湖，雨湖不如雪湖，雪湖不如夜湖」的說法。阮公墩今年夏季正在舉行「乾隆下江南」的旅遊活動。各位如有餘興，晚上不妨再到阮公墩上走一趟，以便一邊欣賞西湖夜景，一邊參與「乾隆下江南，微服訪民情」的自娛自樂的聯誼活動，包您收穫匪淺。

（錢鈞《杭州西湖》）

㊴ 深到谷內，初聞水聲悠揚，突然斷崖橫亙於前，只見丹崖之上，兩股湧泉，傾注而下，飛雲濺雪，滾珠噴玉。其中有一潭，潭中橫臥著一塊巨石，巨石上刻著三個大字「碧龍潭」，碧龍潭周圍怪石參差，立者、臥者、圓者、方者、凸者、凹著纍纍羅列，逗人喜愛。

（鄒敏才《廬山導遊》）

⑩ 因而道教對修練者的要求雖多，但基本的仍是循道養德。這裡的「道」是「虛無之系，造化之根，神明之本，天地之元」，很玄。但道的表現形式卻很簡單，就是「生」，是生命，是生存，因而應當以生為樂，重生惡死，所謂的「德」，則指修練者對道的理解。意識到天地有德，神仙可求，求之在我，求之在勤，就是有德。有德的核心，就是「養生」。養生的要旨，則在於清淨、無為。就是應該排除塵事俗務，真心誠意。

（梁曉虹等《中國寺廟宮觀導遊》）

⑪ 在江城武漢，更有許多動人的故事流傳。龜山腳下的古琴台，傳說是戰國時的余伯牙曾在這裡撫琴，琴聲吸引了砍樵的鐘子期，子期從琴聲中聽到了余伯牙的心曲，領會出了高山流水的意境。因此，他們成為知音。後來子期死了，伯牙斷弦毀琴，以謝知音。他們的友誼，一直被後人稱頌。

⑫ 我們依次瀏覽這些大大小小的石窟，注目這一尊尊雕像，想像他們千百年來日夜雙目垂閉，眼觀鼻，鼻觀心，心中百轉千回，迴旋著怎樣的禪機啊！駝山上的白雲千百年來變換無窮，時而飛馬，時而蒼狗，獨有綿綿秋雨訴說著香客的哀愁。

（傅先詩等《江山齊魯多嬌》）

例㊳ 的民間說法的三句以「雨湖、雪湖」互相頂接，簡潔明快地道出了西湖夜景的美麗動人。例㊴ 之中有相鄰的四句以「潭、巨石、碧龍潭」等詞語相互蟬聯，有條不紊地描述了碧龍潭的景色。例⑩ 以「有德」、「養生」構成頂真。例⑪ 以「琴」、「鐘子期」構成頂真。這些頂真技巧的運用，使表達環環相套，步步緊扣，具有一種纏綿複沓的美感。

2. 相間頂真

相間頂真，也叫寬式頂真。前後句的遞接部分有時插入一些相關詞語，使頂真部分產生一定的間隔。比如：

㊷ 石空寺石窟，高 25 公尺，進深 7.24 公尺，闊 12.5 公尺，俗稱九間無樑殿。大殿內的正中有神工鬼斧、天衣無縫的三佛龕，每龕均有一佛二弟子雕像，每座雕像都雕刻得神態宛然，栩栩如生。

（虞期湘《寧夏風情》）

㊹ 站在晉冀兩省交界的長城嶺上，東望河北阜平一帶，遼遠而迷茫，西眺五臺山境內，則群峰崢嶸，在這群峰中，有一道白楊密集、村莊錯落的深川，山川中聳立著一座 9 公尺多高的六棱錐形塔。塔身巍峨，直指藍天，浩氣橫溢。這就是晉察冀邊區政府於 1938 年修建的革命烈士塔。

（趙青槐《漫話五臺山》）

㊺ 墓區甬路中間，有一個很大的石砌圓池，水池中臥著一塊巨大的通體石，該石與地下岩石相連，名「巨靈石」。在巨靈石上的縫隙中，生著八九株側柏，蒼翠茂盛。

（金振東等《薊縣風物攬勝》）

㊻ 這是一間普普通通的堂屋，在堂屋的後牆上有一人高的後洞。這後洞就像普普通通的農家放壇壇甕甕的石洞一樣，很不引人注意。後洞裡有個小口子，小口子裡面是分為上下兩層的石碹洞，小口子和石碹洞的洞口是個九十度的拐彎。在下層石洞頂部，有兩行水泥製作的立體字：「晉察冀邊區銀行」和「民國十五年仲秋建」。

（趙青槐《漫話五臺山》）

例㊷ 在上遞下接的詞語中間插入「大」、「每」、「每座」等修飾性詞語。例㊹ 在蟬聯而下的句子中嵌入「在這」、「山」等限制、修飾性的詞語。例㊺ 在頂真部分中間隔有「水」、「該」、「在」等詞語。例㊻ 在首尾相接部分間以「小口子」等詞。可以看到，插入的各種詞語，多為修飾、限制性的相關詞語，使上下句雖有間隔，但整體上仍然前遞後接，語氣連綿；節奏流暢，層層深入，步步緊扣，給人以較強的藝術感染。

頂真技巧，在導遊辭中具有非常積極的修辭效果。

　　頂真重在始發句、後續句之間結構上的頭尾的緊密銜接，因此具有極強的修辭效果。在結構上緊密蟬聯，絲絲入扣；語氣上連貫流暢，綿綿不斷；節奏上次環複沓，旋律優美；表意上能夠深刻地反映事物之間的有機聯繫。因此，在導遊辭中，用頂真方式說理，富於邏輯性，如例①、③句，頂真使其表達條理清楚，說服力強。用頂真方式敘事狀物，富有連貫性，如例②、④、⑥、⑦、⑧、⑨等句，或敘事，或描繪，表達蟬聯不斷，層次分明。用頂真方式抒發感情，富有旋律美，如例⑤，一唱三嘆，複沓迴環，極富美感。可見頂真這種修辭方式，具有較強的藝術感染力，在導遊辭中要精心調用。

　　運用頂真，要注意以下兩點：

　　一是頂真前後句之間必須有必然聯繫，使頂真部分的銜接順暢而自然，不可硬湊。否則就會因詞害意，收不到理想的表達效果。

　　二是頂真技巧的運用，要注意切合語體、語境的需要，頂真多用於敘事、描繪、議論、抒情。如果不顧表達需要，盲目使用或濫用，就會影響表達的順利進行。

　　（六）回文

　　回文，又稱迴環，是巧妙地使一個語言單位迴繞往復後互為首尾的修辭技巧。根據回文的不同形式，分為嚴式回文和寬式回文兩種。

　　1. 嚴式回文

　　嚴式回文，即傳統的回文，以字或單音節詞為單位迴繞，刻意追求字序的迴環，使同一個語句可以順讀也可以倒讀。比如：

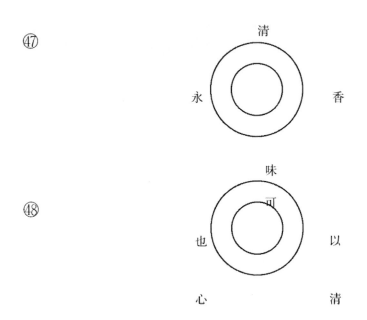

㊽ 條忽間，猛古丁一跳，日輪帶著淋淋的海水，脫出海面，一個赤紅的圓盤升起來了——頓時，深情瀰漫山巔，人們歡呼，跳躍。此刻山靈光怪，萬有物幻。極目四野，千山萬壑披上金輝，霞光中眺望，山是海，海是山，山海相映，整個齊魯大地流動著色彩和音韻。

（傅先詩等《山河齊魯多嬌》）

㊿ 客上天然居，居然天上客；

人過大佛寺，寺佛大過人。（古回文對）

例㊼ 和例㊽，是一些古香古色的茶壺蓋或茶杯蓋上常見的一些字。例㊼ 可以讀成「清香味永」、「永味香清」；「香味永清」、「清永味香」；「味永清香」、「香清永味」；「永清香味」、「味香清永」等等。例㊽ 也可以這樣隨意正讀或反讀。如「以清心也可」、「可也心清以」；「清心也可以」、「以可也心清」等等。例㊾ 透過「山是海，海是山」的嚴式回文，描繪了泰山日出時的山海相連、渾然一體的壯麗景觀。例㊿ 是古代的一個回文對。上聯和下聯都分別由一組回文構成，匠心獨運，精闢而巧妙。

　　嚴式回文，多見於古代文學作品之中。有些古人甚至把回文發展到了極至，創作了許多迴文詩、回文詞，這已經有玩弄文字遊戲的嫌疑了，現在不值得提倡。在導遊辭中，提倡在表達需要時恰當使用。另外，導遊中，必然會涉及一些語言文化內容，回文，作為漢語言文化的一個內容，導遊人員必須要熟悉，並能透過講解讓旅遊者感受到其中所包含著的各種深刻內涵。

　　2. 寬式回文

　　寬式回文，也叫迴環，是以詞為單位迴繞，回文的兩句，詞語基本相同，排列順序卻相反，其中還可以略有變化。比如：

　　�51 有人統計，這尊樂山大佛比山西雲崗大佛高 3 倍，比阿富汗大佛也要高出 18 公尺。古人說，「峨眉天下秀，凌雲天下奇」。這奇，大概和「山是一尊佛，佛是一座山」分不開的吧。

　　�52 因為這些特點，所以，菽莊花園能以有限的面積，造無限的空間，靜中有動，動中有靜，楹聯「有襟海枕山勝概，以栽花種竹怡情」，概括了她的特色。

　　（彭一萬《廈門旅遊指南》）

　　�53 各地文昌宮、文昌閣中這位帝君的神像不太一樣，有時文官打扮，有時又武官裝束。但有一點是相同的，那就是帝君身旁必有兩個童子，必有一匹白色坐騎。兩個童子一個叫天聾，一個叫地啞，負責看管和登記文人祿運的簿冊。此事事關重大，天機不可洩露，而使天聾、地啞擔此重任，知者不能說，說者不可知，正可謂人盡其材。

　　（梁曉虹等《中國寺廟宮觀導遊》）

　　�54 灘江流到這裡，它的支流熙平河從東奔流而來匯入灘江。當流到前面那座山腳下，河道就像一把鐮刀那樣轉了很大很大的彎，形成了面積寬闊的水面和沙灘，四周的山峰都順著鐮刀的自然彎勢形成了一個大圈。這裡山

依水，水傍山，山環水繞，山光水色，互相輝映，襯以沿江綠竹翠柳，田園
村舍，集鎮街道，使人感到像進入了世外桃源的仙境一般。

（黃紹清等《桂林風光的明珠灕江》）

例�51的「山是一尊佛，佛是一座山」和例�52的「靜中有動，動中有靜」，
雖然是寬式回文，但是仍然嚴格地以詞語為單位進行迴繞；例�53的「知者不
能說，說者不可知」和例�54的「山依水，水傍山」，稍微作了一些變動，但
是仍然也是回文。這些回文技巧的運用，充分反映並揭示了事物之間的互相
依存、互相影響的關係，給人留下了深刻的印象。

回文，在導遊辭中，具有十分重要的作用。回文便於揭示事物之間相互
依存、相互制約或相互對立的辯證關係，而且節奏和諧，結構勻稱，運思新
穎奇巧，具有極強的感染力。上述各例回文技巧的運用，都充分反映了山水
景物之間互相關聯、互相映襯的關係，不僅具有鮮明的修辭效果，而且能給
旅遊者以極大的啟發。

運用回文要講究運用藝術。運用回文要感情豐富，格調健康，含義深刻，
不能片面追求形式，流於文字遊戲。

（七）層遞

層遞，又稱遞進、層進、漸層。是將三個或三個以上的語言單位，根據
事物的邏輯關係，按照小大、少多、輕重、低高、淺深、近遠等順序依次排
列的修辭方式。

層遞，根據其邏輯順序上的排列方向不同，可以分為遞升和遞降兩類。

1. 遞升

三個或三個以上的語言單位，按照由小到大、由淺到深、由低到高、由
輕到重、由近到遠、由窄到寬、由短到長等邏輯順序進行排列。比如：

�55處在五老峰與三疊泉之間的青蓮洞，乃是兩個高潮景點中的一個緩衝
地帶，具有節奏感的空間序列分布為：以豁口為序幕，以澗流的水趣、石趣

為推進，以與澗崖、樹石古建築交相輝映的「李白廬山讀書堂」為高潮，以河谷下游的碧潭群為尾聲。整個旅程起伏跌宕，富於變化。

（黃潤祥《廬山旅遊手冊》）

㊻ 杜鵑花，又名「映山紅」、「山石榴」，是張家界國家森林公園的名貴花卉之一，不但品種多，花色美，而且一年四季都有花開。春天到來，「花朝」節後，這裡的山前山後，園裡園外，大片小片的杜鵑花便爭奇鬥豔，競相開放，把群山打扮得披紅戴綠，分外妖嬈。春杜鵑大部分是淡紅帶紫的，只有少數是紅色的。夏天，林海墨綠，山峰點翠，顏色豔紅的「芒刺杜鵑」與「漢士杜鵑」又開放起來，現出「萬綠叢中一點紅」的豔麗場面。秋天，綠海深沉，黃葉點點，而色呈紫、黃的「迎陽杜鵑」、「黑斑杜鵑」與「承先杜鵑」又在群芳叢裡獨占鰲頭，開得特別鮮豔。冬天降臨，山風怒吼，大雪紛飛，冰封千里，草木枯萎，而「紫色杜鵑」卻與梅花一樣，傲霜鬥雪，吐露芬芳，竟開出一簇簇、一叢叢的花來，把張家界國家森林公園這個「人間仙境」，裝點得光彩奪目。

（周志德《風景明珠張家界》）

㊼ 悉達多太子獨自來到河邊的一棵畢缽羅樹下，雙腿結跏趺坐，端身正念，靜思冥索，發大誓願：「我今若不證無上大菩提，寧可碎此身，終不起身。」就這樣經過七天七夜（也有說四十九天），十二月七日夜（一說是五月的月圓之夜），清風習習，月色溶溶，樹影婆娑，萬籟無聲。悉達多太子精神完全集中，入了禪定。據他後來告訴他的門徒，他當晚精神完全集中，初夜得「宿命通」，知道了過去所造的善惡，從此生彼的究竟；於中夜得「天眼通」，瞭然於世界之種種；於後夜得「漏盡通」，知老死乃以生為本之義。次日，天將拂曉，明星還燦爛地照著他時，他心中豁然大悟，獲「無上正等正覺」，即他多年苦苦追求的有關宇宙、人生的真實本質，從他的主觀思想中得到了最後的解答，從而獲得瞭解脫。這時他35歲。從此悉達多被人稱為「佛陀」（簡稱「佛」），意為真理的覺悟者。因為他是釋迦族人，成道以後人們尊稱他為釋迦牟尼。

（梁曉虹等《中國寺廟宮觀導遊》）

⑤⑧ 水珠，小小的水珠，一滴、兩滴、三滴，無窮滴水珠，源源不斷地向著東方跳躍，一路跳躍，一路結伴，越結越多，終於匯成一條洶湧的世界長河。

例⑤⑤ 是按照「序幕、發展、高潮、結尾」這一故事情節的展開順序加以遞升的。例⑤⑥是按照「春、夏、秋、冬」的季節發展順序遞進的。例⑤⑦ 是按照「初夜、中夜、後夜、拂曉」的時間發展順序遞升的。例⑤⑧ 是數量上從「一滴」、「兩滴」、「三滴」到「無窮滴」的由少到多的增加。

2. 遞降

三個或三個以上的語言單位，按照遞升的相反順序進行排列，即由大到小，由深到淺，由高到低，由重到輕，由遠到近，由寬到窄，由長到短等等。比如：

⑤⑨ 晚霞跟山、川、花、木以及所有的自然美一樣，從來不搞公式化、概念化。它的形狀，它的色調，沒有一天相同，沒有一分鐘相同，沒有一秒鐘相同。「逝者如斯夫！」我有時借用孔夫子觀看河中流水所發出的感慨來比較自己所面對著的天上的晚霞。

（楊柄《高樓眺晚左安門》）

⑥⓪ 遊人乘車從「鏡泊山莊」出發，行程約一個半小時，便可抵達小北湖林區。沿路兩側森林逐漸由闊葉林變為針闊混合林。不久，展現眼前的是高聳入雲、蒼勁挺拔的針葉松林。

（唐鳳寬編《鏡泊勝景》）

⑥① 田野上的春天，是隨著歡快的布穀鳥來的。山林裡的春天，是隨著多彩的杜鵑花來的。瀘沽湖的春天，是隨著摩梭人的腳步來的。心靈深處的春天，是隨著甜蜜蜜的愛情來的。

（曉雪《瀘沽湖組詩》）

例㊾ 是按照時間單位「一天、一分鐘、一秒鐘」由大到小的遞降。例
㊿ 是按照「闊葉、針闊混合、針葉」的植被種類遞降的。例㉛ 在範圍上從
「田野」到「瀘沽湖」再到「心靈深處」由大到小地加以縮小，由具體到抽
象地加以深入。

從以上例子中，可以看到，層遞在導遊辭中的修辭作用非常明顯。

層遞，不論是遞升，還是遞降，都以事物之間的邏輯聯繫為依據，在表
意上層層深入，從而使表達一環緊扣一環，一步緊接一步，條理清楚，層次
分明；使人們的認識逐層深化，使特定的感情逐步昇華，給人的印象也逐步
深刻。在導遊辭中，恰當地運用層遞，不僅可以使表達層次清楚，重點突出，
而且還可以有效地增強講解的感染力與凝聚力。如例㊳，按照序幕……尾聲
的順序揭開廬山一條旅遊路線上的系列景點，既表達了導遊人員層層深入的
觀察與感受，也給旅遊者留下了深刻的印象。

運用層遞時要注意以下兩點：

第一，層遞的各項必須是三項以上，可以是三個以上的不同事物，
也可以是一個事物三個以上的方面。如例㊾、㊿、㉛ 是三項層遞；例
㊳、㊴、㊵、㊶ 是四項層遞。

第二，層遞各項在意義上一定要有明顯的邏輯方面的聯繫，而且層遞項
的排列也應該按照邏輯關係依次展開。上述七例，都是按照特定的邏輯關係
有條不紊地展開層層遞進的。

層遞與排比既有區別又有聯繫。

層遞與排比的聯繫是，二者的構成一般都必須具有三項或三項以上，而
且這幾項之間在意義上一定要具有緊密的邏輯聯繫。這是層遞與排比的相同
點。

層遞與排比的區別也是很明顯的。主要表現在兩個方面：第一，二者表
意重點不同。排比各項重在「排」，重在一個層次上的擴展，它們之間多
具有平行性，不論是並列式排比還是連貫式排比都不例外。而層遞各項側重
「遞」，重在在不同層次上展開，層層緊扣。第二，二者結構形式不同。排

比各項的結構形式必須相同或相近，透過形式齊美來增加表達的強烈語勢，有時甚至用重現相同提挈語的方式來加強聯繫。而層遞各項，形式上不一定拘泥於整齊，但重視內容上的環環相扣。

然而，如果三項或三項以上的語言單位，既在形式上整齊協調，語氣上連貫一致，又在意義上層層遞進，環環相扣，那麼，這個表達就是排比兼層遞了。比如：

⑫ 人世滄桑，流年似水。多少個分分秒秒，多少個日日夜夜，多少個春春秋秋，多少次耕耘，多少次播種，多少次收穫，一代一代礦工告別了自己的崗位，一代一代礦工走上了自己的崗位。

（嚴陣《太陽魂》）

例⑫，部分採取排比兼層遞，其表達既有條不紊又熱烈奔放，具有十分理想的表達效果。

層遞與頂真也既有聯繫又有區別。

層遞與頂真的聯繫是，二者的構成一般都要求具有三項或三項以上，而且這若干項之間也都要具有一定的聯繫。這是層遞與頂真的相同點。

層遞與頂真也有很明顯的區別。最重要的區別就是二者的著眼點不同。層遞重在意義上的層層相遞；頂真的各項雖然意義上也有聯繫，但是它更注重於形式上的首尾遞接，蟬聯而下。

但是，如果三項或三項以上的語言單位，既在意義上層層相扣，又在形式上首尾遞接，那麼這種表達就是層遞兼頂真。比如：

⑬ 道家由自然來看人，人法地，地法天，天法道，道法自然，自然是最高的生命力和創造力。儒家講四時行焉，百物生焉，天何言哉！自然力的偉大，人根本無法跨越，個體的生命與自然的生命，要交融和諧而非對立征服。

（王葭《風景在哪裡》）

例❻ 由「人、地、天、道、自然」構成的頂真格式，在意義上層層遞進，是層遞兼頂真。幾個句子既首尾緊密蟬聯，絲絲入扣，又層層深入，一步緊接一步，其說理條理清楚，層次分明。

二、散句的選擇

散句是針對整句而言的。一般講凡不屬於整句句式範圍的都屬於散句範圍。散句，是表達的自然形態，鬆散自如，靈活多變，不拘一格，多用於敘事。特別是口語中的敘事，一般用散句表達，語氣親切自然，結構鬆散自如，感情有張有弛，自由活潑，平實樸素，如果講究使用技巧，仍然能收到十分理想的修辭效果。比如：

①中部的一切景點均圍繞遠香堂而設。堂南部隔有平台，池水屏立黃石假山；山上林木配置錯落有致，與主建築前的廣玉蘭扶疏相接，並以一泓池水相襯托。再往前行原是老園門入口處，假山當門，起了屏障作用，不致使旅遊者入園即一覽無遺。而繞過假山，又能使旅遊者有豁然開朗之感。至遠香堂向北，境界更是大開，一片水面、山島展現在前面。這種「欲揚先抑」的設計手法，稱為「抑景」。

（張墀山《蘇州風物誌 · 拙政園》）

②數百年來，獅子林盛名江南。據民間傳說，當年造園時，天如禪師曾邀請當時大畫家倪雲林以及朱德潤、趙善長、徐幼文等人共同設計。倪雲林並為之畫了一幅著名的《獅子林圖卷》，還寫了一首《游獅子林蘭若詩》。據說，現在獅子林中還遺有經倪雲林親自指點堆成的假山，它在眾石中顯得玲瓏俊俏，與眾迥異。但究竟在哪裡，只有懂行的人才能識別。

（張墀山《蘇州風物誌 · 獅子林》）

③有些宮觀的土地祠只立一塊牌位，有的卻有塑像。塑像大多是一位慈眉善目的老翁，有時還陪著一位腦後梳髻同樣可親的土地婆。土地神是中國最古老的神之一，是由社神轉化而來的。道教形成後，也就列入了道教神的系統。中國的土地神多得數不清，管轄範圍也很有限，管一山、一水、一村、一鄉，有時只管一條街、幾戶人家的地域，用不著誰來批准，也不用花多大

人力財力，只要搭一座小小的茅屋，立一塊二尺長的牌位，就可算作土地爺的衙門公所了。但土地爺和老百姓的關係卻最密切，有事相求時，據說只要點柱香就能顯靈，所以老百姓也很樂意供奉。在傳說中，土地爺地盤狹小，法力有限，有時還免不了受大神們和惡鬼們的欺負，但他總是樂於助人，造福一方。

（梁曉虹等《中國宮觀寺廟導遊》）

④（孔廟）浩瀚的碑林，史蹟豐標，昭昭在目，它是一部巨大的歷史長卷，也是一個書法展覽會。碑刻字體顏、柳、歐、趙，正、草、隸、篆，體例俱全，有各種不同的風格流派。從書法藝術上看來，正草隸篆座座不同，風格筆法各有千秋，可謂集歷代書法流派之大成。特別是北魏之碑，體裁俊偉，筆氣深厚，隸楷錯變，無體不有。到了唐宋時代，書法更集南派之偉麗俊逸，北派之古樸蒼勁，兼收並蓄。孔廟內這些碑刻，由於年代久遠，有的又所剩無幾，就更顯得珍貴了。

（傅先詩等《山河齊魯多嬌》）

例①、例②兩例是用散句敘述，不僅把拙政園中遠香堂周圍的地理位置、造景特點以及有關獅子林的民間傳說等等敘述得清清楚楚，層次井然，有理有據，而且語氣順暢自如，娓娓道來，簡潔凝練，親切感人。例③是用散句講解說明，輕鬆活潑，張弛有序，具有極強的感染力。例④也是用散句表達，介紹、抒情兼而有之，表達既細膩周全，又不拘一格，收到了良好的效果。

可見，整句具有較強的表達效果，組織好的散句也同樣能高效率地傳情達意。在書面導遊辭中常較多地使用整句來提高修辭效果；在面對面的口頭導遊辭中則常使用輕快活潑的散句來進行講解。不論哪種句式，錘鍊好了都能夠有效地提高表達效力。

三、整散錯綜

在一般的表達中，往往是散句與整句結合運用，並且往往是以散句為主。導遊辭，兼有書面語和口語兩種語體的特點，屬於二者的中間狀態，並表現出一些中性的通語風格。這一特點表明，導遊辭中更講究使整句與散句巧妙

結合。在導遊講解中，如果使整散句有機結合，可以在整齊中見變化，勻稱中有參差，能使講解既生動活潑，又氣勢連貫。比如：

①是誰選中這塊地作為風水寶地呢？據說是順治皇帝親自相中御定的。一天，順治皇帝由眾多侍衛大臣和八旗健兒簇擁著出外狩獵，他們縱馬揚鞭，搭弓佩劍，直赴京東的燕山山脈，躍上了鳳臺嶺之巔。順治皇帝登臨送目，向南望，平川似毯，盡收眼底；朝北看，重巒如湧，萬綠無際。日照闊野，紫靄飄渺；風吹海樹，碧影森疊；真是山川壯美，景物天成。順治皇帝瞭前眺後，環左顧右，發出由衷的讚歎。他翻身下馬，在鳳臺嶺上選擇了一塊向陽之地，十分虔誠地向著蒼天禱告，隨後相中了一塊風水相宜的地勢，將右手大拇指上佩帶的白玉扳指輕輕取下，小心翼翼地扔下山坡。群臣順著那扳指滾跳下去的方向尋覓，終於在草叢中找到了，於是在扳指停落的地方打椿做記。後來，真的在這裡建立了清東陵的第一座陵寢，即順治皇帝的孝陵。

（丁善蒲編著《清東陵大觀》）

②廬山的雲霧，備受讚美。其動如煙，其靜如練，其輕如絮，其厚如毯，其軟如錦，其闊如海，其白如雪，其光如銀。或絢麗雲海滔滔滾滾，或萬朵芙蓉姍姍來遲；或雲流洶湧似瀑布傾瀉，或彩霞映照若錦緞鋪天。雲霞的變幻真是有萬千之妙。清代詩人舒天香在廬山觀雲景，「百看不厭」，陶醉得「欲絕粒而餐雲，欲幪被而眠雲，欲編竹而巢雲，欲倚瑟而看雲，欲掃跡以棲雲，欲禁寒以衣雲，欲負耒以耕雲」。

（鄒敏才《廬山導遊》）

③自然環境的顯著特點是五臺山形成獨特風格和特色的客觀條件之一，也是遊人迷戀這裡的一個重要因素。盛夏，人們在山腳下遊覽，常常會看到鐵壁染翠、丹崖流金的壯麗景色；鳥語花香、急流飛澗的天然畫面。若是繞山登臨，則更趣味橫生：一會兒跨越深澗，一會兒潛身山谷；時而峰迴，時而路轉；不是山花迎送，便是泉溪伴隨，即使你不是詩人，也會臨流抒懷，登高呼嘯！如果到得山巔，便千障盡去，一望無際。那神仙姿態的重重山巒，就會瞬間奔來眼底；那此起彼伏的座座峰壑，常會頓生五色雲煙；那片片雲

海在陽光的照射下，不時地會掀起一道道金波銀波；那雲海中的峰巒，有的如航船，有的像珊瑚，有的似金印，有的若大象。確是幻影奇觀，難以言狀。

（趙青槐等《漫話五臺山》）

④立在小天池峰巔欣賞雲霞，獨具特色：有時似飄紗，從眼前輕盈舞去；有時如團絮，自身後滾滾而來。雲海起時，無邊無際，恍若置身孤島；雲霧動時，更加令人叫絕。晚霞猶為壯觀：天空鋪彩鍛，廬山披錦繡，如畫似圖，令人陶醉。

（雲南日報社新聞研究所《雲南，可愛的地方》）

例①對風景的描寫都採用整句形式，這種重要的鋪墊的目的是為了強調這塊風水寶地的景物天成的特點。其他陳述使用散句，既使重點突出，又使文氣錯落有致。例②在描寫雲霧狀態、雲海氣勢以及舒天香被雲霧陶醉的狀態時使用的是整句，中間穿插一些銜接性散句。例③對風景的描寫也是採用整句，其中又主要以散句串聯。例④也將小天池雲霞的特點的描寫用整句表達，散句在中間也起著重要的串接作用。這三例中整句所在，往往都是表達者所要著意渲染的內容。整散句的錯綜使用，使表達整齊中有變化，勻稱中見參差，既使行文聲氣活潑，又使表達氣勢連貫，收到了多方面的修辭效果。

從語言的交際職能看，散句是語言交際的一般形態，也是交際的基本形態。人們進行交際主要是運用散句。整句作為交際的一種形態，主要表現為一系列的修辭方式，如排比、對偶、頂真、回文等等。整句與散句的錯綜使用方式往往靈活多樣，沒有一定之規。但一般說來，整句往往是表意重心或感情重心的所在；有時也是比較重要的鋪墊性文字所在。

第三節 肯定否定語氣變換

語氣方面的修辭技巧，主要是利用肯定與否定語氣以及與肯定語氣和否定語氣相關的句式對導遊辭進行修飾。肯定句與否定句的不同，主要不在結構上，而在於它們語意深淺有別，語氣輕重不同。肯定句從正面對事物進行肯定，語氣一般比較明確而強烈；否定句從反面對事物進行否定，語氣一般

比較靈活而緩和。在語用中，特別是在導遊辭中，如果根據表達需要，將肯定句和否定句綜合運用，使之互相映襯，互相補充，不僅會使語氣進一步加強，而且也會使旅遊者對遊覽客體的印象進一步加深。所以，導遊辭中一定要講究對句式語氣的錘鍊。這方面的修辭技巧主要有撇語、補正、抑揚等等。

一、撇語

撇語，是一種用否定形式或撇除那些易跟主體相混的事物，或作為鋪墊以加強主體所要表達的正面意思，以使表達更深刻委婉的修辭技巧。

撇語有兩種形式，一種是先否定，然後再表述正面意思，多用「不是……就（而）是……」的語言形式。另一種是先肯定，然後再從反面進行補充或襯托，多用「是……不是……」的語言形式。在導遊辭中，常使用前一種形式。比如：

①從盧山上下來，你可得好好看一看鄱陽湖。它是中國第一大淡水湖。古稱彭蠡，又叫彭澤。當你站在湖畔，只見煙波浩淼，水天一色，這哪裡是湖，簡直是海，一眼望不到邊啊！

②賀蘭山小口子的風光的確是很美的。然而，「文化大革命」的十年浩劫，使山中古蹟慘遭破壞，幾無一存！那時候，水谷中流出來的，哪是什麼泉水，是賀蘭山晶瑩的眼淚；松林中傳出來的哪是什麼風濤聲，是賀蘭山悲憤的控訴啊！現在，置身於一片斷壁頹垣前，令人倍感痛惜。

（虞期湘《寧夏風情》）

③在張家界的林海裡遊覽，我要千遍萬遍讚美的不是荊棘，不是玉蘭，不是野菊，也不是水仙，而是頂風冒雪、蒼勁挺拔、耐寒耐旱的黃山松。這些松林太叫人肅然起敬了。你看，他們生長在高峰上、岩隙裡、陡坡上，有的甚至倒掛在懸崖上頑強生長。怪不得明朝詩人夏子雲游張家界時留下了「苔痕終古迷幽壑，壁面千年掛碧松」的詩句啊。

（周志德《風景明珠張家界》）

④走進花港公園，才真正看到了秋天的本色。哦，不是淒涼和蕭瑟，不是萎頓和枯黃，而是火的色彩，是壯麗和輝煌。

（趙麗宏《西湖秋意》）

上述四例採用「哪（裡）是……是……」、「不是……是……」等句式。例①先對「湖」進行否定，進而以「海」作為喻體進行誇張；例②也是先對「泉水」、「風濤」進行否定，然後以「眼淚」、「控訴」等作為喻體進行誇張，使「鄱陽湖的特點」與「賀蘭山的遭遇」更加突出，相反相成地使其得到了強調。例③、例④先是連續否定，為後面的主體意思作了鋪墊，更突出了「黃山松」和「花港公園秋色」的非同一般，使表意更加鮮明而顯豁。

撇語，透過排除，從反面補充、襯托或鋪墊主體意思，使表意更加生動形象，委婉深刻。撇語的形式也很靈活，可以作多種形式的擴展，並且又常常與比喻、比擬、層遞、排比等修辭技巧兼用、連用或套用，使表意功能更加增強，使表述內容也更加豐富。

但是，要注意把撇語同正常的「否定──肯定」並用的語言現象區別開來。如：「今年是旅遊年嗎？」「今年不是旅遊年，前年是旅遊年。」這個句子只是一般的否定與肯定並用，而不是撇語。

二、補正

補正，是先提出一種常規的、合乎上下文語義場的說法，然後加以否定，再從新的角度提出一種形式上與之不同、本質上卻相一致的說法的修辭技巧。

補正一般由起句、否定句、正句等三個部分組成，這三個部分，缺一不可，並且其位置也不可顛倒。補正一般有相反的補正與相關的補正兩種。比如：

①玉龍雪山高達 6000 公尺，它和金沙江一樣，也有著自己獨特的性格。假如你從山腳拾級而上，直登山頂，那麼，你會隨著自己不斷上升，不但能夠感受到春夏秋冬的變化，而且可以飽享眼福──看到春華、秋實、冰雪、百花……山下是河谷地帶，常年沐浴在南來的暖流之中，四季如春，處處飄

香。登高而上，是適宜於在溫帶氣候生長的松杉樹林。到了半山腰，不見了松杉樹，卻迎來了盛開的杜鵑花。攀到海拔 5000 公尺，真是「高處不勝寒」呐！冰天雪地疑無花，不，這裡有無數的雪蓮正在發育，正在開放。啊！雪蓮，你不愧是冰雪中的蓮花！

②迂緩綿軟的金色沙岸，沉靜而又溫柔地向大海環抱過去，萬頃碧波也溫柔而又沉靜地環繞過去。不，不是碧波萬頃，愈是接近西邊天際，愈是金波浩淼。

（秦兆陽《海邊消魂記》）

③在緊挨舊金山的伯克利住宅區，我們已經為那裡的奇花異樹之多喝彩了，特別是其中有一樹正開著鮮紅鮮紅的花，不，用鮮紅鮮紅還不傳神，這裡必須用我們在那些年最愛用的一個詞，叫做「紅彤彤的世界」。

（王蒙《旅美花絮》）

④桂林山水洞境深邃，碧水繞城，岩石玲瓏，千峰矗立。人們通常用「山青、水秀、洞奇、石美」這八個字來稱讚它。桂林山水除了這四大特色之外，還有一個特點，就是山依水，水連山，山環水繞，相互輝映。真是巧奪人工，不，是巧奪天工。

（《灕江導遊辭》）

例①是相反的補正，先說「疑無花」，然後進行否定，提出本質與其一致的「有無數的雪蓮花」在開放。例②、例③、例④使用的是相關的補正，否定詞前後的兩個句子的意思字面上是相關的。「碧波萬頃」與「金波浩淼」、「鮮紅」與「紅彤彤」、「巧奪人工」與「巧奪天工」，這些相關的意思，經過補正這一手法的強調，更加鮮明生動。

可見，補正，語氣上跌宕多姿，表意曲折生動，重點相對凸顯，表達更加準確，使人們的認識也逐步深化。在導遊辭中，補正這種技巧的運用，往往能使對遊覽客體的特點的揭示更加鮮明突出，能給旅遊者留下深刻的印象。

三、抑揚

抑揚，是把要貶抑否定的方面和要褒揚肯定的方面同時表達出來，並達到抑此揚彼或抑彼揚此的目的的修辭技巧。

一般情況下，抑揚有欲揚先抑和欲抑先揚兩種。比如：

①我去都江堰之前，以為它只是一個水利工程罷了，不會有太大的旅遊價值。連葛洲壩都看過了，它還能怎麼樣？只是要去青城山玩，得路過灌縣縣城，它就在近旁，就乘便看一眼吧。因此，在灌縣下車，心緒懶懶的，腳步散散的，在街上胡逛，一心只想看青城山。

也沒有誰指路，只向更滋潤、更清朗的去處走。忽然，天地間開始有些異常，一種隱隱然的騷動，一種還不太響卻一定是非常響的聲音，充斥周際。如地震前兆，如海嘯將臨，如山崩即至，七轉八轉，從簡樸的街市走進了一個草木茂盛的所在。臉面漸覺滋潤，眼前愈顯清朗，渾身起一種莫名的緊張，又緊張得急於趨附。不知是自己走去的還是被它吸去的，終於陡然一驚，我已站在伏龍館前，眼前，急流浩蕩，大地震顫。

（余秋雨《都江堰》）

②它比不上黃山的妖嬈風流，缺少廬山的溫柔嫵媚，遜色於泰山的莊重安穩，也賽不過華山的武士氣概，……然而，我還要說，太行山卻更有山的儀表，山的性格，山的質量，山的風度，山的韻味。是的，太行山是天然的山，自然的山，安然的山；她沒有雕琢，沒有造作，沒有裝飾，更不會故弄姿態，迎合時勢。

（焦述《踏破鐵鞋去尋覓》）

例①、例②都是欲揚先抑，要揚都江堰、太行山，卻先抑，寫「以為都江堰不過是一個水利工程罷了」、「心緒懶懶的，腳步散散的」；寫太行山沒有這個，沒有那個。有了這些反向的鋪墊，才使後面對都江堰的不同凡響的氣勢的描寫產生了一種震撼力量；才使後面對太行山的深情的讚頌具有了一種蕩氣迴腸的美感。

抑揚，不論是欲揚先抑，還是欲抑先揚，前一部分都是作為鋪墊，虛晃一筆，然後再筆鋒一轉，轉到所要強調的後一部分，從而點明表達重點，收到重點突出、褒抑鮮明、生動感人的修辭效果。抑揚這種修辭手法，具有較強的抒情性，多用於對表達對象的情感的抒發，所以多見於書面語導遊辭中。

▋第四節 常言化用

常言的化用，主要是指將一個一般性的表達化為一個更具有藝術性的表達。主要有：化常言為妙語，如比喻等；化無理為有理，如誇張等；化一般為顯豁，如映襯等；化虛無為實有，如示現、呼告等；化概略為詳細，如呼釋等；化他言為己語，如引用等；化平面為立體，如圖示等；化抽象為具體，如換算等等。這些化用技巧，都具有很強的形象性、生動性，巧妙調用，能收到非常顯明的修辭效果。

一、比喻

比喻就是打比方。它是以兩類不同事物的內在相似點為依據，用相對來說比較具體的形象或通俗淺顯的事物或道理，來比方較為複雜抽象的另一事物或道理的修辭方法。比如：

①有人說，三峽像一幅展不盡的山水畫卷；也有人說，三峽是一條豐富多彩的藝術長廊。我們看，三峽倒更像一部輝煌的交響樂。它由「瞿塘雄、巫峽秀、西陵險」這三個具有各自不同旋律和節奏的樂章所組成。

在這個例子中，有四個生動形象的比喻，前三個分別用「山水畫卷」、「文化藝術長廊」、「交響樂」三個比喻來比喻一個本體——三峽，充分揭示了三峽的內在之美。最後在把三峽比作交響樂之後，又連續把瞿塘、巫峽、西陵三個峽口比作三個樂章，生動地喻寫了三峽的特徵。

一般講，結構上比較完整的比喻，通常由本體、喻詞、喻體三部分構成。本體就是被比喻的事物，修辭學上常常稱作「甲」；喻詞就是標明比喻關係的詞語；喻體就是用來比喻的事物，修辭學上常常稱作「乙」。但是，在具

體語用中，由於表達上的需要，比喻的三部分的隱現情況也很靈活。有時本體、喻詞、喻體都出現；有時省略本體；有時省略喻詞；有時本體、喻體倒置；有時甚至用主體去修飾或映襯喻體。

根據本體、喻體、喻詞三部分的異同和隱現情況，比喻分為明喻、暗喻、借喻三種基本類型。由這三種基本類型派生出的其他比喻類型還有：縮喻、倒喻、較喻、博喻、約喻、屬喻、聯喻、擇喻等 20 多種。

（一）明喻

明喻的特點有兩個：一是本體、喻詞、喻體三部分缺一不可。二是比喻詞用顯性喻詞，如：像、如、似、猶、猶如、如同、好像、好比、比方、彷彿等等。比如：

②遠看牛首山，只見朝陽透過薄霧，似紗如絹，鋪向山巔，使那峰峰鍍金，壑壑抹黛，再配之以如帶似練的河水，恰似一幅濃重的水墨畫，竟是那樣的秀麗多姿。

（虞期湘《寧夏風情》）

③每當潮汛，登燕子磯攬勝，江流洶湧，驚濤拍岸，聲震如雷，動人心魄。月夜登臨，遠眺南京長江大橋的千百盞玉蘭燈，齊放霞光，猶如天上銀河墜落人間，令人更覺心曠神怡。

（南京博物館《南京風物誌》）

④夏秋晴日，登上高聳的香山之巔，或佇足茅頭嶺上，或挺立老軍台前，俯首向北遠眺，中衛縣猶如一顆玲瓏剔透的綠色寶石，天工奪巧地鑲嵌在青山與黃河之間；白練似的黃河，又如一根銀線，穿入寶石之中，把它緊緊繫住，似乎怕被那匍匐欲前的青山和拍翅乍起的沙漠擠跑了。

（虞期湘《寧夏風情》）

例②把浸染過朝霞的霧比作「紗絹」，把河水比作「帶練」，把整個風景比作「水墨畫」，使青銅峽的秀山麗水形象地展現在人們面前。例③將「千百盞玉蘭燈」比作「墜落人間的銀河」，賦予靜態的燈盞以動勢，給人

以栩栩如生之感。例④把中衛縣城比作「綠寶石」，而把黃河比作穿入寶石的「銀線」，精巧細膩，生動形象，別有韻味。

上述各例，都具有明喻的兩個特點。我們可以將明喻的一般格式概括為：本體＋顯性喻詞＋喻體。

（二）暗喻

暗喻，又叫隱喻。一般情況下，暗喻也有兩個特點：一是本體、喻體、喻詞三者必備。二是比喻詞用暗示性較強的詞語，如：是、成、為、成為、做、變成、等於、當作等等。有比喻詞的暗喻常構成一種判斷句。它比明喻的語氣要肯定一些，結構也緊湊一些。

有時，暗喻的喻詞還可以不出現，這也正符合暗喻「暗」的特點。因此，暗喻又可以分為兩類：一類是使用暗喻詞的；一類是不使用暗喻詞的。

先看使用暗喻詞的暗喻：

⑤廬山──鄱陽湖，一個峨冠錦帶，一個柔波粼粼，千百年來，形影不離，成了一對天長地久、情深意切的戀人，相親相依在綠原沃野的鄱陽湖盆地上。

（黃潤祥《廬山旅遊手冊》）

⑥盆景約始於唐代，……它順乎自然之理，又巧奪自然之功，其藝術特點是以詩情畫意見勝，與中國畫的章法結構和筆墨意境有著密切聯繫。因此人們說盆景是詩，卻寓意於丘壑林泉之中；是畫，卻又生機盎然，應時而變，從而被譽為「無聲的詩」、「立體的畫」、「有生命的藝雕」。

⑦有人說天池是天山告別戈壁沙海、轟然聳入霄漢留給瘦地的一個笑靨，一個酒窩；有人說天池是掙脫悲寂蒼涼、飄然遁入空濛鑲在荒野的一輪明月，一潭碧水。

（鄭克辛《天山拾翠》）

⑧誰能設想億萬年前，從地殼噴出的火漿，因凝固而形成的花崗岩石群，今天卻構成了美麗黃山的主體，鬱鬱蔥蔥，飛紅滴翠，形成了一個蒼茫碧海，造就了一個人間仙境。

例⑤用「成了」把廬山與鄱陽湖比作「戀人」，突出了二者相依相偎、形影相連的地理特徵。例⑥以「是」、「被譽為」等暗喻詞將「無聲的詩」、「立體的畫」、「有生命的藝雕」等喻體與「盆景」相比，貼切地描繪了盆景造型無聲勝有聲、幽靜中包含動勢的特點。例⑦、⑧也是用「是」、「形成」、「造就」等暗喻詞以及「笑靨」、「酒窩」、「明月」、「仙境」等一系列生動優美、形象傳神的喻體對「天池」、「黃山」進行了深情的謳歌與讚美，給人以鮮明的美感享受。

透過幾個例子的分析，有喻詞的暗喻的結構形式可以概括為：本體＋暗喻詞＋喻體。

下面再看不使用暗喻詞的暗喻。不用暗喻詞的暗喻有註釋型、呼語型、同位型三類。比如：

⑨月下的鼓浪嶼──睡美人！這環島路，不就是這位美人修長的玉臂嗎？玉臂舒海，掬起一顆顆珍珠，一朵朵浪花，一串串笑聲，讓遊人帶回永恆的、溫馨的回憶……

（彭一萬《廈門旅遊指南》）

⑩登上八達嶺敵樓，俯瞰腳下長城──一條莽莽大蛇，翻山越嶺，奔向遠方。

（高旺《博覽長城風采》）

⑪ 有言道：「桂林多勝景，灕江一線牽。」桂林、興坪、陽朔、靈渠、貓兒山、青獅潭等風景名勝，巧奪天工地串聯在灕江的幹支流上，為桂林山水增添了無限的輝彩。灕江，綽約多姿的桂林鳳冠的明珠。

（黃紹清等《桂林風光的明珠灕江》）

⑫ 慕田峪長城這條銀線，東連古北口，西接黃花城，在燕山崇山峻嶺的層層遮掩之中，橫掛在西北，給黛青色的山峰戴上一條白色項鏈。

（高旺《博覽長城風采》）

⑬ 南京城的東北面，有一個碧波百頃、娟秀嫵媚的玄武湖，它東臨鐘山，南臨覆舟，西對清涼山，環抱在群山之中，玄武湖這面清澈的鏡子，將龍蟠石城的南京映照得特別雍容動人。

（南京博物館《南京風物誌》）

例⑨、⑩在本體月下鼓浪嶼、八達嶺長城與喻體「睡美人」、「莽莽大蛇」之間用破折號連接。在這裡，破折號幾乎起了喻詞的作用，在本體與喻體之間進行註釋，就是說，喻體幾乎就是在補充說明或註釋本體。例⑪ 將本體「灕江」當成呼語，其後的逗號也起了喻詞的作用。這種呼語型的暗喻，往往在感情充沛、情緒激昂時使用，抒情性較強，有較強的藝術感染力。例⑫、 ⑬把本體「慕田峪長城」、「玄武湖」與喻體「銀線」、「鏡子」直接組合在一起，構成複指（同位）結構，使本體與喻體合為一體。

以上種種形式的暗喻，語言精練，結構緊湊，給人以鮮明突出的印象。

（三）借喻

借喻，可以說是一種省略性比喻。在借喻中，本體和喻詞都不出現，直接用喻體代替本體。比如：

⑭ 由小天池東下五華里，再折向北入翠竹、泉石叢，於幽林曲徑中攀緣裡許，眼前豁然開朗，撲面飛流的正是王家坡雙瀑。其勢若雙龍倚天蜿蜒入壑，忽而煙靠雪翻，忽而吐珠拋玉。崩雲裂石之聲，如雷霆疾走，響徹山巔。

（黃潤祥《廬山旅遊手冊》）

⑮ 鏡泊湖，由西南至東北走向，蜿蜒曲折，呈「S」形。它猶如一條銀色的緞帶，繫著七八個光彩照人的明珠，飄繞在萬綠叢中。

（唐鳳寬《鏡泊勝景》）

⑯由於冰川這個藝術家的鬼斧神工，將山崖琢成了地質上稱作「冰階」的三級台階，使從五老峰、大月山等處奔瀉匯聚而來的溪水，經過它這個偌大的山川台階，形成了上級飄雪拖練、中級碎玉摧冰、下級飛龍走潭的三疊瀑布。

（黃潤祥《廬山旅遊手冊》）

⑰冬日居山觀賞別有情趣。在山嶴峽谷裡曝日，無一絲凜冽寒風，卻別樣溫暖。每逢銀花紛飛、玉龍起舞時，民居古剎變成了瓊樓玉宇，彷彿跨進了廣寒宮，置身於琉璃仙境。

（白奇《九華勝境》）

⑱龍潭瀑，又名玉龍潭，位於嶗山南部八水河上游，距上清宮約一公里。周圍岩壁峭立，形勢險要，八水河至此，即沿二十公尺高、十多公尺寬的絕壁懸空倒瀉而下，噴珠飛雪，恰似銀龍飛舞，奇特壯觀。

（李金堂等《中國名泉錄》）

例⑭用「煙、雪、珠、玉」直接代替瀑布水勢，例⑮用「明珠」代替湖泊，例⑯用「雪、練、玉、冰」代替瀑布之水，例⑰用「銀花、玉龍」代替飛雪。例⑱用「珠」、「雪」代替瀑布倒瀉的飛沫。在這些例子中，本體雖未出現，但由於喻體比較鮮明地凸顯了本體的特徵，加之上下文的支撐，直接出現的喻體仍然使本體形象躍然紙上。借喻，具有直截了當、簡潔明快的特點，是一種十分常用的比喻形式。

透過分析可知，運用借喻要注意兩點：（1）喻體要抓住本體最突出鮮明的特點。（2）本體雖不出現，但在上文或下文中對本體一定要加以交代。這樣，才能使借喻收到理想效果。

（四）縮喻

縮喻，也叫修飾喻。省略喻詞，只出現本體和喻體，並用本體修飾喻體，使本體和喻體構成偏正結構。其結構形式一般呈現出「本體＋的＋喻體」的格式。比如：⑲ 我的故鄉離泰山十多公里，出門抬頭就能看到它的頂峰。我

經常望著東方，希望泰山頂上會出現佛光。我曾打開思想的閘門，讓想像插上翅膀，端倪「佛光」的形象，它像燦若雲錦的彩虹，還是像絢麗的北極光？

（傅先詩等《山河齊魯多嬌》）

⑳ 歷史的車輪進入五代，戰亂的局勢迫使雕刻家們放慢了鐵的畫筆。為數不多的五代作品似乎也證明了這一點。

㉑鼓浪嶼的環島路，長四公里，一邊緊依湛藍的海面或鋪著金沙的沙灘；一邊散落著多姿的樓閣，構成一條環島的項鏈，串著四十九顆景點的明珠。

（彭一萬《廈門旅遊指南》）

㉑ 武夷山建築文化的琴鍵，把商業文化與傳統文化有機結合，彈奏出華彩的樂章，將吸引更多的中外友人來尋覓知音。

（倪木榮《奇山異水》）

上述四個例子，可以分為兩類。例⑲ 的「思想的閘門」和例⑳ 的「歷史的車輪」是一類，這類縮喻，是間接縮喻，就是先將本體比喻成一個事物，然後再將喻體省略，只取喻體的一部分特徵進行縮喻。以例⑳為例，是先將「歷史」比作「列車」，然後省略「列車」這個喻體，只取「列車」的一部分即「車輪」進行縮喻。例㉑ 的「景點的明珠」和例㉒ 的「建築文化的琴鍵」是一類，是直接縮喻。不論哪種縮喻形式，都是以本體作定語，修飾喻體，結構更加緊湊，使本體的特點更加突出。在比喻中，比喻的本體應該是很重要的，但是，在縮喻中，喻體卻反客為主，成為中心語，本體成為修飾語。而這也正是縮喻的特點。

（五）倒喻

倒喻，又叫逆喻。它實際上是明喻、暗喻的變體。一般的明喻和暗喻都是本體在前，喻體在後；而倒喻卻是將喻體放在前邊，本體置於後邊。倒喻，多使用暗喻詞。比如：

㉓這時候，你也許還會發現一片象徵光明與希望的風帆。這巨大的銀色風帆，就是廬山獨有的「瀑布雲」。

（黃潤祥《廬山旅遊手冊》）

㉔登塔眺望，便可看到長江北岸橫臥著一條長龍，這就是著名的荊江大堤。

㉕在美麗富饒的塞上江南——寧夏的中部，也有一顆燦爛的明珠——青銅峽。這的確是一個得天獨厚的好去處。如果你能乘著古老的羊皮筏子去遊歷，那才真是別有一番滋味。

（虞期湘《寧夏風情》）

㉖從龍首岩上遙望天池雲海，可見一艘頂風而行的鐵船，馳騁在雲濤雪浪上，這就是與天池山並峙如門的鐵船峰。

（黃潤祥《廬山旅遊手冊》）

㉗天風，親昵地愛撫著天山剽悍的身軀、嶙峋的傲骨，撒下了滿懷母愛的情愫——晶瑩的雪花，把天山裝點得千嬌百媚，風情萬種。

（鄭克辛《天山拾翠》）

以上五例都是喻體在前，本體在後。例㉓、㉔、㉖使用了暗喻詞「是」，例㉕、㉗使用了相當於喻詞的「——」來代替喻詞。由於喻體先聲奪人，所以往往能使本體的形象更加突出，使表達更加有韻味。

（六）博喻

博喻，也叫複喻、莎士比亞式比喻。就是至少連續使用三個喻體同時對一個本體進行比喻的修辭技巧。比如：

㉘ 若從鐵壁向上仰觀，拋珠濺玉的三疊泉，宛如白鷺千片，上下爭飛；又如百幅冰綃，抖騰長空；亦若萬斛明珠，九天飛灑。經陽光折射，五光十色，塊麗奪目，恰似銀河九天飛來。

（黃潤祥《廬山旅遊手冊》）

㉙ 芝徑雲堤，……它是仿杭州西子湖的蘇堤構築的。憑高俯眺，這一堤三島，酷似一株靈芝草，堤為株梗，島似苞蕾；又如一簇流雲，堤為雲氣，島為雲團；更肖一柄如意，堤為柄，島為頭。因此，康熙將其題為芝徑雲堤。

（石林等《承德攬勝》）

㉚ 我說天池水是天山雪的女兒！她是母愛般聖潔的天山雪和父愛般豪放的太陽熱情交織的精靈；她是天山生長的希望、蓬勃的幻想；她是天山奉獻給浩瀚沙海的一泓純淨，一汪漣漪，一片深情，一蔓青翠。

（鄭克辛《天山拾翠》）

㉛ 鼓浪嶼有許多雅稱：有人說它是一個海上花園，真的，花開花落無間斷，春去春來不相關，似乎每晝夜兩次退潮的海水，都能帶走縷縷花香。

有人說這是一座海上盆景，確實，有黛玉連屏的山峰，有小巧玲瓏的亭閣，點綴著老翁孩童。

有人說它是一顆海上明珠，日日夜夜閃耀著光輝，顯耀出美色。海水不斷沖刷它身上的塵土，使它永遠晶瑩透亮。

（彭一萬《廈門旅遊指南》）

例㉘ 用「白鷺千片」、「百幅冰綃」、「萬斛明珠」描繪本體「三疊泉」，例㉙ 以「靈芝」、「流雲」、「如意」等三個喻體對本體「芝徑雲堤」進行喻說，例㉚ 用「精靈」、「希望」、「幻想」、「純淨」、「漣漪」、「深情」、「青翠」等喻體對本體「天池」加以讚美，例㉛ 用「海上花園」、「海上盆景」、「海上明珠」對本體「鼓浪嶼」進行詠頌，激情澎湃，感情熾烈，給人以極大的美感。

可見，博喻的句式往往比較整齊，氣勢也較為磅礴，抒情狀物準確而細膩，感人肺腑，動人心弦。

（七）聯喻

聯喻，也叫貫喻。在對相關的事物連續設喻時，前、後喻體具有包含關係，即前一句中的喻體包含後一句中的喻體，或者說，後一句中的喻體包含於前一個喻體之中。比如：

㉜ 儘管這裡的三千座山峰上很少有土層（有些山峰甚至一點土層也沒有），但黃山松照樣生長，因為黃山松為強陽性樹種，生命力很強，它具有抗風、耐寒、耐旱、耐貧瘠等特殊本領，所以，在黃獅寨、袁家界、腰子寨等地遊覽，許多山峰上都能看到這種黃山松。如果把張家界比作一個天生麗質的，而豐富的植被便是她的服飾，黃山松等一些常綠喬木便是她的毛髮。

（周志德《風景明珠張家界》）

㉝ 月下的鼓浪嶼——睡美人！這環島路，不就是這位美人修長的玉臂嗎？玉臂舒海，掬起一顆顆珍珠，一朵朵浪花，一串串笑聲，讓遊人帶回永恆的、溫馨的回憶……

（彭一萬《廈門旅遊指南》）

㉞ 關城——東西關門相距 63.9 公尺，均為磚石結構……京張公路從城門中透過，為通往北京的咽喉。如果說居庸關是古代北京的門戶，八達嶺就是一把堅固的鐵鎖，八達嶺一旦失守，居庸關也就門戶洞開了。

（高旺《博覽長城風采》）㉟ 凡稱得起名勝的地方，都有它的特點，或引人詠嘆，或撩人遐想。假若你把美麗富饒的濰坊比作一頂鑲金嵌玉的王冠，那麼，山旺化石就是這頂王冠上的一顆明珠。

（傅先詩等《山河齊魯多嬌》）

上述例㉜的「美女」與其後的「骨架」、「服飾」、「毛髮」，例㉝的「睡美人」與「玉臂」，例㉞的「門戶」與「鐵鎖」，例㉟的「王冠」與「明珠」，都是在對一串相關事物的連貫的比喻中互為先後喻體，充分反映了一些相關事物之間互相依存、相輔相成、貫連鎖結的關係。

綜上所述，比喻是使用頻率最高、應用範圍最廣、表現力極強的一種修辭技巧，具有十分積極的修辭效果。對它的修辭效果可以從刻劃人物性格、描繪事物、說明事理等方面來認識。

運用比喻刻劃人物或事物的形象，可以收到貼切自然、活靈活現的表達效果，從而給人以如聞其聲、如見其人、如臨其境之感。如例①、⑤、⑦、㉚、㉜等用例描繪的形象都給人以呼之欲出的感覺。

運用比喻描繪事物、描繪景物，不僅能夠突出描繪對象的特徵，而且能夠使表達栩栩如生，氣象萬千。特別是在一篇好的導遊辭中，形象貼切的比喻往往俯拾即是，比如上述導遊辭使用了各種各樣的精巧的比喻對遊覽客體進行了生動而貼切的描繪，收到了十分積極的修辭效果。一般講，比喻的作用在於化抽象為具體，化平淡為生動。而在導遊辭這一特定語境中，比喻的突出作用卻在於化具體為立體，化生動為湧動，因為景觀就在旅遊者面前，景觀本身已經是很具體生動的了，而貼切的比喻卻能由此及彼，由彼及此，為旅遊者的思維插上了馳騁想像的翅膀，從而進一步強化了導遊辭的美感作用。在導遊辭中，運用得最多的就是使用比喻技巧描繪景物，抒發情感。

運用比喻說明事理，不僅能夠使抽象的事物具體化，使複雜深奧的道理變得淺顯易懂，而且能夠使說理生動活潑，富有情趣。比如例⑥、㉞ 等用例，都刻意挖掘了本體與喻體在內部性質上的聯繫，說理親切合理，使人樂於接受並受到積極的藝術感染。

比喻的運用是很講究的。運用比喻時，要儘量做到通俗易懂，貼切自然，新穎明確，生動鮮明。

一是通俗易懂。比喻的目的是化未知為已知，變抽象為具體，化深奧為淺顯，變平淡為生動，使人們更好地理解和接受。為了達到這一基本目的，設喻時應該盡可能用熟悉的事物來比喻生疏的事物，做到淺顯易懂。

在導遊辭中，比喻時首先要考慮到接收對象——旅遊者，要考慮到旅遊者的特定的文化背景，這樣才能使比喻產生良好的效果。如例⑤用人們再熟悉不過的「戀人」來揭示廬山與鄱陽湖形影相隨的空間關係，真是既通俗又

淺顯。此外，比喻時還要抓住本體最突出的特點設喻。有的放矢，也是通俗。比如例⑩將八達嶺長城比作「莽莽大蛇」，例⑫將慕田峪長城比作「銀線」，就是根據不同對象的不同特點設喻的。最後，還要注意，如果表達者覺得有必要進一步說明本體與喻體的比喻關係，可以在上下文加以解釋或說明，從而幫助接收者進一步理解其比喻。比如例①將三峽比作「交響曲」之後，又進一步使用聯喻手法將「瞿塘雄、巫峽秀、西陵險」比作「具有各自不同旋律和節奏的三個樂章」，使比喻意圖更加凸顯。例⑫將慕田峪長城比作「銀線」，隨後進一步說它「橫掛在西北，給黛青色山峰帶上一條白色項鏈」，使「銀線」的比喻更加精巧細緻，修辭效果更加明顯。

　　二是貼切自然。比喻是多種多樣的，但不論是什麼類型，不論是哪一種方式，都應該貼切自然。所謂貼切就是「像」，本體與喻體不像，也就談不上比喻了，這是比喻的要義。要「像」，就要抓住本體的本質特徵、最突出的特點加以設喻。如例③將「千百盞玉蘭燈」比作「天上的銀河」，例②將山水美景比作「水墨畫」，喻體充分地體現了本體最突出的特點，使表達含義豐富，令人回味無窮。再如，在《晉書》中記載了這樣一件事：「謝氏字道韞，安西將軍奕之女也。嘗內集，俄而雪驟下。安曰：『何所擬也？』安兄子朗曰：『撒鹽空中差可擬』。道韞曰：『未若柳絮因風起』。安大悅。」一個把飛雪比作「空中撒鹽」，一個把飛雪比作「風中飄絮」，後者之所以比前者更「像」，更貼切，就是因為「風中飄絮」不僅抓住了飛雪的「形」，更抓住了飛雪的「神」，貼切自然，形神各諧巧妙。貼切，除了「像」，還要注意使本體與喻體之間的基調、風格水乳交融，和諧一致。比如，例⑭、⑯把瀑布飛水比作「煙霏雪翻」、「吐珠拋玉」、「碎玉摧冰」，就做到了這一點。

　　三是新穎明確。新穎，就是指運用比喻時要注意創新，切忌陳陳相因。英國作家王爾德說過：「第一個用花比美人的是天才，第二個再用的是庸才，第三個就是蠢才了。」這告誡人們，有些比喻用多了就成了俗套，就缺乏光彩了。只有那些生動貼切、想像新奇、立意精巧的比喻，才是最有表現力的。如例④把寧夏中衛縣城比作「寶石」，而把黃河比作穿入寶石的「銀錢」，生動形象地表現了中衛縣城與黃河的空間位置關係。例⑦說天池是天山留給

大地的「一個笑靨」、「一個酒窩」，例㉓ 把廬山瀑布雲比作「巨大的銀色風帆」等等，這些比喻都發人所未發。另外，值得一提的是，追求新穎，還要反對標新立異，故意獵奇，使人莫名其妙，不明所以。

四是生動鮮明。鮮明，一是要形象鮮明，二是要感情鮮明。以感情鮮明為例，就是要求在比喻中恰如其分地融進表達者鮮明的態度、特定的感情傾向。這不僅需要準確地把握住本體的突出特點，而且對喻體的選擇也要精當、巧妙。如果混淆感情色彩，表達就會失誤。如：「日本鬼子砍瓜切菜般地屠殺著婦女和小孩，鬼哭狼嚎的聲音傳出數里之外。」用「砍瓜切菜」來形容日本鬼子殺人，顯得過於超然局外、不動感情；而「鬼哭狼嚎」又顯然是貶義褒用，錯位失當了。可見，忽略比喻的感情色彩，往往會因辭害意，影響表情達意。但上述幾十個比喻用例，都激情飽滿，熱情謳歌了遊覽景觀。

最後，要注意比喻與比擬的區別。

比喻與比擬在表達中都涉及表達對象「甲」和旁及對象「乙」，而甲、乙二者在客觀上又都具有可比性。可見，「比」是構成比擬、比喻的共同基礎，這是二者的共同點。

但是，比喻與比擬的區別也是明顯的。這兩種辭格最主要的區別就是它們的構成基礎不一樣。比喻的構成基礎是兩事物間的「神似」關係，重在喻體對本體進行比方，所以有時在一定條件下，本體、喻詞都能省略，但喻體卻是絕對不可缺少的，缺少了喻體，也就失去了喻點，也就不成其為比喻了。比擬的構成基礎是兩事物間的交融關係，重在直接地、臨時地移用，即把乙事物的特徵、情態、行為等直接地移用到甲事物之上，也就是把甲事物直接當成乙事物來寫。

下面來比較兩個例子。

㊱ 玄武湖的林木配置得很有特色，層次分明，色調四季變化，加上堤橋聯繫、分隔、組合，人們在任何一個洲向其他洲看去，都是一幅幅天然圖畫，有立軸、有長卷、有濃墨、有淡彩，步移景換，美不勝收。從湖中看十里長堤，

既如秀色可餐的墨綠屏障，使堤那邊的景色半藏半露，又像一條翠鏈，將鐘山和翠洲聯繫，令人欲看不盡，欲罷不能。

（吳志明《江蘇旅遊大觀》）

㊲ 金沙江，急急忙忙，氣喘吁吁地跑完了 2800 公里路，終於在四川的宜賓與岷江會師，一道匯入浩浩蕩蕩的長江。

例㊱ 將「玄武湖的林木配置」比作「天然畫卷」，並進一步用喻體揭示其「立軸」、「長卷」、「濃墨」、「淡彩」的特點；然後把「長堤」比作「墨綠翠屏」、「翠鏈」，「玄武湖、長堤」與「畫」、「翠屏」的神似之處就是「濃墨淡彩」，「絢麗多姿」，透過打比方，形象地描繪了玄武湖的美景。這是比喻。例㊲ 說金沙江「急急忙忙，氣喘吁吁地跑」，是將人的行為直接移用到了金沙江之上，賦予了金沙江以人的品格，從而形象地描寫出金沙江湍急的情態。這是比擬。

二、誇張

誇張，是巧妙、刻意地言過其實，也就是在生活真實的基礎上對事物的某些特徵、某些方面進行藝術上的擴大或縮小的修辭方法。

誇張可以從不同角度進行分類。

（一）從表達內容角度劃分

誇張可以分為誇大、縮小、超前三類。導遊辭中常見的是誇大誇張、縮小誇張兩類，超前誇張這一類則不太常見。

1. 誇大誇張

表達上將客觀事物的性質、作用、程度、數量、形態等方面的情況加以擴大。比如：

①荊州城還不算古老，這個紀南城才是楚文化的中心。它是楚國的都城，名叫「郢」。從西元前 680 年到西元前 270 年，楚國有 20 個國王在此建都，

長達 420 年之久。如今紀南城只留下斷垣殘壁，但是據史書記載，2000 前，這紀南城中繁華得很，車碰車，人擠人，異常擁擠；早上穿新衣服進城，到晚上就擠破了。

②盆景約始於唐代，……至宋代發展成為「可登几案觀玩」的奇物。而到明清時期，盆景藝術更是盛極一時。這一獨特的藝術，運用「縮龍成寸」、「小中見大」的藝術手法給人以一峰則太華千尋，一勺則江湖萬里的藝術感染。

（張墀山等《蘇州風物誌》）

③台蘑是五臺山頗負盛名的一味山珍。台蘑由於蓋厚、根粗、柄肥，有濃烈香味，甚至連根部的泥土也有餘香，所以用它炒菜時，加入少量泡過蘑菇澄清的水，菜的香味便會更濃。當地群眾素以「莜面窩窩，蘑菇湯」的飯菜待客，真是「一家喝湯，十家聞香」。

（趙青槐《漫話五臺山》）

④篆刻是一門綜合性藝術，不但要有好刀功，而且要善於識別石頭的質地和特點；對書畫藝術也要有造詣，並要善於掌握書法、繪畫的風格特點，然後才能在石上作出原作的筆情墨趣，生動渾成。書畫家所達不到的，他能以一寸鐵取得成功。真是落刀驚風雨，印成泣鬼神，有縱橫馳騁、席捲千軍之勢。

（傅先詩等《山河齊魯多嬌》）

例①用「早上穿新衣服進城，到晚上就擠破了」，誇大紀南城當時的繁華程度。例②用「一峰則太華千尋，一勺則江湖萬里」誇大了盆景藝術的審美特徵。例③用「一家喝湯，十家聞香」突出了五臺山台蘑的奇異香味。例④用「落刀驚風雨，印成泣鬼神，有縱橫千里、席捲千軍之勢」極寫了篆刻藝術的審美效果。

2. 縮小誇張

表達時,將客觀事物的性質、作用、程度、形態等特徵縮小。比如:

⑤出川正洞,迎面懸崖如壁,擋住去路,再往前走,卻見石壁中有裂隙,內有山徑,可容一人側身透過。在石壁中行走,仰望藍天一線,左右削壁夾峙,真有「一夫當關萬夫莫開」之勢。

(葉光庭等《西湖漫話》)

⑥如今琅琊治印有著驚人的發展,……有的氣勢磅礡,如高山峻嶺;有的婉轉流暢,如涓涓流水;有的蒼勁挺拔,如松柏聳立;有的秀麗俊雅,似仕女步春。章法惟變適度,疏密得體,大有「寬可行馬,密不容針」之妙。

(傅先詩等《山河齊魯多嬌》)

例⑤的「藍天一線」突出了山徑異常窄小的特點;例⑥以「密不容針」來誇寫章法的緊湊嚴謹,上文的「寬可行馬」是誇大。

(二)從表現形式角度劃分

誇張可以分為直接誇張、間接誇張兩類。

1. 直接誇張

不借助其他別的修辭方式,直接對所表達的事物進行誇張。上述誇張各例中,例①、②、③等用例都是直接誇張。再如:

⑦五指山大靈峰禪寺又名靈峰寺,位於市區東南 20 華里的雞冠山。在重重疊疊的山巒之中,有五峰相連,蔚然深秀,聳入雲表;從遠方眺望好似雞冠的山峰,人們稱為雞冠山。懸崖峭壁,高不可攀。山嶺參差像人手掌上的五指,又稱五指山。在《熱河十大景詩》中有:「雞冠掛月三千丈,僧帽連雲數百餘」的詩句。

(承德市政協《承德文史》)

⑧關於杭州人看潮的習俗,漢代就已有記載,晉時畫家顧愷之曾作《觀潮賦》;在宋人的書裡,就記述得更詳盡了。關於錢塘江潮的壯觀,在周密的《武林舊事》裡,我們可以找到如下一段有聲有色的描寫:「浙江之潮,

天下之偉觀也，自既望以至十八日為最盛。方其遠出海門，僅如銀線，既而漸近，則玉城雪嶺，際天而來，大聲如雷霆，震撼激射，吞天沃日，勢極雄毫。」

（葉光庭《西湖漫話》）

例⑦用「三千丈」來直接描寫雞冠山的高不可攀；用「僧帽連雲」來直接描述靈峰寺的高聳入雲和僧人眾多的景象。例⑧用「吞天沃日」來直接誇寫錢塘江潮的壯觀。

2. 間接誇張

間接誇張，也叫融合誇張。這種誇張常常融其誇飾於比喻、比擬等修辭方式之中，透過這些修辭手法間接表現誇張的意義。比如上述例⑤、⑥都是借助比喻手法進行的誇張。再如：

⑨夕陽西下，霞光似錦。似乎覺得石縫裡、草棵間都瀰漫著歷史的煙波。只有在這裡，才能熟知滄桑巨變，才能閱歷天地玄黃，宇宙洪荒，含宏四大，日月三光。

（傅先詩等《山河齊魯多嬌》）

⑩一路上草木如洗。我第一次知道綠，原來有這麼多層次。深深淺淺，蒼鬱青碧，又全都盈盈欲滴，真是綠得使心肺都要伸展枝葉，碧翠盡染，縱橫流淌了……

（柯岩《在澄藍碧綠之間》）

⑪ 鄂爾多斯蒙古族酷愛歌唱，他們的歌聲以其純淨、質樸的優美旋律而形成獨特的風格。有人說，鄂爾多斯蒙古族的民歌多如牛毛，三天三夜也唱不完一個牛耳朵。這確是一點兒也不誇張。那數不勝數浩如煙海的民歌，濃烈似酒，熾熱如火，在茫茫的草原上旅行，那悠揚的民歌會使你頓然心曠神怡起來。所以鄂爾多斯素有「歌海」的美稱。

（高旺《博覽長城風采》）

⑫ 崆峒山的霧是很有名的。清晨，一片白霧茫茫。那如煙如雲的霧氣緩緩流動，輕輕升騰，時聚時散。霧海間，奇峰怪崖、飛檐亭閣漂浮半空，隱隱約約，朦朧飄渺，好似海市蜃樓。人在山上，好似在一片飛絮中，曾有山僧在大霧瀰漫的窗前即景生發，吟出「補衣時剪飛來絮」的佳句來。

（流方編《旅遊與宗教》）

例⑨借助縮喻形式對泰山的悠久豐厚的歷史文化遺產進行誇張。例⑩借助擬物手法對「綠」進行抒寫。例⑪ 借助比喻形式對鄂爾多斯蒙古族的民歌數量進行誇大。例⑫ 也是借助借喻的形式進行的誇張。這些間接誇張都給人留下了十分深刻的印象。

從以上的分析中可以看到，誇張的修辭效果是十分明顯的。

首先，誇張可以強烈地表明表達者的感情態度。肯定、否定、褒揚、貶抑等態度都在誇張的運用中鮮明地表現出來，並使表達者的感情得以藝術地渲染，從而激起接受者的強烈共鳴。如例③、④，透過對台蘑香味濃烈以及篆刻的審美感受的強烈誇張，熱烈地讚歎了台蘑的濃香誘人以及篆刻給人帶來的藝術享受。

其次，巧妙地運用誇張，有利於突出事物的本質特徵。如例①、②、⑤等，對紀南城的繁榮、對盆景的審美特質、對山道之窄等的誇張都鮮明地突出了所誇張對象的特徵，給人留下了深刻的印象。

最後，誇張還可以極大地豐富人們的聯想，使表達更加生動、貼切，增強語言的藝術感染力。例⑥、⑨、⑩、⑪ 等，透過借助比喻、比擬等手法，使人產生聯想，既形象又生動，非常有吸引力。

運用誇張要注意以下幾點。

首先，誇張必須以客觀事實為依據。

誇張是在生活真實的基礎上達到高度的藝術真實，所以它必須以客觀事實為依據。如果失去生活真實的分寸，漫無邊際地言過其實，就不成其為誇張了。魯迅先生說過：「漫畫雖然有誇張，卻還是要誠實。『燕山雪花大如席』

是誇張，但燕山究竟有雪花，就含著一點誠實在裡面，使我們立刻知道燕山原來有這麼冷。如果說『廣州雪花大如席』那可就變成笑話了。」（《漫談漫畫》）魯迅先生所說的誠實，就是生活真實、客觀依據，這是誇張的基礎。

其次，誇張要鮮明、顯豁。

誇張的效果要鮮明突出，給人以深刻的印象。要避免使誇張表達界乎於誇飾與寫實之間，令人難以分辨。比如例⑦「雞冠掛月三千丈」是誇張，如果說成「雞冠掛月三十丈」就太接近於事實，而誇張的效果也就無從談起了。

再其次，誇張要切合語境。

運用誇張時要注意語體，還要注意表達風格。不是任何一種語體或表達風格都能隨意使用誇張手法的。誇張多用於文學作品。在對自然景觀進行導遊的導遊辭中也常常使用誇張手法。而誇張卻不太切合新聞報導、科技論文、報告、總結、法律文獻等語體。

最後，誇張要講究藝術性，切忌庸俗化。

誇張，總是飽蘸強烈的感情，具有明顯的藝術表達效果，同浮誇平庸之辭有著根本的區別。比如，在古裝喜劇《王老虎搶親》中，喜劇人物祝枝山針對別人說他眼力不好的說法反駁道：「我的眼力比你好一百倍。就是兩隻蚊子高高飛過，我也能看清哪只是雌的，哪只是雄的。」就單純的表演效果來看，這一誇張也能引人發笑，但仔細想來，卻又有些俗氣，使人感到有些彆扭。後來，藝術家們把這句台詞修改成：「我的眼力比你好一百倍，就是兩隻蝴蝶高高飛過，我也能看清哪只是梁山伯，哪只是祝英台。」這樣一改，格調顯得高雅，想像力更加豐富，藝術感染力也更強。

三、映襯

映襯，是為了突出主體，用相似、相反、相關的事物做襯體對主體事物進行陪襯、烘托的修辭手法。襯托事物叫主體，被襯托事物叫襯體。

映襯，根據主體與襯體的關係，又分為正襯和反襯兩種。

（一）正襯

襯託事物與被襯託事物之間的關係具有相關、相似的一致性。比如：

①九寨溝的瀑布，雖然沒有「飛流直下三千尺，疑是銀河落九天」的磅礴氣勢，但是它也獨具一格。它不是飛下來的，不是跳下來的，而是從一層層高度不等的台階上一級一級滑下來的。它像一部演不完的彩色寬銀幕音樂片，聲情並茂地放映著一組又一組山水交響樂。

②西湖、鄱陽、洞庭、洱海……這些名湖都是人們所熟悉的。它們有的嫵媚，有的雄奇，有的濃妝，有的淡抹。惟獨鏡泊湖卻另具一番情調，它濃妝淡抹都談不上，而是充滿了古樸的野趣。

（秦牧《鏡泊湖風采》）

③大家看，天貺殿坐落在寬敞的白色台基之上，周圍石雕欄板環繞，雲形望柱齊列，使天貺殿與周圍的環境產生了奇妙的效果。每當清晨傍晚，日光斜射，白石台基，紅柱黃瓦，襯以蒼翠古柏和大山的背景，顯得極美；紅與綠的對比，反差大，令人興奮；黃與藍的調和便成為綠，又使人和諧輕鬆；而白石台基正如美女的素裙，使一座巨大的建築全無沉重反有飄逸之感。岱廟的建築藝術真可謂登峰造極，古人的智慧表現得淋漓盡致。大家有同感嗎？

（張用衡《泰山》）

例①是以動襯動，用「飛」、「跳」作背景，正襯出九寨溝瀑布的逐級滑落的特點。例②是以美襯美，用西湖、鄱陽湖、洞庭湖、洱海的不同風格的美，襯托出鏡泊湖的別具一格的古樸美。例③也是以美襯美，用「蒼翠古柏」的綠色襯托「天貺殿」的「紅柱黃瓦」；用「白石台基」輕盈襯托「天貺殿」的飄逸。有了相關襯體的陪襯，「九寨溝瀑布」、「鏡泊湖」、「天貺殿」這些主體的特徵更加突出，表達者的本意也更加鮮明。

（二）反襯

襯託事物與被襯託事物之間具有相反、相異的對立性。比如：

④斗姥宮建築庭苑深邃，景物輝煥，貌若玉樓仙闕，古雅而恬靜。院中黃楊、國槐、奇樹佳木，鵝黃嫩綠，姹紫嫣紅。鳥囀蟬鳴更增添了它的靜謐氣氛。

（傅先詩等《山河齊魯多嬌》）

⑤島上……各殿堂之間有曲廊相連，造成景色層層的藝術效果。運用借景、對景、襯景等手法，在這塊狹小的洲島之上，造成了豐富多彩的景觀。同時，它又是中國南北建築藝術巧妙融合的典型之作。入夜，玉盤高懸，微微波動的水面泛著皎潔的月光，山莊早已進入夢鄉，唯有湖水輕輕擊岸，富有靜謐清幽之美。

（石林等《承德攬勝》）

⑥點翠洲的另一好處，是宜於仿學閒適湖叟，坐眺凝望碧山秀水。魚的唼喋，風的細語，雨的輕歌，彷彿都是為襯托四周的靜謐而存在。

（馬力《煙雨惠州》）

⑦太湖是美的，太湖平原也是美的。它沒有三峽那樣峻拔的峰嶺，也沒有川江平原那樣起伏的丘陵；它有的是縱橫交織的河渠，有的是星羅棋布的湖泊，到處都有水，難怪人們把它稱作是水鄉澤國。

例④是以動襯靜，用「鳥囀蟬鳴」來襯托斗姥宮的幽靜。例⑤是以動襯靜，用湖水擊岸的聲音來襯托山莊之夜的寧靜。例⑥是以動襯靜，用「魚的唼喋，風的細語，雨的輕歌」等一系列曼妙優美的音響反襯了點翠洲的幽婉靜謐。例⑦是用「三峽峻拔的峰嶺，川江平原起伏的丘陵」來反襯太湖平原的水鄉特點。上述一些襯體從反面相反相成地烘托了「斗姥宮」、「山莊」、「點翠洲」等主體的靜謐氛圍，真正收到了「鳥鳴山更幽」的藝術效果。

表達中，有時還可以將正襯與反襯綜合運用，能收到更加理想的修辭效果。比如：

⑧舍舟登島，逶迤而行，觸目皆是鵝黃嫩綠，挺拔的古樟，點綴著院落；簇擁的金桂，襯托著長廊。微雨初霽，空庭寂靜無聲。一忽兒鳥雀穿枝翻飛，

啁啾聲勃起；那碧玉般的葉子上，滾動著點點晶亮的水珠，滴滴答答地往下墜落著，於一派翠綠與鳥鳴聲裡，透出島上的無限靜謐與生機。

（王俞等《千里湘江行》）

⑨在天山峰巒的高處，常常出現有巨大的天然湖，就像美女晨妝時開啟的明淨的鏡面。湖面平靜，水清見底，高空的白雲和四周的雪峰清晰地倒映水中，把湖山天影融為一體。在這幽靜的湖中，唯一活動著的東西就是天鵝。天鵝的潔白增添了湖水的明淨，天鵝的叫聲增添了湖面的幽靜。

（碧野《天山景物記》）

例⑧用「翠綠」正襯「島上的無限生機」，用「鳥鳴」反襯「島上的無限靜謐」。例⑨用「天鵝的潔白」正襯「湖水的明淨」，用「天鵝的叫聲」來反襯「湖面的幽靜」。這種正與反的交相映襯，使主體的形象更加鮮明，使表達的主題也得到了進一步的強調。

映襯這種修辭手法，具有十分明顯的修辭效果。

映襯，在導遊辭表達中，可以以景襯情、以景襯人、以情襯情，還可以以景襯景、以人襯人等等。不論是正襯還是反襯，都以襯體為背景，透過陪襯、烘托，虛實相生，正正反反，反反正正，相輔相成，相反相成，使被襯托主體更加鮮明突出，使講解表達或委婉含蓄，或明朗顯豁，具有較強的藝術感染力。

運用映襯要注意兩點。

一是襯體與主體的聯繫必須主次分明，切忌主次失調。襯體為次為輔，它的主要作用是在於陪襯、烘托表達的重心——主體，要避免襯體喧賓奪主。只有這樣，才能收到使主體特徵更加鮮明突出的效果。

二是運用映襯，形式上要靈活多樣，切忌機械呆板。映襯可以虛實相襯、動靜相襯、真假相襯、善惡相襯、美醜相襯，又可以以景襯情、以景襯人，更可以以情襯情、以人襯人，襯體與主體之間的聯繫要力求新穎。

映襯與對比是不同的。

它們的主要區別在於映襯有主次之分，而對比沒有主次之分。映襯中主體為主，襯體為輔，它們之間是紅花與綠葉的關係，襯體的作用是為了使主體更加突出。對比的兩部分或若干部分之間是並列關係。透過對比可以使對比的各方都得到突出與強調。

四、示現

示現，是把已經過去的事、將要發生的事或想像中的事活靈活現地描述出來的修辭技巧。示現一般有回憶、追述、預想、懸想等形式。比如：

①這個面闊七間、進深三重的大殿叫「澹泊敬誠」殿。……這個殿是避暑山莊的主殿，是清代皇帝在山莊居住時處理朝政和舉行盛大慶典的地方。……大家可能會問，澹泊敬誠殿是舉行盛大慶典的地方，那麼當年是怎樣一番盛況呢？那就要從松鶴齋南面的鐘樓說起。一旦宣布慶祝大典或覲見開始，司鐘人立即登上鐘樓敲鐘，鐘敲九下之後，山莊內各廟宇的鐘聲齊鳴，緊接著外八廟的鐘聲也相繼應和。各種鐘皆鳴 81 聲。大殿前東西相對的兩個樂亭裡宮廷樂師們開始奏樂，在八音和諧、簫鼓齊鳴之下，文武百官就位，皇帝端莊肅穆，面南而坐，開始處理朝政了。我想，大家的腦海裡也許已經浮現出這一壯觀的場面了吧？

（王堅《避暑山莊》）

②我到過的江南小鎮很多，閉眼就能想見，穿鎮而過的狹窄河道，一座座雕刻精緻的石橋，傍河而築的民居，民居樓板底下就是水，石階的埠頭從樓板下一級一級伸出來，女人正在埠頭上浣洗，而離她們幾尺遠的烏蓬船上正升起一縷白白的炊煙，炊煙穿過橋洞飄到對岸，對岸河邊有又低又寬的石欄，可坐可躺，幾位老人滿臉寧靜地坐在那裡看著過往船隻。比之於沈從文筆下的湘西河邊由吊腳樓組成的小鎮，江南小鎮少了那種渾樸奇險，多了一點暢達平穩。它們的前邊沒有險灘，後邊沒有荒漠，因此雖然幽靜卻談不上什麼氣勢；它們大多很有一些年代了，但始終比較滋潤的生活方式並沒有讓他們保留下多少廢墟和遺蹟，因此聽不出多少歷史的浩嘆；它們當然有過升

沉榮辱，但實在也未曾擺出過太堂皇的場面，因此也不容易產生類似於朱雀橋、烏衣巷的滄桑之嘆。

（余秋雨《江南小鎮》）

③好了，講了這神壇的奇妙，我再給您介紹一下祭天大典的盛況。每年冬至日是皇帝在此舉行祭天大典的日子。大典時，這台面北側供奉「皇天上帝」神位，東西兩側依次供奉皇帝列祖列宗的神位。我們不妨想一想，在冬至那天凌晨 4 點多鐘，黑暗中點燃各種壇燈，天氣十分寒冷。圜丘前燔柴爐上置放一隻牛犢，用松柏枝燔燒著。西南的望燈桿望燈高懸。台南廣場上排列著 200 多人的樂隊、舞隊，在莊重的中和韶樂的襯托、文武百官的導遊和上千餘人的配合下，皇帝登壇致祭。共樂奏九章，典儀九程。皇帝要恭讀致皇天上帝的祝文。禮儀進行完畢，各神位前所供的供品分別依次送到燔柴爐和燎爐焚燒，煙氣騰空，以示送到天庭，大典就全部結束了。於是，皇帝就回到他的皇宮紫禁城，等待上天的降福了。

（徐志長《天壇》）

④在剛剛逝去的這個深秋的薄霧裡，當我的雙腳復又踏上郢都的土地，站在睥睨千古的古城牆上遠眺八公山脈，近視淝水潺流，環覽牆根河畔無盡的野菊花蘆葦叢時，一種久違了的溫潤與情愫發大水樣湧上我的心扉……山間林影中，我似又看見當年楚國軍民浴血抗秦的情景；我似又聽到衣冠古樸的淮南王劉安與八公正在論道煉丹；我自然還遙想起風聲鶴唳中符堅擁百萬大軍節節潰敗於淝水之濱的慘境……

（王英琦《郢都魂魅》）

例①是追述在承德避暑山莊「澹泊敬誠」殿舉行盛大慶典的場面。例②是回憶江南小鎮的生活情景。例③是懸想在天壇舉行祭天大典的情景。例④是懸想當年在郢都大地上發生的種種壯觀場面。

示現，具有相當強的表現力。回憶、追述、懸想，是使過去的事情再現出來，歷歷如在眼前，給人以身臨其境的感覺；預想是將未來移至眼前，馳騁想像，生動形象，給人以活靈活現的感受。不論是哪種示現，都使人「未

見如見」、「未聞如聞」，具有較強的藝術魅力與感染力。在導遊辭中，示現這種技巧，多用於對歷史性人文景觀的講解。為了給旅遊者留下深刻的印象，應該根據交際需要，不失時機地使用示現這種方法進行講解，以收到更加理想的講解效果。

五、引用

引用，就是創造性地引他言（文、詩詞、格言、警句、俗語等等）為己語，以對表達本意進行印證、補充，或進一步說明的修辭方法。

引用，根據其引用形式，可以分為明引、暗引、意引三小類。

（一）明引

明引，是直接引用原文，並在行文中用一定方式說明或註明出處。比如：

①「憶江南，最憶是杭州。山寺月中尋桂子，郡亭枕上看潮頭。何日更重遊？」這是白居易為頌揚杭州給後人留下的回味無窮的千古絕唱。各位朋友，當我們即將結束西湖之行時，您是否也有同樣的感受呢？但願後會有期，我們再次相聚，滿覺隴裡賞桂子，錢塘江上看潮頭，讓西湖的山山水水永遠留在您的記憶中。

（錢鈞《杭州西湖》）

②灕江從興安境內發源，流經桂林、陽朔、平樂至梧州匯入西江，全長437 公里。我們通常所指的灕江是指桂林至陽朔縣一段，全長 83 公里。這一段奇峰林立，碧水縈迴，人稱百里灕江，百里畫廊。唐代大詩人韓愈曾經這樣讚美它：「水作青羅帶，山如碧玉簪」，有道是「千峰環野立，一水抱城流」。當代大詩人賀敬之在《桂林山水歌》中更是深情地詠嘆道：

雲中的神啊，

霧中的仙，

神姿仙態桂林的山，

情一般的深呵，

夢一般的美。

如情似夢灕江的水……

啊！朋友，灕江伸出了熱情的雙手，歡迎我們的到來。灕江，將為您奏響第一曲美的樂章。

（李克強《灕江游》）

③知春亭在昆明湖東岸東堤北頭，與城關建築文昌閣臨近。它是一組由大小二島和大小二橋組成的園林建築。……宋朝詩人蘇軾曾有「竹外桃花三兩枝，春江水暖鴨先知」的詩句。當你站在知春亭島上，細心觀望此組建築的布局時，你會發現它是按鴨子的形體來設計、建造的。那個小島示意鴨子的頭部，島上向北突出的山石是鴨子長長的嘴，三孔小橋是鴨子的脖子，而那個大島就是鴨子的主體部分了。島上的四角重檐十六柱的亭子，就好像是鑲嵌在這只向人們預報春意的鴨子身上的一顆彩珠。

（徐鳳桐等《頤和園十六景》）

④蘇州的不少橋樑還由於著名詩人的詠歌而更有詩情畫意。如楓橋因唐代張繼寫了著名的《楓橋夜泊》詩，以致「詩裡楓橋獨有名」。又如普通的烏鵲橋也由於白居易的詩句「烏鵲橋紅帶夕陽」而詩意盎然。同樣，花橋由於白居易的詩句「揚州驛裡夢蘇州，夢裡花橋水閣頭」而令人神往。有的橋本身很美，再加上著名詩句的渲染就特別動人了，如元代陳剛的詩句「滄浪亭下望姑蘇，千尺飛橋接太湖」，使原來就很壯觀的星橋、寶帶橋愈加壯麗了。

（張堁山等《蘇州風物誌》）

例①，援引了白居易讚美杭州的千古絕唱，進一步表達了對旅遊者的挽留以及歡迎再次光臨杭州的美好意願。例②，連續引用韓愈和賀敬之對桂林的讚頌詩篇，生動地印證了百里灕江、百里畫廊的本意。例③，引用蘇軾的詩句，點明了知春亭周圍景色布局的深刻寓意。例④，分別引用與各個橋有關的詩句，進一步說明張繼、白居易、陳剛等著名詩人的詩句使得楓橋、烏鵲橋、花橋、星橋、寶帶橋等或更加有名，或詩意盎然，或令人神往，或更

加壯麗。這些引用技巧的運用，都進一步渲染了主題。此外，這些明引對出處的提示也很自然、巧妙。並且這些出處也都具有較強烈的名人效應，使旅遊者對遊覽景觀的認識更加深入。借助名人效應，給旅遊者一種積極的心理暗示，使旅遊者的心理在一定程度上得到滿足。

（二）暗引

暗引，是在行文中，直接使用原文，而不註明出處。比如：

⑤乾隆在清漪園中建造這艘巨大的石舫，就是將「水能載舟，亦能覆舟」的典故形象化，勉勵自己，勵精圖治。遊人在參觀石舫時，細看一下，會發現石舫的頭對著岸邊，船尾對著昆明湖，這表示航船已由遠方駛到此岸，穩穩地停在岸邊，象徵這清王朝的政權像石舫一樣穩固。

（徐鳳桐等《頤和園六十景》）

⑥「山不在高，有仙則名；水不在深，有龍則靈。」嶽麓山上雖然沒有仙人，風景名勝卻比比皆是，僅列為省級以上重點文物保護單位的就有15處。嶽麓寺之古，嶽麓書院之深，雲麓宮之清，黃興、蔡鍔墓之烈，無不令人神往。但整個嶽麓山風景至幽至美的所在，還首推我們就要見到的愛晚亭。

（趙湘軍《愛晚亭》）

例⑤、例⑥所暗引的「水能載舟，亦能覆舟」與「山不在高，有仙則名；水不在深，有龍則靈」等，雖然旅遊者未必一定能確切道出它們是出自東漢張衡的《兩京賦》和劉禹錫的《陋室銘》，但是，這兩段文字本身，大家一般都比較熟悉，耳熟能詳。所以，雖然是暗引，沒有註明出處，但是引用的這些內容仍然具有名人效應，仍具有很強的說明力，使表達簡潔凝練，具有十分明顯的表達效果。

（三）意引

意引，是不直接引用原文，而是引用原意，或者將原文化用到表述之中。可以註明出處，也可以不註明出處。比如：

⑦參觀完祠堂、文廟之後,現在我們來到今天要參觀的嶽麓書院的最後一個部分——百泉軒園林。……在百泉軒園林,當清晨來臨,您呼吸一口衡岳湘水的清新空氣,披著朝陽從這裡沿曲徑拾級而上,可以到達著名的愛晚亭,在嶽麓山寺的晨鐘聲中,您可以縱情舒展身體,也可以踱步吟誦古詩。回來後,在碧綠的池沼前面,欣賞一下迎風帶露的荷花和魚翔淺底的佳境,是不是有一種逝者如斯夫,不捨晝夜的感覺?好了,各位朋友,欣賞到這裡,您一定會嘆服這的確是儒人雅士修身養性的最好去處,您一定會認為嶽麓書院是讀書治學的最好學府。

(郭鵬《嶽麓書院導遊》)

⑧最後要介紹的是愛晚亭的古趣。圍繞愛晚亭有許多趣聞軼事。前面提到的羅典趣改亭名的故事便是一例,當然那只是傳說,但是毛澤東當年曾頻頻登臨此地確是千真萬確的事情。

(趙湘軍《愛晚亭》)

例⑦,直接將毛澤東詩詞中的名句「魚翔淺底」以及孔子語錄「逝者如斯夫,不捨晝夜」化用到了表達之中。例⑧,將毛澤東的詩句「指點江山,激揚文字」糅進表達,雖然重點在於取其意義,沒有註明出處,但是由於所意引的原文特別常見(就這個例文而言),或者特別明顯,所以人們仍然能夠體會出其妙處所在。

可見,在導遊辭中,引用這一修辭手法運用的頻率很高。如果巧妙運用,一方面能夠使導遊講解更加具有說服力;另一方面也能夠使講解更加具有文采。

使用引用技巧,一是要注意引文要與表達本意之間具有密切關係,不可生拼硬湊;二是要注意引文應該是第一手材料,不能人云亦云;三是相關引文要相對完整,不可掐頭去尾,斷章取義。另外在導遊辭中,不論是明引、暗引還是意引,內容都要通俗易懂、簡潔明快,否則,旅遊者會不知所云,就達不到對所講解的內容進行補充說明的目的,當然也就談不上引用的效果了。

六、呼釋

呼釋，是先總括其要點，然後再進一步詳細進行解釋的修辭技巧。也可以叫做承釋、承解。比如：

①張家界的山水風光非常清新。來自各地的旅遊者總結這裡的風光，認為有清、香、綠、鮮、幽五個字。清，就是流水清澈見底，一塵不染；香，就是一年四季，花開花落，馨香撲鼻；綠，就是原始林、次生林與人工林，崢嶸吐秀，競相生長；鮮，就是空氣新鮮，是真正的「一塵不染」；幽，就是異常幽靜。你在這裡遊覽，可以聽到清脆的鳥語，潺潺的水聲，飛禽的撲翅聲，走獸的奔鳴，林濤的呼嘯，山歌的清音。當你在古道上漫步，就會感到心曠神怡。

（周志德《風景明珠張家界》）

②峨眉山的山勢巍峨，在川西南平原上拔地而起，聳立蒼穹。大自然賦予了它雄、秀、奇、險、幽諸特色。

登上山頂，極目遠望，沃野千里，江河橫流，令人心懷開朗、神馳氣壯，這是「雄」的氣勢。

山中林木森森，溪流潺潺，千岩萬壑，一片蔥蘢，這是「秀」的風采。

雲海如濤，旭日流彩，光環射身，神燈萬點，這是峨眉山四大奇觀，也是「奇」的瑰麗。

山間羊腸古道，懸崖峭壁，坡有鑽天之號，天有一線之名，這是「險」的壯觀。

涉履山中，寺靜如古，曲徑通幽，移步換景。耳聆鳥唱蟬鳴，眼觀綠雲拂面，這是「幽」的佳趣。

（李先定等《峨眉山旅遊指南》）

③寒山寺景區擁有古寺、古橋、古關、古鎮、古運河等景觀。古寺指寒山寺。古關指大運河和上塘河交匯處的鐵鈴關，建於西元1557年，為明代抗擊倭寇的關隘，城樓雄偉，內設抗倭史蹟陳列室，展出明代時蘇州軍民保

衛家鄉、抗擊日本海盜的史料。古橋，指山寺兩側大運河上的江村橋和楓橋，詩人張繼名句「江楓漁火對愁眠」中的江楓，就指這兩座橋。古鎮，就是寒山寺所在的楓橋鎮，粉牆黛瓦的民居，鱗次櫛比的商店、茶館、書場，一派姑蘇水鄉風光。古運河，指寒山寺旁的京杭大運河。大運河從北京到杭州全長 1794 公里，是西元 605 至 610 年間隋煬帝時開鑿的。大運河促進了南北物資和文化交流，也給蘇州的經濟帶來了繁榮。

（吳根生《蘇州寒山寺》）

④壁畫藝術是莫高窟藝術的精髓。……壁畫內容大致分為七類，即：經變畫、故事畫、尊像畫、神怪畫、佛教史蹟畫、供養人畫和裝飾圖案。是指以佛經為依據所做的連續畫；尊像畫即佛陀、菩薩等供奉神靈的畫像；神怪畫即民族傳統神話題材，是指東王公、西王母、伏羲、女媧、青龍、白虎等的畫像；佛教史蹟畫，是根據史料記載畫成，包括佛教勝蹟、感應故事、瑞像畫等；供養人畫是指出資開窟造像的施主的功德像；裝飾圖案指繪有植物、動物、幾何圖形的壁畫。

（欒春鳴《敦煌莫高窟》）

例①先總地將張家界的山水風光概括為「清、香、綠、鮮、幽」五個字，然後分別對這五個字進行了具體解釋。例②將峨眉山概括為「雄、秀、奇、險、幽」五個特點，然後分別解釋了「雄」的氣勢、「秀」的風采、「奇」的瑰麗、「險」的壯觀、「幽」的佳趣。例③先總述寒山寺景區具有古寺、古橋、古關、古鎮、古運河等景觀，然後分別對它們進行詳細說明。例④先總述敦煌壁畫有經變、故事、尊像、神怪、佛教史蹟、供養人、裝飾圖案等七類，然後再一一進行解釋。這些呼釋技巧的運用，使講解重點突出，表達清楚，從而給旅遊者留下深刻的印象。

在導遊辭中，呼釋這種修辭技巧運用得比較多。呼釋，往往是先總括，後詳述，具有表達思路清晰、層次井然、重點突出的修辭效果。

七、呼告

呼告，是在講解中，撇開聽眾或讀者，直接對所表達的對象加以稱呼的說辭。比如：

①啊！嶗山！你有了飛瀑，有了流霞，有了雲霧，使山川草木更加迷人。「瀑中濺珠映日撒，霞裡魔綢舞翩躚。」飛瀑流霞給嶗山增添了多少詩情畫意，能引發多少想像之翼在雲際和波浪上翱翔，能燃起多少旅遊者的澎湃的激情……

（傅先詩等《山河齊魯多嬌》）

②賀蘭山！你縱臥於寧夏大地，飛峙在黃河之邊。在那遙遠的年代，你寬闊的心懷曾養育了我們的先祖，「河套人」就在你的屏障下繁衍生息。而幾十萬年以後，你又把無盡的寶藏、浩瀚的煤海，慷慨地奉獻給了他們的後裔。

（虞期湘《寧夏風情》）

③初秋時節，我們去游水泊梁山。離開梁山縣城，一路稻穀飄香，景色燦爛奪目。下了車，登上梁山，環顧四野，只見果樹成行，稻田成方，蜂繞菜花，蝶戲園林。俯瞰大地，方圓百里內好像沙盤上的標準模型。時而可見深湖中的捕魚舟楫，時而可見農田裡耘稻的人影。我仰望天宇，問浩淼的雲煙：啊，梁山！你昔日的汪洋有多少縱橫的港汊？哪裡是英雄聚義的營壘？

（傅先詩等《山河齊魯多嬌》）

上述例①、②、③，在對景物的講解中，轉而對「嶗山」、「賀蘭山」、「梁山」進行面對面的呼喚，進而抒發了滿腔的深情、激揚的詠嘆。

呼告，激情澎湃，熱烈感人，具有極強的抒情性。在導遊辭中恰當運用，能夠引起旅遊者的強烈的共鳴。

呼告，有呼人和呼物兩類，導遊辭中多使用呼物手法。並且這種呼物手法的使用，又多見於書面導遊辭之中。在面對面的口頭導遊辭之中，導遊人員主要是面對旅遊者講解，不太可能撇開旅遊者，自顧自地直接對遊覽客體

說話。如果這樣，不僅會很不自然，也顯得沒有禮貌。所以，一般情況下，如果導遊人員拿到這樣的書面導遊辭，在口頭講解中也應該作適當調整，以使講解收到更加理想的效果。

八、圖示

圖示，是用字形、字母、符號或簡單圖形等代替文字表情達意的修辭技巧。圖示這種技巧，基本屬於書面語，在導遊辭中運用得比較少。在字形、字母、符號、簡單圖形等類型之中，只有字形這一類比較常用，而且也只限於比較簡單的字形。比如：

①八旗制度在清王朝的軍事政治及社會制度、民事管理等很多方面都占有極為重要的地位，發揮著巨大的作用。十王亭在大正殿兩側，按旗位順序，呈「八」字形，扇面排開，這是把透視學應用在宮殿建築布局上的優秀範例。登上大正殿向南望去，十王亭排列錯落有致，南寬北狹，似無窮盡，象徵著後金的兵多將廣，萬世綿延。大正殿與十王亭構成了一組亭子式院落建築，它是清入關前八旗制度在宮殿建築上的反映，設計者從局部建築直至整體布局，處處突出「八」字。這種把軍政制度巧妙地融合在建築藝術中的做法，真可算是構思獨特，別具匠心。

（朱麗麗《瀋陽故宮》）

②在六和塔最高層憑欄遠眺，還可以看到錢塘江在蕭山富陽一段複雜地形的一角，江呈「之」字折疊形，所以錢塘江又名「之江」、「折江」。浙江省的省名就是由「折江」加上「氵」而來的。看到錢塘江，人們馬上就會想到「八月十八潮，壯觀天下無」的「錢江秋濤」。

（趙鵬飛《六和塔紀游》）

③南嶽大廟的第三進又叫川門，大家看到的這三個半圓形的門就像一個「川」字，川門分為正川門和東西川門，它們全由青磚砌成，高達 15 公尺。門洞上，原有一棟造型別緻，四周有櫺窗的大閣樓，在 1944 年被日本侵略軍炸毀。

（王綱《南嶽大廟》）

④在乾隆時期，這組建築叫「羅漢堂」，是一座寺廟建築，建築布局成「田」字形。堂內供奉五百羅漢。1860 年被燒燬，光緒年間，在原址上建成了現在的樣式，並改名為「清華軒」，即水木清華之軒。

（徐鳳桐等《頤和園六十景》）

例①的「八」、例②的「之」、例③的「川」、例④的「田」等字形，因為使用的都是筆畫較少、造型明顯的漢字，所以對其對象的象形描述清晰顯豁，對其特點的揭示重點突出，給旅遊者留下了深刻印象。

圖示這種技巧多用在書面語導遊辭中。如果用在口頭導遊辭中，即使使用也只限於簡單字形，切不可為刻意追求技巧而為之。

九、換算

換算，是把抽象數字換算成具體可感的事物的修辭技巧。比如：

①保存至今，仍然完好的長城，絕大多數是明朝修建的。需要提醒的是，在中國的歷史上不光是秦、漢、明等統治者修築長城，像北魏、北齊、北周、東魏、金等少數民族的統治者也都修築過長城，而且金朝修築的長城長達 2500 公里，是少數民族修築長城最長的朝代。細算起來，從春秋戰國到明朝經過 2000 多年的時間，先後有 20 多個諸侯國和封建王朝修築過長城。這些長城長短不一，縱橫交錯，分布在中國的 17 個省、市、自治區。如果把歷朝歷代修築的長城加起來，總長度可達 10 萬餘里。真可謂「上下兩千年，縱橫十萬里」。有人做過粗略的計算，假如將各個朝代修築長城所用的磚石、土方堆起來，修成一道高 5 公尺厚 1 公尺的大牆，那麼這道大牆可繞地球 10 周有餘。

（馬威瀾等《八達嶺長城》）

②封建社會，皇帝結婚稱作大婚。大婚不僅是皇帝成人的標誌，而且也是皇帝能否親政的先決條件。皇帝大婚禮節繁縟，儀式隆重，耗費相當驚人。……光緒大婚總共所費折銀 550 萬兩，實在是奢靡不堪。若按當年糧價，

每人每年 2 石口糧計算，折銀 2 兩 9 錢 2 分。也就是說，皇帝大婚一次所耗費用，可購買近 400 萬石糧食，足夠 190 萬人吃一年。

（陳永發等《故宮——歷史文化瑰寶》）

③西太后政治上專制殘暴，生活上窮奢極欲。……她平日每餐飯菜有百種左右，據記載，有一餐所列的菜達百多種。燕窩一菜，便有燕窩萬字金銀鴨子、燕窩壽字五柳雞絲、燕窩無字白鴿絲、燕窩疆字口蘑肥雞湯。除了要有「萬壽無疆」這種吉祥擺設菜外，還有什麼燕窩雞片、燕窩炒鴨絲等，還有熊掌、鹿筋、魚翅、海參等山珍海味，而她真能吃下肚的不到全菜的百分之一。她的每日餐費可供 5000 個貧苦農民吃一天。真是「一餐代價萬人饑」呀！

（周沙塵編著《古今北京》）

④自古，黃河泛濫成了「災難」的同義詞。其實，黃河還有一個巨大的歷史功績。它從黃土高原衝下大量泥沙，每年輸沙量達 16 億噸，如果把它堆成高寬各 1 公尺的土堤，可繞地球赤道 27 周。其中每年有四分之三，大約 12 億噸送入海口，填海造陸。

（傅先詩等《山河齊魯多嬌》）

例①，將各個朝代修築長城所用磚石、土方堆起來的數字概念，換算成高 5 公尺厚 1 公尺、可繞地球 10 餘周的大牆，使旅遊者對修築長城的總土石方量有了十分清楚而準確的認識。例②將光緒大婚所用費用折算成可供當時 190 萬人吃一年的糧食。例③，將慈禧太后一頓飯的開銷折算成 5000 貧苦農民吃一天的費用。這後兩個例子，生動形象而又入木三分地揭露了封建統治者的荒淫無度以及驕奢淫逸。例④，把黃河每年的輸沙量換算成高寬各 1 公尺、可繞地球赤道 27 周的土堤，使人們對這條泥河攜帶的泥沙量有了形象而又明確的認識。這些換算，都是把抽象、枯燥的數字轉換成了具體而形象的事物，引發了旅遊者無限的想像，使導遊講解收到了十分明顯的效果。

巧妙運用換算，可以收到十分理想的修辭效果，它能將枯燥無味的數字具體化、形象化，使敘述清晰明了，狀物準確鮮明，從而喚起旅遊者想像力

或聯想力。換算的基本特徵是把抽象的數字轉換成具體形象的事物。換算的方法是多種多樣的，或比較，或累計，或等同，或折合，或推想。可見，表達中，特別是導遊講解中，大至宏觀世界，小至微觀萬物，只要在空間、時間、長度、速度、體積、重量、價值等方面能夠表達成數字，就都可以進行換算，就都可以換算成相關的形象事物。

第九章 導遊語言表達方法

本章導讀

　　導遊語言表達方法，主要討論了敘說法、置疑法、縮距法、點化法等四種表達方法。需要注意的是：一、導遊語言表達方法的運用原則是要根據講解需要對各種技巧和手法進行靈活調遣，切忌與導遊語用脫節。二、運用時各種技巧和表達手法應融會貫通，使它們盡可能有機地統一在一起，這樣才能使導遊辭的各種語言技巧和手法的運用相得益彰。

▋第一節 敘說法

　　敘說法，主要是指運用敘述性語言，在對遊覽客體的講解說明中，適當穿插進一些相關的神話傳說、民間故事、歷史掌故以及風土人情等內容，以使導遊講解更加具有魅力的方法。

　　如果說對導遊語言的語音、詞語、句式進行錘鍊的技巧的運用可以直接收到使講解栩栩如生、鮮明形象的效果；那麼敘說法對敘述性語言的運用主要是可以收到使講解流暢自如、親切動人、緣情感人、引人入勝的效果。

　　敘述性語言具有流暢性、親切感、緣情性等一系列特點。流暢性，是指敘述性語言娓娓道來、源源不斷的特徵。在導遊講解中，一般所穿插的神話故事或風俗習慣，往往具有相對的完整性，一講往往就是一個有頭有尾的段子，其故事又大都情節曲折，跌宕起伏，十分引人入勝，所以，流暢性可以說是敘述性語言的伴生特點。親切感，是指導遊辭中所穿插的與遊覽客體有著相當密切的關係的故事或傳說，可以十分有效地拉近旅遊者與遊覽客體的心理距離，既可以使遊覽客體增加人情味，又可以使旅遊者十分容易找到親近遊覽客體的心理契機，從而產生對遊覽客體的感情。這種感情甚至可以強烈到使旅遊者對遊覽客體產生流連忘返、依依不捨的眷戀之情的程度。緣情性，是指名勝古蹟、山光水色、景物園林中往往積澱著豐富的文化內涵，其中包含著的神話傳說、民間故事、歷史掌故、風俗人情等內容具有極大的情

結魅力，這種情結魅力有時會牽動甚至會控制旅遊者的情感思緒，使旅遊者或喜，或悲，或怒，或哀，或樂，可以有效地感染旅遊者。

可見，敘述性語言與描寫性語言一樣，用得好，同樣具有較強的藝術魅力。但是運用敘述性語言一定要注意恰到好處，不可喧賓奪主。相對於對遊覽客體的講解來說，所穿插的敘述性語言只是綠葉，是為了進一步突出講解主體——遊覽客體。所以切忌盲目穿插，隨意插敘。

導遊辭中對敘述性語言的運用，主要包括神話傳說、民間故事、歷史掌故、風土人情等四方面內容。

一、神話傳說

神話傳說，既多見於寺廟宮觀、皇家建築等人文景觀，也多見於名山大川等自然名勝。

（一）人文景觀中的神話故事

見於寺廟宮觀中的神話傳說主要有追本溯源式和勸戒式兩種。在導遊辭中這類內容往往俯拾即是。比如：

①老子在道教中被稱為道德天尊，通常也稱太上老君。太上，就是最高、最上的意思。道書中以「太上」命名的經書很多，這些經書都是借太上老君的名義宣布的。在道教中，老子是一位「玄而又玄」的老祖師，據說他「生於無始，起於無因」，也就是說在天地未生之前，老子和他的道也就存在了。開始是以無形的狀態存在，後來經過許許多多個 81 億 81 萬歲，然後凝結成如鳥蛋一樣大的玄黃色氣團。為了來人世傳道，進入一位玉女口中，玉女懷孕 81 年，再從左肋下生出老子。老子生來時即滿頭白髮，因此有了老子這個名字。他雖然身為老子，實際上卻是道的化身，是元氣之祖，天地之根本。據說老子身長 9 尺，耳長 7 吋，眉毛中有紫毛長達 5 吋，頭頂有團紫氣環繞。跟從他的有黃髮童子 120 人，左有 12 條青龍，右有 26 隻白虎；前有 24 隻朱雀，後有 72 隻玄武；開道的是 12 隻窮奇，斷後的是 36 隻闢邪。這種威儀，似乎與他道祖的身分一致，也可與佛教伯仲相稱了。

（梁曉虹等《中國寺廟宮觀導遊》）

②在台懷，十分引人注目的建築之一，是在千姿百態的殿宇樓閣中高高聳峙的大白塔。它巍然屹立，素身金頂，與背後靈鷲峰上華麗的菩薩頂互相輝映。在人們心目中，這就是五臺山的標誌。大白塔所處的寺院叫塔院寺，寺以塔名，頗為得體。……塔院寺大白塔東邊還建有一座文殊髮塔，高兩丈餘，傳說文殊菩薩顯靈遺留的金髮，藏在裡面。很早以前，塔院寺每年春三月，要設一個「無遮大會齋」，就是不分僧人和百姓，不分窮人和富人，也不分男女老少，凡來者都分給一樣的飯食。有一年設無遮大會齋，齋飯的鐘聲響過，人們向塔院寺裡湧來，有一個叫化子女人，懷裡抱著一個孩子，身邊拖著一個孩子，身後跟著一條狗，也隨著人群湧入寺內。她擠上前，對分飯食的庫頭和尚說：「我有急事，請先分給我吃吧。」庫頭和尚給了她三份飯食，連兩個孩子的也有了。這個貧女又說：「狗有生命，也該給一份。」庫頭和尚又勉強給了一份。誰料貧女又說：「我腹內有孩子，尚需分食。」庫頭和尚發怒道：「肚裡的孩子還沒出生，就要分飯食，你真是貪得無厭。」貧女進而分辯道：「眾生平等，肚裡的孩子也是有生命的。」隨後從袖子裡取出一把剪刀來，剪下一把頭髮，放在案桌上，用偈語唱到：「苦瓠連根苦，甜瓜徹蒂甜，是吾超三界，卻被阿師嫌。」說罷，就躍身騰空，變成文殊菩薩，引著的狗變成了神獅，兩個孩子變成了天童。庫頭和尚悔恨自己待人不平等，以為是叫化子，就隨意責罵，結果冒犯了菩薩，真是有眼不識聖靈，就去取刀剜自己的眼睛。後來，就在菩薩顯靈處建了座塔，把菩薩留下的頭髮放在裡頭供養起來。

（楊玉潭等《五臺山寺廟大觀》）

這兩個例子是與道教和佛教有關的宗教神話傳說。宗教文化是旅遊的一個非常重要的內容，宗教作為人類文化與精神生活的重要組成部分，也是社會的歷史產物，它附著了太多的文化內涵。所以，宗教教義的哲理性、宗教建築的藝術性、宗教氛圍的神祕性、宗教故事的神奇性等方面蘊含的文化價值往往具有較大的吸引力，能夠引起旅遊者的興趣；此外一些著名的宗教旅遊景點往往處在名山勝地等著名景區，這就更容易引起人們的遊覽興趣。宗

教文化作為一種重要的人文景觀，具有較強的神祕性，也具有較強的知識性，但是對旅遊者來說，旅遊並不是以學習知識為主要目的，所以除了在旅遊者能夠接受的前提下進行一些必不可少的宗教知識的介紹外，如果能夠不失時機地巧妙地加進一些必要的宗教神話傳說，那麼就會使導遊講解更能引起旅遊者的興趣，也具有更大的吸引力。以上兩個例子，例①在介紹道教的老祖師老子的來歷時加進了神奇無比、神祕虛幻的神話傳說；例②在介紹五臺山塔院寺文殊髮塔時加進了棄惡揚善、勸人為善的菩薩顯靈的神話故事。這些敘述性文字，使旅遊者對這些本來比較生疏並有些虛幻的宗教內容有了進一步的瞭解，對特定景點的認識與瞭解也得到了進一步的深化。

（二）自然景觀中的神話傳說

見於名山大川等自然景觀中的神話傳說，主要有追本溯源式、功績追述式、依物象形式等三類。比如：

③從山西省最北端的城市大同出發，經過 65 公里將近一個半小時的汽車旅行，我們現在已經來到了北嶽恆山的腳下。中國古代將高大的山峰稱為岳，中華五嶽分別為東嶽泰山、南嶽衡山、西嶽華山、中嶽嵩山、北嶽恆山。關於五嶽，歷史上還有這樣一個神奇的傳說：據說盤古大神死的時候，將身軀化為五座大山，盤古的頭化為了東嶽泰山，腹化為中嶽嵩山，左臂化為南嶽衡山，右臂化為北嶽恆山，腳則化為西嶽華山，故而人稱：東嶽泰山如坐，南嶽衡山如飛，西嶽華山如立，中嶽嵩山如臥，北嶽恆山如行。

（劉慧芬《恆山懸空寺》）

④我們所看到的左邊這條小河就是靈渠，又叫秦鑿渠，建成於秦始皇二十三年，即西元前 214 年，是世界上最古老的人工運河之一。它與中國山西省的鄭國渠、四川省的都江堰一道並稱為「秦朝三大工程」。……（遊船入南渠往飛來石，船上講解）如今我們看到的靈渠，風格古樸寧靜。2000 多年的歷史是那麼久遠，沒有任何文字可考，我們無法想像當年我們的先人們是怎樣移山鑿渠，引水通航的。在這裡千百年來流傳著一個傳奇的故事，一個關於飛來石和三將軍的故事。傳說在始皇號令修渠之初，一位傑出的工匠奉命前來主持修渠，人們後來叫他「張石匠」。張石匠帶領民工，斬山通道，

好不容易把渠道開得有些規模，不想這消息讓東海龍王九太子豬龍虬如知道了。虬如發現，人們正在湘江與灕江之間開通一條人工河道，引湘江水入灕江，這也將把東海的水調往南海。他一怒之下將渠道搗毀了。張石匠只好帶領民工重新挖渠。一年過去了，由於虬如的搗亂，工程沒有完成。秦始皇以延誤軍機的罪名給張石匠治了死罪。第二位工匠接著來主持修渠，人們叫他「劉石匠」。不幸的是，劉石匠也遭到了被殺的命運，都是因為豬龍虬如作亂的緣故。兩位工匠被殺，通航仍然遙遙無期，性情暴烈的秦始皇給了第三位主持修渠的「李石匠」最後通牒，如果再不能完成任務，滅門九族，誅殺所有民工。為了避免重蹈失敗的覆轍，李石匠很好地總結了前人的經驗和教訓，他重新設計路線，避開豬龍的搗亂，渠道終於建成。可就在人們聲勢浩大地準備放水通航之際，虬如發現情形不對，它匆匆忙忙地趕到了靈渠與湘江故道間距離最窄的秦堤上，準備拱倒堤岸。也就在這時，普賢僧人雲游到此，忽然覺得妖氣瀰漫，一經查看，原來是豬龍要搗亂。他幾番指點，將峨眉山頂的一塊大石頭調了過來，把豬龍死死地壓在了石頭底下。靈渠通航了，秦始皇給李石匠加官封爵，李石匠不願獨享功祿，在靈渠岸上刎頸自殺。人們為了紀念三位傑出的工匠，在靈渠岸上給三位工匠修建了一座圓形的紀念墓，把他們的故事一代一代地傳下去。從此以後就有了飛來石和三將軍的傳說。

（李祖靖等《廣西興安靈渠》）

⑤黃布灘是灕江最佳風景點之一。這一帶，山峰俊秀，江水清澈，相互輝映，令人陶醉。這裡有旅遊者、畫家、攝影家最感興趣的黃布倒影（又叫青峰倒影）。灕江的山色之美，美在倒影之中。灕江上的倒影又以黃布灘最為迷人。因為這裡的江底有一塊米黃色的大石板，它的長寬各數丈，酷似一大塊嶄新的黃布平展在河床上面。黃布灘由此而得名。它的兩岸，有七座高矮不等、大小不一的青峰，像是七個剛從灕江水中出浴的美女，嫻靜秀麗，亭亭玉立，這就是形象逼真的「七仙女下凡」。傳說這七姐妹原是天上宮女，常來灕江邊玩耍，終於被灕江的美麗景色迷住，不思升天了。天帝下令，她們也不聽從，堅決不回天宮，各人吹了一口仙氣，便各自化成青峰而長留人間。灕江倒影中便日夜展示著她們美麗的姿容。看倒影的最佳位置是客船航

行到螞蝗洲拐彎的地方。這一帶的江南寬闊，水流平緩，水面如鏡，所以是觀賞倒影最美妙的地方。

（黃紹清等《桂林風光的明珠灕江》）

這三個例子是有關名山名川的神話故事。名山大川，山光水色，神態異常，或雄健壯美，或柔順秀美，或驚險奇美，能給人以巨大的美感享受以及極大的心理震撼。人們往往寄情山水，將一些美好的理想與信念移情於山水，大量的山水神話故事正是體現了人們的這種思維傾向，成為一種豐富旅遊者審美感受的源泉。

例③關於盤古將身軀化為五嶽的神話傳說，主要是屬於追本溯源式一類。這類神話，多見於對名山大川以及各種景色的形成或來源的追溯上。這類神話內容神奇，想像瑰麗，既表現出了人們的豐富的想像力，又凝聚著人們對自然山水讚頌有加的美好情感，也反映了人們對大自然的親和態度。

例④關於修建靈渠的能工巧匠的神話故事，主要是屬於功績追溯式一類。這類神話，多見於歷史上的偉大人工工程或人力所及而形成的人文化景觀或事物之中。如都江堰等各種各樣的古代建築以及人們衣食住行的起源等等。這類神話，往往積澱著人們對自身改造自然或對自身開拓進取精神的肯定。與其說這類神話是人類在歌頌相關的神人或能人的業績，不如說是人類在歌頌自己的豐功偉績。正因為如此，這類神話才對旅遊者具有著極大的吸引力以及巨大的震撼力。

例⑤關於灕江黃布灘七仙女峰的神話傳說，主要是屬於依物象形式一類。這類神話，依物取形，依自然景觀的外形特徵賦予其美妙的神話傳說。如巫山神女峰、武夷山九曲玉女峰、洞庭湖君山、長白山天池等等。

可見，在山水風光的導遊辭中，往往會附麗有大量的神話傳說，可以引起旅遊者極大興趣。但是要注意其內容不可過多過濫，否則就會有盲目攀附的嫌疑，不僅不能收到良好的表達效果，反而可能會引起旅遊者的反感。

二、民間故事

民間傳說，主要是指那些在真人或真事的基礎上加以演義的故事，這些故事似真非真，似假非假，真假交混，亦真亦假。導遊辭中對這類民間故事的引用，往往是將重點放在它們所具有的人情魅力以及人文精神之上。導遊辭中對民間傳說的引用主要有附會式和尋蹤式兩類。

（一）附會式

①岳廟始建至今，歷經七八百年而不廢，可見岳飛抗金精神的偉大和人民對他的懷念與景仰。人民的是非愛憎是十分鮮明的，對英雄滿懷崇敬之情，對秦檜一夥賣國投降的佞臣則無比痛恨。岳飛墳前安放的四賊鑄像，正說明了人民對他們的憎恨。遠在元朝天順時，同知馬偉曾把檜樹一分為二，植於岳飛墓前，名為「分屍檜」，象徵對秦檜的譴責與懲罰。後來到明正德時，都指揮李隆用銅鑄成秦檜及其妻王氏與万俟卨三像，跪在墳前。萬曆時按察副使范淶又增鑄了張俊跪像，這就成了四座了。四像在清代也重鑄過多次。關於這幾座鑄像，曾有個有趣的傳說。傳說明時有個姓秦的撫臺，深以其祖先為恥，就派人暗地在夜間把秦檜和王氏的鐵像沉入西湖。第二天，西湖湖水忽然變臭，民眾心知鐵像必已投入湖中，就湧到撫臺衙門要求緝辦壞人。撫臺企圖矇混，騙過憤激的民眾，就賭誓說，如果鐵像真在湖中，他情願辭官請罪。不料話音未落，湖中忽然浮起兩個鐵像，直向他飄過來，嚇得他連忙逃走。

（葉光庭等《西湖漫話》）

②出貞順門向東望去，一座小巧玲瓏的樓閣聳立在城牆之端，這就是故宮角樓。故宮內共有四座角樓，它造型獨特，外觀秀麗，反映了中國古代勞動人民精湛的工藝和設計水平。關於它的建成，還有一段動人的傳說。傳說正當工匠們因角樓的設計怎麼也不盡如皇帝之意而一籌莫展時，一位老者挑著的蟈蟈籠啟發了工匠，於是人們就照著蟈蟈籠建造了角樓，果然不同凡響。而更令人叫絕的是角樓是 9 梁、18 柱、72 脊，這三個數字相加正好是百以內最大的奇數 99。後來人們說這位老者就是中國土木建築的鼻祖魯班顯聖。

（李翠霞、秦明吾等《北京攬勝》）

③正陽門在天安門廣場的最南端，是北京內城的正門，俗稱前門。它包括城樓和箭樓。……箭樓的後面挑出一個飛檐來，使整個箭樓的造型秀美壯觀。說起這個檐子，還有一段神奇的故事。傳說在造箭樓時皇帝要求要建造得不但高大，而且好看。即將竣工時，皇帝親自到現場查看，覺得樓頂太小，與樓身配合不適當，於是大發雷霆，限期一個月按他的要求重新建造，否則就要治罪殺頭。整個工地上人人束手無策，愁容滿面。一天，突然來了一個衣衫襤褸的老木匠，他手裡端著一碟鹹菜，卻到處要求人家給他添點鹽。一連幾天，這個老頭兒不斷向人要鹽，大家也就煩了。工匠們在一起議論這件事，有位工匠靈機一動，說：「老木匠幾次要我們給他添鹽，莫非是叫我們給這個箭樓添個檐子嗎？」這句話啟發了大家，急忙去找這個老木匠，卻怎麼也找不到了。大家趕緊施工，添了個挑檐，如期完工。添了檐的箭樓顯得又雄偉，又高大，又美麗。人們說這位老木匠正是魯班顯聖。

（中國青年出版社編《北京十大名勝》）

這三例附會式的民間傳說故事，例①關於秦檜等鐵像沉入西湖就使湖水變臭的傳說，表明了人們對奸佞小人的切齒痛恨以及無比的鄙視。例②和例③關於建造故宮角樓以及前門箭樓的傳說，表現了人們對自身創造力的讚美與歌頌。雖然這種對人類自身創造能力和智慧的肯定，是透過一種牽強附會式的故事來實現的，但是人們並不願意將其視為無稽之談。因為這種附會所依附的特定景觀以及其中所傳達出的文化資訊更為重要，更能引起人們的興趣，也更能給人們帶來奇妙的審美享受。在遊覽中，旅遊者往往會以極大的熱情接受這類美好的內容，這類傳說也往往會給旅遊者留下深刻的印象。

（二）尋蹤式

④前邊我曾向各位介紹過塔爾寺有名的兩件工藝品，即壁畫和堆繡。現在我們將要看到的酥油花，是塔爾寺最精彩的藝術品，不僅遠近聞名，還曾拍成過記錄片。它與壁畫、堆繡統稱為塔爾寺的「藏族藝術三絕」。酥油花，顧名思義，是用酥油捏成的。其中包括佛像、人物、花卉、亭台樓閣、動物等等。酥油花的來歷，傳說紛紜，我給大家介紹其中的一個傳說。黃教大師

宗喀巴在西藏學佛成功後，想在佛前獻花表示自己的敬意，但當時西藏正逢嚴冬，沒有鮮花，宗喀巴便用酥油捏成一朵花，供在佛前。從此，弟子們紛紛效仿，漸成風氣。很多黃教寺院都有在宗教節日時製作酥油花的習慣，但以塔爾寺的規模最大，也最出名。每年的農曆正月十五，恰逢塔爾寺的四大法會之一，寺廟都要展出一批製作精美、選題新穎的酥油花作品，屆時參觀、朝拜者絡繹不絕，稱為「燈節」。

（王秉習等《青海塔爾寺》）

　　⑤「五龍潭泉」又名「灰灣泉」，它由五處泉水匯注而成，面積約百畝許。泉流量穩定，不涸不息，故有「海眼」之稱。傳說其泉潭很深，誰要想潛入潭底，就得先爬上潭邊的大柳樹上去，然後再從樹上奮力跳下，方可觸及潭底。五龍潭泉名的由來，與隋唐間的傳奇英雄秦瓊有關。相傳這位山東好漢跟隨唐太宗平定天下之後，被封為「胡國公」。他做了大官後，便在濟南市現今的五龍潭泉之上修建了一處宅院。一天晚上，宅院底下突然躍出五條巨龍互相廝打，致使秦宅陷落地下，形成一處廣約百畝許的泉潭。現在潭中的五處泉眼，就是當時五條巨龍躍出的「龍眼」。有人說：這是五方龍王。後來，人們便在泉潭附近修建了一座內供五尊龍神像的廟宇，以祭龍神，泉潭也稱為「五龍潭泉」。

（李金堂等《中國名泉錄》）

　　⑥現在我們來到了這座古樸的方形敵樓面前。它就是眾口皆碑、流傳百世的「寡婦樓」。幾百年來，由於風雨侵蝕和人為的破壞，長城沿線大部分敵樓均已毀壞，這座敵樓卻完好地屹立在萬山之中。……關於寡婦樓名稱的由來，在當地百性中流傳著一個悲壯的傳說故事。在明朝隆慶年間，戚繼光指揮大修長城時，有一支河南籍士兵隊伍，其中有 12 名士兵的妻子見丈夫數年未歸，便結伴到邊關來尋夫。她們風餐露宿，翻山涉水，歷盡千辛萬苦終於來到薊鎮長城。可是他們的丈夫都已不在人世，12 名婦女聽到這個噩耗，悲痛欲絕，抱頭痛哭。薊鎮總兵戚繼光巡視時看到這個情景，好言勸慰，給她們每人一筆豐厚的銀兩，勸她們回家後好好撫育兒女，贍養老人。後來 12名寡婦決定獻出銀兩，並留下來，繼承丈夫的遺志，投入到修築長城的行列

中，最後修築起了這座敵樓。後來人們為了紀念她們這種深明大義、為國分憂的壯舉，便把這座敵樓命名為寡婦樓。

以上三例尋蹤類的民間故事，例④將絢麗多彩的酥油花的起源與黃教大師宗喀巴聯繫在一起，使美麗的酥油花帶上了更多的人情味。例⑤將五龍泉潭與隋唐英雄秦瓊聯繫在一起，使這群泉眼成了秦瓊在濟南生活的歷史見證，使五龍泉潭具有了十分濃郁的人文色彩。例⑥黃崖關長城寡婦樓的十二寡婦的傳說，不僅使這一敵樓有了更加悲壯的英雄色彩，而且使這一敵樓更加聲名遠播。

這類尋蹤式的民間傳說與遊覽景觀之間互相輝映，相輔相成。民間傳說因為有了這些人文化的景觀作依託，似乎就有了某種可感知性，也有了一定的可信性。而特定景觀也因為有了這些動人的民間傳說，不僅使其本身積澱了一層人文精神，具有了栩栩如生的靈魂，而且也往往聲名大震，帶給旅遊者的審美感受也更加有震撼力。

民間傳說與神話故事的區別在於，神話故事虛幻飄渺，完全不能與常規等同，人們也非常清楚它的神祕性以及所具有的不可證實性。而民間傳說則大多與真人或真事相關聯，多多少少會有一點點真實性在裡面，雖然其真實性仍有待考證，但是經過人們巧妙地附會，或巧妙地有機編排，其中飽含了人們的許多美好願望與情感，它的真實與否已經不重要了。在導遊辭中這類民間傳說十分多見，講解時要注意恰當把握分寸，要考慮到旅遊者的特定文化心理背景。要特別注意把握這一類民間傳說中所積澱著的民族文化心理流向，注意把握其中所傳達出的特定時期的人們的價值觀念以及情感取向，做到真正使旅遊者觸景生情，浮想聯翩，在感慨萬千之中，既身游又神遊，從中得到審美享受。

三、歷史掌故

歷史掌故，主要是指附著在遊覽景觀之上的某一歷史過程、歷史事件、名人足跡等歷史史實。這些史實使遊覽景觀具有名人名事效應，在導遊辭中

巧妙穿插，往往能成為旅遊者某一特定遊覽活動的亮點。附著在遊覽景觀上的歷史掌故，有古代的，也有當代的。

（一）歷史過程記敘

①但是，岳陽樓真正名揚天下，還是在北宋滕子京重修、范仲淹作《岳陽樓記》以後。慶曆四年，遭人誣告的滕子京被貶為岳州知府，他上任後便籌辦三件大事：一是在岳陽樓湖下修築堰虹堤，以防禦洞庭湖的波濤；二是興辦郡學，造就人才；三是重修岳陽樓。藤子京是一位文武兼備的人，他認為「樓觀非有文字稱記者不為久」，這樣一座樓閣，必須要有一篇名記記述，才能使它流芳千古。於是他想到了與自己同中進士的好友范仲淹。便寫了一封《求記書》，介紹岳陽樓修葺後的結構和氣勢，傾吐了請求作記的迫切心情，並請人畫了一幅《洞庭秋晚圖》，抄錄了歷代名士吟詠岳陽樓的詩詞歌賦，派人日夜兼程，送往范仲淹當時被貶的住所河南鄧州。范仲淹是北宋著名的政治家、文學家、軍事家，他和滕子京一樣，因為主張革新政治，受到排斥和攻擊，被貶到鄧州。他接到滕子京的信件後，反覆閱讀，精心構思，終於寫出了千古名篇《岳陽樓記》。這篇文章全文雖然僅有 368 個字，但是內容博大，哲理精深，氣勢磅礡，語言鏗鏘，其中「先天下之憂而憂，後天下之樂而樂」成為傳世名句。……先憂後樂，擲地有聲，它激勵著一代又一代人，思榮辱，知使命。作為中華民族優秀知識分子的一種崇高人格文化的積澱，《岳陽樓記》以其至高至上的思想內容和藝術魅力，流傳千古而不朽，滋養著人們的心靈。從那以後，岳陽樓名聲大震，傳揚中外，這就是人們所說的「文以樓存，樓以文名」。據說滕子京接到范仲淹的《岳陽樓記》後，喜出望外，當即就請大書法家蘇舜欽書寫，並請著名雕刻家邵竦將它雕刻在木匾上。於是，樓、記、書法、雕刻合稱「四絕」。可惜我們現在看到的並不是「四絕匾」。它早在宋神宗年間便已經毀於大火之中。我們所見到的這幅雕屏是清代乾隆年間著名大書法家刑部尚書張照寫的。

（李剛《岳陽樓》）

這一例是屬於歷史過程記敘的一類。記敘了滕子京重修岳陽樓、范仲淹撰寫《岳陽樓記》、蘇舜欽書法以及邵竦雕刻等「四絕」產生的過程，名樓、名記、名書法、名雕刻，使旅遊者對著名的岳陽樓的印象更加深刻。

（二）歷史事件陳述

②我們現在看到的這組建築別緻、環境幽雅的四合院叫玉瀾堂，原來是乾隆皇帝的辦事殿，後來是光緒皇帝的寢宮，也是囚禁光緒的地方。玉瀾堂在中國近代史上與戊戌變法有著密切的聯繫。光緒名叫愛新覺羅‧載湉，是慈禧太后的外甥。同治皇帝死了之後，慈禧為了能繼續掌握政權，於是就讓當時只有4歲的光緒繼承皇位，由她再度「垂簾聽政」，直到光緒長到19歲，慈禧才表面上同意「撤簾歸政」，但是她仍操縱實權不放。後來，慈禧和光緒在政治上發生了衝突，光緒在維新派康有為、梁啟超、譚嗣同等人的推動下，想透過維新運動來改革吏治等，以挽救清王朝的腐敗統治，於1898年推行了維新變法，史稱「戊戌變法」。但變法只搞了103天就被握有實權的慈禧鎮壓下去。慈禧殺害了譚嗣同等「六君子」，而光緒則被嚴密地囚禁起來，被關了整整10年。光緒軟禁在這裡時，慈禧命人在院內砌起了許多磚牆，幾乎把玉瀾堂封閉起來，門口還有太監站崗，光緒像囚徒一樣生活在這裡，完全失去自由。現在東西配殿內仍保留著當年所砌的磚牆，以供遊人參觀。

（徐鳳桐等《頤和園》）

這一例是屬於歷史事件陳述的一類，陳述了玉瀾堂與「戊戌變法」的聯繫。旅遊者看著東西配殿的磚牆，看著極具歷史滄桑感的玉瀾堂，聯想發生在這裡的歷史事件，心中所受到的衝擊以及在心中激起的悲壯情感一定更加激越，對玉瀾堂在歷史上的地位的認識也一定更加清晰。

（三）歷史淵源追述

③這個殿叫做金剛殿，在殿的四周，布幔圍住的部分是藏傳佛教中形態各異的護法金剛，正中的雕像是鍍金的，為黃教創始人宗喀巴。宗喀巴戴的黃色桃形帽，是黃教的標誌。但仔細觀察一下就會發現，在帽檐部位有一圈紅色，是偶然現象嗎？不是。歷史記載宗喀巴在創立黃教之前曾師從紅教，

他悟性極高，因不滿於當時各教派的腐化頹敗，經過多年鑽研，終於創立了一個教律嚴格又為大眾所接受的新派別，傳說紅教徒習慣戴黃色裡子、紅色表面的帽子，宗喀巴在改革成功之後將帽子翻了過來，但露出一圈紅色的帽邊，以表示對老師栽培的不忘之情。

（王秉習等《青海塔爾寺》）

這一例是屬於歷史溯源的一類。講述了黃教大師宗喀巴創立黃教後，將紅教的黃色裡子、紅色表面的帽子翻過來，露出一圈紅色的帽邊，以表示對紅教老師栽培的不忘之情。這種將名人的事蹟加以巧妙穿插的技巧，對有效講解具有積極的作用，宗喀巴所具有的人格魅力，會對旅遊者產生極大的吸引力，從而使旅遊者對黃教以及塔爾寺的認識都會更加深入。

（四）名人足跡記述

④橋中央有個湖心亭茶樓。它原是豫園內的鳧佚亭，周圍池水碧清，花木扶疏，鯉魚戲水，野鴨飛翔，一片「風景賽西湖」的景色。從清代咸豐五年，也就是1855年起湖心亭改成了上海最早的茶樓。如今，旅遊者登上茶樓，可以憑窗品茗，觀看茶藝表演，傾聽民樂，俯看豫園與街市景緻，好不快樂！難怪許多外國貴賓都要光臨湖心亭品茶。

（周明德《上海豫園》）

導遊辭中，這類歷史掌故的有效穿插，會對旅遊者產生明顯的吸引力及親和力。在導遊講解中，一方面要注意對遊覽景觀中這類素材的開掘、整理以及巧妙運用；另一方面也要注意對這類素材的使用不宜過多過濫。名人效應雖然對遊覽客體具有積極的張揚作用，但是這類素材用得過多過濫，也會產生相反的效果，會有濫貼標籤、盲目攀附的嫌疑，反而會使旅遊者心生厭煩，甚至產生規避的心理。所以導遊辭中對這類素材的引用一定要把握合適的「度」，要以情感人、因物生情為原則，將這些積極的、有效的內容用到講解的刀刃上，使它們在導遊辭中造成畫龍點睛的作用，成為講解中的文化亮點。

四、風土人情

風土人情是一個民族或一個地區的人們的歷史文化以及社會生活習慣的縮影。風土人情是一個綜合性文化概念。風土人情一方面反映了某一地域的特定的歷史、政治、經濟等文化特徵；另一方面也反映了在特定民間信仰中所蘊含著的民俗文化心理；比如，人們的生活習慣、婚喪禮儀、歲時節慶的文化習俗等等。這些穿插在導遊辭中的風土人情世故，不是抽象的，而是具體可感知的，可以直接接觸和觀賞的對象，有時還會給旅遊者提供直接參與的機會。在導遊辭中將這些內容巧妙穿插，會有效地縮短旅遊者與遊覽客體之間的心理距離，從而使旅遊者對遊覽客體產生親切感，加深對遊覽客體的文化內涵的理解，使旅遊者對它們的認識上升到一個新的高度。比如：

①黟縣古民居的大門，一般都是朝著東、西、北三個方向，偶爾有些房屋受地基侷限，不得不朝南開設大門時，也要設法偏一偏，寧可開成一扇斜門，讓人感到頗有些不倫不類。解釋這種現像有多角度的選擇。

從封建制度來解釋：在封建社會中，許多事物都有尊卑之分，連區分方向的東西南北也不例外。古代把南稱為至尊，宮殿、廟宇都朝正南，帝王座位也是坐北朝南，叫做「南面稱尊」。正因為南向如此尊榮，所以民間造房，誰也不敢取子午線的正南向；都得偏東或偏西一點，免得犯「諱」而獲罪。

從風水理論解釋：流傳黟縣的風水理論中關於住宅選址的要求為「巽山乾向」。根據周易文王的後八卦推算，巽為東南，乾為西北，就是說好的住房應該是坐東南，朝西北。

更為關鍵的是，據黟縣歷代風水先生觀測，黟縣「龍脈」起於西北，西北在地支上屬庚、酉、申，庚、酉、申在五行之中屬「金」；南向地支屬午、寅、戌，午、寅、戌在五行中屬「火」，火能克金，門朝正南，屬「相剋脈」，三代當絕後。人們造房本是百年大計，希望傳子傳孫，誰敢冒那三代絕後的風險！

而另一種風水理論則認為，古代黟縣人在建房過程中有許多禁忌，這些禁忌與當地文化、經濟有密切聯繫。黟縣人經商致富，商為黟縣人的「第一

等生業」，而從漢朝起，中國就流行「商」家門不宜南向、「徵」家門不宜北向的說法。因為「商」屬金，南方屬火，火克金，所以門朝南開不吉利。「徵」為兵家，「兵」屬火，北方屬水，水克火，封建社會中北向象徵失敗，打了敗仗稱作「敗北」，所以兵家建房，門不朝北開。

　　（余治淮著《桃花源裡人家》）

　　②佛教寺廟供奉的門神，各地相同，統稱哼哈二將。宮觀的門神不但與其完全不同，而且不統一，倒是和各地民俗有很大關係。主要有三種。

　　如果兩位門神，兇殘猙獰，一手持劍，一手持蘆葦（有些畫像畫二位立於大桃樹下，旁有金雞），那麼他們二位便是神荼、鬱壘。據說二位是兄弟倆，黃帝時人，住在東海桃都山上。相傳桃都山上有棵大桃樹，枝幹盤屈伸展達3000里。樹下有個洞穴，是天下群鬼出入之處。神荼、鬱壘二位的職責就是同大桃樹上的金雞一起，監督群鬼的行為。每日夜晚，群鬼可以由洞穴中出來遊蕩，但必須在天亮前回洞，金雞的職責是司晨，每當東方出現第一絲曙光時，金雞便引吭長鳴，普天下的雞也隨之叫成一片，這時如果還有諸鬼貪戀遲歸，便會被金雞吃盡。而神荼、鬱壘兄弟倆的職責，則是監督出入群鬼，如發現在人間有惡行者，即行懲處，或以劍砍死，或用蘆葦捆至後山餵虎。所以傳說鬼最怕神荼、鬱壘，也怕雞，怕虎，過去人家除門神像外，還常有畫雞畫虎於堂屋的，連宮廷也有殺雞於宮門以除惡氣的習慣。由於二位門神和金雞都以大桃樹為家，所以又從懸掛桃木、以桃木刻符的習俗演變出貼對聯的習慣。

　　如果門神穿長袍，繫角帶，戴紗帽，插笏牌，一副朝官打扮（也有畫成猙獰惡鬼模樣的），黑臉剛鬚，一手持劍，一手掐鬼，那他便是鍾馗。相傳鍾馗是唐代終南山人，曾在玄宗前朝時進京趕考應武舉試，因不中而羞回故里，一頭撞在台階上死去。死後，被賜以進士出身，綠袍下葬。據說玄宗有一日身體不適，夢見一個小鬼跛一隻腳，赤一隻腳，鞋子掛在腰上，手裡拿一把破摺扇，相貌異常難看，卻偏偏在玄宗眼前胡鬧，偷走楊貴妃的繡香囊和玉笛。玄宗火起，責問小鬼為何人，小鬼答到：「我叫虛耗，專門竊人財物，促人喜事成憂。」玄宗正要呼叫武士捉拿，只見殿外奔來一個大鬼，捉住小

鬼便搯去雙目，然後撕碎生吞下去，原來大鬼即是鍾馗，因感謝皇恩浩蕩，願為天下捉除妖孽。玄宗夢醒之後，連忙召來神畫手吳道子畫出夢中形象。這便是我們今天所見的鍾馗捉鬼圖的來歷。此後人家及朝廷宮觀都懸掛此圖充當門神。另一種說法是鍾馗考中進士，因相貌醜陋，受奸臣讒言被皇上斥責，一怒之下觸階而死。陰曹帝君念其剛直無畏，命鍾馗專司人間捉鬼之職。

但大部分門神還是指秦叔寶、尉遲敬德。二人均為唐代著名武將，因此畫像上兩位門神也是頭戴金盔，身披鎧甲，威風凜凜，儀表堂堂。相傳唐太宗馬上奪江山，殺人無數，坐上龍床後即身體不豫，經常夜夢惡鬼；又有惡鬼每夜於宮中拋磚弄瓦，大呼小叫，鬧得三宮六院晝夜不寧。秦叔寶、尉遲敬德自告奮勇，於夜間戎裝守護，居然無事。唐太宗雖然欣喜，但不忍二位將軍如此辛苦，於是召畫匠傳寫真容，貼在門上，結果也很奏效，從此再無惡鬼入夢。此後以秦叔寶、尉遲敬德守門就成了定例。形式則多種多樣，有坐式，有立式，有騎馬，有徒步，有舞鞭鐧，有執金爪，有時還配上一副對聯：昔為唐朝將，今為鎮宅神。

（梁曉虹等《中國寺廟宮觀導遊》）

③黟縣古民居中的陳設獨具特色。進入廳堂，正中照壁上垂掛的是大型畫軸，畫軸又稱中堂，一般畫的是山水、花鳥，或象徵吉祥如意的福、祿、壽三星。但每逢傳統之日，主人便將畫軸收起，改成垂掛祖宗儀容，祭祀結束，再又換上畫軸。畫軸兩邊，往往垂掛紅底金字、或藍底金字，出自名家書法的木製漆聯。畫軸之下設有條案。條案長與照壁寬度相同。條案前擺有八仙桌、八仙椅。條案上，通常在正中位置上擺著自鳴鐘。鐘的兩側為瓷器帽筒。帽筒出現於清朝，那時人們外出時，總要戴瓜皮小帽，進屋後，便順手把帽子套在帽筒上。帽筒左邊擺有古瓷瓶，右邊擺著精緻的木雕底座鏡子。古時稱左為東，右為西，所以黟縣這種左瓶右鏡的陳設又叫「東平西靜」，取的是「平靜」的諧音。體現了主人對生存環境的一種希望。對於那些丈夫在外經商的女人，這「平靜」的含義是希望自己在外經商的親人，風平浪靜，平平安安。而對於那些經營成功，回到家鄉頤養天年的商人，「平靜」的含義是希望從此過上平靜的生活，而子孫後代也世世代代平平安安地生活。

（余治淮著《桃花源裡人家》）

④每年春節前後，在瀋陽地區諸多民俗當中，最要緊的就是祭「灶王爺」了。俗語常道：「五祭灶為先」，就是說新年伊始，首先要祭的就是灶神，其次才是門神、財神。嚴格說來，祭灶活動是跨年度的。從臘月二十三至正月初一，要將灶王爺送上天，再接回家，為時整整1周。灶王爺是何時「落戶」瀋陽地區並成為「一家之主」的，很難考證。但可以肯定的是灶神祖籍中原黃河流域，生於孔夫子之前。……在瀋陽地區民俗中，灶王爺是主一家吉凶福禍之神，每戶人家一年中所行善惡都由灶王爺記帳，至臘月二十三做「年終決算」，然後上天向玉皇大帝彙報。玉皇大帝根據灶王爺的彙報，使做善事多的人家在翌年多獲吉利，使做惡事多的人家受到災禍之懲。

灶王爺在關內時尚未娶親，到瀋陽地區後，不知何人保媒拉縴，硬是弄出一位「灶王奶奶」來——也許這樣更多些人情味吧。但是否別有用心，就不得而知了。一般說來，雙人灶王受農家供奉，而做買賣的店鋪多供單人灶王——可見買賣人就是精明些，早懂得「精兵簡政」的道理。

灶王神像貼在廚灶上方。灶王爺手持「善罐」，灶王奶奶手持「惡罐」，分記家中善惡事項。像的兩側貼對聯一副，上聯是「上天言好事」；下聯是「下界降吉祥」。這副對子流傳之久、之廣，可以肯定地說，絕無其他可比。臘月二十三過「小年」之夜（江南一帶是臘月二十四），祭灶開始，神像下供有饅頭、紙製元寶等，充作灶王太空旅遊費用。另外，必不可少的也是至關重要的一樣供品就是「灶糖」。灶糖是用粘米麵做成，據說灶王爺只要吃上一口，就會把嘴巴黏住，想說話也說不出來。對灶糖的研製，瀋陽人遠不如江南人。江南一帶的灶糖是以酒糟為原料，灶王吃了後，只想說好話不想說壞話。但瀋陽人粗中有細，曾設「美人計」於補，估計會有事半功倍之效。祭灶始於燃紅燭、放鞭炮，之後是拜灶王，再後就要將灶王像焚化，意為升天。祭灶只限男人，女人則要遠避，即所謂「男不拜月，女不祭灶」。除夕之夜，每戶的男主人要焚香秉燭「迎請」，將新灶王像恭恭敬敬地貼到老地方。隨後關閉大門，謂之「封門大吉」，這四個大字寫到紅紙上，再貼在大門上。次日清晨換「開門大吉」紅紙，開門迎來新的一年。整個祭灶儀式完畢。

（孟杰主編《瀋陽掌故》）

上述四例中，例①是介紹並挖掘黟縣古民居大門不朝南開的各種歷史、地理以及風水、風俗等原因，使旅遊者對這一特殊的民俗現像有了深刻的瞭解。例②介紹漢民族門神，以及其中所反映的民間信仰方面的文化心理趨向，使旅遊者不僅清楚地瞭解到了各種門神的來歷，而且也進一步理解了其中所蘊含著的文化意義。例③是介紹黟縣古民居廳堂陳設中所反映出來的民俗心理定勢，使旅遊者對安徽民間的生活習俗有了更加透徹的認識。例④是介紹漢族春節時瀋陽地區的祭灶習俗，使旅遊者不僅瞭解了瀋陽的祭灶習俗，也透過其中的一些比較，進一步瞭解了當地農家與商家的某些不同以及南方某些祭灶習俗與北方的不同。

實際上，附著於各種遊覽景觀中的風土人情豐富多彩，不勝枚舉，不僅在漢民族中普遍存在，在少數民族中也俯拾即是，可以說是一個取之不竭、用之不盡的導遊講解資源寶庫。各個地域的風土人情，實際上潛藏著地域文化、心理定勢、價值觀念、生活習俗等等方面的種種差異，透過對這些差異的介紹，不僅能豐富旅遊者的文化知識和生活閱歷，而且能使旅遊者在旅遊中經歷生動、愉悅的文化體驗，從而獲得鮮明的美感享受。

▋第二節 置疑法

導遊辭中的置疑法，就是巧妙、精心地調遣疑問句來設置疑問的方法。雖然疑問句在導遊辭中的使用十分普遍，但是，並不意味著可以將任何一種疑問方式隨便用於任何一種場合，也不是任何一種疑問方式都表示疑問，所以，要想使某種疑問方式鮮明生動，使導遊講解收到理想的表達效果，就必須根據導遊辭特定的情景以及特定語境的表達需要，精心地選擇各種疑問方式。所謂技巧疑問句，就是指那些能夠在特定導遊辭中營造氣氛，使講解內容、講解要點得到突出強調，使表達講解生動別緻、情趣盎然的疑問句。主要有設問、反問、正問、奇問、疑離等五種。

一、設問

設問，一般的要點是自問自答。但是也不盡然。位於導遊辭開頭或中間的設問句，一般需要回答；位於末尾的設問句，可以回答，也可以不回答，將答案留給旅遊者思考。

設問的分類，可以從兩個角度進行。從設問的位置劃分，可以分為位於開頭、位於中間、位於末尾三類；從設問對象劃分，可以分為自問、順著旅遊者的思路問、直接對旅遊者發問三類。

下面，將兩個角度結合起來對設問進行討論。

（一）位於開頭的設問

先看自問式設問。比如：

①說起黃山「四絕」，排在第一位的當然是奇松。黃山松奇在什麼地方呢？首先是奇在它有無比頑強的生命力，你見了不能不稱奇。一般說，凡是有土的地方就能長出草木和莊稼，而黃山松則是從堅硬的花崗岩石裡長出來的。黃山到處都生長著松樹，它們長在峰頂，長在懸崖峭壁，長在深壑幽谷，鬱鬱蔥蔥，生機勃勃。千百年來，它們就是這樣從岩石迸裂出來，根兒深深扎進岩石縫，不怕貧瘠乾旱，不怕風雷雨雪，瀟瀟灑灑，鐵骨錚錚。你能說不奇嗎？其次是，黃山松還奇在它那特有的天然造型。從總體來說，黃山松的針葉短粗稠密，葉色濃綠，枝幹曲生，樹冠扁平，顯出一種樸實、穩健、雄渾的氣勢，而每一處松樹，每一株松樹，在長相、姿容、氣韻上，又各個不同，都有一種奇特的美。人們根據它們不同的形態和神韻，分別給它們起了貼切自然而又典雅有趣的名字，如迎客松、黑虎松、臥龍松、龍爪松、探海松、團結松等等。

（于天厚《黃山，中國的驕傲》）

②那麼，寒山寺的鐘聲為何敲 108 下呢？

首先，這一習俗在唐代十分盛行。後來隨著中日文化交流的發展，這一風俗在日本也流傳至今。民間盛傳，人生一年中有 108 個煩惱，登寒山寺鐘

樓撞鐘，或聆聽 108 記鐘聲，便能消除一年的煩惱，逢凶化吉。又說，人生有 108 種煩惱，聽了佛寺 108 下鐘聲就能去掉所有煩惱，年年吉祥如意。

還有一種說法是，一年有 12 個月，24 個節氣，72 個候。古代稱五天為一候，按農曆 360 天記，一年分為 72 候，把 12、24、72 相加，得 108，既可代表一年，又符合 108 種煩惱之數。因此，若除夕聽鐘聲 108 聲，既能解除新的一年中的煩惱，又能消除人生 108 種煩惱，真是大吉大利。

（吳根生《蘇州寒山寺》）

上述兩例，都是位於開頭的自問式設問。這種自問式設問在導遊辭中具有十分重要的作用。例①開門見山地提出黃山松奇異之處在哪裡的問題，然後進行了兩點說明，一是奇在生命力頑強，二是奇在天然造型美。例②首先提出為什麼敲 108 下鐘這一問題，然後交代了兩種說法。

這些問題，是導遊人員順著既定的講解思路巧妙地自行發問，既能承上啟下地使表達思路自然轉移，又能提醒旅遊者將注意力放在將要講解的內容上。所提出的問題要重點突出，切中要意，隨後的解釋說明應層次井然，條理清楚，使旅遊者能非常容易地把握講解要點，在不經意之間就獲得了有關景觀的具體知識。

再看順著旅遊者思路的設問。比如：

③說到這裡，各位一定會問：改廟的理由是什麼呢？其實原因是多方面的。雍和宮是乾隆父親的故居，也是乾隆本人的出生地，屬於潛龍邸，他人不能擅入。然而長久閒置，必然會趨於蕭條荒廢。而改成廟宇之後，佛門弟子既能精心照料其父皇的舊居，同時又可以為他的父皇超度亡靈。然而更重要的還是政治方面的理由。清朝時期，蒙、藏地區都處在邊塞要地，要想維護大清疆土的完整與安寧，必須透過各種渠道加強同這些少數民族的聯繫。當時的蒙、藏等民族，都信奉喇嘛教，其中尤以黃教最為盛行，而把雍和宮改成黃教上院，正可以透過這裡吸引藏、蒙兩地大批的高僧與宗教人士，從而溝通清政府與藏、蒙地區的聯繫，達到對這兩大民族的安撫與團結的目的。

（葉聯成《雍和宮》）

④大家可能要問王昭君真的埋葬在這裡嗎？事實上這只是昭君的衣冠墓，因為北方少數民族貴族死後都採取祕密下葬的方式，墓不立碑，似若平地。其實，昭君埋葬在哪裡並不重要。重要的是她為人民的和平作出了貢獻。現在大家看，墓中間刻有「青冢」二字，「青冢」就是綠色的墳墓，是昭君墓的別稱，因為每年秋季，附近的樹木都已枯黃，而昭君墓四周卻依然綠草青青，所以叫做「青冢」。

（何育紅《內蒙古昭君墓》）

這兩例是居於開頭的且順著旅遊者思路發出的設問。這類設問，是在講解過程中，從旅遊者的角度出發，順著旅遊者的思路進行發問。例③，導遊帶領旅遊者參觀雍和宮時一定要講到雍和宮的歷史變遷，旅遊者自然會對雍和宮由潛龍邸變遷為黃教上院的諸多原因感興趣，所以導遊人員不失時機地順著旅遊者的思路發問，然後又進行了一系列入情入理的解說，給旅遊者留下了深刻的印象，也使旅遊者對雍和宮歷史的認識更加深入。例④，大家都知道內蒙古有好幾個昭君墓，所以在昭君墓前旅遊者必然會發出「昭君真的埋葬在這裡嗎」這樣的問題，導遊人員巧妙地順著這個思路設疑，然後給出明確的答案，不僅使旅遊者的疑慮頓消，而且使旅遊者對這一問題的認識又得到了進一步的深化，即昭君的墓在哪裡並不重要，重要的是她為民族和平作出了貢獻。

最後看直接對旅遊者發出的設問。比如：

⑤雍和宮的天王像，還有一點與眾不同之處，大家發現了嗎？請看東方持國天王像所在的位置是西側，而不是東側，這又是什麼原因呢？其實它明顯反映了藏傳佛教寺廟中，以西為大、以右為上的思想，這與我們漢族生活中以左為上的傳統觀念，形成了十分鮮明的對照。

（葉聯成《雍和宮》）

⑥大家請到後面來。大家看，釋迦牟尼像的後面還有一座千手千眼觀音像。有沒有哪一位團友知道千手千眼觀音的來歷呢？據佛經上講，觀音在聽千光王靜住如來說法時，就立下了大誓，要「利益安樂一切眾生」，於是身

上就長出了千手千眼。千手表示遍護眾生，千眼表示遍觀世間，那都是大慈大悲、法力無邊的表現。其實在中國還流傳著這樣一個故事：傳說妙莊王有三個女兒，在她們到了出嫁的年齡時，妙莊王為她們挑選女婿，結果大女兒和二女兒都高興地同意了，只有小女兒妙善不願意，她執意要出家為尼。妙莊王一氣之下將她趕出了皇宮。妙善出家後，苦苦修行，成了菩薩。有一次妙莊王得了重病，生命垂危之際妙善化作老和尚上去看他，對他說：「只有親生女兒的手眼才能治好你的病。」但大女兒和二女兒都不願意獻出自己的手眼。於是妙善就獻出了自己的手眼，治好了妙莊王的病。妙莊王很感動。他誠心誠意地請求上天讓三女兒再長出手眼來。結果，妙善一下子就長出了千手千眼，也就是千手千眼觀音了。大家看，我們眼前的這尊觀音除了原有的兩手兩眼外，左右各有二十隻手，手中各有一眼。這幾十隻手拿著蓮花、楊柳等法器，再加上後面無數隻的小手，看起來真是叫人眼花撩亂。

（王曉暉《廣州光孝寺》）

這兩例是位於開頭且直接對旅遊者發出的設問。這類設問是在講解過程中，將思路陡轉，把問題直接提給旅遊者，然後導遊員再作解釋。例⑤，直接問旅遊者有沒有發現雍和宮的天王像與眾不同；例⑥，直問旅遊者是否知道千手千眼觀音的來歷。這類設問，將問題直接拋給旅遊者，引導旅遊者直接參與到講解過程之中來，能夠有效地調動旅遊者參與的積極性，使旅遊者在獲得相關知識的同時，又能夠充分享受直接參與的愉快感覺。

可見，不論是自問，還是順著旅遊者思路發問，還是直接向旅遊者發問，只要是位於開頭，那麼這類設問的主要作用就是擺出要點，統攝相關的下文，同時引起旅遊者的注意，並引導旅遊者按導遊員設計的思路進行思考。

（二）位於中間的設問

先看自問式設問。比如：

⑦我們終於登上了神壇最高層也就是第三層台面。您可能已經注意到，每登上一層，都同樣要踏過 9 級台階。我們再看看這台面所鋪的石板：中心 1 塊是圓形的，叫「天心石」，其外共環砌著 9 圈巨大的扇形石板。從中心

向外第 1 圈是 9 塊，第 2 圈是 18 塊，以後每圈按 9 的倍數增加，直到最外的第 9 圈，恰好是 81 塊。再讓我們抬起頭來看一看台面周圍的護圍石欄板，自然地被四面台階分割為 4 個部分，每部分均為 9 塊，再進一步看看這石台面中層和下層石欄板也同樣被分割為 4 部分。中層的每部分為 18 塊，下層的每部分為 27 塊，都是 9 的倍數。太妙了，圜丘台上下到處蘊藏著「9」這個神祕的數字。這又是為什麼呢？原來，根據古代陰陽五行之說，天屬陽，地屬陰。奇數屬陽，偶數屬陰。所以理所當然「9」這個陽數中的最大的數就是「天數」了。這個「9」表達了天的至高、至大，同時古人也認為天有九重。皇天上帝就住在九重天上。

　　（徐志長《天壇》）

　　⑧清寧宮兩側是東西配宮，東配宮有關雎宮、衍慶宮；西配宮有鱗趾宮和永福宮。東西配宮均為皇太極和妃子們居住之所。清寧宮西北角有一根由地面壘起、低於屋脊的煙囪，人們從正面是看不見的。從清寧宮這一系列建築中，我們可以發現瀋陽故宮的兩大建築特點：一是保存了濃厚的滿族住室特色即口袋房、萬字炕、煙囪豎在地面上。二是宮高殿低。清寧宮及其四所配殿均高於皇帝議政的崇政殿和一會兒去參觀的大政殿。為什麼宮高殿低呢？這是因為清朝奪取政權前，滿族是一個牧獵民族，受生活習慣的影響，把居住的地方建在高處，以防野獸和洪水的侵襲。這與北京故宮恰好相反。

　　（朱麗麗《瀋陽故宮》）

　　這是居於中間的自問式設問。這類設問在講解過程中，針對具體講解內容直接提出問題，然後自問自答。例⑦，結合天壇圜丘壇上到處都蘊含著「9」這個數字的講解內容，直接發問，然後用陰陽五行說加以解釋。例⑧，針對瀋陽故宮宮高殿低的建築特點直接發問，並進行了合理的解釋。這類位於中間的自問式設問，既能整理思路、連接思路，又能緊扣主題，使講解重點突出，結構緊湊，在表達中起著重要的作用。

　　再看順著旅遊者思路的設問。比如：

⑨宗喀巴像的背後有一座大型佛龕，佛龕裡所供的是久負盛名的大型雕塑五百羅漢山。這座山用紫檀木雕成，山上的五百羅漢分別用金、銀、鐵、錫所鑄成。走到這裡遊人總愛問，眼前的這五百羅漢與前面的十八羅漢到底有什麼關係？嚴格地說，這五百羅漢與我們前面看到的十八羅漢含義上有所不同。十八羅漢屬於真正達到初級修身正果的人，而且各有各的名號。五百羅漢是泛指西元前5到6世紀，追隨釋迦佛祖學習的弟子和學生。由於釋迦在世時，講經傳道只憑口述，佛祖圓寂後，五百弟子擔心教義失傳，所以倡議在古印度王舍城的郊區七葉窟來一次大型的聚會，以口頭方式匯集佛祖生前所講的佛學內容。以後人們又將上述內容整理和完善，這就形成了早期的佛經。後世的弟子們認為佛經的產生，功勞歸於五百弟子，特造羅漢山或羅漢堂以示紀念。

（葉聯成《雍和宮》）

⑩各位團友，首先讓我們欣賞圓通寶殿的外觀。請看，這是單層重檐歇山頂的木結構建築。頂蓋黃色琉璃瓦，上檐為七彩斗拱，下檐為五彩斗拱，飛檐翹角，裝飾莊重典雅。……講到這裡，可能有人會問斗拱是什麼意思？這要從中國古代建築由高基、大屋頂、承重柱、活動牆等構成特點來說。基是指高出地面的建築物的底座，……大屋頂是指很大的房檐，出檐深遠，影響室內的採光，所以人們又把房檐向上翹起，這樣房檐不但防風防雨，而且採光效果也好。那麼大屋頂是靠什麼來承托呢？那便是中國建築特有的斗拱了。斗拱是中國古建築特有的構件，方形木塊叫「斗」，弓形木塊叫「拱」，斜寬長木叫「昂」，總稱斗拱。它位於樑柱之間，由房頂和上屋構架傳下來的重量，透過斗拱，傳給柱子，再由柱子傳給基礎，起承上啟下作用。

（石建新《普陀山普濟禪寺》）

這是居於中間的順著旅遊者思路提出的設問。這類設問是在講解過程中，根據旅遊者一般情況下可能產生的問題而提出的，然後回答。例⑨，根據旅遊者會對五百羅漢與十八羅漢的關係置疑的情況提出問題，然後講明了兩者的不同身分。例⑩，在對中國古典建築結構的講解中，順著旅遊者的思路對

旅遊者可能產生的問題，如什麼是斗拱以及大屋頂依靠什麼來承托等等進行發問，解釋了斗拱在中國古典建築中的重要作用。

這類居於中間的順著旅遊者思路的設問，與居於開頭的同類設問一樣，具有十分重要的作用。首先充分照顧到了旅遊者的心理活動，巧妙地將旅遊者的思路融進講解說明的過程之中，使旅遊者的思路與導遊講解過程有機地融為一體，不僅能夠加深旅遊者的認識，而且能夠縮短旅遊者與導遊員以及與遊覽客體之間的心理距離，從而對旅遊者產生極大的吸引力。其次，這種設問具有極強的暗示性，能夠有效集中旅遊者的注意力，收攏旅遊者的思路，不僅能夠將講解內容盡可能多地傳達給旅遊者，還能夠在講解中與旅遊者在思維程序上達到最大限度的溝通。

最後看直接對旅遊者發出的設問。比如：

⑪ 光孝寺不但歷史長，文物多，而且不少文化名人和佛教高僧都曾在這裡停駐過，使光孝寺成為嶺南文化與中原文化交流之所在及嶺南佛教的傳播地。這些人物，除了我剛才提到過的虞翻外，早在東晉時期，就有西域的名僧曇摩耶舍來到廣州傳教，並在這裡建了大雄寶殿。梁朝時，印度僧人智藥禪師也來到這裡，他還帶來了菩提樹苗並種在了寺裡。……大名鼎鼎的菩提達摩也帶著釋迦佛的衣鉢來到光孝寺，傳播佛教。在眾多的名人中，最為著名的就是佛教禪宗南宗創始人六祖慧能大師了。一提起他，大家都可能想起了他那首著名的偈語吧？「菩提本無樹，明鏡亦非台。本來無一物，何處染塵埃。」但又有哪位團友知道慧能是在哪裡削髮剃度的呢？對了，就是在我們現在要去的光孝寺的菩提樹下。等一會兒我們就能在六祖堂裡參拜這位禪師了。

（王曉暉《廣州光孝寺》）

⑫ 這是瞻魯台。傳說當年孔子的一套治國方略不為魯國國君所接受，他只得鬱鬱出走，但是他忘不了他的祖國，曾登上泰山在這裡深情地眺望著生他養他的地方。今天，讓我們順著孔夫子的目光看一看，大家看到了什麼？是的，一座山，一條河和一座美麗的城市。那山叫徂徕山，抗日戰爭時期那裡是著名的抗日根據地，而今天，徂徕山也成了優美的旅遊勝地。那河是大

汶河，中國歷史中重要的一個文化時期「大汶口文化」，就發祥在這裡。而那座美麗的城市，就是古城泰安。

（張用衡《泰山》）

這是居於中間的直接對旅遊者發出的設問。這類設問，在講解過程中直接將問題轉給旅遊者，不僅能夠強調所要講解的內容，提醒旅遊者進行積極主動的思考，引導旅遊者直接參與到講解中來，而且能夠銜接上下文。使講解結構更加緊湊。例⑪ 的兩個設問，將旅遊者有效地拉進了講解過程，同時也強調了慧能大師與光孝寺的重要關係。例⑫，在引導旅遊者順著孔子的目光觀看的情況下，進一步直接問旅遊者看到了什麼這一問題，不僅使旅遊者的思路甚至視線都能順著導遊員的安排展開，給導遊員以積極的配合，而且會使旅遊者在回答相關問題的同時享受到無窮的參與樂趣。

位於中間的設問，不論是自問、順著旅遊者思路問還是直接向旅遊者發問，除了其各自的具體而特殊的作用之外，它們的共同作用一是承上啟下，聯繫銜接；二是使講解結構緊湊，層次分明。

（三）位於末尾的設問

先看有問無答的設問。比如：

⑬ 各位團友，拜完了彌勒佛，請轉過後面的屏風，我們現在看到的是寺廟護法神韋陀。據佛經記載，韋陀是佛教天神，以善走如飛著稱。佛祖涅槃後，有「邪魔」把釋迦牟尼的遺骨（舍利）偷走了，是韋陀奮起直追，將遺骨奪回。所以，他被人認為能驅除邪魔，保護佛法。大家請看，這座韋陀像看上去年輕英俊，威風凜凜，身著金盔金甲，手持降魔金剛杵。據說這武將打扮表明他英勇善戰，而童子面像又表明他具有赤子之心。有一種很有意思的說法，韋陀神像的不同姿勢對於行腳僧而言有著不同的意義：只要看見寺內的韋陀像是雙手合掌握杵的，表示寺廟歡迎掛單，遊方和尚盡可大搖大擺進去白吃白住；要是握杵拄地，就要好好斟酌一下，因為韋陀此時的姿勢表示寺廟不歡迎掛單。各位，你們注意到南華寺的韋陀像是什麼姿勢了嗎？好，讓我們繼續往前走。

（張軍光《韶關南華寺》）

⑭ 大廡東西兩壁還懸掛有一幅清代學者顧復初的名聯，上聯是「異代不同時，問如此江山，龍蟠虎臥幾詩客」。……下聯是「先生亦流寓，有長留天地，月白風清一草堂」。……可是作者可能沒想到，正是因為撰寫了這幅對聯，他的名字得以與草堂共存。這幅對聯寫得非常含蓄婉致，耐人尋味。郭沫若稱讚它是「句麗詞清，格高調永」。您品出它的獨特韻味來了嗎？

（丁浩《成都杜甫草堂》）

⑮ 鳳凰樓既是後宮的大門，又是整個宮殿的制高點。在樓上觀看日出，極為美妙，所以「鳳樓曉日」被列為瀋陽八景之一。鳳凰樓正門上額的「紫氣東來」金字橫匾是乾隆皇帝的御筆。「紫氣東來」出自傳說「老子過函谷關」的故事。傳說當年函谷關令尹喜夢到次日清晨老子要路過函谷關，於是第二天天沒亮便清掃庭院，登上城樓，不久果然老子騎著青牛，在冉冉紫氣繚繞下，伴著仙樂來到此地，為他寫了「五千字文」，這便是道教聖典《道德經》。乾隆皇帝題寫的「紫氣東來」，含義是大清帝國是始於東方的盛京皇宮。今天有沒有聖人來呢？請大家向東方看一看那吉祥的雲彩吧。

（朱麗麗《瀋陽故宮》）

上述三例，都是有問無答，都是將問題留給了旅遊者，啟發旅遊者去思索、體會。例⑬用設問提醒旅遊者是否注意到了韋陀像的姿勢。例⑭用設問強調旅遊者是否品出了杜甫草堂對聯的獨特韻味。例⑮用設問引導旅遊者參與到特定的遊覽情景之中。

這類位於末尾的有問無答的設問，往往意味深長，含蓄雋永，引人深思。這種設問雖然沒有回答，而是把問題留給旅遊者思考，但是往往比有答案更恰到好處，也更加具有總結意味。而且這種以問題進行總括的表達形式，更加耐人尋味，留給旅遊者的思考餘地更大，思考範圍也更加開闊。在導遊辭中，這類設問運用得非常廣泛。

再看有問有答，但答案往往在將要進行講解的下文中出現的設問。

⑯ ……靈渠的排洪道——洩水天平也是採用大小天平壩的構築原理，只是規模要小些。遠處突出江心的那座長堤叫做鏵嘴，它有什麼作用呢？我們坐船過去看看。

……

（李祖靖等《廣西興安靈渠》）

⑰ ……所以北魏皇室經營的大型石窟——賓陽三洞，實際上只完成了一個賓陽中洞。而南北兩洞則是由以後的隋唐兩朝完成的。賓陽三洞是由三個朝代雕刻成的，所以所雕的佛像在造型和表情上各有不同。那麼如何辨別呢？請大家跟我來，我先從賓陽中洞給各位講起。

……

（李仍德等《洛陽龍門石窟》）

上述兩例是位於末尾、且答案將在下文中出現的設問。這類置問，雖然位於末尾，雖然在相對完整的一個段落裡面沒有回答，但是因為其具體的答案內容一定會在下文出現，所以它仍是設問。

這類設問，主要作用是啟後，提醒旅遊者注意下文將要講解的中心問題是什麼，並會將旅遊者的思路進行及時的收攏，以使旅遊者注意下面的講解內容。

除了上述各種設問以外，有時，根據講解的需要，也可以在講解過程中連續設問。比如：

⑱ 太和殿也叫金鑾殿，為什麼這麼叫呢？因殿內金磚墁地而得名。金磚墁地平整如鏡，光滑細膩，像是灑了一層水，發著幽暗的光。那麼金磚真的含金嗎？其實金磚並不含金，這是一種用特殊方法燒製的磚，工藝考究、複雜，專為皇宮而製，敲起來有金石之聲，所以稱作「金磚」。燒這種磚，每一塊相當於一石大米的價錢，可見金磚雖不含金，但也確實貴重。

（任景國等《故宮》）

⑲在這根華表頂端的柱頭上雕著一個面朝北方的石怪獸，哪位知道它叫什麼？對，它叫犼。犼是北方的一種獸，形似犬，吃人。人們根據這種立於華表頂端的石犼的姿態以及傳說中它好望的性格，叫它「望天犼」。望天犼常常成雙成對地被安放在皇帝宮殿和陵寢前後。不知大家是否注意到，在神橋南面的華表頂端的望天犼面朝南還是面朝北？對。是面朝南。為什麼呢？這裡有一個典故。我們現在看到的面朝北，也就是面朝陵寢或面朝宮殿的這對犼叫「望帝出」，也叫「望君出」。意在希望帝王不要久居宮內，提醒君王走出皇宮去瞭解世風，體察民情；另一對犼的犼頭向著宮外的叫「望帝入」，也叫「望君入」，意在希望帝王不要貪戀山水，廢棄政務，提醒帝王趕快回來處理朝政。根據這個典故，大家就很容易理解安放在陵寢前後的兩對「望天犼」的含義了。

（譚龍生《瀋陽昭陵》）

⑳ 在四賢祠裡還有興安一奇——古樹吞碑。樹怎麼會吞碑呢？我們現在就去看一看。這就是古樹吞碑。為什麼它被稱為興安一奇呢？您看到的這棵大古樹已經有 700 多年的歷史了，它正以每 3 年 1 公分的速度吞吃著它下方這塊乾隆十二年的石碑。現在石碑的三分之一已經被樹給吞吃了。這樣的景像是怎樣形成的呢？先前這塊碑立在樹的附近，老百姓為了方便，將碑放倒鋪平，用來洗衣服、下棋、歇涼等等，樹越長越大，而碑又沒有人給拔出來，天長日久，就這麼一寸寸地被吞吃了。

（李祖靖等《廣西興安靈渠》）

上述三例，例⑱ 和例⑲ 連續設問兩次，例⑳ 連續設問三次。這些連續設問，緊扣講解內容，按照講解步驟，不斷地引導旅遊者的思路隨著講解的程序展開，既使導遊講解有條不紊，條理清楚，層次井然，又使旅遊者注意力相對集中，思考範圍相對穩定，所以也會收到十分理想的表達效果。

設問，不僅可以提醒旅遊者將注意力相對集中，啟發並引導旅遊者進行重點的思考，而且還具有更加重要的作用：第一，可以使平鋪直敘的敘述變得跌宕起伏，造成波瀾或懸念。第二，使講解速度、語流節奏放慢，給旅遊者以一定的思考時間。第三，使表達語氣變得更加親切、舒緩，使交際氣氛

更加自然、融洽。可見，設問在導遊辭中，特別是在敘述性的講解中的作用是十分重要的。上述大量語用實例證明，在導遊講解過程中，巧妙地運用設問手法，可以收到理想的表達效果。

最後，要注意，不論是位於開頭還是位於中間或結尾的設問，都要把握設問技巧，切忌因不當設問而冒犯旅遊者。其中最重要的是要注意選擇疑問句的形式以及提問的方式。請看兩個不當設問的例子。

①大家再抬頭看，兩側月洞門上各有兩個字，是用隸書寫成的，有誰能認得出來這是什麼字？對了，左邊是「格物」，右邊是「知致」，取自中國古代「四書五經」，我來考考大家：「四書五經」是哪四書，哪五經？大家一起說：「四書」是《大學》、《中庸》、《論語》、《孟子》，「五經」是《詩》、《書》、《禮》、《易》、《春秋》。

②大家再抬頭看門楣上的這塊紅底金字「寓理帥氣」匾。……這是什麼意思呢？他（蔣介石）在旁邊注了一段文字，作為解釋，……：「每日晚課，默誦孟子《養氣章》，十三年來未曾或間，自覺於此，略有領悟，嘗以『寓理帥氣』自銘，尤以寓理之『寓』字，體認深切，引以為快，但不敢示人，余以經兒四十生辰，特書此以代私祝，並期其能切己體察，卓然自子而不負所望耳。」不知道我們的來賓中，有誰研究過孟子《養氣章》？都沒有研究過？（有客人說：回去研究研究。）好，意思是說……

上述設問，屬於不當設問。例①，「有誰能認出……」和「我來考考大家……」等表述，顯得不太禮貌，似乎有居高臨下的嫌疑。例②「有誰研究過……」這種提法，也是將自己放在了一個十分主動的位置之上，而把旅遊者放在了一個比較被動的位置上，一方面會在一定程度上造成旅遊者的牴觸心理，另一方面也有賣弄的嫌疑。

這類不當設問，存在的問題主要有：第一，位置錯置。即將導遊自己放在一個較高的、更主動位置上，居高臨下地對待旅遊者，這樣容易造成講解交際的障礙，也容易造成旅遊者的牴觸心理。一般情況下，導遊人員在導遊講解之前，都應該認真準備導遊講解的內容，應該首先把握遊覽對象的諸多知識。所以，經過認真準備的導遊員應該巧妙地引導旅遊者，以和旅遊者進

行一種有效交際，而不應該自以為旅遊者什麼都不懂，甚至在旅遊者面前賣弄。可見，在導遊辭中，這樣的設問應該杜絕使用。第二，疑問句形式的選擇不夠恰當。上述不當設問句使用的都是直接疑問形式，顯得有些咄咄逼人。最好是使用間接疑問形式，比如推測問「大家一定都知道……吧」等等。第三，人稱代詞的選擇應進一步斟酌，一般不使用「你」、「你們」、「誰」等代詞，這些代詞特指性太強，而且明顯地將導遊員自己排除在外，這樣會產生一些距離感，會造成旅遊者與導遊員之間的一定的心理距離。最好多使用「大家」等沒有明顯人稱標誌的代詞，所指模糊一些，範圍大一些，反而會更有彈性，更遊刃有餘。

二、反問

反問，最重要的特點是以否定形式或肯定形式進行無疑而問，著重表達各種確鑿無疑的肯定或否定的主觀看法。在導遊辭中，反問主要是用於導遊員對各種景觀或相關事物的主觀評論之中。

根據反問的位置，可以分為居於開頭、居於中間和居於末尾三類；根據反問的語義價值，可以分為肯定和否定兩類；根據反問的功能，分為評價和回答兩類。

在導遊辭中，反問常出現的位置主要在中間和末尾，位於開頭的比較少見。下面以反問的位置為線索，將各種類型的反問綜合於一處討論。

（一）居於開頭的反問

①朋友們，你們不遠千里，甚至萬里來到這裡，不就是要親眼看一看黃山的美嗎？不就是要感受一次人生的快樂嗎？是的，黃山是絕美絕美的，可以說是天下第一奇山，能夠登臨它，親眼看一看它，確實是人生的一大樂事。

（于天厚《黃山，中國的驕傲》）

②當你走在這條幽深的山谷中，難道你沒有聞到一股奇花異草的芳香嗎？這裡四季飄香，特別是春季，滿山滿谷如披錦繡，所以叫它「錦繡谷」。你知道嗎？明朝著名藥物學家李時珍，當年在這裡還採過藥呢！

這兩例，居於段首，分別以一層反問（「……嗎」、「難道……嗎」）和一層否定（不、沒有）構成雙重否定。例①肯定旅遊者就是要如此這樣。例②強調對方應該聞到了奇花異草的芳香。雖然它們的語意最終都是肯定的，但因其以疑問形式出現在段首，所具有的提領主題、提醒旅遊者注意、從而有效集中旅遊者的注意力的表達效果十分明顯。

（二）居於中間的反問

③舊時各府縣均建有文昌閣，一心想在仕途上圖個進身的讀書人，沒有哪個敢對文昌帝君有半點不恭，因為文昌是天上專管功名科祿的神，政府朝廷專管官吏祿籍和科舉應試的機構都被叫做文昌府，莘莘學子豈能不視文昌大帝為命根子？在文昌帝君的家鄉、四川梓潼七曲山文昌宮正殿前有一幅對聯寫得很有道理：七曲山九曲水古柏森森是聖地；十年木百年人眾生藝藝仰文昌。在有些宮觀中，文昌帝的地位超過孔子。

（梁曉虹等《中國寺廟宮觀導遊》）

④當你走進最高處的三教殿，會奇怪地發現，釋迦牟尼、老子、孔子居然共處一室。當然，這絕非是從節省錢財工本的角度出發，把三大神仙聖人供奉在一起，而是北魏時代儒、釋、道三家紛爭、共同主宰精神世界的遺物。冷靜地想來，這不正具體地表現了中國文化的主流是儒、釋、道三家精髓的結合物嗎？此寺不是獨尊一家，不僅是儒、釋、道三教祖師供奉於一殿，而且，如來、觀音、純陽等互為鄰里街坊，這在中國寺廟建築中是不多見的。

（流方編《旅遊與宗教》）

⑤說起黃山「四絕」，排在第一位的當然是奇松。黃山松奇在什麼地方呢？首先是奇在它有無比頑強的生命力，你見了不能不稱奇。一般說，凡是有土的地方就能長出草木和莊稼，而黃山松則是從堅硬的花崗岩石里長出來的。黃山到處都生長著松樹，它們長在峰頂，長在懸崖峭壁，長在深壑幽谷，鬱鬱蔥蔥，生機勃勃。千百年來，它們就是這樣從岩石迸裂出來，根兒深深

扎進岩石縫，不怕貧瘠乾旱，不怕風雷雨雪，瀟瀟灑灑，鐵骨錚錚。你能說不奇嗎？其次是，黃山松還奇在它那特有的天然造型。

（于天厚《黃山，中國的驕傲》）

⑥到涇源縣走一走，你會發現，這裡的回族人們家中插筷子用的是小竹簍，盛饅用的是竹盤，撈飯用的是竹笊籬，炕上鋪著竹蓆，門上掛著竹簾，還有竹籃、竹筐、竹篩、竹掃帚、竹笆籬……哪家少得了「竹」？就連縣委和招待所的接待室裡，也擺著本地自製的竹沙發。怪不得山裡人都深深地喜愛這貌不驚人的六盤竹呢！

（虞期湘編《寧夏風情》）

上述四個反問用例，都是首先承接前面的話題，以肯定或否定的反問形式來表達導遊員的態度和看法。例③是肯定莘莘學子一定視文昌大帝為命根子。例④是對儒、釋、道的三位聖人供於一室進行評價，認為這正具體地表現了中國文化的主流是儒、釋、道三家精髓的結合物。例⑤在「黃山松奇在什麼地方」的設問提出並進行了一番解釋之後，用反問進行回答，肯定人們都會認為黃山松是奇特的。例⑥是用反問否定，強調家家都少不了竹子。

這種居於中間的反問，同時具有兩個作用，先是對之前的話題作一相對集中的收束，然後是或使表達繼續延伸，或使表達再轉入另一個話題。

（三）居於末尾的反問

⑦廬山瀑布首推三疊泉。三疊泉又稱三級泉。在將近 100 公尺的距離上，泉水要跳躍三個台階。……你看：泉流在第一級台階上，如飄雪拖練，是何等的瀟灑多姿！泉流在第二級上，如碎玉摧冰，是何等的飛揚激烈！泉流在第三級上，如玉龍走潭，是何等的神奇壯觀！三疊泉啊，你聲若驚雷，勢如銀河倒掛，真可謂壯哉！美哉！看了三疊泉，誰能不為之驚嘆呢！

⑧在樂山市隔江相望，對面就是凌雲山。山裡有一座大佛，大佛就是一座山。……它是建築，它是雕塑，它是科技，它是藝術，它體現著科技和藝

術高度結合的力量。為了避免山洪的衝擊，建設這尊大佛的設計師和藝術家們想得非常周密：把佛像開鑿在凌雲山的當中，而且讓佛身成為一個斜面。不僅如此，他們還在佛身的背後搞了一套完整的、完全符合科學原理的排水體系。如果沒有如此完善的總體設計，這尊大佛怎能穩坐釣魚台，任憑風吹、日曬、雨淋、水沖長達1000年？！

⑨斷橋為什麼這樣出名？它究竟有什麼驚人之處呢？是不是因它的建築特別奇古，或是因為它是金雕玉砌的呢？都不是。雖說「斷橋殘雪」是西湖十景之一，但斷橋卻並非因此而出名的。斷橋這座橋十分平常，與西湖別的橋相比，非但不顯得特別突出，實際上甚至還不及蘇堤六橋漂亮。原來斷橋的盛名是隨著《白蛇傳》這個幾百年來廣為流傳的戲劇而傳開的。老一輩人誰不知道《斷橋》這齣精彩的戲呢？誰不曾為許仙的負心感到氣惱，對法海的冷酷殘忍感到痛恨？誰又不曾為那痴情的白蛇，那可愛又可憐的白蛇的悲慘遭遇一灑同情之淚呢？橋以戲傳，於是斷橋之名也就跟著《白蛇傳》而傳遍海內了。

（葉光庭等《西湖漫話》）

⑩誰說一見鍾情總是輕浮的呢？在某種機緣下，突然遇見自己或朦朧嚮往或苦苦追求而始終未能獲得的美好的事物，怎能不一見鍾情呢？

（馮君莉《青海湖，夢幻般的湖》）

⑪ 羅漢堂是在1851年建成的。它從建築到泥塑群像綜合地吸取了杭州淨慈寺、靈隱寺和常州天寧寺的長處，但是有自己的獨特風格。羅漢堂內有576尊佛、菩薩和羅漢的塑像。他們的造型和面部表情各個不一，沒有哪個是相同的。他們都有名有姓，而且都有自己的職業和頭銜。他們的性格，有的外露，有的內向。人們似乎可以從他們的動勢和臉部看出他們的喜怒哀樂，以至於能夠推測其中某些人物此時此刻複雜的內心活動。他們雖然被供為神明，但卻無一例外地都是具有七情六慾的活人的化身。一個作家一生要成功地塑造十個、百個具有典型性格的人物，已經是夠難的了；但是我們古代的

雕塑家竟然如此生動而深刻地為我們展現了如此眾多的個性！我們怎麼能只用「栩栩如生」之類的形容詞來歌頌他們的才華、聰明和想像力呢？

　　上述四個反問用例，基本上都是以反問句煞尾，或肯定，或否定，用反問對一個相對完整的話題進行總結式陳述或評價。例⑦肯定人人都會為三疊泉驚嘆。例⑧根據樂山大佛經歷 1000 年風雨考驗的事實，用反問對古人的完善設計進行讚美性評價。例⑨連續使用三個反問句，用老一輩人對戲劇《白蛇傳》的熟悉以及對白蛇的同情的事實進行肯定。例⑩是以反問句回答段首的設問，語氣比一般的陳述式的肯定或否定要委婉一些。例⑪用否定式的反問表達了對古人的超凡的創造力不是僅僅用「栩栩如生」之類的詞語所能表達得了的這一意思，其要義仍然是讚美與讚歎。

　　位於末尾的反問，除了反問所具有的加強語氣、強化表達者的主觀態度等作用以外，還具有總結性陳辭的作用。這種總結，感情色彩濃厚，態度鮮明，觀點明確，語氣也較重，比一般的陳述式肯定或否定更有力量。

　　反問，還可以連續使用。比如：

　　⑫ 在沙坡頭，自古至今，人類以自己的智力治水，治風，治沙，與大自然進行了反覆而持久的較量，這難道不是一個特殊的戰場嗎！這戰場是曠遠遼闊的，所展開的力的角逐也是浩大、艱難而殘酷的。綿亙萬里的古長城，在這黃河邊上的命運幾乎與沉淪沙底的朔陽小城相似，大體上全給剝蝕風化得碎裂凋零了，有的地方竟給沙丘攔腰咬斷，永遠地埋沒了。今天，挺起身的中華兒女重新開戰，用包蘭線將西北諸重鎮與首都北京緊密相連，這難道不是鋼鐵鑄就得力的紐帶，愈挫愈奮的民族意志的象徵嗎！古長城湮沒了、淪陷了，但在它的廢墟上，新的「長城」又崛起了，你看那衛護鐵道的綠色林帶，緊逼沙海，不正是新長城的縮影嗎？！

　　（虞期湘《寧夏風情》）

　　⑬ 花城多花事，花開天下先，花城的花事是在冬天揭開序幕的。嚴冬臘月，市郊羅崗的十里梅林，凌寒怒放，萬樹銀花，皓如雪海，率先衝破寒冷

的束縛開放了。梅占百花魁，引得百花來。春節前夕，一年一度的「迎春花市」接著開幕。長街鬧市，百花爭春，姹紫嫣紅，鋪金堆玉，花如海，人如潮，……面對這花的節日、花的盛會，誰能不羨慕花城！

花城多花事，四時花常開。春寒料峭，散布各處的細葉紫荊，迫不及待地吐出萬點猩紅，裝點春色。英雄的木棉樹豈肯後人，猛然開出滿樹紅花，宛如萬盞紅燈，映照得滿城通紅，彷彿說春天應由我主宰。緊接著，紅燦燦的鳳凰木花接替了木棉花，報告夏季的來臨；荷塘玉蓮，大葉紫薇，也隨伴夏風而至。菊吐黃花，黃槐、木芙蓉同時爭豔，又宣告花城跨進金秋……萬木崢嶸，百花競豔，誰能不讚美花城！

花城多花事，皆因愛花人。廣州人種花、愛花的歷史，可以遠溯到隋唐，往後代代相傳，成為傳統。如今，奇花佳木，難以盡數；花圃、花島、花壇，遍布全城。通衢橫街，天台騎樓，廳堂內室，到處有鮮花，到處見盆栽。在各處園林，更是名花匯聚，花展不斷，美不勝收。家家種花，人人愛花，千萬雙愛花的手，把城市裝扮得花團錦簇，色彩繽紛。此情此景，誰不鍾愛花城！

（潘耀華《花城廣州》）

例⑫ 在一個相對完整的段落裡，連續使用了三次肯定式反問，突出強調，不容置疑，激越昂揚地歌頌了寧夏人民與沙海奮戰的英雄壯舉。例⑬ 分別在三個段落的結尾使用肯定式反問，情感豐沛，灑脫奔放，深情而熱烈地詠嘆了花城的花市，詠嘆了花城的百花競豔、花團錦簇的美好景象。以上兩例因為連續使用反問，使表達重點得到了鮮明的突出，使表達者的觀點和態度得到了進一步的強調，也使表達增添了抒情性格調。

上述種種反問形式表明，反問在導遊辭中具有十分重要的作用。不論是陳述，還是抒情，反問都能很充分地發揮至關重要的作用。所以，導遊員一定要在導遊講解中，多用心思巧妙調遣反問句，以使導遊解說收到最佳效果。

三、正問

正問，實際上就是推測問，多以語氣詞「吧」收尾，同時常夾用「可能」、「大概」、「也許」、「恐怕」等一類表示推測、揣度語氣的詞語。正問的特點是：正問的答案就在問句的正面，不論是肯定還是否定，都是如此，人們從正問的正面可以得到明確的答案，所以沒有必要回答。有時，正問之後也有回答，但是其回答的重點並不在於回答，而是在於進一步肯定事實。

使用正問的前提有兩個，或者是假設與遊覽對象相關的事實就是如此，或者是假設旅遊者的情況就是如此。

正問，根據其對象不同，分為針對遊覽客體的正問和針對旅遊者的正問兩類。

（一）針對遊覽客體的正問

①自晉代以來，這裡就有了紀念諸葛亮的建築。從這些臥龍的遺址，可以看到後人對他的尊敬。人們敬仰諸葛亮，除了因為他智慧過人、用兵如神之外，大概更重要的還在於他那「鞠躬盡瘁，死而後已」的精神吧！

②青城山是道教的發祥地之一，被道教稱為十大洞天中的第五洞天。……青城山的最高處為老霄頂。在此可觀雲海，可望日出，而天風來霧，襲於袖底，諸巒瀉翠，繞於膝前，使人飄然欲仙。頂上建有一亭，名呼應亭。立於亭中，面山而呼，可聽到群山回應，餘響不絕。這餘響的不絕，也許是青城山中太多的道教文化的蕩溢使然吧？

（流方編《旅遊與宗教》）

③向西望去，山坡上穆桂英當年的點將台，已是三面對水。自從大壩擁高水位 20 公尺後，這位古代的陸軍先鋒，現在已成了水軍統帥。她大概不會寫辭呈吧？因為這位中國人民心目中的巾幗英雄，對於保國戍邊是非常盡忠的。

（虞期湘《寧夏風情》）

上面三例，都是針對遊覽客體進行正問，多有肯定、評論的意味。例①明確地提出諸葛亮「鞠躬盡瘁，死而後已」的精神更加深入人心，更加受到人們的敬仰。其委婉的商討語氣似乎使人難以推拒，不得不加以贊同。例②用正問表明了青城山中蕩溢著太多的道教文化的觀點，雖然從語氣上看似乎可以商討，但是對其觀點的陳述卻是既含蓄，又確定。例③在用正問形式肯定穆桂英不會寫辭呈之後，又以原因探討形式作為進一步的回答，使對這一客觀事實的肯定更加中肯，也更令人容易接受，從而引起旅遊者更強烈的共鳴。

（二）針對旅遊者的正問

④所以多少年來，嶽麓書院在經費一直緊張的情況下，闢出這樣一片寧靜的院落供奉理學大師和「經世致用」的聖賢，實在是要告訴每一位參觀者，經世致用，回報社會，是實現人生價值的最好途徑。可喜可賀的是，「經世致用」已被市政府定為我們長沙精神的組成部分，……想必大家參觀到這裡，已經體會到了嶽麓書院這一千年學府的真正魅力所在了吧！

（郭鵬《嶽麓書院導遊》）

⑤這個面闊7間、進深3重的大殿叫「澹泊敬誠」殿。……這個殿是避暑山莊的主殿，是清代皇帝在山莊居住時處理朝政和舉行盛大慶典的地方。……你們可能會問：澹泊敬誠殿是舉行盛大慶典的地方，那麼當年是怎樣一番盛況呢？那就要從松鶴齋南面的鐘樓說起。當宣布慶祝大典或觀見開始，司鐘人立即登上鐘樓敲鐘，鐘響九下之後，山莊內各廟宇的鐘聲齊鳴，緊接著外八廟的鐘聲也相繼應和。各種鐘皆鳴81聲。……我想你們的腦海裡已經浮現出這一壯觀的場面了吧？

（王堅《避暑山莊》）

⑥在人們的印象裡，也許「塞上江南」要比真正的江南更具有詩情畫意吧？因為顧名思義，它既具塞上特色，又有江南風姿，就像把大漠金沙和綠樹紅桃融匯在一幅畫裡，那該是多麼綺麗的景象！

（虞期湘《寧夏風情》）

上述三例，都是針對旅遊者的正問，除了具有收攏旅遊者注意力、使講解重點更加突出的作用之外，還具有更加明顯的心理暗示作用。這種暗示，具有引導旅遊者針對被遊覽景觀進行有效思維的作用，也具有規範旅遊者思路、保證講解有效進行的作用。例④認定旅遊者已經體會到了千年學府——嶽麓書院的真正魅力。例⑤假定旅遊者的腦海裡已經浮現出了「澹泊敬誠」殿盛大慶典的盛況。例⑥暗示旅遊者一定會有「塞上江南」要比真正的江南更具有詩情畫意的想法，引導旅遊者在思路上將塞上特色與江南風姿聯繫起來。這些針對旅遊者思路的正問，雖然是導遊員主觀假定旅遊者有這種想法或看法，但是這些表述委婉含蓄，情思宛然，暗示明確而柔和，能有效地喚起旅遊者的共鳴，使旅遊者與遊覽客體之間的距離縮短，對遊覽客體的認識更加深入，對遊覽客體的感受得到進一步昇華。

可見，正問具有十分明顯的表達效果。不論是針對遊覽客體的正問，還是針對旅遊者的正問，若能巧妙使用，都可以最大限度地使表達中的陳述或抒情變得委婉含蓄，給人以情義綿綿不絕、言有盡而意無窮的美好感覺；從而喚起旅遊者的強烈共鳴，使導遊講解收到最佳效果。

四、奇問

奇問，是無須也無法回答的並且可以使導遊辭情趣盎然、富有詩意的奇特的提問技巧。

奇問，根據其位置可以分為首位和尾位的奇問兩種；根據對象不同，可以分為對人文景觀的奇問和對自然景觀的奇問兩種。

（一）位於首位的奇問

①走到島南，這裡又有一座「畫山」，總長 200 公尺左右。瞧，是誰在這裡潑下油彩，點染丹青？灰白、淡黃、蛋青、淺紫、赭紅、深綠、墨黑⋯⋯濃淡相間，斑駁有致，像撒在海灘的花瓣；一山之間，或陰或陽，色彩迥異，姿態萬千。

（彭一萬《廈門旅遊指南》）

②經過壑雷亭，便是冷泉亭了。「冷泉」的命名或許是與「溫泉」相對而言的。1000 多年來，冷泉亭一直是詩人們最愛流連聚會的地方，特別是白居易、蘇東坡兩位詩人。據說蘇東坡在杭州做知州時常常攜詩友僚屬，到冷泉亭飲宴賦詩和處理公務。冷泉經飛來峰向東流逝，而亭面對飛來峰。請看亭內的一幅楹聯：「泉自幾時冷起，峰從何處飛來」；它的答聯也很巧妙：「泉自冷時冷起，峰從飛處飛來」。各位除了亭內懸掛的答聯外，也可以試口作答。

（耿乙匀《杭州靈隱寺》）

上述兩例，例①面對「畫山」的奇特景觀，使用擬人化手法對製造如此奇景的大自然進行奇問，匠心獨運，情趣盎然，具有較強的震撼力量；例②是奇問兼奇答，針對冷泉亭、飛來峰的意思進行奇絕的置疑，然後又以奇特的回答表達了更加奇妙的看法，恰當地表現了人們巧妙的運思，給人留下的印象十分深刻。

（二）位於尾位的奇問

③離開舜陵，徜徉九嶷渠畔，望著這長青藤似的奔騰綠色，想到當年虞舜曾把帝位禪讓給治水的能臣夏禹。若舜帝有靈，看到在湘江兩岸，看到在我們這一代炎黃子孫裡，湧現出這麼多的治水能人，他又會作何感想呢？

（王俞等《千里湘江行》）

④下了車，登上梁山，環顧四野，只見果樹成行，稻田成方，蜂繞菜花，蝶戲園林。俯瞰大地，方圓百里內好似沙盤上的標準模型。時而可見深湖中捕魚的舟楫，時而可見農田裡耘稻的人影。我仰望天宇，問浩淼的雲煙，啊，梁山，你昔日的汪洋有多少縱橫的港汊？哪裡是英雄聚義的營盤？

（傅先詩等《山河齊魯多嬌》）

上述兩例，例③針對虞舜的想法進行奇問，表達了對當代湘江兩岸的眾多的治水能人的讚歎。例④對昔日梁山的情景進行奇問，使其對梁山的詠嘆與讚美溢於筆端，具有強烈的藝術感染力。

奇問，所置疑的問題雖然奇絕，但無一不運思奇巧，情趣盎然，具有較強的抒情性。所以，奇問形式能夠積極地營造導遊講解中的極富情趣、極富詩意的意境，給人以生動別緻、意味雋永的美感享受。

五、疑離

疑離，是把渾然不可分的若干個表達項巧妙地用「選擇問」或「疑離性並列陳述」的形式進行無疑而問，疑離出來的選擇問項，或選擇陳述項，無須也無法選擇。其目的在於細膩地表現人們的複雜的感受，從而深化導遊辭的意境。

疑離，根據其語氣的不同，分為選擇性疑問和疑離性並列陳述兩類。

（一）選擇性疑問

①白天的重慶喧鬧，夜晚的重慶熱烈。

這閃爍的亮光，到底是江上的漁火，還是天上的星星？一盞一點，盞盞點點⋯⋯

這是自由詩，這是交響樂，這就是山城、霧城——重慶的夜⋯⋯

②景苑區大致分為山區、平原區、湖區。湖區居於山莊東南部，西南與宮殿區為鄰；平原區南瀕湖區，北依蒼山；北部和西部為山區。山莊之內，東南似水鄉澤國，中部曠野平蕩，西北和北部崇山峻嶺，平原區與山區相交處，則丘陵起伏。這種形制，恰好體現了中國的地形地貌特徵。因此有人稱讚道：「山莊咫尺間，直作萬里觀」。當時，康熙、乾隆都參與了營建山莊的設計和規劃。這種情景是有心所為，還是無意巧合？任憑旅遊者求索。

（石林等《承德攬勝》）

③南陽公主祠也是福慶寺的重要建築。⋯⋯據歷史記載，南陽公主是隋煬帝的長女，美風儀，蘊志節。年十四歲與勛貴宇文述之子宇文士及結縭。因為懂禮度，不以皇家公主自傲而很受輿論稱道。但是南陽公主正是由於生

於皇家而遭罹不幸。……遭此突然變故，轉眼家破人亡，公主痛不欲生，為脫恨海，遂削髮為尼。現在，人們在蒼岩山上見到的公主，神態嫻俊，形容灑脫，一面享受著人間的香火，一面遠望著山外的人間。是觀望著人間的春色，還是猶感憤於人間的紛擾與殘忍？不然，那眼神，那容色，何以那樣的迷茫而難測呢？

（流方編《旅遊與宗教》）

④夜幕升起了，黃浦江和上海城被一種明亮的、燒紅半個天的光霧籠罩著，這真是少見的奇景。各種彩色閃動的燈光是夜上海的眼睛。這個東方最大的不夜城，這條充滿幻覺、優美的人民大道，散步的人們是在月光中還是在不夜的光霧中行走呢？有多少上海青年在這裡開始了他們的幸福行程，留下了多少永生懷念的夜晚。

⑤好，懸空寺的參觀告一段落。最後我給大家留一個思考的問題，透過懸空寺的參觀，大家感覺如何？古老的懸空寺留給了我們什麼呢？是超凡的建築？精美的塑像？還是人類偉大的創造精神？如果我說，懸空寺無愧於東方瑰寶的美稱，大家是否同意？

（劉慧芬《恆山懸空寺》）

上述五例，都採取選擇性疑問的疑離方式對所講解的遊覽內容進行讚美與遐想，深化了講解的意境。例①透過將閃爍的亮光疑離為江上的漁火和天上的星星，讚美重慶壯美的夜景。例②透過將承德避暑山莊景苑區景區地形分布昇華為與中國地形地貌相符合的事實，對參與景區設計的康、乾兩位皇帝的心思進行「有心所為」與「無意巧合」的疑離，更加強調其聯想的獨特性。例③有感於南陽公主的命運，面對削髮為尼的公主的塑像，透過疑離方式想像著公主心中百轉千回的複雜思緒，不能不令旅遊者浮想聯翩，也不能不令旅遊者為之動情。例④將上海夜晚的燈光疑離為月光和不夜的光霧，謳歌了不夜城上海的瑰麗景象。例⑤將懸空寺留給人類的寶貴遺產疑離為建築、塑像和創造精神三項，以極大的熱情讚頌了懸空寺的神奇與壯美。

（二）疑離性並列陳述

⑥亭內有一巨大漢白玉石碑。碑的正面是清朝康熙皇帝寫的四個大字：「曲院風荷」。……於是，又題了一首詩，刻在碑的右側。……詩中描寫了嫩芷新蒲在春風中蕩漾，乾隆和他的母親或乘輦或步行，從這兒到那兒看著栽植的各種豔麗的花樹。清澈的湖水澆灌著各種豔紅的花兒，大面積的桃花綺麗無比，就連愛摳字眼、固執不知變通的乾隆，也被杏花雨時節的美景所陶醉，分不清哪是桃花，哪是紅霞。

（紀流編《杭州旅遊指南》）

⑦遊人進入公平湖，頓覺心胸開闊，大有氣吞雲夢之感。湖區景物隨著季節交換，四時各異。若是春日，但見流泉山水沿著山谷樹道傾洩而下，水花飛濺，如飛珠濺玉一般。初長的嫩厥，像張開翅膀自由飛翔的蝴蝶，滿山滿谷地飛舞。若是夏日，湖上煙波萬頃，迷霧濛濛，分不清哪是雲，哪是山，哪是水，哪是天，哪是湖，哪是岸，真是湖中看霧千般景，霧中看湖景更奇。

（余國琨等《桂林山水》）

這兩個例子，使用並列陳述方式將所表達的事物進行疑離。例⑥將杏花雨時節的美景疑離為桃花和紅霞兩項，既讚美了桃花，又詠唱了紅霞。例⑦將煙波萬頃的雲霧迷濛時的公平湖景色疑離為無法分清的雲、山、水、天、湖、岸等六項，以極其抒情的筆觸描繪了公平湖煙波浩淼、雲煙升騰、霧海瀰漫的美景。

從以上的疑離用例，可以看到，疑離具有相當有效的修辭效果。所疑離的各項，實際上就是人們所進行的豐富的聯想的內容。其種種聯想，能夠渲染出一種曼妙的氣氛、動人的景象，在強烈的抒情筆調中深化導遊辭的意境，給人以藝術美感享受。

綜上所述，導遊辭中的置疑法的主要作用是：

（1）使導遊講解重點突出，結構緊湊，條理清楚，層次井然。

（2）提醒旅遊者注意，把旅遊者的注意力引導到特定話題上來。

（3）激發旅遊者的興趣和好奇心，提請旅遊者進行積極主動的思考，引起旅遊者進一步知其然的願望。

（4）放慢講解速度，給旅遊者一定的思考時間，從而使旅遊者更加有效地接受並真正理解講解內容。

（5）調動旅遊者真正參與享受遊覽過程，甚至參與講解的積極性，使導遊講解收到最佳效果。

（6）縮短導遊員與旅遊者以及旅遊者與遊覽客體之間的心理距離，使導遊人員與旅遊者達到最大限度的溝通；使旅遊者對遊覽客體的認識得到深化與昇華。

（7）深化導遊辭的意境，渲染一種異於尋常表達的氣氛，使旅遊者充分地得到美感享受。

第三節 縮距法

縮距法，是指透過調遣語言和非語言的各種因素來縮短導遊人員與旅遊者以及旅遊者與遊覽客體之間心理距離的方法。縮距法包括兩個主要內容，一是縮短導遊人員與旅遊者之間的主觀心理距離；二是縮短旅遊者與遊覽客體之間的心理距離。

一、縮短導遊人員與旅遊者之間的主觀心理距離

縮短導遊人員與旅遊者之間的心理距離，一般來講，需要雙方共同努力，但是最主要的是要依靠導遊人員這一方面的努力。導遊員在導遊過程中，特別是在導遊講解過程中，充分調動語言和非語言的各種積極因素，採取各種方法，與旅遊者進行有效溝通，獲得旅遊者的真誠理解與合作，使導遊接待服務得以高質量、高效益地進行，是縮短導遊交際雙方心理距離的根本目的。這裡主要談談如何調動語言因素以及各種非語言輔助手段的問題。

（一）積極調動各種語言因素

調動語言因素來縮短導遊人員與旅遊者之間的心理距離，實際上包含有兩方面的內容：一方面是積極調遣包括招呼、自我介紹、致詞、交談、答問、勸說、道歉、拒絕等等方面的語言藝術；另一方面是調遣導遊講解語言藝術。這裡主要討論在導遊講解語言中怎樣調動語言因素來縮短導遊人員與旅遊者之間的主觀心理距離。其關鍵，就是透過遣詞用句來營造出一種親切、融洽的氣氛，讓旅遊者感到他們自己與導遊人員是一個整體，或者說導遊人員把他自己包括在旅遊者之中，把旅遊者放在自己的位置上，使導遊人員自己與旅遊者渾然一體，密不可分。

1. 稱謂代詞的運用

首先要注意人稱代詞的使用。在導遊講解中經常要直接稱呼旅遊者，如先生們、女士們、各位遊客、朋友們等等，這些稱呼禮貌周到而又必不可少，會給旅遊者以親切自然的感覺。此外，在講解過程中，還需要經常將旅遊者納入進去，甚至將旅遊者的思路融入講解之中。這就要講究人稱代詞的運用。在導遊講解這種語境中，導遊人員雖然與旅遊者面對面，但是卻不宜使用第二人稱或特指人稱疑問代詞稱呼旅遊者。用第二人稱或特指人稱疑問代詞稱呼旅遊者，不論是「您」、「你們」還是「誰」，都明顯地將導遊人員自己排除在外，往往顯得比較生硬、冷淡，甚至會給人以拒人千里之外的感覺。比如：「你們都熟悉黃山吧？」問題雖然很簡單，但是用「你們」來指稱旅遊者，就似乎顯得有些不親切，多多少少有些隔膜感、距離感。比較起來，用沒有明顯的特定人稱標誌的「大家」、「各位」則比較合適，這些代詞的人稱標誌比較模糊，所指範圍要大得多，也多少把導遊自己涵蓋進去了一點，所以也容易被旅遊者接受。有時，導遊人員也可以用第一人稱複數把自己完全歸入到旅遊者之中，表達成「我們」、「我們大家」等等。下面請看幾個用例。

①各位遊客朋友，大家好！歡迎大家來到全國重點文物保護單位長沙銅官窯遺址參觀，我是這裡的導遊小何，我將帶領人家在歷史的長河之中溯流而上，回到 1000 多年前的大唐帝國，去領略她的風采，去感受她的氣息。

大家都知道，國外稱我們中國人為「唐人」，稱我們中國為「瓷之國」。這兩個稱呼的由來也是眾所周知的，這是因為盛唐時期中國瓷器與絲綢、茶葉並駕齊驅，暢銷海外之故。在朝鮮、日本、印度以及東南亞、西亞等國家和地區，甚至遠達南非、北非和一些歐洲國家都出土了大量的中國唐代瓷器。這些瓷器除了青瓷、白瓷一類的單色瓷之外，還有許多五彩繽紛、美妙絕倫的彩瓷。……那麼中國彩瓷之路的源頭在哪裡呢？……原來中國彩瓷之路的源頭就在這裡，就在大家的腳下，就在湖南長沙這塊神奇的土地上。

我們現在所處的地方當地人稱之為瓦渣坪，因為在這塊平地上到處都是瓦礫，也就是破碎的古瓷片。瓦渣坪距長沙有20多公里，在湘江的東岸。……在這裡，色彩斑斕的古瓷片俯首可拾，丟棄的古瓷器形成的堆積層有的厚達4公尺多，從中已清理出了上萬件古瓷器，大家看到的是其中的一部分精品。

（何智慧《長沙銅官窯遺址導遊辭》）

②各位遊客：

大家好！歡迎大家遊覽江南三大名樓之一的岳陽樓。

現在聳立在各位面前的就是岳陽樓，樓頂所懸「岳陽樓」三字橫匾，是1961年郭沫若先生題寫的。……

大家不禁要問，既然是天下名樓，為什麼只建三層呢？據說當時修建者是取天時、地利、人和之意。岳陽樓的前身為三國東吳大將魯肅的閱兵樓。在1700多年前的東漢建安二十年，東吳孫權為了與劉備爭奪荊州，派魯肅率萬名將士駐守戰略要地巴丘，也就是今天的岳陽。魯肅在洞庭湖操練水軍並在城西依山傍水的地方修築堅固的城池，建造了指揮檢閱水軍的閱軍樓，這就是岳陽樓的前身，唐朝時閱軍樓擴建，改名為岳陽樓。我們現在看到的岳陽樓是1984年大修過的，它基本保持了原有的宋代建築原貌。好，現在請大家隨我進岳陽樓內參觀。

各位遊客，這裡首先映入我們眼簾的便是大家神馳已久的《岳陽樓記》雕屏，由12塊紫檀木組成。前面我們說到，岳陽樓這一名稱是在唐朝時才啟用的，這時候，李白、杜甫、劉禹錫、李商隱等才華橫溢的風流名士，或

是落拓不羈的遷客騷人接踵而來。他們登樓遠眺，泛舟洞庭，奮筆書懷。……這些語工意新的名章麗句，使岳陽樓逐漸聞名起來。

（李剛《岳陽樓》）

③細心的朋友也許發現了在樓梯上有許多圓形的鐵釘。下面請大家猜猜看，這些鐵釘有什麼作用？我提示一下，用處共有三個。對了，首先是它可以造成保護木板的作用；其次它還具有裝飾性。還有一點我來告訴大家，這些鐵釘也具有宗教色彩。佛教有句偈語「步步登蓮」。這裡的鐵釘圖案均為各種各樣的蓮花形狀，遊人進寺後，足踏鐵釘，可謂「步步登蓮」了。小小鐵釘，集實用、裝飾、宗教價值於一身，足見古代建築工匠們的一片匠心。古人為我們留下了如此珍貴的遺產，我們作為後代，作為一名懸空寺的旅遊者，都有義務去愛護它！

（劉慧芳《恆山懸空寺》）

上述三例中，直接搭接旅遊者的稱謂代詞主要有三小類。第一類是比較模糊的「大家」、「各位」、「細心的朋友」等等，特別是「大家」使用得最為頻繁。這類具有稱謂意義的代詞，自然而又柔和，模糊而又明確，具有一定的親和力。第二類是將導遊自己直接融入到旅遊者之中的「我們」、「咱們」，南方導遊喜歡使用「我們」，北方導遊喜歡「我們」、「咱們」共用，這類稱謂代詞，直截了當，親切而又親密，具有極強的親和力。第三類是把旅遊者融入到導遊自己這一方面來的「我們」（「前面我們說到，岳陽樓這一名稱是在唐朝時才啟用的」），這類稱謂代詞，往往是指第一人稱單數「我」，即導遊自己，但靈活地表達成複數「我們」之後，既顯得含蓄親切，又巧妙地搭接上了旅遊者，使其解說更具有說服力。總之，這些稱謂代詞在導遊辭中具有一種奇妙的力量，一經使用，就會營造出一種十分親切融洽的氣氛，使導遊人員與旅遊者的心理距離明顯縮短。

2. 疑問句的運用

此外，還要講究疑問句的使用。前面我們在討論導遊辭中的置疑技巧時，已經十分詳細地分析了各種疑問句的使用功能與表達效果。這裡再強調兩點。

第一，注意選擇向旅遊者發問的疑問句的句式以及疑問語氣詞。第二，注意多使用順著旅遊者思路設問的置疑技巧。疑問句形式與疑問語氣詞的選擇很重要。在講解過程中導遊人員會經常提出許多問題，如果是自問式設問或順著旅遊者的思路的設問，因為是自問自答，所以這類疑問句一般沒有什麼限制。但是要對旅遊者提出一些相關的問題時，就要注意疑問句形式的選擇了。一般不宜使用直接置疑的直接疑問形式，而應該多使用間接疑問形式，比如推測疑問句。與此相應，一般也不宜使用「嗎」等疑問語氣比較強烈的語氣詞，而是較多地使用「吧」等表示推測的疑問語氣詞。比如：「各位遊客，你們知道頤和園長廊多長嗎？長廊的彩畫又是什麼類型的彩畫呢？」這樣的疑問，顯得有些咄咄逼人，幾乎沒有什麼周旋的餘地，特別是如果旅遊者真地回答不知道的話，那就會使導遊陷入尷尬境地，甚至會使講解難以繼續，因為這樣的問題不僅不會收攏住旅遊者的注意力，而且還會引起旅遊者的反感。如果改成下面的疑問形式，效果就不一樣了：「各位遊客，大家一定聽說過頤和園的長廊多長吧？也一定瞭解長廊的彩畫是什麼類型的彩畫吧？」這樣的疑問形式，與旅遊者事實上的知道與否沒有直接關係，主觀上推測旅遊者已經瞭解，給旅遊者以足夠的信任與尊重，也使表達更加遊刃有餘。再請看一例：「女士們、先生們：大家好！首先我對各位的到來致以最誠摯的歡迎！各位在來到長沙之前，想必已經對湖南有所瞭解了吧？」（趙湘軍《愛晚亭》）這一例中的推測問句委婉柔和而又明確無疑，充分地照顧到了旅遊者的心理，這樣的導遊講解必然會受到旅遊者的歡迎。

有時，對與旅遊者有關的相關問題的推測，不一定都要採取推測疑問的形式，也可以採取直接肯定的推測形式。比如：

④您也許已經注意到這丹陛橋橋面縱向以條石劃分為左、中、右三條路面。

（徐志長《天壇》）

⑤大家都注意到了，城牆每隔一段，就有一個向外突出的部分，這叫做墩台。墩台是幹什麼的呢？它是保衛城牆的。我們知道，古代攻守城池的主要武器是工件和弩機，上面既可以射下去，下面也可以射上來，因此守城的

士兵輕易不敢探出身去。這樣，城牆腳下反而成了防禦的死角。有了墩台，就可以彌補這個不足，從三面組成一個強大的立體射擊網，城防力量大大加強。

（梁蔭滋《山西平遙古城》）

上述「您也許已經注意到」、「大家都注意到了」、「我們知道」等肯定式推測，與推測問句一樣，同樣具有縮短與旅遊者之間心理距離的積極作用，在導遊辭中也要講究使用。

講究巧妙地使用順著旅遊者思路設問的置疑技巧也很重要。這種技巧在本章第二節中已經進行了詳細的討論。這裡補充一點，就是這種順著旅遊者思路的設問，也可以十分有效地縮短與旅遊者之間的心理距離，因為它充分地考慮到了旅遊者的心理活動以及心理感受，使旅遊者與導遊講解過程有機地融為一體，使導遊人員能夠與遊覽者實現最大限度的溝通。

3. 善於運用淺顯易懂的口語

淺顯平易的口語，也具有縮短與旅遊者之間心理距離的積極作用。這樣的講解，往往輕鬆、活潑、平易近人，容易被旅遊者接受並理解。下面請看一段口語風格比較鮮明生動的導遊辭：

⑥比較起來，道教的藥王要比佛教的藥王風光得多。道教崇尚藥王，既有歷史原因又是實際需要。我們前面說過，道教是從方術發展而來的，早期的方士文化程度都比較高，也都有一技之長，稱為方術，否則便稱不上方士。方術的種類很多，陰陽、推步、望氣、術算等等都包括在內，可以說是五花八門。但最受歡迎的還是養生、保健、治病、療疾這一類與醫學相關的方術，也只有掌握這一類方術的方士們，才有資格來談長生不老，益壽延年。後來這類方士中比較務實的就成了專職醫生，比較虛談的便都進入了道教。因此中國舊時的醫術和道教，雖然嚴格說來不是一回事，但實際上往往又互有滲透，學醫的少不了都要談點陰陽、行氣、金丹之類的名堂，信道的又都多少懂點醫術。你看，最早創立道教的張角、張陵醫術都很高明。人們對醫術高明的醫生又都稱作「活神仙」。

　　另外，佛教說人在今生今世活著是受苦，必須誠心向善，死後才能去西方極樂世界享受。因此佛教對人的生活不太重視，要人戒吃、戒喝、戒享受，在今生今世把苦受完，乾乾淨淨地等到死後去贖罪。而道教雖在其他方面比不上佛教，但在這一方面卻偏偏有吸引力。道教也叫人誠心向善，但是說正當的享受還是可以的，他們要人修練保身，說長生不老就是神仙，比較起來，顯得對生活質量要重視得多。因此道教說濟世度人，往往就以治療疾病、解除痛苦為手段，以教人益壽延年為樂事。在這種情況下，道教中懂醫術的自然比較吃香，崇拜藥王也就很自然了。

　　（梁曉虹等《中國寺廟宮觀導遊》）

　　這是在介紹道教藥王孫思邈時，分析道教藥王崇拜的淵源與原因的一段導遊辭。一般說來，與宗教有關的內容往往比較深奧玄妙，有時甚至會令人難以透徹地理解。但是這段導遊辭因為採用平實淺白的口語進行講解，使表達既淺顯易懂，親切感人，又饒有風趣。這段導遊辭中，通篇使用短句、散句，靈活多變，不拘一格；另外，其中的「生活質量」以及「名堂」、「活神仙」、「吃香」等現代詞語和口語詞語的運用，也具有親切自然、輕鬆活潑的效果。所以整段表達簡潔明快，通順流暢，收到了十分理想的效果。

　　4. 表達角度的把握

　　表達角度的把握，主要是要注意不要將角色位置錯置。所謂角色位置錯置，就是指導遊人員居高臨下地對待旅遊者，將旅遊者放在一個比較被動的、似乎什麼都不懂的位置上。比如：「中間的這一小間是大雄寶殿。供有毗盧遮那佛、阿彌陀佛和釋迦牟尼佛。這三尊像都採用工藝複雜的夾紵塑像法製成。在懸空寺造像中堪稱精品，具有珍貴的文物價值。下面，我要考考大家，中國寺廟造像方法共有哪些？總的說方法很多，一般來說有鑄造法、雕刻法、泥塑法、繪畫堆砌法和夾紵法。」這個例子中「我要考考大家」的表達比較成問題，導遊人員將自己放在了一個比較主動的位置上，而將旅遊者放在一個比較被動的位置上，這樣容易造成導遊交際的障礙，也容易引起旅遊者的牴觸心理。這主要是因為，其一，旅遊者參加旅遊活動從某種程度上來說是為了「放鬆」、「享受」，而不是來接受「考試」的；其二，導遊講解服務

是旅遊者「享受」的服務項目之一，因此，為旅遊者提供到位的講解服務是導遊人員的職責。經過認真準備的導遊應該巧妙地引導旅遊者，為旅遊者提供更加精彩的講解，以與旅遊者進行更加有效也更加融洽的交流，而不應該自以為是，更不能在旅遊者面前賣弄。

（二）積極調動各種非語言輔助手段

在導遊過程以及導遊講解過程中，導遊人員除了可以積極調遣語言的各種因素外，還可以積極調動各種非語言性的輔助手段。非語言輔助手段，有類語言、肢體語言、裝飾語等多種形式。

1. 類語言

類語言，也叫副語言，是指有聲音但無固定意義的各種手段，比如發音、音質、音調的高低和強弱、音量的大小、語速的快慢、停頓、沉默、嘆息、咳嗽等等。這些類語言現像是人際溝通的重要工具，有時成為感情密碼，能夠傳遞出暗示、制止、號召、鼓動、讚揚、懷疑、諷刺、驚訝、申訴、堅決、自信、祝願、莊重、悲痛、冷淡、喜悅、熱情、自豪、警告等各種情感。導遊人員在導遊講解過程中調動類語言，主要就是創造聲音的表情。在面對面地為旅遊者進行講解時，為有聲語言創造出聲音的表情是一種語言藝術技巧，主要包括協調平仄、和諧節奏、控制音色、把握音量、豐富語氣等內容。

調協平仄的內容在第六章第二節中已經討論過，這裡不再贅述。和諧節奏，就是透過精心安排或調整使語速、停頓、語調、輕重音甚至音步、平仄等多種因素和諧勻稱，抑揚有致，整齊平穩。比如語速，在一段講解過程中，要根據講解內容以及講解的具體要求、需要來控制。在正常情況下，一般用中速表達；在莊重場合或需要表現冷靜的風格時，一般用慢速表達；在需要講解情緒大起大落或需要表現昂揚激盪的情感時，可以用快速表達。如果能使表達語速與講解內容、講解情緒有機地聯繫在一起，就必然會打動旅遊者，使旅遊者的情感活動隨著講解的速度同步進行。比如停頓，在一段講解過程中，在哪兒停，什麼時候停，怎麼停，都是很有講究的，如果不注意，就會影響表達效果。如：「嶽麓山雖不高，但卻是一個巨大的『植物博物館』。整個山區全被林木覆蓋，自然資源極其豐富。全區植物種類有 174 科、977

種，以典型的亞熱帶長綠闊葉林和亞熱帶暖性針葉林為主，部分地區還保存著大片的原始次生林。古樹名木，隨處可見，晉羅漢松、唐代銀杏、宋元香樟、明清楓栗，都是虬枝蒼勁，高聳入雲。」這段導遊辭中，「晉羅漢松」，與前後的語段的音步節奏不一致。從形式上看，它與前面的「古樹名木，隨處可見」以及後面的「唐代銀杏、宋元香樟、明清楓栗」構成四音節語段，但它並不能像其他的語段一樣以兩個音節為一組進行停頓，講解中如果不小心表達成「晉羅／漢松」，就會造成旅遊者理解中的誤區，甚至會使旅遊者莫名其妙。像這樣的導遊辭，在講解之前就應該進行修改，改成「晉朝松樹」，以與後面語段的音步諧調一致；如果不修改，在表達時就要刻意地注意停頓，雖然與後面語段的音步不一致，也要明顯地表達成「晉／羅漢松」，這樣才不會造成交際中旅遊者理解上的障礙。再如語調，語調往往被稱為情感的晴雨表，在導遊講解中，如果能夠根據講解的具體需要對語調進行創造性的處理，就會使講解聲情並茂。在一段導遊講解中，語調的安排要有變化，要有高潮、低潮的升降起伏。高潮時，語調要比較高亢激揚；低潮時，語調要低沉平穩，使語調抑揚高低，錯落有致，使講解帶上比較強烈的感情色彩。控制音色，主要是指導遊講解時的音色要柔和。把握音量，就是根據講解內容和講解對象、場合的不同需要以及要求來控制聲音的大小。大聲疾呼、慷慨陳辭、輕聲細語都有特定的需要，如果在講解過程中能夠恰當選擇調整，就會收到理想的解說效果。豐富語氣，是指透過調遣能夠表示語氣的語氣助詞、語氣副詞、感嘆詞以及語調、輕重音甚至停頓等因素來使講解語氣豐富多變。講解時，語氣要根據表達的情態千變萬化，從而傳達出或讚歎、或驚奇、或歡快、或嘆服、或譴責、或惋惜、或哀傷的種種語氣。講解中，若能夠根據需要巧妙地表達出各種恰當的語氣，就會感染旅遊者，調動旅遊者的情緒，使旅遊者與導遊之間形成一種和諧的感情共振。

2. 肢體語言

肢體語言，是指口頭表達中借助表情、體態動作等手段準確地表情達意的一系列方式，主要有表情語、肢體語言兩類。

　　表情語，是指由人的面部表情，即由臉色變化、肌肉收展以及眼、眉、鼻、嘴的各種運動所傳遞出的資訊。據有關資料記載，美國心理學家艾伯特‧梅拉比安在一系列研究的基礎上得出了一個公式：「資訊的總效果＝ 7% 言詞＋ 38% 語調＋ 55% 面部表情。」可見面部表情在交際中有著多麼重要的作用。下面主要討論一下比較重要的面部整體表情、目光以及微笑。

　　導遊人員的面部整體表情，在導遊講解中對旅遊者有極大的影響。因為導遊人員在講解過程中大多與旅遊者面對面，導遊的面部表情要隨著具體講解內容的需要或隨著旅遊者的反應而變化，與表達同步，要有真情實感。比如在講到：「懸空寺是恆山的驕傲，也是我們每個中國人的驕傲。它建於北魏後期，沒超過西元 6 世紀，牛頓力學尚需孕育上千年才能問世，而恆山人卻半插飛梁，巧借岩石，在峭壁上創造了這一驚世之作，其智慧的火花是何等絢麗，胸中的氣魄又是何等偉大！」（劉慧芬《恆山懸空寺》）隨著這段導遊辭的講解，導遊人員的臉上就應該流露出喜悅、自豪、興奮的神色，並且面部的這種表情也應該隨講解內容同時產生並結束，這樣，才會打動旅遊者，才會激起旅遊者的激情。講解中，臉上的表情木然，或沒有真情實感，甚至矯揉造作，或過於誇張，都會引起旅遊者的反感，也必然會影響講解的效果。

　　目光，可以說是交際中最重要的表情語了。眼睛是心靈的窗口，各種各樣的表情中，最能複雜、微妙、細膩、深邃地表達感情的莫過於各種眼神目光了。人們透過這扇窗戶，可以表現自己的情感，又可以捕捉、追蹤、洞察對方的內心世界。眼神純正有神，是正直坦蕩的反映；眼神柔和親切，顯得平易可親；眼神堅毅果敢，顯得自強自信，具有威懾力；眼神正直敏銳，會給人以可信賴之感。反之，眼神浮動游移，就顯得心神不寧或輕薄淺陋；眼神呆滯無光，就顯得愚笨無能；眼神狡黠多變，則顯得虛偽奸詐等等。導遊人員在講解過程中對目光的運用或環顧、或專注、或虛視，要根據講解的需要而加以靈活掌握。首先要講究目光的分配，然後還要注意與旅遊者的目光的連結，最後要注意照顧旅遊者的特殊習慣。導遊人員在講解過程中與旅遊者進行目光交往，是一種極其有效的心理溝通，分配目光時，要盡可能統攝全體旅遊者，目光的移動、收束，要以不斷地與不同的旅遊者進行目光交流

為前提，要以不斷地從旅遊者的目光中捕捉有效的資訊、調節交際氣氛為目的。導遊人員透過與旅遊者進行有效的目光交流，可以及時地瞭解旅遊者的各種微妙反應，從而及時地調整講解內容，或講解角度，乃至講解速度等等因素，使講解收到最佳效果。此外，與旅遊者進行目光連結時，要得體適度，要有重點，盡可能傳達出一些特意關照的資訊，使相關旅遊者感到被關注的愉悅。但要注意時間不宜過長，不要老盯住一個旅遊者，否則會使相關旅遊者感到不自在，甚至會引起旅遊者的反感。最後，與旅遊者進行目光交往，還要照顧到不同旅遊者的特殊習慣。比如，1985年第9期《旅遊時代》上曾刊載了這樣一個故事：「歐美國家的人們，對於乾杯是很講究的。在一次宴會上，我同客人們一一乾杯後，便回到了自己的座位上。這時，一位中年婦人走到我的身旁，輕聲對我說：『先生，你還得重新跟我乾杯。』看到我臉上流露出不解的神色，她連忙向我解釋道：『剛才跟我乾杯時，您的眼睛望著別處。按照我們的習慣，同別人乾杯時，應該注視著對方的眼睛，以表示自己是出於真摯的友誼，否則，就是失禮。』聽到這裡，我連忙俏皮地說道：『對不起！我剛才沒好意思看您，因為您的眼睛實在太美麗了！』」這段陳述中的「我」雖然隨機應變，巧妙地化解了尷尬的處境，但也說明要得體地運用眼神，不但要遵守一般的交際規則，也要照顧到不同民族、不同國家的人們的特殊習慣。

微笑，也是一種十分重要的表情語。笑有很多種，有大笑、暗笑、慘笑、嗤笑、恥笑、乾笑、憨笑、媚笑、訕笑、諂笑、奸笑、苦笑、狂笑、冷笑、獰笑、竊笑、傻笑、嬉笑等等，但是只有微笑最有魅力，最有吸引力，既微妙又永恆。不管微笑的內涵多麼豐富，不管是友好、甜蜜、愉悅、歡快、欣賞、拒絕、否定、尷尬的，還是無可奈何的，它所給予人們的資訊都往往是令人愉快的，令人能夠理解並能夠接受的。在實際中，微笑是調和劑。導遊人員的微笑更加重要，一個笑容可掬的導遊人員總是會給人以親切、友好、禮貌、周到、可以信賴的良好印象，並且，微笑也永遠會給導遊交際過程帶來融洽平和的氣氛，有助於與旅遊者建立起一種親切自然、輕鬆愉快的關係，從而有效縮短雙方之間的心理距離。

　　肢體語言，是指由手勢、身體各軀幹的動作以及各種身姿傳達出的資訊。手勢，主要是指手的位置和手部的各種動作。特定手位如：袖手、扼腕、撓頭、支頤、搓臉、雙手交叉、雙手背後、雙手置於膝上等等，成語中也有一些強調手位及其動作的詞語，如額手稱慶、扼腕嘆息、袖手旁觀等等。手部動作如：握手、鼓掌、揮手以及手指的各種動作（如伸大拇指、豎小拇指等）等等。在導遊講解時，導遊人員的恰當得體的手勢，可以成為講解的重要組成部分，可以強調並幫助旅遊者捕捉相關資訊，可以加深旅遊者對講解內容的理解。魏星在《實用導遊語言藝術》一書中，將導遊的講解手勢分為三種：情感手勢、指示手勢和象形氣勢。情感手勢，是指表現講解感情的一系列形象化、具體化的手勢；指示手勢，是用來指示具體對象的手勢；象形手勢，是用來模擬物體形狀的手勢。在導遊講解中，在什麼情況下使用什麼手勢，要由講解內容來決定。其手勢要講究明確、精練、自然、活潑以及個性化。一般情況下要注意五點：一要簡潔明了；二要協調合拍；三要富於變化；四要把握分寸；五要避免忌諱。身體各軀幹的動作包括頭部、頸部、肩部、胸部、背部、腹部、腰部、下肢等各部位的動作。身姿，是指整體的身體形象，如站相、坐姿、走式、做態等等。這些軀幹動作以及身姿形象伴隨著有聲的語言表達，可以傳達出各種微妙的意義，也往往反映著一個人的儀態、風度、氣質、修養等方面的資訊。中國傳統文化有關儀態規範的說法很多，例如「坐有坐相，站有站相」，「靜若處子，動若脫兔」，「站如松，坐如鐘，走如風」等等，導遊人員必須注意使自己的體式身姿端莊得體，穩重大方，以給旅遊者留下有風度、懂禮儀、可以信賴的良好印象。

　　總之，在導遊過程中巧妙地調遣肢體語言，不僅能夠使導遊解說更加通俗、直觀、傳神，而且可以彌補言語表達的不足，增加導遊人員自身的吸引力以及與旅遊者的溝通力度，從而有效地縮短雙方的心理距離。

　　3. 裝飾語

　　裝飾語，包括服裝、化妝、飾物以及與交際者有關的各種實物所傳遞出的資訊，就是說，交際者的衣服、妝容、裝飾物等都能夠「說話」，而且它們傳遞資訊的速度往往比語言還要快，交際者留給人們的第一印像往往就是

他的裝束。美國著名傳播學家韋伯說：「衣服也能說話，不管我們穿的是工作服、便服、禮服、軍服，可以說都是穿著某種制服，可以無形中透露我們的性格和意向。」可見，服飾能顯示出人的職業、愛好、社會地位、信仰觀念、文化修養、生活習慣等各種資訊。請看法國作家都德的小說《最後一課》中韓麥爾先生的服裝所傳遞出的資訊：「……我們的老師今天穿上了他那件漂亮的綠色禮服，打著皺邊的領結，戴著那頂繡邊的小黑絲帽。這套衣帽，他只在督學來視察或發獎的日子才穿戴。……可憐的人！他穿上那件漂亮的禮服，原來是為了紀念這最後一課！」——韓麥爾先生穿上禮服，莊嚴、鄭重地上法國淪陷後的最後一堂法語課，表現了他的愛國精神以及悲憤情緒。此外，與交際有關的各種實物，如鮮花、禮品等也是一種交際語言，對人際的溝通也起著十分重要的作用。裝飾語能夠傳遞出這麼多的資訊，因此導遊人員更要講究使用裝飾語。導遊人員的著裝要得體大方，必須符合國際上公認的 T（時間）P（地點）O（目的）原則，並佩帶導遊標誌；導遊人員的化妝，要淡雅清爽，切忌濃妝豔抹；導遊人員的飾物要簡潔明快，切忌珠光寶氣，瑣碎繁雜，淺薄輕浮。

二、縮短旅遊者與遊覽客體之間的客觀心理距離

縮短旅遊者與遊覽客體之間的心理距離，就是透過各種方法的運用，把旅遊者與遊覽客體巧妙地聯繫到一起，使旅遊者對遊覽客體產生親近感。縮短旅遊者與遊覽客體客觀心理距離的方法有很多，主要有設身處地、引導旅遊者參與、巧設懸念等三種。

（一）設身處地

設身處地，就是直接把旅遊者放到遊覽景觀之中，把旅遊者與遊覽客體直接聯繫起來，使二者水乳交融，渾然一體。比如：

①女士們，先生們，我們面前這座古色古香的門，就是避暑山莊的正門，叫麗正門，是清代皇帝進出的門。……門的兩邊有兩尊石獅，以顯示皇帝的威嚴。門前的御道廣場，青石鋪路，廣場東西各立一塊石碑，上面用滿、蒙、藏、漢四種文字刻著「官員人等至此下馬」，所以又叫它下馬碑。廣場南邊

有一道紅色照壁，使這座皇家園林與外界隔開。關於紅照壁，傳說裡面藏有從雞冠山飛來的金雞，在夜深人靜之時，輕叩照壁，金雞就會發出咕咕的叫聲。如果哪位想考證一下的話，就請夜裡到這裡來聽一聽。好了，今天就請大家當一回皇帝，進去享受一下當皇帝的生活。

（王堅《避暑山莊》）

　　②參觀完仁壽殿，一直向北就來到了被稱為「後山後湖」的地方。沿著幽靜的小路向右拐，路過一棵蒼勁的白皮松之後，就來到一座城關式的建築面前。門洞的兩側上方分別寫著「紫氣東來」、「赤城霞起」之句。「紫氣東來」出自傳說中老子過函谷關的故事。函谷關的官員登上城樓時看到東方有紫色的雲氣，認為要有聖人由此經過。果然老子騎著青牛緩緩地來到此地。今天有沒有聖人來呢？請大家看一下東方便知道了。我想大家都是貴客，所以一定會看到吉祥的雲彩的吧！

（李翠霞、秦明吾等《北京攬勝》）

　　上述兩例，都是將旅遊者直接納入到遊覽景物之中。例①把旅遊者說成「皇帝」。例②推測面前的旅遊者——貴客會看到吉祥的雲彩。還有一個例子，是桂林月亮山的導遊辭。月亮山坐落在離大榕樹一公里的桂荔公路的西側。石灰岩山體，頂部石壁如屏，當中一洞透穿，既圓又亮，形如明月，故名月亮山，又名月亮峰。有登山道，用大理石鋪成。月亮洞的北側有一座圓形山頂，與月洞疊視，可以改變其透視空間。為了使旅遊者能更好地觀賞月亮山，已專門修築有賞月路，旅遊車在賞月路上緩緩行駛，使那月洞與其北側的山頂疊視，隨著視角的不同，月洞由圓變缺，再由缺變圓，真是令人讚嘆不已。當轉完月亮山時，導遊風趣地說：都說地上的一年才是天上的一天，可是我們大家幾分鐘就過了一個月，說起來真是比天上的神仙還神仙呢！導遊人員的這段話語，獲得了旅遊者的同聲喝彩，大家的情緒立刻活躍起來。

　　導遊辭中這種將旅遊者納入遊覽景觀的技巧，寓娛樂於解說之中，真真假假，假假真真，詼諧幽默，妙趣橫生，可以營造出十分輕鬆愉快的氣氛，可以激起旅遊者的興趣，對旅遊者有著較大的吸引力。

（二）引導旅遊者參與

引導旅遊者參與，包含兩方面的內容，一是引導旅遊者參與操作，直接融入到遊覽客體之中；二是引導旅遊者直接參與到講解之中。

引導旅遊者參與操作，就是根據講解內容，不失時機地讓旅遊者進行操作，親身體驗講解的內容。比如：

③出山門之前，讓我們來看看這些像筒一樣的器具。這叫嘛呢經筒，在藏傳佛教寺廟裡是最常見的。筒用木頭或金屬做成，中間是空的，裡面裝滿了經書。筒的側面雕有文字，均是梵文發音的「唵嘛呢叭咪吽」，即觀世音菩薩的六字真言。對這六個字有很多解釋，從字面上來講並沒有什麼太深的含義。但藏傳佛教徒普遍認為常念這六個字，平時則可以消災免禍，死後即可以升入天堂，免下地獄。信徒和僧眾用手按順時針方向轉動經筒，口中默唸著六字真言，這樣既念了經書，佛祖又會保佑自己。藏族地區的牧民信徒很多從小沒有受教育的機會，很難誦讀經文，但為了表示對佛的虔誠，誦經唸佛又是必要的，所以他們採取了這種一舉兩得的辦法。各位朋友不妨也試著轉一轉經筒，念一下吉祥的六字真言。但請注意，一定要按順時針方向轉，千萬不要轉錯了方向。

（王秉習等《青海塔爾寺》）

④這「觀濤樓」共三層，為豫園內層次最多的建築，它是當年觀望「黃浦秋濤」的最佳地點。假山旁有最後一條龍，叫「睡眠龍」。靜觀大廳東南有一個九龍池。為什麼叫九龍池？九條龍在哪兒？大家找得到嗎？請看，池邊山石上雕有四條小龍，連水中倒影，共八條。那第九條在哪兒？請大家找一找……噢，這池塘一頭圓大，一頭細小，彎曲得好像一條龍。另外，傳說這九龍池原是小刀會支系九龍黨人所建。奇妙的布置與歷史傳說交相融合，構成耐人尋味的景緻。

（周明得《上海豫園》）

⑤銅官窯的瓷器，在品種上應有盡有，除碗、盤、杯、壺、罐等日常用品外，還有燈、爐、檯、枕、玩具等特殊用具。請看這些玩具，在造型上新

穎別緻，如千姿百態的龍、鳳、獅、虎、馬、鹿、鳥、雀等玩具，幾乎沒有兩件完全一樣。這些玩具不僅造型生動，更為巧妙的是每件玩具還各留三孔可以吹奏簡單的曲調。這裡有一個複製品，哪位旅遊者朋友來試一下，看能不能吹出曲調來。在當時這種玩具是很吸引人的。

（何智慧《長沙銅官窯遺址導遊辭》）

上述各例中，例③引導旅遊者親自轉經筒，念六字真言，使旅遊者對這種比較陌生的藏傳佛教的唸經活動立刻有了親近的情感，極大地加深了旅遊者對藏傳佛教信徒的誦經內容與誦經形式的瞭解。例④請旅遊者尋找九龍池的九條龍，這樣的引導與鼓動，必然會激起旅遊者的參與熱情，使導遊講解收到理想效果。例⑤請旅遊者嘗試吹奏玩具的複製品，使旅遊者對長沙唐朝銅官窯遺址出土的彩瓷玩具的陌生感一下子就消除了，能夠親自吹奏、把玩一下幾千年以前的玩具樣式，這給旅遊者帶來的興奮、愉悅之情是難以用語言來表達的。

引導旅遊者參與講解，就是結合講解內容提出問題，在引導旅遊者參與的同時，也將旅遊者的回答納進講解之中，使旅遊者的說法成為講解的有機組成部分。比如：

⑥進入午門就開始了宮內的遊覽，您看，前面的河叫金水河，上面五座大理石橋叫內金水橋。……前面這座門叫太和門，門前這一對銅獅您能猜出雌雄嗎？您猜得不錯，東面的是雄獅，前腳踩一個繡球，象徵權力也像徵統一寰宇；西面是雌獅，前腳撫弄一小乳獅，象徵子嗣昌盛。

（李登科等《故宮博物院中軸線導遊辭》）

⑦請大家來看一下這件鐵器。猜一下，它是做什麼用的呢？不，不是消防用的。它重 1300 斤，鑄於明代萬曆年間，是少林寺和尚當年用的一口小炒菜鍋。我們在前邊講過，明代少林僧人有 2000 多人，用這麼大的鍋並不稀奇。少林和尚做什麼都忘不了練功。吃飯的時候，站在梅花樁上扎馬步，提水的時候雙臂平伸舉起水桶，當年他們做飯也在練功。怎麼練呢？在鍋的

正上方懸掛一根橫樑，做飯的僧人用腿倒掛金鉤，倒懸著做飯。可見，少林功夫不是徒有虛名。

（陳建光《少林寺導遊辭（二）》）

⑧殿中供奉的是佛教真理所顯示的像——毗盧遮那佛，他神情莊重，雙手合於胸前，好像在講經說法，傳授佛教真諦。大家聽到他講什麼了嗎？——真的沒有聽到？哦！可能我們凡夫俗子是聽不到的。可殿內的五百羅漢聽到了。看！他們有的慈，有的威，有的愁，有的傲，有的閉目靜思，有的面帶微笑。或許他們對佛法的領悟各有不同吧！看到這些形態各異、栩栩如生的羅漢，大家是不是都在暗暗驚嘆中國民間藝人的高超技藝呢？

（楊波《開福寺導遊辭》）

上述三個例子都是透過提出問題並引導旅遊者回答的方式使旅遊者參與到講解中來。例⑥猜銅獅的雌雄，例⑦猜鐵鍋的用途。這種引導，能夠引起旅遊者的極大的興趣，使交際氣氛變得活躍起來，這時候，因為旅遊者的情緒高漲，氣氛活躍，所以答案的正確與否已並不重要了，旅遊者關注的只是參與本身，同時所講解的內容也會在不知不覺之中給旅遊者留下深刻印象。例⑧以奇問的方式對旅遊者提出客觀上根本不可能存在的問題，而且一再強調，然後又巧妙地進行奇答，使講解詼諧幽默，妙趣橫生。

總之，引導旅遊者參與，不論是參與操作，還是參與解說，都將旅遊主體——旅遊者放在了第一位，發揮了旅遊者的主觀能動性，使旅遊者享受到了被真誠接待、被理解、被信任的樂趣，這樣，旅遊者對導遊人員的敬意也必然會油然而生，就會積極主動地與導遊人員配合，使遊覽活動取得圓滿成功。另外，對導遊人員的引導，旅遊者一般都會積極響應，並會以高漲的熱情參加，這樣的活動，往往能夠在導遊講解中掀起高潮，甚至會使旅遊者對相關景觀的印象保留永久。此外，調動旅遊者參與的積極性，還能夠調節交際氣氛，調整講解節奏，引起旅遊者對遊覽景觀的盎然興致，使導遊講解得以高質量、高效益地進行。

（三）巧設懸念

巧設懸念,就是在導遊講解過程中,結合具體講解內容,將一些較有意義或饒有趣味的問題提出來,但不作解答,先留給旅遊者觀察、思考,在導遊講解即將結束時,再將答案揭曉。比如:

⑨進門我們看到的這塊半人高的石頭,非常珍貴,傳說宗喀巴的母親生前背水途中常靠著它休息。現在成了信徒朝拜的聖物。石頭上面貼著的錢幣是怎麼回事呢?原來是信徒對佛的一種虔誠的表示,實際上是對寺廟的布施。都是信徒和旅遊者的一份心意。據說只有心中有佛的人才能夠將布施貼在石頭上,否則佛就不收。有心的人可以試一下自己的誠意,我可以告訴大家這裡面有個小小的竅門,此後再告訴你們,好嗎?現在大家可以試試。

……

女士們,先生們,今天我們參觀塔爾寺就到這裡結束了,在和大家告別之前,首先讓我來解答那個貼錢幣的祕密,那是因為在石頭表面塗滿了酥油,有人猜對了嗎?

(王秉習《青海塔爾寺》)

⑩避暑山莊是清代康、乾盛世的象徵。作為山莊締造者的康熙、乾隆,都曾六下江南,遍歷天下美景。在修建避暑山莊時,博采眾家之長,融中國南北園林風格為一體,使避暑山莊成為中國古典園林藝術的總結與昇華。中國園林專家們說,整個避暑山莊就是錦繡河山的縮影。專家們為什麼會這樣說呢?這個問題我想還是請女士們、先生們遊覽了避暑山莊之後再來回答。不過,我這裡先給大家提個醒,這原因與避暑山莊的地形有關。

……

女士們,先生們,遊覽了避暑山莊以後各位印象如何?現在我要請大家回答前面的問題:中國園林專家們為什麼說避暑山莊就是錦繡河山的縮影?在回答這個問題之前,請大家先說說避暑山莊的地形。……太好了!這位先生說對了!那位小姐也說對了!今天大家遊覽時已經看到,避暑山莊的地形是東南部地形較低,景色秀麗,如同江南;東北部地勢平坦,芳草如茵,一派草原風光;西北部則地勢高敞,溝壑縱橫。這一切雖然是「自然天成地就

勢」，卻好像是人工雕琢了一般，竟如此巧妙地和中國地形相吻合，而且全國各地的勝景還被神奇地集中在山莊，因此連園林專家們也都發出了由衷的讚歎：避暑山莊就是錦繡河山的縮影。

　　（王堅《避暑山莊》）

　　例⑨將貼錢幣的奧祕留作懸念，例⑩將避暑山莊的地形特徵與中國地理地形的關係的奧妙留給旅遊者去懸想。上述種種懸念的設置，在引起旅遊者欲窮究竟的興趣的同時，能夠引起旅遊者對遊覽景觀的極大的關切之情，使他們能動地融入到遊覽景觀之中，有效地加深對遊覽景觀的印象以及對講解內容的理解。

　　總之，縮短旅遊者與遊覽客體之間心理距離的種種技巧，主要是強化一種此情、此景、此人的意境，使旅遊者真正地親身體驗、親自感受，使旅遊過程充滿情趣、充滿魅力，使旅遊者在與遊覽客體的交匯融合中，體驗旅遊帶給他們的真正的美感享受。

第四節 點化法

　　點化法，就是在對遊覽客體的講解過程中，針對特定的講解內容，巧妙地進行切合講解主題的發掘引申、昇華概括，使表達主題得到強調突出的技巧。

　　一般來講，點化法主要有昇華概括、剖析內涵以及強調突出等三種方法。

一、昇華概括

　　昇華概括，就是對特定景觀中所蘊含著的特定理念、道理或情感進行發揮、引申，使遊覽景觀的個性特徵得到突出，使旅遊者的認識上升到一個新的高度。

　　根據昇華概括的對象不同，可以分為理念昇華和道理昇華兩類。先看理念昇華的例子：

①布達拉宮城包括四大部分：紅山之上的紅宮、白宮、山後的龍王潭和山腳下的「雪」。紅宮為歷世達賴的靈塔殿和各類佛堂，位於整個建築的中心和頂點，顯然是須彌佛土的境界、宇宙中心。白宮合抱紅宮，有歷代達賴的宮殿、大紅堂、噶廈政府機構和僧官學校等。達賴的寢宮位於白宮的最高處，又稱日光殿。龍王潭為布達拉宮後園，方圓3公里，中為湖，湖中有小島，島上建有龍王宮和大象房等。「雪」在布達拉宮腳下，安置有噶廈政府的監獄、印經所、作坊、馬廄，周圍是宮牆和碉堡。在藏傳佛教中有「三界」之說。三界即：「欲界」、「色界」、「無色界」。我們可以看到布達拉宮的整體布局，把紅宮、白宮和「雪」由上而下分作三個層次段縱向排列，充分體現了藏傳佛教的「三界」之說。布達拉宮又透過建築藝術體積的無限誇張和極度渲染、布局的強烈對比和互相陪襯，盡情表現了佛法神威，告誡人們，唯有超脫塵世，皈依佛門，才是通向天國的境地。

（吳敏霞《布達拉宮》）

②祈年殿是一座鎦金寶頂、三層重檐的圓形大殿。它採用上屋下壇的構造形式，建在高出地面約4公尺的「中」字形座基上，……三層殿頂均覆以深藍色的琉璃瓦，呈放射形，紫巍巍，明晃晃。它逐漸收縮向上的造型，給人一種拔地而起、高聳雲天的感覺。……祈年殿，是按照「敬天禮神」的思想設計的。殿用圓形，象徵天圓。瓦用藍色，象徵藍天。殿內柱子的數目，也是按照天象建立起來的。中間的4根通天柱，象徵春夏秋冬四季。中層的12根金柱，象徵一年的12個月。外層的12根檐柱，象徵一天的子丑寅卯等12個時辰。中外層相加，24根象徵24個節氣。3層相加共28根，象徵周天28星宿。再加柱頂8根童柱，象徵36天罡。寶頂下的雷公柱，象徵著皇帝的一統天下。

（中國青年出版社編《北京十大名勝》）

③對於愛晚亭，我們可以用一個字來形容它——古。愛晚亭既有古形，又具古意，兼擅古趣。先說古形吧。這是一座典型的中國古典園林式亭子。它按重檐四披攢尖頂建造。重檐即兩套頂，這使得亭子氣勢高亢，雄渾天成；四披即採用四條斜邊，這使得亭子端莊穩重，方正敞亮；攢尖頂更使得亭子

具有了一種向心的凝聚力。這些都是中國傳統文化，尤其是理學文化中重「理」、重「立身」、重「大一統」思想的反映。愛晚亭濃縮了中國古代傳統文化中如此眾多的精華部分，也就難怪人們會絡繹不絕地頻頻造訪了。……再來談談它的古意。中國古建築都很注重風水，也就是講究陰陽五行，這在愛晚亭上也有體現。愛晚亭背靠嶽麓山主峰碧虛峰，左右各有一條山脊蜿蜒而下，前則遙逼滔滔湘水。這種地勢正符合中國古代傳統的「左青龍，右白虎，後玄武，前朱雀」的布局。而且這兒三面環山，林木茂盛，屬木；小溪盤繞，「半畝方塘」，屬水；亭子坐西面東，盡得朝暉，屬火；亭子高踞山丘之上，奇石橫陳，屬土。「金木水火土」五行中只缺「金」了，於是蓋上亭子，塗以丹漆，便五行齊備，大吉大利了。最後要介紹的是愛晚亭的古趣。……

（趙湘軍《愛晚亭》）

上述三例中，例①將布達拉宮中紅宮、白宮和「雪」的建築布局所蘊含著的藏傳佛教的「三界」說的理念揭示出來，使旅遊者在欣賞建築藝術時能夠聯想到佛教教義，在聽解佛教教義的時候，又能夠借助具體可感的建築形式加深理解，使人們對「欲界」、「色界」、「無色界」的藏傳佛教教義形成更加具體、更加形象的認識。例②將貫穿在祈年殿建築中的「敬天禮神」的思想加以開掘，闡釋了祈年殿內各層柱子數目與天象的聯繫，突出強調了祈年殿中所蘊含著的「天」的理念，使旅遊者對天壇，對祈年殿的建築思想、建築形式以及建築特點都有了進一步深刻的理解。例③先是對愛晚亭重檐四披攢尖頂建造形式所蘊含的理學文化思想加以昇華，然後又對愛晚亭所處的地理位置占盡古代風水學說優勢的特點加以發揮，使旅遊者對愛晚亭的各種特徵有了深刻的認識與體會，也對愛晚亭不能不刮目相看起來。

上述各例對特定景觀中所包含著的特定內容的開掘、昇華，突出了特定遊覽對象的個性特徵，對於旅遊者全面把握其特點、深刻理解其內涵起著至關重要的作用。

道理昇華，主要是導遊人員根據遊覽景觀的特點，對其中所包含的人文道理進行恰當的主觀發揮。比如：

④朋友們，黃山「無峰不石，無石不松，無松不奇」，人們在看到和感受到黃山松那種頑強的生命力和非凡的氣度時往往把它同我們的中華民族聯繫在一起：幾千年來我們中華民族不屈不撓，自強不息，團結向上的鬥爭精神，不正像這黃山松嗎？擁有黃山松的安徽省，已經把黃山松定為省樹，並總結出黃山松的精神：即頂風傲雪的自強精神；眾木成材的團結精神；有益社會的奉獻精神；廣迎四海的開放精神；岩石夾縫中自立發展的進取精神和堅忍不拔的拚搏精神……

（丁天厚《黃山，中國的驕傲》）

⑤這是登天都峰最險要的登山石階小路。從遠處遙望，登山的人群，一個接著一個，魚貫上升，如同一條空懸的綵帶，飄動在雲霧之中。這條驚險的小路全長約 3 公里，坡度均在 70 度以上，最險處 85 度以上。其中最險要的地方叫鯽魚背，它在快要到達山頂的地方，只能容一人透過，兩旁則是萬丈深淵。……這攀登黃山的險路，不也令我們想起人生的道路嗎？只有意志堅定的人，敢於把困難、艱險踩在腳下的人，他在人生中才能達到理想的境地。而更令我們感嘆的是一二百年前在這艱險的陡石上開創出這條道路的石工們。他們歷盡艱辛，在極惡劣的條件下，也是用他們頑強的意志，用他們不可阻撓的理想，為我們後人鋪下這條攀登到理想境地的道路。

例④從黃山松的精神，引申到中華民族不屈不撓、自強不息、團結向上的鬥爭精神，這種引申，貼切自然，生動傳神，使旅遊者對黃山松的理解，對中華民族自強不息的精神的認識都更加深刻。例⑤從攀登天都峰的險路，引申到人生的道路的艱險，入情入理，運思巧妙，能夠引起旅遊者的深思與省悟。

可見，昇華道理，睹物生情，抒發對社會、對人生的良多感慨，往往情真意切，生動感人，可以引發旅遊者進行深一層次的思考，具有積極的正面引導以及教育意義。但是，這種道理發揮在導遊講解中要水到渠成，恰到好處，不能牽強附會，也不宜過多，否則就有說教的嫌疑，甚至會引起旅遊者的反感。

二、剖析內涵

剖析內涵的點化方法，主要是指對景觀本身所蘊藏著深刻內涵或所包含著的典故進行深入分析與剖析，巧妙地揭示其中的深刻含義，從而引起旅遊者的深入思索，並給旅遊者以深刻的啟迪。請看下例。

①揚仁風一組建築，地處樂壽堂西側，北臨萬壽山南麓，西靠養雲軒和長廊。因此組建築是仿中國的紙摺扇形狀而建的，所以又稱「扇面殿」。揚仁風的殿名，是從歷史上謝安贈袁宏一把摺扇的典故演化而來的。

在中國的西晉時期，有一個叫謝安的官員，當時身為揚州刺史，他認識一個叫袁宏的人，對他的機智和對問題的答辯能力非常讚賞。有一天，袁宏要到一個新的地方去作官，好多人都去送他，謝安也去了，而且還當著眾人送給袁宏一把紙摺扇，當人們還沒有反應過來謝安為什麼要送袁宏一把扇時，袁宏卻已經心領神會了，隨口說了一句「輒當奉揚仁風，慰彼黎庶」。意思是說，你送我這把扇子，是讓我用它揚仁義之風，以慰黎民百姓。後來，不少人都借用過這個典故。

現在，頤和園的揚仁風一組建築，是在原清漪園樂安和遺址上修建的，為了突出這個典故的主題，不僅正殿建成扇面形，殿面還用數根條石壘砌成象徵著扇子正在張開的形狀。院落內其他地方的布局也緊扣這一主題，利用圍牆、綠地、道路、水池等，把揚仁風的「風」字形象巧妙地表現出來。只要參觀者細心觀察就可看出，扇面殿的房子和向前延伸的大牆，是表示風字的「幾」，裡邊整齊的綠地和道路，則是表示風字的「中」，而那個不規則的小水池，正是風字的最後一筆「一」，把它們合在一起，恰好是一個繁體的「風」字。這種利用建築布局完整而形象地體現出建築寓意的實例，在其他地方是極少能見到的。

（徐鳳桐等《頤和園六十景》）

②拙政園中部花園的第三個景區是「枇杷園」。枇杷園位於「遠香堂」的東南面，是拙政園中部花園裡的園中園，因種有枇杷樹而得名。枇杷園的園門設計得巧妙。來賓們走到這裡，見到前面一道雲牆，兩面種有牡丹，正

所謂「山窮水盡疑無路」了。再往前走，就可以發現，黃石堆砌的假山遮住了旁邊的一個門洞。隨著人們一步一步走近，門洞就一點一點擴大。到了門口，才發現門洞像一輪明月，鑲嵌在白色的雲牆上。走過門洞後再往前走，這輪明月又被湖山假石慢慢遮住了。看著月洞門和牡丹花，不禁使人想到「閉月羞花」的典故。這個月洞門又像一個巨大的寶鏡，庭院裡的景物似乎是院外景物的影子。園主巧妙地選擇了開闢月洞門的最佳位置，使「雪香雲蔚亭」、「月洞門」、「嘉實亭」三點同在一條視線上，並透過月洞門聯繫前後佳景，從而組成一組對景。由此可見，蘇州園林在闢門開窗時，除考慮到出入和採光外，尤其注意擷取畫面，力求處處有景，景隨步移。

（曹耀常《充滿詩情畫意的蘇州園林──拙政園導遊辭》）

③各位來賓，我們現在來到了魚樂榭。魚樂榭三面臨水，憑欄觀看池中來回游動的紅鯉魚，其樂融融。它使人想起，當年莊子與惠施游於濠梁之上，就「魚樂」、「知魚樂」、「焉知余不知魚之樂」展開爭論，引出中國古代哲學史上一段佳話。豫園魚樂榭四周面積雖小，可放眼望去，皆是佳景。看，這榭的右側，百年紫藤環繞，盤根錯節，初夏開紫白花，隨風飄香。池南假山，樹木蔥蘢，鳥語花香，是一個靜的世界；池北遊廊裡，人來人往，歡聲笑語，是一個動的天地。特別要指出的是，一股清溪自西而入，流經假山，從一堆隔水花牆下的半圓洞門穿過，悠悠東去。而洞下清澈的水面映照著牆內外景色，使人產生一種水流長遠、何處是盡頭的感覺。這裡，從古至今，自遠至近，廊榭與假山結合，運動與寂靜交融，小小的空間帶給人的景色和遐想是多麼大啊！魚樂榭正是中國造園藝術中「小中見大，小中思大」特點的一個典型，充分體現了造園要諦──「空靈」二字。

（周明德《上海豫園》）

例①是對頤和園「揚仁風」一組建築所蘊含的典故以及其造型的寓意進行解析，使旅遊者不僅瞭解了其中的奧妙，而且也一定會受到深刻的啟示。例②對拙政園中「枇杷園」的造景藝術進行分析，特別是對其中的障景、對景的建築設計內涵進行了較為詳細的說明，使人們對蘇州園林的造景藝術手法有了進一步的瞭解。例③，對上海豫園魚樂榭的造園典故以及魚樂榭景觀

中所蘊含著的中國造園藝術的「小中見大，小中思大」的特點進行瞭解釋與分析，使旅遊者對魚樂榭這一景觀的理解更加深刻。

上述對景觀自身所蘊含著的深刻含義進行的剖析，充分揭示了特定景觀的一系列特點。這些特點本身都具有一定的知識性，不僅使旅遊者在潛移默化之中得到了中國傳統文化的熏陶，而且使旅遊者對特定景觀的瞭解上升到一個新的層次，使旅遊者的認識更加深入，印象也更加鮮明。

三、強調突出

對講解內容進行強調突出式的點化，實際上是與語氣錘鍊（撇語、補正、抑揚）、置疑法（設問、反問、正問、奇問、疑離）等方法相通的，可以參看前幾章的相關內容，這裡不再贅述。

從以上分析中可以看到，點化法使用得巧妙，往往能成為導遊講解中的亮點，使旅遊者得到深刻的文化頓悟，並且在不知不覺之中受到極大的藝術感染。

分析上述對導遊辭進行加工的諸多修辭技巧以及敘說法、置疑法、縮距法、點化法等一系列表達手法，可以看到，這一系列技巧和手法的運用都具有自然和諧、水到渠成的特點。這表明，運用任何技巧和手法都要講究原則。首先，其總原則是要根據講解需要對各種技巧和手法進行靈活調遣；再有效的技巧和手法，如果與導遊語用脫節，就不會產生任何積極作用。另外，運用時各種技巧和表達手法應融會貫通，使它們盡可能有機地統一在一起，這樣才能使各種語言技巧和手法的運用相得益彰，使導遊交際收到最佳效果。

第十章 導遊語言語體

本章導讀

　　導遊語言語體，主要探討了導遊語言語體的含義、導遊語言語體的二重性特點、導遊語言語體的兼容性特點、導遊語言語體結構等四個方面的問題。這是導遊語言研究中比較有難度的課題，重點是要求掌握導遊語言語體結構，為創作規範而流暢的現場講解用的導遊辭打好基礎。

▋第一節 導遊語言語體的含義

　　「語體是在特定交際領域，透過有目的地選擇語言材料而歷史地形成的、全社會接受的言語功能變體。」一般地說，各種類型的語體都有相對穩定的特點，都保持著各自相對的獨立性。正因為語體這些相對穩定、獨立的特點，使各種語體形成了各自不同的風格。依據功能特徵，可以將語體首先分為口語語體、書面語語體和通語語體三大類；口語語體還可以分為日常談話語體、服務語體、社交語體等；書面語語體還可以分為科技語體、公文事務語體、政論語體、文藝語體等；通語語體還可以分為演講語體、談判語體、導遊語體、廣播語體、公關語體等等。

　　不同的語體之間的界限並不是截然分明的，而是具有一定的交叉性。鄭遠漢先生認為：「任何事物都不是孤立存在的，它們往往處在既對立又統一的辯證關係之中。語體也一樣。一方面，各類語體以其自身的特點互相區別開來，具有一定的封閉性和排他性；另一方面，語體間又沒有不可踰越的鴻溝，表現出語體體系多維的、立體的、動態的特徵，語體之間還存在著相互滲透、相互影響的關係。隨著社會交際的日益頻繁和複雜，隨著社會科學文化的突飛猛進的發展，人們認識世界的眼界得到迅速拓展，社會心理發生了極大變化，審美情趣、審美要求提高了。在言語活動中，人們不滿足於平面的、單調的、機械的、直感的言語交際的舊體式，語體越來越多地出現了『開放』的趨勢。因而，人們在感到恪守語體常規風格規範還不足以表達自己的思想和情感時，為了追求一種獨特的表達效果，往往突破傳統言語體式的束

縛，故意越出語體風格規範的框架，充分利用語體間相互滲透、相互融合的特點，從而產生一些言語表達的新形式，這類現像我們稱之為語體的交叉。」口語語體和書面語語體之間也必然地存在著這種關係。與語言發生風格並不僅僅分為口語、書面語兩種，還有一種中間狀態——通語風格一樣，口語語體與書面語語體之間也存在著一種中間狀態的語體，這種語體可以稱之為通語語體。導遊語言語體正屬於由口語語體與書面語語體有機融合而成的通語語體。這種由融合方式形成的通語語體呈現出互補性、整體性等一系列特點。鄭遠漢先生認為：語體融合的「互補性」，「是指甲乙兩種語體在相互交叉融合時，對其特點，不是兼收並蓄，而是根據特定的題旨情景，取『長』補『短』，揚『長』避『短』，明顯地表現為互為補充、互為完善、互相促進、共同發展成為新語體的特點。因而，由語體交融式產生的新語體，既有甲語體的特點，又有乙語體的特點，既不同於甲語體，又不同於乙語體。它們是兩種語體交融後形成的特點系列」。語體融合的「整體性」，「是指甲乙兩種語體的組成要素交叉融合時，不是塊塊拼湊或堆砌，而是經過重組、建構，在一種新的基礎上組合起來的語體體系」。基於這些觀點，我們認為導遊語體既有口語語體的特點，又有書面語語體的特點，然而又不同於口語體和書面語體，是二者融合之後產生的一種新語體。因此，導遊語體必然會呈現出一系列鮮明的特點。這些特點主要有二重性、綜合性等等。

第二節 導遊語言語體的二重性特點

一、口語、書面語、通語

（一）口語、書面語、通語的含義

目前人們起碼在「語言存在形式」和「語言功能風格」這兩種語境下使用口語或書面語的概念。不同的使用場合，賦予了它們不同的內涵，這就有必要也有可能對它們進行進一步的區別。

從語言的起源看，無疑是口頭語言的產生先於書面語言。對於人類史前時期語言的原始風貌，現在雖然不可能作出切實的具體描述，但是關於它的

起源方面的一些理論原則卻是可以確定的。「語言是原始人類的太古時代，在集體勞動過程中，為了適應交際的迫切要求和需要而產生的，並且一開始就是有聲語言。」這一時期人類的交際，只憑口、耳在同時同地當面進行，語言的存在只有一種口頭形式。在輔助並擴大口頭語言交際作用的新的交際工具──文字被應運創造出來後，語言的另一種存在形式──書面語言就產生了。這樣，「語言」這一概念已發生了變化，它增加了新的內涵與外延。隨著語言新的載體的形成，語言的存在就有了兩種形式：一種是口頭的，一種是書面的。從這個意義上說，口頭語言就是語言的口頭存在形式，書面語言就是語言的書面存在形式。作為兩種存在形式它們不可能混淆。無論在怎樣的交際場合，要達到怎樣的交際目的，只要用口頭形式表達，就是口頭語言；用書面形式表達，就是書面語言。

語言的兩種存在形式表明，人類的交際活動也具有兩種表達方式：一種是口頭的；一種是筆頭的。按照發生學的觀點它們就是兩種不同的發生方式。這兩種不同的發生方式各有特定的交際條件，受不同的交際條件制約，語言運用中就呈現出不同的功能風格──口語和書面語。更確切地說，口語、書面語的概念屬於言語風格中的發生風格。這種發生風格與語言的表現風格、語體風格以及社團風格形成鮮明的對立，並共同構成言語風格的統一體。可見，作為言語發生風格的口語、書面語與作為語言存在形式的口語、書面語具有完全不同的內涵。在討論到口語、書面語時，常常聽到人們慨嘆口語與書面語難以區分，諸如廣播語言是口語還是書面語，家信是口語還是書面語等等。現在看來，這樣的疑難恰恰是由混淆語言存在形式和言語發生風格所致。如果將二者分開討論，那問題也就迎刃而解了。一般來講，廣播語言只是具有口頭的語言形式，功能風格則基本上是書面語體的；而家信只是具有書面語言形式，功能風格則基本上是屬於口語語體的。

但是在語言的實際運用中，語言的發生風格並不僅僅截然分為互相對立的口語、書面語兩種。從口語到書面語應該是一個連續體，它們之間是一個漸變的過程。這個漸變的過程，或者說從口語到書面語的中間狀態既屬於口語又屬於書面語但又既不是口語又不是書面語，我們可以稱為通語風格。口

語和書面語猶如兩座緩坡較長的山峰，它們透過中間的開闊地般的通語風格地帶連接起來。為了清楚起見，圖示如下：

口語　　　　　　　　　　　　　　　　　書面語

通語

　　事實表明，語用中純粹口語、書面語的風格色彩雖然鮮明，但並不占很大的份量，大量存在的是具有通語風格色彩的語言現象。比如，科技語體是公認書面語風格比較鮮明的，但它的份量並不大，大量體現出來的是通語風格，並且也有可能體現出一點口語風格。同樣，在日常口語體中大量體現出來的仍然是通語風格，也不排斥書面語風格，只是口語風格色彩比較鮮明罷了。

　　導遊辭，有書面導遊辭與口頭導遊辭兩種，書面導遊辭既表現有書面語風格又表現有口語風格，並且二者有機地交融於一處。交融的結果就使得位於兩端的口語風格與書面語風格表現出分別向中間靠攏的趨勢，形成一種通語風格，並使其產生了不同於其他語體的一系列特點。口頭導遊辭，特別是與書面導遊辭同素材的口頭導遊辭，則主要表現出比較鮮明的口語風格特徵，同時也表現出一定的書面語風格特徵。

　　（二）口語風格、書面語風格、通語風格在語言風格體系中的位置

　　作為語言發生風格的口語、書面語在風格體系中處於怎樣的層次呢？風格首先包括語言風格與言語風格。語言風格就是整體民族風格，是特定民族的語言作為一種整體所表現出來的不同於其他民族語言的風格。言語風格是語言表達手段在運用中所表現出來的諸特點的綜合。言語風格之下分為時地風格、發生風格和功能風格。時地風格之下分為時代風格、地域風格。發生

風格之下分為口語、書面語、通語風格。功能風格之下分為表現風格、語體風格、社團風格、個人風格等。

為清楚起見，列表如下（見 192 頁）：

值得強調指出的是：任何一種風格在任何一種相應範圍內的表現都不可能是完全的、純粹的。口語風格雖然形成於口頭語言存在形式以及由它所決定的交際條件，但它不僅可以表現於口語語體之中，而且還可以一定程度地表現於其他語體之中；同樣，書面語風格也可以一定程度地表現於其他語體之中。而在語用中，若能根據表達需要恰當地使口語、書面語等不同風格色彩的語言因素適當滲透，語言表達就會更加具有魅力。

導遊語言語體，作為通語語體的下位概念，與演講語體、談判語體、廣播電視語體、公關語體等並列。但是由於導遊語言語體在語言發生方式、發生風格、表達功能、規範標準等多方面表現出鮮明的二重性特點，在語體風格、表達方法、表現風格等多方面表現出獨特的兼容性特徵，所以導遊語言語體又與演講語體、談判語體、廣播電視語體、公關語體等具有明顯的區別。

（三）口語風格、書面語風格以及通語風格產生的依據

不論是指語言的存在形式，還是指語言的發生風格，口語與書面語的區別都是很明顯的。那麼怎樣理解語用中所奉行的言文一致的原則呢？實際上，言文一致是語用實踐向使用某一語言的社團提出的理想化要求，主要是要求語用風格的一致。特別是當言文脫節時，這種要求就更加強烈。所以也可以說言文一致的原則是客觀上糾正言文之間差異過大的偏差，使它們保持最大一致性的槓桿。這種要求是客觀的，但它的實現在很大程度上則依靠使用該書面語社團的主觀意志。其中最重要的是取決於該語言的文字被掌握得普及與否。文字是書面語言得以實現的物質形式，並且具有人為性。因此如果文字不被大多數人掌握，那麼由文字體現的書面語也將受到人為的限制，乃至與活生生的口語脫節。當與口語嚴重脫節的書面語一旦成為社會文化發展的羈絆時，又可以依靠人為的力量改變這種狀況，代之以言文一致的新書面語。「五四」新文化運動中白話文對文言文的取代就是這樣。

風格 ┬ 語言風格──整體民族風格
　　　│　　　　　　┬ 時地風格 ┬ 時代風格
　　　│　　　　　　│　　　　　└ 地域風格
　　　│　　　　　　│　　　　　┬ 口語
　　　│　　　　　　└ 發生風格 ┼ 通語
　　　│　　　　　　　　　　　　└ 書面語
　　　└ 言語風格 ┬ 表現風格 ┬ 平實與藻麗
　　　　　　　　　│　　　　　├ 含蓄與明快
　　　　　　　　　│　　　　　├ 簡約與繁豐
　　　　　　　　　│　　　　　├ 豪放與柔婉
　　　　　　　　　│　　　　　└ ……
　　　　　　　　　│
　　　　　　　　　└ 功能風格 ┬ 語體風格 ┬ 口語風格 ┬ 日常談話語體風格
　　　　　　　　　　　　　　　│　　　　　│　　　　　├ 服務語體風格
　　　　　　　　　　　　　　　│　　　　　│　　　　　├ 社交語體風格
　　　　　　　　　　　　　　　│　　　　　│　　　　　└ ……
　　　　　　　　　　　　　　　│　　　　　│
　　　　　　　　　　　　　　　│　　　　　├ 書面語風格 ┬ 科技語體風格
　　　　　　　　　　　　　　　│　　　　　│　　　　　　├ 公文事務語體風格
　　　　　　　　　　　　　　　│　　　　　│　　　　　　├ 政論語體風格
　　　　　　　　　　　　　　　│　　　　　│　　　　　　├ 文藝語體風格
　　　　　　　　　　　　　　　│　　　　　│　　　　　　└ ……
　　　　　　　　　　　　　　　│　　　　　│
　　　　　　　　　　　　　　　│　　　　　└ 通語風格 ┬ 演講語體風格
　　　　　　　　　　　　　　　│　　　　　　　　　　　├ 談判語體風格
　　　　　　　　　　　　　　　│　　　　　　　　　　　├ 導遊語體風格
　　　　　　　　　　　　　　　│　　　　　　　　　　　├ 廣播電視語體風格
　　　　　　　　　　　　　　　│　　　　　　　　　　　├ 公關語體風格
　　　　　　　　　　　　　　　│　　　　　　　　　　　└ ……
　　　　　　　　　　　　　　　├ 社團風格
　　　　　　　　　　　　　　　└ 個人風格

　　言文一致的原則，實際上是一個具有極大彈性的原則。這種彈性是由語言的兩種發生風格之間的對立統一關係決定的。從理論上講，言文一致是能夠實現的。沒有口頭語言就沒有書面語言，「任何一種書面語言總是在口頭語言基礎上產生的，並且書面語的發展也一定要適應口頭語言的發展」。如果它置口頭語言的發展而不顧，就必然要被社會淘汰。可見書面語言一旦在口頭語言的基礎上產生，就與口頭語言處於相互影響、相互促進的關係之中。口頭語言促進書面語言的發展，反之，書面語言也以其相對的獨立性和傳承方面的種種優勢不斷影響口頭語言並制約口頭語言的規範。它們之間的這種統一性表明言文一致可以最大限度地得以實現。這種實現，就是通語風格產生的依據。也正是由於言文可以達到最大限度的統一，語用中才會有大量的通語風格的語言現象的存在。

　　事實上，言文又不可能實現絕對的、完全的一致。它們之間的種種對立是由二者所憑藉的不同的傳播媒介以及不同的發生方式決定的。以聲音為媒介的口語無時無刻不在變化、發展；而以文字為媒介的書面語，雖然彌補了口語不能「傳於異地，留於異時」的時空侷限，擴大了人們的交際範圍，但是其書面語一經定型，就保持著一種比較穩定的狀態。這使書面語必然地帶有一定的保守性，使它在一定程度上總是不能完全反映口語的自然面貌，跟不上口語的變化。另外二者的發生方式也不同。這主要表現為在不同的發生方式中語言發生者所控制的交際環境不同。口語，採用口頭發生方式，一般情況下須有交際雙方同時參加，交際雖然不一定都是面對面進行，但一般情況下是同時同步進行的。這樣，語言發生者可以直接控制交際環境，能夠充分利用有助於表達的語言和非語言的各種因素，如語氣、語調以及身勢等；同時可以親自監聽自己的話語，直接觀察交際對方的種種反應，及時調整其表達，從而達到預期的交際目的。書面語採用筆頭發生方式，情形恰好相反。其交際是間接的，只有一方獨自進行，對於語言發生者來說，他只能間接地憑想像控制交際環境，但是他不怕被打斷，可以從容不迫地字斟句酌，隨意刪削或重寫。口語與書面語之間的這種種對立，又使二者表現出互相分離的趨向。這也就是口語和書面語風格產生並存在的依據。

總之，口語和書面語的區別是明顯的，但它們在語用中卻不會有單色調的表現。語用的複雜性使任何一種功能風格在任何一個相應的適用範圍內的實現都不可能是純粹的。重要的是語言發生者在語用中對具體的語言作品應該能夠把握住其基本的功能風格。

正因為口語和書面語可以達到最大限度的統一，正因為通語風格的產生具有不以人們意志為轉移的客觀依據，所以在導遊語言語體中就有了口語與書面語兩種風格最大限度的有機融合的可能，使導遊語言語體既表現出口語風格與書面語風格，又不完全等同於口語風格與書面語風格，表現出比較明顯的通語語體風格特徵。

（四）口語和書面語的規範標準——標準語和文學語言

作為一般性的概念，標準語、文學語言與口語、書面語又具有怎樣的關係呢？沒有疑問的是：文學語言一定是規範了的書面語言。但問題是規範了的口語也是文學語言嗎？既然口語與書面語在發生方式與交際條件等方面具有完全不同的特點，那麼口語在一定程度上是不是也應該像書面語一樣具有相應的適用於自身的規範標準呢？從理論上講是應該有的。但是人們對這個問題的認識卻往往比較偏頗，認為口語的規範標準似乎也應該是文學語言。自然，口語的規範不可能完全對立於書面語，但它們的規範標準也不可以統而論之，具體問題還應該具體分析。語用中，有許多口語色彩異常鮮明的語言現象，完全異於書面語，比如添加、重複、追補、綴附、拆用、刪減等口語句式，能否認為這種種靈活變通且又完全不同於書面語的句法格式是不規範的呢？顯然不能。可見，口語的規範標準，不能完全等同於書面語，其理論根據就是它們的發生方式和交際條件不同。口語，由於它在發生方式以及由此而決定的交際條件等方面所表現出的特殊性，要求人們在為口語制定規範標準時，應該首先考慮到它自身的特點，而不能籠統地強調與書面語一致。由此，如果說規範了的書面語是文學語言，那麼似乎就可以說規範了的口語就是標準語。如果這種理論上的認識能夠成立，那麼普通話不僅增加了內涵，而且也有了兩個外延，一個是文學語言，一個是標準語。顯而易見，標準語

與文學語言是普遍話之下的兩個並列的種概念，它們二者之間與口語和書面語一樣是不宜混談的。

事實上，標準語與文學語言並不是也不可能是對立的，它們是規範了的共同語的一體兩面。共同語的規範首先實現於書面語，口語的規範總是晚於書面語，就是說先有文學語言，後有標準語。這與語言的兩種形式的起源剛好相反。之所以會有這樣的情形，是因為文字相當充分地發揮了它的優越性。不論是書面語還是口語，它們的規範都需要文字將其規範成果鞏固下來，推廣開去。並且口語的規範在一定程度上又總是參照書面語的規範的。

導遊辭，是口語與書面語的有機融合，所以衡量導遊辭規範與否應該採用書面語和口語的雙重規範標準。

總之，口語、書面語一方面是指語言的存在形式，另一方面是指語言的功能風格，使用語境不同，其含義也不相同。另外，文學語言是規範了的書面語，標準語是規範了的口語。文學語言與標準語是共同語的兩個下位概念。如果在確立口語的規範標準時能夠充分考慮到它自身的特點，語言規範的內容才更全面。如果在語用中能夠根據口語、書面語的特點把握住它們的基本功能風格，並能使之恰當滲透，語言表達就會收到良好的效果。

二、導遊語言語體二重性的表現

二重性是導遊語言語體的必然屬性。與其他語體不同，其他語體或者主要表現為書面語風格，或者主要表現為口語風格；導遊語體，卻既表現有書面語風格，又表現有口語風格，而且只有具備這種二重風格的導遊辭，才能滿足導遊的語用需求。導遊語言語體在語言發生方式、發生風格、用途、規範標準等多方面都表現出二重性的特點。

（一）發生方式及其發生風格的二重性

成型的導遊辭既要能宜於閱讀，又要能便於講解，這一點是由導遊辭發生方式以及與之相關的發生風格方面的特點決定的。導遊語言語體既採用筆頭發生方式，又採用口頭發生方式，而與兩種發生方式相關的交際環境也完全不同，這使得它既有書面語風格的表現，又有口語風格的表現。

　　一方面，書面導遊辭具有書面語遣詞用句規範，表達周密嚴謹、準確精練等特點。一般情況下，導遊辭都要先行創作，形成書面文字。由於採取筆頭發生方式，創作者與旅遊者的交際是間接的，但他不怕被打斷，有充分的時間進行字斟句酌，反覆推敲，所以使表達中的遣詞用句可以具有較強的規範性；此外筆頭發生方式，可以有充分的選擇機會，又有便利的修改條件，對詞語的選擇、句式的調整、結構的安排、修辭技巧的使用都可以靈活調遣，自如運用，這必然會使導遊辭在行文方面具有準確妥貼、協調順暢、鮮明生動等一系列特點。

　　另一方面，導遊辭又必然要具有口語通俗易懂、樸實平易、親切自然等特點。成型的書面導遊辭，其創作目的大多是為現場導遊講解用的，這使得導遊辭的創作必須從口語表達角度出發，根據口語表達的基本要求行文。語音要琅琅上口、節奏和諧；詞語方面，要少用文言詞語、行話、術語、方言詞語等各種生冷艱僻的詞語，而要多用平易樸素的基本詞彙、常用詞彙、口語詞彙，以及一些為人們所喜聞樂見的成語、慣用語、歇後語、諺語、格言警句，這些大眾化詞語既便於上口，又易於理解接受；句式方面，要儘量避免使用文言句式、外來句式以及長句、變式句，而要充分調遣整句、散句、短句，使它們錯落有致，各盡其長。大眾化的詞語、句式，看似平常，但要靈活駕馭卻也並非易事。蘇軾曾經說過：凡文字，少小時須令氣象崢嶸，色彩絢爛，漸老成熟，乃造平淡；其實不是平淡，乃絢爛之極也。比如，愛因斯坦創立相對論之後，引起人們的廣泛興趣，可是人們又看不懂他的學術論文，很難理解他的學術理論。有一次，人們圍住了愛因斯坦，要他用最簡單的話解釋他的相對論。愛因斯坦說：比如說你與最親密的人坐在火爐邊，一個鐘頭過去了，你覺得好像只過了五分鐘。反過來，你一個人孤孤單單地坐在熱氣逼人的火爐邊，只過了五分鐘，但你卻像過了一個小時。這就是相對論。愛因斯坦善於從生活中取例，深入淺出地將相對論的基本原理講得這麼通俗易懂，真是運用通俗語言的高手。導遊辭的口頭講解更要通俗淺顯，因為口頭表達聲過即逝，大多數情況下，旅遊者沒有文字材料可以參考，講解語言只有淺顯易懂，才能便於旅遊者的理解和接受。

　　（二）用途二重性

　　導遊辭同時具有兩種功能，一個是供導遊人員講解使用，另一個是供旅遊者閱讀使用。其二重性的表現是：旅遊者閱讀到的成型的導遊辭應該是既規範嚴謹，又通俗易懂，書面語與口語風格特點交相輝映；而導遊人員講解時的導遊辭，即使是以旅遊者在現場就能夠閱讀到的書面導遊辭為藍本，在具體講解時也還是會有所不同。

　　口頭講解的導遊辭，往往會與既定的同素材書面導遊辭有所不同。主要有以下幾方面的表現。

　　首先，講解時導遊人員必然要調遣各種超語言片段和各種情態因素，即副語言因素。而這些因素在書面導遊辭裡是不可能存在的，文字這面篩子幾乎過濾掉了所有的副語言成分。但是這並不會影響導遊人員在口頭講解時的自然而又必然的發揮。導遊人員可以利用各種具有聲音但無固定意義的副語言，比如音色、音量、語速、停頓、輕重音，甚至沉默、咳嗽、嘆息等方面的技巧，使導遊講解繪聲繪色，聲情並茂。

　　其次，導遊人員可以充分調動各種肢體語言手段輔助講解。導遊人員對表情語（面部整體表情、目光、微笑）、肢體語言（軀幹動作、身姿、手勢）、裝飾語（服裝、化妝、飾物）等方面技巧恰到好處的運用，可以發揮語言表達難以發揮的積極作用，彌補語言表達的不足，使導遊講解具體形象，生動感人。

　　最後，導遊人員也必然會在講解說明中充分展現自己在表達方面的個性特徵：或平和穩健，柔聲曼語；或神采飛揚，滔滔不絕；或柔婉含蓄，善於抒情；或冷靜深刻，長於議論；或淵博豐厚，廣徵博引；或輕鬆幽默，收放自如；或平實嚴謹，有板有眼……

　　（三）規範標準二重性

　　導遊辭，只有兼備口語和書面語兩種風格，才能滿足導遊的語用需求。這表明，對導遊辭的規範，不能完全用書面語規範標準來要求，不能把導遊辭中不符合書面語規範標準而卻符合口語規範標準的一些用法視為不規範。所以，對導遊辭的規範要求，既要採用書面語規範標準，也要採用口語規範

標準。特別是對導遊辭中口語成分的規範，要從語用實際出發，採用切實可行的規範標準加以要求，進行衡量。

　　導遊辭中，有許多口語色彩異常鮮明的完全異於書面語的語言現象，這不僅大量地表現在詞彙方面，而且也明顯地表現在一系列口語句法格式之中，比如添加、重複、追補、綴附、拆用、刪減等句式，這一系列口語句式在運用現代漢語一般句法規則時表現出極大的靈活性和變通性，有時這種靈活性可以達到最大限度。比如，為了在表達時舒緩一下語氣，口語中常常採用添加的方式達到略微停頓的目的，語氣詞、代詞、方位詞、量詞等諸類詞中的一些詞都可以作為添加成分而鑲嵌於添加句式之中，如：我們唱吧，唱它個通宵。」再如，重複，導遊交際中有時因為對方的問題或所發生的事情猝不及防，為了彌補思路上剎那間的空白，就用「重複」的表達方式拖延時間，以尋找合適的說法，如：「我、我、我，這跟大家說也不晚呀！」此外，還有「追補」，如：「怎麼了，你們？」。還有「綴附」，如：「大家嘗嘗這個特色菜看」。還有「拆用」，如：不幫我們的忙，我們就不去了」等等。雖然，這些口語色彩異常鮮明的語言現象，完全異於書面語，並且在運用現代漢語一般句法規則時表現出極大的靈活性和變通性，但是它們是符合口語規範標準的。

　　透過上述三個方面的分析，可以看到導遊語言語體的二重性特徵是導遊語言語體的必然性伴隨特徵，是導遊語言語體不同於其他語體的突出表現。

▌第三節 導遊語言語體的兼容性特點

　　導遊語言語體的兼容性特點，是指導遊語言語體所表現出的多種語體、多種風格交融的特點。導遊語言語體是通語語體的下位概念，而通語語體是由口語語體與書面語語體有機融合而成的，這就使得導遊語言語體在語體風格、表達方法、表現風格等多方面表現出兼容性的特徵。

一、語體風格的兼容性

語體風格方面，二重性是其本質屬性。在這一本質屬性之下，導遊語言語體兼容了與通語風格並列的口語語體的下位語體，如日常談話語體、服務語體、社交語體等特點；兼容了與通語風格並列的書面語的下位語體，如政論語體、文藝語體等特點；兼容了通語語體的其他下位語體，如公關語體、演講語體等語體的特點。這種兼容性特徵形成了其獨特的交融性特徵。日常談話語體輕鬆活潑、通俗易懂的特點，服務語言語體親切禮貌、得體入微的特點，社交語言語體全面周到、含蓄蘊藉的特點，政論語體清晰準確、說服論辯的特點，文藝語體生動形象、充滿激情、豐富多彩的特點，公關語體誠懇務實、留有餘地、隨機應變的特點，……都在導遊語言語體中有明顯的表現。請看下面對導遊辭用例的點評。

①朋友們，5000 級石級，已被我們甩在身後，大家氣喘吁吁，我也氣喘吁吁了，（聊天式地談論大家爬上 5000 級台階後的狀況，親切、自然，具有一定的問候意味。）讓我們休息一會兒。（這一句體現出服務語言禮貌周到、體貼入微的特點。）

這裡就是泰山有名的十八盤了。大約 25 億萬年前，在一次被地質學家稱作「泰山運動」的造山運動中，古泰山第一次從一片汪洋中崛起，以後幾度滄桑，泰山升起又沉沒，沉沒又升起，（此處使用了變序的修辭技巧，使表達增加了「升起、沉沒反覆多次」等意思，既用意巧妙，又使表意得到了一定程度的強調。）終於在 3000 萬年前的「喜馬拉雅造山運動」中，最後形成了今天的模樣。古老的造山運動造就了泰山南麓階梯式上升的三個斷裂帶，最上一層從雲步橋斷裂帶到極頂，海拔陡然上升 400 多公尺，使得這一層地帶與四周群峰產生強烈對比，猶如寶塔之剎，形成了「東天一柱」的氣勢。（這一段使用敘述性語言，簡單敘述了泰山形成與崛起的大致情況。）

踏上十八盤，「翔鳳嶺」、「飛龍岩」一左一右撲面而來，欲傾欲墜，大有「泰山壓頂」之勢。南天門雄居兩山之間，扼守極頂要沖，可謂「一夫當關，萬夫莫開」。（使用了誇張的技巧。）連接天門的盤道，如天梯倒掛，如銀河下瀉，（使用了比喻的技巧，生動形象地描述了南天門的勝景。）溝

通了人間與仙境。天門之上，「摩空閣」紅牆黃瓦，神采飛揚，迎山風，傲浮雲，令人望之動情。在這裡人們才真正體會到了泰山的雄偉——漫漫的來途說明了它的大，入雲的峰頂說明了它的高，豎直的天梯說明了它的險。（此處使用排比的技巧描繪了泰山的雄偉壯觀，語氣通暢、感情奔放地抒發了對泰山的讚美之情。）

這裡是緊十八盤，也是整個登山盤路中最為艱難的地段了。大家看石壁上古人的題刻：「努力登高」、「首出萬山」、「共攀青雲梯」……那是在勉勵我們呢。（此處使用設身處地的技巧將旅遊者與遊覽客體巧妙地聯繫在一起，使旅遊者與遊覽客體之間的心理距離得到了有效的縮短。）你們再看，那負荷百斤的挑山工，再想想當年無名無姓的鑿石修路人……大山無言，但它能激勵人們向上。朋友，登山和幹任何事業一樣，只有義無反顧地向上，才能戰勝險阻，才能達到最高的境界！（此處的議論使用昇華概括的點化技巧，揭示了登山帶給人們的啟示。）

南天門到了！好，最後一位朋友也上來了，快擦擦汗，快歇歇腳。（此處使用服務語言，充分體現了服務語言的體貼、周到的特點，表達了對旅遊者的關切之情，這種表達方法可以有效地縮短導遊人員與旅遊者之間的心理距離。）我們現在已置身「天界」了，雖然我們並沒有成仙，但我們在這裡領略到了「登泰山而小天下」的豪邁。古人喜登山，在登山中多有所領悟，而我們在攀登中不也能從中悟出人生的自我實現就如同這登山一樣嗎？（這段議論進行點化式的昇華，巧妙地概括了人們登上泰山後的感想，給旅遊者以深刻的啟迪。）

進了南天門，與之相對的大殿取名為「末了軒」。末了軒兩側各有一門可以北去。出門往西有一座山峰叫月觀峰，山上有亭，名月觀亭。據說，天高氣爽的深秋時節，在這裡還可以一覽「黃河金帶」的奇異景觀：在夕陽映照的天幕下，大地變暗了，唯有一曲黃河之水，反射著夕陽的光輝，像一條閃光的金帶，將天地連在一起。（此處用映襯的技巧描繪了「黃河金帶」的奇異景觀，在暗色天幕的映襯下，「閃光的河水」變得更加醒目顯豁，給旅遊者留下了深刻印象。）入夜，在皎潔的月光下，由此北望可見濟南的萬家

燈火,因此月觀峰又稱「望府山」。(此處使用異稱的技巧,從不同側面揭示了這座山峰的多方面的特點。「月觀峰」也好,「望府山」也罷,不同的名稱反映了這座山峰的不同的特點。)

(張用衡《泰山》)

這一段導遊辭中,綜合了日常談話語體、服務語體、政論語體、文藝語體等多種語體的特點,並使這些因素有機地交融於一處,既表現出了日常談話語體的親切、自然的特點,又表現出了服務語言語體的體貼、周到的特點,更有政論語體善於議論、論辯性強的特點以及文藝語體頻繁使用修辭技巧的生動形象、豐富多彩的特點。這種種語體風格巧妙地熔於一爐,使導遊講解自然和諧,使語言表達豐富多彩,充分體現了導遊語言語體的兼容性特點。

二、表達方法的兼容性

表達方法方面,導遊辭以敘述方法為主。但是描寫、議論、抒情等方法也可以揮灑自如、不拘一格地加以運用。描寫和抒情,主要是利用具有形象性的語言因素進行描寫或抒情;議論,主要是利用評論性語言進行點化、升化概括。這些內容在以上幾章,特別是在有關加工、潤色導遊辭語言技巧的章節中已經進行了充分的分析。請看下面對用例的點評。

①大家已經注意到這些深陷地面的坑了。它們一共有 18 個,是少林寺和尚練武時由於天長日久功力深厚而踩出來的站樁坑。少林寺武術名揚天下,那麼它最具代表性的拳術有什麼獨到之處呢?少林拳樸實無華,重實戰,攻擊性強;攻守互應,剛柔相濟,虛實結合,從不擺花架子,所有套路編排全部從實戰出發,「拳打一條線」,「拳打臥牛之地」,在很狹窄的地方比如在小巷中也可以施展得開。俗話說,「南拳北腿」,少林拳注重與腿功的配合,有「拳打三分,腳踢七分」的說法。施展開來可以說是「勁如風,站如釘,重如山,輕如毛,守之如處女,犯之如猛虎」。少林寺武術還包括各種武術器械和人們常說的「功夫」。功夫包括內功、外功、硬功、輕功、氣功等。內功練「精、氣、神」;外功、硬功專練身體某一部分的剛猛之力,像鐵頭功、鐵膝蓋等。輕功專練縱跳,像飛檐走壁;氣功是練氣與養氣。禪武合一的上

乘功夫，練成，可以以柔克剛，制敵於瞬間。據說還有一種軟功，練成以後全身關節可以自由伸縮彎曲，屬害吧！等一下自由活動時間，大家去錘譜堂學上兩招吧！上車的時候，我要和大家切磋一下，會個幾招的，才可以上車喲！

　　（陳建光《少林寺導遊辭（二）》）

　　②再說雲海。雖然在中國其他名山也能看到雲海，但沒有一個能比得上黃山雲海這樣壯觀和變幻無窮。大約就是這個緣故，黃山還有另外一個名字，叫「黃海」。……黃山一年四季都能看到雲海奇觀，不過冬春兩季觀賞雲海最理想，特別是在雨雪初晴的日出日落時分，雲海最為壯觀。只見輕雲薄霧像縷縷炊煙從峰壑之間飄起，一忽兒鋪捲開來，眼前汪洋一片，遠方海天相接，幾座露出海面的山峰恰似汪洋中的孤島；眨眼又波起濤湧，一片混沌，令人驚心動魄；片刻之後，又微波伏岸，雲斂霧收，紅霞滿天，真是變幻無窮，妙不可言。

　　（于天厚《黃山，中國的驕傲》）

　　③但是，岳陽樓真正名揚天下，還是在滕子京重修、范仲淹作《岳陽樓記》以後。慶歷四年，遭人誣告的滕子京被貶為樂州知府，他上任後便籌辦三件大事：一是在岳陽樓下修築偃虹堤，以防禦洞庭湖的波濤；二是興辦郡學，造就人才；三是重修岳陽樓。重修後的岳陽樓規模宏大壯觀。滕子京是個文武兼備的人，他認為「樓觀非有文字稱記者不為久」。這樣一座樓閣，必須要有一篇名記記述，才能使它流芳千古。於是，他想到了與自己同中進士的好友范仲淹。便寫了一封《求記書》，介紹岳陽樓修葺後的結構和氣勢，傾吐了請求范仲淹作記的迫切心情，並請人畫了一幅《洞庭秋晚圖》，抄錄了歷代名士吟詠岳陽樓的詩詞歌賦，派人日夜兼程，送往范仲淹當時被貶的住所河南鄧州。范仲淹是北宋著名的政治家、文學家、軍事家，他和滕子京一樣，因為主張革新政治，受到排斥和攻擊，被貶到鄧州。他接到滕子京的信件後，反覆閱讀，精心構思，終於寫出了千古名篇《岳陽樓記》。這篇文章全文雖然僅有 368 個字，但是內容博大，哲理精深，氣勢磅礴，其中「先天下之憂而憂，後天下之樂而樂」成為傳世名句。為什麼這篇文章歷經千年

而不衰呢？其實《岳陽樓記》之所以能歷代傳誦，主要是由於它把一個重大的思想命題，極其巧妙而又生動簡潔地融入對優美景物的描寫之中。它啟迪人們：「不以物喜，不以己悲」，昭示了「先天下之憂而憂，後天下之樂而樂」這一崇高的人生理想。作者那高尚的情操和寬闊的胸懷，不能不令人慨嘆。先憂後樂，擲地有聲，激勵著一代又一代的人想人生，思榮辱，知使命，也滋養著人們的心靈。

（李剛《岳陽樓》）

例①主要採用敘述性語言進行講解，其中，介紹、總結少林寺武術的種類與特點的語言，書面語風格比較鮮明，簡潔精練，清晰準確；直接與旅遊者進行溝通的表達，口語風格則比較突出，親切自然，活潑輕鬆。導遊講解中將這兩種風格恰當地融於一處，使講解既簡約、鄭重，又平實、通俗。例②，以描繪性語言為主，特別是部分採用了比喻、層遞、誇張等修辭手法，使導遊辭文采風揚，瑰麗暢美，富於藝術感染力。例③，將敘述性語言平實流暢的風格與議論性語言深刻而論辯性強的風格巧妙結合於一處。上半部，部分以敘述為主，脈絡清楚，明快流暢；下半部，部分以議論為主，情理兼顧，莊重深刻，富於哲理性。表達中兩種敘述方法有機地交融於一處，深刻地揭示了岳陽樓的文化價值。

上述三個例子，將敘述、描寫、議論、抒情等表達方法有機地綜合在一起，揮灑自如、不拘一格，使導遊講解具有或流暢自如、或文采華美、或議論深刻、或情韻悠揚等多方面的美感效果，充分地體現了導遊語言語體表達方法的兼容性特點。

三、表現風格的兼容性

表現風格方面，導遊辭主要以平實、明快、簡潔等風格為主，但是也可以多種風格兼收並蓄。平實與藻麗，含蓄與明快，簡約與繁豐，豪放與婉約，通俗與典雅，活潑與莊重……各種風格都可以根據表達語境與表達需要進行調整併使之得以實現。下面請看對導遊辭用例的點評。

①女士們、先生們：

　　大家好！首先，我對各位的到來表示最誠摯的歡迎！各位在來長沙旅遊之前，想必已經對湖南有所瞭解吧？

　　愛晚亭坐落在嶽麓山腳，全國四大書院之一的嶽麓書院以西，也就是我們現在所處的清風峽裡。嶽麓山是一座近城型風景山嶽。據史載：「南嶽周圍八百里，回雁（在今湖南衡陽市內）為首，嶽麓為足。」嶽麓山的主峰碧虛峰最高海拔也只有300.8公尺，相對高度還不到200公尺。但它地域很廣，主脈南北長約4公里，東西寬約2公里，方圓553.3公頃，加上外圍丘陵總計面積有23平方公里。山雖不高，但卻是一個巨大的「博物館」。整個山區全被林木覆蓋，自然資源極其豐富。全區植物種類有174科、977種，以典型的亞熱帶常綠闊葉林和亞熱帶暖性針葉林為主，部分地區還保存著大片的原生性常綠闊葉次生林。古樹名木，隨處可見，晉羅漢松、唐代銀杏、宋元香樟、明清楓栗，都是虬枝蒼勁，高聳入雲，全國大中城市中有如此豐富的自然植物資源的，實屬罕見。據科學考證，長沙市區的氧氣消耗量中，五分之一來源於嶽麓山，由此可見，嶽麓山也可稱做是長沙市的「氧氣站」。（介紹愛晚亭的地理位置以及與愛晚亭相關的嶽麓山的各方面情況，如景區特點、地域面積、林木資源等等，特別強調了其中植物資源異常豐富是其他城市所難以媲美的特點；又透過「氧氣站」的巧妙比喻說明了嶽麓山植物資源與長沙市空氣質量的重要關係。這段說明文字的風格平實、簡潔、明快，重點突出，給旅遊者留下了深刻印象。）

　　「山不在高，有仙則名；水不在深，有龍則靈。」嶽麓山上雖然沒有仙人，風景名勝卻比比皆是，僅列為省級以上重點文物保護單位的就有15處。嶽麓山寺之古，嶽麓書院之深，雲麓宮之清，黃興、蔡鍔墓之烈，無不令人神往。但整個嶽麓山風景至幽至美的所在，還首推我們馬上就要見到的愛晚亭。（強調嶽麓山的各個風景名勝的重要性，採用排比技巧，描繪了各個風景名勝的特點。然後使用映襯的手法，正襯出愛晚亭的至幽至美。透過以美景襯美景的正襯技巧，使講解主題——愛晚亭得到進一步的強調、突出。）

　　愛晚亭始建於清乾隆五十七年，即西元1792年。創建者是當時的嶽麓書院山長、大學者羅典。過去，清風峽中遍布古楓，每到深秋，滿峽火紅，

故而亭子原名「紅葉亭」，亦名「愛楓亭」。（採用溯名的技巧，追溯了愛晚亭原來的名稱，為旅遊者提供了一定的知識資訊。）提到今名「愛晚亭」，大家可能都會聯想到唐朝詩人杜牧那首著名的《山行》詩：「遠上寒山石徑斜，白雲生處有人家。停車坐愛楓林晚，霜葉紅於二月花。」的確，愛晚亭周圍的風光可以說是將杜牧《山行》詩的意境體現得淋漓盡致，而愛晚亭之所以名聲大噪，名列全國四名亭之一，很大程度上也得益於這首詩。但大家不要誤會了，杜牧並不是為了這座亭子而專門題的詩。杜牧生活在唐朝，愛晚亭是清朝湖廣總督畢秋帆根據杜牧的詩句而改名，是「先有和尚後起廟」。（採用溯名技巧繼續追述今名愛晚亭這一名稱的官方的緣由，同時也點出了愛晚亭與杜牧的著名詩篇《山行》的先後關係。風格平實、嚴謹。）不過民間關於亭名的由來另有一種說法。據說當年江南年輕才子袁枚曾專程來嶽麓書院拜訪山長羅典，但羅典這時已經名滿天下了，似乎不屑於見這樣的後起之秀，袁枚也不言語，轉身上了山。在嶽麓山上，袁才子詩興大發，見一景題一詩，唯獨到了這紅葉亭，他只抄錄了杜牧的《山行》詩，還漏了兩字，後兩句抄成了：「停車坐楓林，霜葉紅於二月花。」羅典聽說後，也跟著上了山，一路上，他見袁枚的詩，才華橫溢，讚不絕口，到了紅葉亭，一見這兩句，他一下子全明白了：這是在變著法兒說我不「愛晚」呢，不愛護晚輩呀。得了，這亭子就改名叫「愛晚亭」吧。於是，紅葉亭就這樣變成了愛晚亭。（使用敘說法，用敘述性語言講述了有關愛晚亭名稱的民間故事。此外，這段敘述性文字具有鮮明的口語風格，使整段敘述表現出通俗、生動、活潑、明快的語言風格特徵。）

傳說歸傳說，論到景色，愛晚亭倒不愧為嶽麓山風景一絕。在這裡，春天，山色蒼翠；夏天，月明風清；秋天，層林盡染；冬天，白雪皚皚。（這裡使用排比技巧描繪了愛晚亭四季風景的不同韻致。透過四季景色的鋪陳，表現出一種繁複、豐滿的語言風格特徵。）現在，我們已經可以清楚地看到這座天下名亭的全貌了。亭子坐西朝東，三面山巒聳翠，四周楓葉如丹，左右溪澗環繞，前後怪石嶙峋。山、樹、溪、石各展風流。（採用分總手法，先分說愛晚亭周圍山、樹、溪、石的特點，後總結這四者的共同情態。在分

說部分，採用排比的技巧描述山、樹、溪、石，語勢連貫，神態盡現，表現出一種繁豐、藻麗的語言風格特徵。）

對於愛晚亭，我們可以用一個字來形容它——古。愛晚亭既有古形，又具古意，兼擅古趣。（採用呼釋的修辭技巧，先總陳愛晚亭的古形、古意、古趣，下面將分別加以一一闡釋。因為講解的思路已經確定，所以以下的解說就顯得層次井然，重點突出，十分有利於旅遊者對導遊辭的接受與理解。）

先說古形吧。這是一座典型的中國古典園林式亭子。它按重檐四披攢尖頂建造。重檐即兩套頂，這使得亭子氣勢高亢，雄渾天成；四披即採用四條斜邊，這使得亭子端莊穩重，方正敞亮；攢尖頂更使得亭子具有了一種向心的凝聚力。這些都是中國傳統文化，尤其是理學文化中重「理」，重「立身」，重「大一統」思想的反映。愛晚亭濃縮了中國古代傳統文化中如此眾多的精華部分，也就難怪人們會絡繹不絕地頻頻造訪了。（使用點化法的表達手法，將愛晚亭重檐四披攢尖頂的建造形式及其氣勢進行發揮、引申，昇華概括出其中所蘊含著的古代理學的文化思想。這段表達採用政論性語言，具有一定論辯性。）同時，亭子的檐角呈反凹曲線向上翹起，使得原本厚重下沉的亭子頂反而有了一種活潑、飄逸的感覺。此外，它的丹柱碧瓦、白玉護欄、彩繪藻井，無一不反映出這座百年名亭的古樸之美。（採用描摹中的摹色技巧，描繪了愛晚亭古色古香的古樸之美。）

現在再來談談它的古意。中國古建築都很注重風水，也就是講究陰陽五行，這在愛晚亭上也有體現。愛晚亭背靠嶽麓山主峰碧虛峰，左右各有一條山脊婉蜒而下，前面則遙逼滔滔湘水。這種地勢正符合中國古代傳統的「左青龍，右白虎，後玄武，前朱雀」的布局。而且這兒三面環山，林木茂盛，屬木；小溪盤繞，「半畝方塘」，屬水；亭子坐西面東，盡得朝暉，屬火；亭子高踞土丘之上，奇石橫陳，屬土。「金木水火土」五行中只缺「金」了，於是亭子蓋上，塗以丹漆，便五行齊備，大吉大利了。（這一段文字論述了中國傳統風水學說在愛晚亭建築上的體現，給人以言之鑿鑿、左右逢源的感覺，進一步強調了愛晚亭的「古意」之所在。）

（趙湘軍《愛晚亭》）

這例導遊辭，運用了敘述、描寫、議論、抒情等多種表達方法，表現出或平實、或藻麗、或明快、或繁豐、或通俗、或活潑、或嚴謹等多種語言風格特徵，並且使這些風格特徵不露痕跡地巧妙地融於一處。像這樣為了表達一個主題而又在一個不是特別長的篇幅中集中地將多種語言風格綜合於一處的現象，正是導遊語言語體的兼容性特徵的突出體現。而在其他語體中則比較注重強調語言風格的一致性，這一點也正是導遊語言語體不同於其他語體的一個明顯的表現。

透過以上三個方面的分析，可以看出，在導遊語言語體中，各種語體風格、各種表達方法以及各種表現風格，都可以根據具體講解需要而不拘一格地兼容於一處，熔冶於一爐。如果在導遊辭創作中，乃至在導遊講解中，能夠把握住導遊語體的這一特點，巧妙地對各種方法與風格進行綜合調整與整體布局，那麼導遊講解就會產生更大的藝術魅力，對旅遊者就會具有更大的感染力。

第四節 導遊語言語體結構

導遊語言語體，比較完整的結構一般由稱謂語、開場白、正文、結束語、現場提示語、導遊示意圖等六部分組成；簡略一些的至少也要由稱謂語、開場白、正文、結束語四部分構成。

一、稱謂語

導遊辭中的稱謂語，屬於社交稱謂語。「社交稱謂一般表示社會上交際雙方的關係，同時表達一方對另一方的敬意。社交稱謂應符合精神文明和傳統文化的準則。」在導遊講解過程中，絕大多數情況下，這種社交稱謂是面對面使用。導遊辭中稱謂語使用的這個特定條件，使導遊稱謂語形成一系列特點。

(一) 稱謂語的類型

導遊講解過程中使用的稱謂語大致分為三種類型：(1) 交際關係型。交際關係型的稱謂語主要是強調導遊人員與旅遊者在導遊交際中的角色關係。

如「各位遊客」、「諸位遊客」、「各位團友」、「各位來賓」、「各位嘉賓」等等，這類稱謂語，角色定位準確，賓主關係明確，既公事公辦，又大方平和，特別是其中的「遊客」的稱呼是導遊辭中使用頻率比較高的一種稱謂形式。（2）套用尊稱型。套用在各種場合都比較適用，對各個階層、各種身分也都比較適宜的社交通稱。如「女士們、先生們」、「各位女士、各位先生」等等，這類稱謂語尊稱意味濃厚，適應範圍廣泛，迴旋餘地較大，在導遊辭中也常常使用。（3）親密關係型。是多用於比較密切的人際關係之間的稱謂語。如「各位朋友」、「朋友們」等等，這類稱謂語熱情友好，親和力強，注意強化平等親密的交際關係，易於消除旅遊者的陌生感，在導遊辭中也比較常用。這三類稱謂語，側重面雖然有所不同，但是各有特點，各有千秋，在導遊辭中可以根據具體情況選用。

另外，在實際的導遊講解中，稱謂語還可以在這三類基礎上加以變化。變化方式一般有三種。一是增加修飾語，如「各位來自五湖四海的朋友們」（《蘇州寒山寺》導遊辭）、「尊敬的女士們、先生們」（《秦始皇兵馬俑》導遊辭）、「親愛的朋友們」（《天池》導遊辭）等等。二是增加定性語，如「女士們、先生們、各位熱愛絲路文化的朋友們」（《新疆克孜爾千佛洞》導遊辭）等等。三是將各種稱謂類型複合使用，如「遊客朋友們」、「各位朋友、女士們、先生們」、「各位朋友、各位來賓」以及「各位朋友、各位嘉賓」等等。其中複合型稱謂，雖然在所指意義上，重疊複指，反覆稱說，但不僅不顯得冗餘囉唆，反而具有明顯的強調意味。

（二）稱謂語的運用原則

在導遊講解中，運用稱謂語要遵循三個原則：一是得體原則。得體，就是要根據不同的旅遊者的身分、不同的導遊交際場合的特定氛圍進行恰當的稱謂。一般情況下，經常對旅遊者使用前面所總結出來的三種稱謂，但是也可以視旅遊者的具體情況而加以靈活變化。如果旅遊者是一個中學生團體，可以直接稱呼「同學們」；如果是一個教師旅遊團，就可以稱呼「老師們」；還有「教授們」、「警官同志們」、「親愛的同鄉們」（與導遊人員是同鄉）等等。另外還可以根據特定導遊交際場合的不同選擇使用恰如其分的稱謂。

如果是導遊人員對全體旅遊者的場合，其稱呼的使用可以正式一些，可以使用上述各種稱謂語；如果導遊人員與旅遊者熟悉以後，在一對一或一對少的場合，或者在交際氣氛十分活躍的時候，那麼就可以使用比較隨便、隨和一點的稱謂語。二是尊重原則。不論對什麼文化背景、什麼類型的旅遊者，不論在正式場合還是非正式場合，不論導遊人員所使用的稱謂語是比較正式一些的還是比較隨便一些的，都必須充分體現對旅遊者的足夠的尊重，如果把握不好這個分寸，就會導致交際的失敗。三是通用原則。一般情況下，導遊交際中的稱謂語要注意多使用那些適應範圍比較廣泛、適應對象比較靈活的稱謂語。這類稱謂語彈性較大，遊刃有餘，可使導遊交際具有更大的迴旋餘地。如果遇到一些比較特殊的旅遊者，比如對那些不太喜歡在對他們的稱謂中涉及其年齡、性別甚至職業的旅遊者，導遊人員就更要講究使用一些具有中性特徵的稱謂語，如「遊客們」、「朋友們」、「各位嘉賓」等等。

綜觀導遊講解中稱謂語的類型以及使用原則，可以明顯地看到導遊交際中稱謂語的運用具有適時改變、自由靈活的特點。根據這一特點，我們在使用導遊稱謂語的時候就可以視導遊交際中的種種具體情況進行靈活調整，不拘一格地對旅遊者進行恰如其分地稱呼。

二、開場白

（一）開場白的作用

導遊辭中，在稱謂語之後，一般情況下都要有一段開場白。導遊辭中的開場白具有導通連接雙方關係、承上啟下、蓄勢待發、使導遊講解順利進行的重要作用。

（二）開場白的類型

開場白的類型，從結構角度劃分，可以分為完整式和簡略式兩種：完整式開場白大致包括問候、寒暄、自我介紹、歡迎、良好祝願、明確遊覽目的等內容；簡略式開場白至少要有問候、明確遊覽目的兩項。從遊覽過程角度劃分，有預設開場白和現場開場白兩種。從表達角度劃分，有敘述式開場白和抒情式開場白兩類。比如：

①女士們、先生們：

你們好！歡迎光臨天壇。（自我介紹之後）非常高興能有機會導遊各位一道欣賞領略這雄偉壯麗、莊嚴肅穆的古壇神韻。讓我們共覽這「人間天上」的風采，共度一段美好的時光。

（徐志長《天壇導遊辭》）

②女士們、先生們：

大家好！首先，我對各位的到來致以最誠摯的歡迎！各位在來長沙旅遊之前，想必已經對湖南有所瞭解了吧？我們前面所要到的嶽麓山愛晚亭了。

（趙湘軍《愛晚亭》）

③女士們、先生們：

瓷器是我們日常生活的必需品。那麼多姿多彩的瓷器是如何製造出來的呢？到了瓷都景德鎮，我們就不能不去探尋一番，所以，今天我就請各位去參觀古窯瓷廠，這個瓷廠為什麼用「古窯」二字命名呢？等會兒到了我再做解釋。現在我利用路上的時間向各位介紹一點陶瓷知識。

（余樂鴻《景德鎮古窯瓷廠導遊辭》）

④各位遊客：

您們好！歡迎大家到湄洲島旅遊。我們今天遊覽的景點是湄洲島媽祖廟，導遊的內容有：湄洲島概況→湄洲島媽祖廟朝覲活動盛況→祖廟山門→儀門→太子殿→寢殿→媽祖石像。預祝我們愉快地度過這美好的一天。

（段海平《湄洲島媽祖廟》）

⑤各位朋友：

來杭州之前，您一定聽說過「上有天堂，下有蘇杭」這句名言吧！其實把杭州比喻成人間天堂，很大程度上是因為有了西湖。千百年來，西湖風景展現了經久不衰的魅力，她的風姿倩影令多少人一見鍾情。就連唐朝大詩

人白居易離開杭州時還唸唸不忘西湖:「未能拋得杭州去,一半勾留是此湖。」……朋友們,下面就隨我一起從岳廟碼頭乘船去遊覽西湖。

(錢均《杭州西湖》)

上述五例,基本上包括了各種開場白類型。例①是比較完整的現場敘述式開場白,包含了問候、歡迎、自我介紹、祝願、遊覽目的等諸多內容。例②是比較簡略的現場敘述式開場白,雖然簡略,但是卻利用了名人效應使開場的表白有聲有色,情趣盎然。例③是在到達古窯瓷廠之前表達的預設式開場白,簡潔明快,以重重的懸念引起旅遊者極大的興趣。例④是現場敘述式開場白,除了必要的問候、歡迎、祝願之外,著重強調了將要遊覽的主要內容和景點,清晰明了,目的明確,重點突出。例⑤是現場抒情式開場白,導遊人員飽含深情,激情滿懷地讚美了西湖,優美抒情,真摯動人。

上述各種開場白,雖然可以從不同角度進行不同的歸類,但是它們的基本內容其實大同小異。所以,開場白,並沒有一成不變的成規,重要的是要能夠體現對旅遊者的尊敬之情、關切之意以及突出遊覽目的的要義。

但是要注意,開場白不能故弄玄虛,否則不僅會使開場白顯得多餘,也可能會使旅遊者反感。比如:

* 各位朋友:

今天我們將要遊覽的是一個獨具特色的旅遊景點,它位於北京城的中心,殿宇千門萬戶,樓閣巍峨莊嚴,紅牆黃瓦,金碧輝煌,素有金色的宮殿之海的美稱。您一定猜到了,這就是馳名中外的故宮博物院。

(《故宮博物院(中軸線導遊辭)》)

這一段解說,明明是只能在故宮進行現場講解的導遊辭的開場白,卻雲山霧罩地繞著彎子請旅遊者猜測是什麼地方,真是多此一舉。這樣的開場白在導遊辭中要加以杜絕。

三、結束語

導遊辭的結束語，具有總結遊覽內容、突出強調遊覽要點、表達對旅遊者的依依惜別之情的作用。好的結束語，往往能夠畫龍點睛，情趣橫生，給旅遊者留下無限的回味餘地。導遊辭中的結束語大致包括感謝、徵求意見或建議、總結遊覽內容、追問旅遊者感想、祝願、再次相約、與旅遊者約定集合時間等內容。雖然這些內容不一定全部具備，但是其中的感謝、祝願等內容卻是必不可少的。下面請看幾個例子。

①女士們、先生們，布達拉宮已參觀完畢。但願我的講解能使你們滿意。我代表旅行社歡迎你們再來，希望能再次為你們提供服務，祝各位在以後的旅程中更加愉快！

（吳敏霞《布達拉宮》）

②好，再次感謝遊客朋友們的支持與合作，少林寺我們已參觀完畢。請大家自由活動一小時。我們 XX 時在少林寺山門前集合後繼續參觀舉世聞名的塔林。

（劉豔紅《少林寺導遊辭（一）》）

③南華寺已經遊覽完了，諸位朋友發現南華寺與一般寺廟的不同之處了嗎？（留下時間給客人自由回答，讓客人暢所欲言，導遊員再做總結）大家都說了很多，看來都不枉此行了，因為你們已經找到了答案。那就是：一、南華寺階梯式沿山而建的建築形式與眾不同；二、除了供奉釋迦牟尼之外，南華寺還供奉著中國佛祖——禪宗六祖慧能大師的真身。各位團友，今天有機會為大家服務，用佛家的話來說就是有緣。據說凡是緣分都得之不易，所以我很高興，也很珍惜，在以下的行程裡我一定盡心盡力地為大家服務。最後，非常感謝各位這麼認真地聽我講解，現在我們告別南華寺到下一個景點參觀。

（張光軍《韶關南華寺》）

④女士們、先生們，今天我們參觀塔爾寺就到這裡結束了，在和大家告別之前，首先讓我來解答那個貼錢幣的祕密，那是因為在石頭表面塗滿了酥

油，有人猜對了嗎？塔爾寺以其崇高的宗教地位和悠久的歷史，使廣大佛門弟子心馳神往，虔誠參拜。同時又以其濃厚而神祕的宗教色彩、豐富而珍貴的藝術收藏、輝煌而奇特的宗教建築吸引著中外數以萬計的旅遊者來此遊覽觀光。各位就是我有幸接待的貴賓，誠懇希望大家對我的導遊提出寶貴意見，歡迎大家再次光臨青海，光臨塔爾寺。謝謝大家。

（王秉習等《青海塔爾寺》）

⑤好，懸空寺的參觀告一段落。最後請大家思考幾個問題，透過懸空寺的參觀，大家感覺如何？古老的懸空寺留給了我們什麼呢？是超凡的建築？精美的塑像？還是人類偉大的創造精神？如果我說，懸空寺無愧於東方瑰寶的美稱，大家是否同意？

（劉慧芬《恆山懸空寺》）

⑥「憶江南，最憶是杭州。山寺月中尋桂子，郡亭枕上看潮頭。何日更重遊？」這是白居易為頌揚西湖給後人留下的回味無窮的千古絕唱。各位朋友，當我們即將結束西湖之行時您是否也有同樣的感受呢？但願後會有期，我們再次相聚，滿覺隴裡賞桂子，錢塘江上看潮頭，願西湖的山山水水永遠留在您美好的記憶中。

（錢鈞《杭州西湖》）

上述六例結束語，各白的側重點多少有所不同，例①，主要表達了再次歡迎以及良好的祝願等意思。例②，主要表示了對旅遊者的感謝，並約定了繼續進行參觀的時間、地點。例③，發動旅遊者參與講解，主要總結了南華寺的特點，突出強調了遊覽內容，並且信手拈來地點出佛家的緣分之說，表達了幸運地與旅遊者相識的拳拳之情，不能不使旅遊者為之感動。例④，在即將結束遊覽的時候，揭曉先前設下的懸念，總結了塔爾寺的諸多特點，誠懇徵求旅遊者的意見，並再次表示了真誠的歡迎。這樣的結束語，真可謂既誠懇真摯、情意綿長，又緊扣丬顯、重點突出，具有極強的吸引力。例⑤，以疑離式置疑方式總結了懸空寺的特點，強調突出了遊覽內容；然後追問旅遊者的感受，意味深長，餘意不盡。例⑥，利用明引的修辭技巧，巧借白居

易對西湖的頌唱，引出了對旅遊者的追問與西湖美景永駐旅遊者記憶的祝願。詩意雋永，具有濃郁的抒情意味，給旅遊者以極大的美感享受。

這些結束語，雖然表達重點、使用的方法和技巧有所不同，表現風格也有差異，但都能夠做到收放自如，真誠感人。

四、現場提示語

現場提示語，是附著在導遊辭中的具有指示作用或指導現場操作作用的說明用語。現場提示語，一般只在形成文字的書面導遊辭文本中出現，不進入口頭解說之中。現場提示語的運用，要求簡潔明晰，要點突出，行文上括以括號。

根據現場提示語的不同功能，可以將其劃分為場景提示語和操作提示語兩類。

（一）場景提示語

場景提示語，是位於某一特定景觀的講解辭之前的指示性說明。下面以《雍和宮》導遊辭的三個場景提示語為例進行分析。

（雍和宮牌樓前）

遊客朋友們：

你們好！歡迎大家來雍和宮參觀遊覽。……

（雍和宮的甬道前）

穿過正面這座四柱九頂透雕的龍鳳牌樓，沿著平坦的林蔭道漫步，讓我先為各位客人介紹一下雍和宮歷史的變遷。

……

（雍和宮昭泰門前）

雍和宮從 1744 年建廟至今，已經歷了 250 多年的風風雨雨……

（葉聯成《雍和宮》）

　　上面幾處使用場景提示語的用例表明，使用場景提示語的要求是簡潔、精練，在能夠清楚表達目前所處的位置或景觀主題的前提下，盡可能使用最少的文字進行說明。

　　（二）現場操作提示語

　　現場操作提示語，是用於指導導遊人員如何進行操作的說明用語。比如：

　　①在我們跟前的鏵嘴，它突出在大小天平壩的頂端，因為它的形狀前銳後鈍，像農田裡用的犁鏵，所以叫鏵嘴。當年長 186 公尺，在清代 1885 年的特大洪水中被沖毀 100 公尺，現在僅存 86 公尺，它與大小天平渾然一體，造成幫助大壩分水和保護大壩的作用。（遊船繞過鏵嘴後停靠北渠入口處片刻後返南陡門，至陡門處）我們的船就要過閘了。大家也許會覺得奇怪：靈渠上的船閘竟這麼小？這麼小的船閘會有用嗎？……

　　（李祖靖等《廣西興安靈渠》）

　　②請大家站在我身邊，順著我手指的方向看，瞧！池中一彎新月，在水中輕輕抖動。這是天上月亮的倒影嗎？不是，天上正麗日當空。是我們的眼睛的錯覺嗎？更不是，我們看得這樣真真切切。這就是堪稱承德一絕的「日月同輝」奇觀。究竟是怎麼回事呢？請各位到前面的假山中自己去尋找答案。（此時導遊給遊客留出幾分鐘時間去尋找）大家請注意，這位先生（小姐）是最先找到答案的！原來這是利用光的反射原理，透過山洞南壁的月牙形缺口，在水中倒映出的影子。

　　（王堅《避暑山莊》）

　　③大家看那是南華寺的後山，叫象山，沿山建有寶林門、天王殿、大雄寶殿、藏經閣、祖殿、方丈室，一級一級向上延伸。在寺廟兩邊各有一座小山（導遊員配合手勢，引導遊客去理解這種人工建築與天然環境巧妙結合所產生的一種特殊效果），請大家設想一下，這一切像什麼？……對了，恰似一頭人象。

　　（張軍光《韶關南華寺》）

④門的上方懸有一塊匾，上面寫著「避暑山莊」四個鎦金大家，是康熙皇帝的御筆。也許大家已經發現這「避暑山莊」的「避」字多寫了一橫，是康熙皇帝寫錯了，還是另有原因呢？……還是這位先生（小姐）說對了，原來在清代兩個「避」字同時使用，無論哪一種寫法都是正確的，這是一種異體字現象。

（王堅《避暑山莊》）

上述四例基本上展示了操作提示語的各種情況。例①，提示導遊人員在什麼地方講解。例②，提示導遊人員引導旅遊者參與並給旅遊者留出必要的時間。例③，提示導遊人員使用必要的象形手勢語來幫助旅遊者加深理解景觀的具體形態。例④、②，根據實際講解中可能出現的情況，對使用的稱呼進行預設式提示。這些提示語，緊扣講解內容，清晰明了，恰到好處，對導遊人員進行操作具有提示與指導作用。

現場提示語，是導遊辭語體結構的重要因素，在導遊辭中具有提示、提醒、指導、建議等重要作用。在創作導遊辭的過程中，如果能結合導遊講解內容，在需要特別強調的地方同步安排一些必要的提示語，那麼就會對導遊人員的講解服務發揮積極的指導作用，就會在一定意義上提高導遊講解的質量。

五、導遊示意圖

導遊示意圖，是附在導遊講解辭之後的遊覽路線示意圖。導遊示意圖，是書面導遊辭創作的重要組成部分。可以使用遊覽景觀處的遊覽圖，也可以根據實際導遊路線自行繪製；可以按照實際地形繪製，也可以進行意會式繪製；可以僅僅繪製特定景觀示意圖，也可以將相關的周邊地形繪製進來。不論怎樣繪製，所形成的遊覽示意圖，都要求簡單易懂，要點突出，便於旅遊者查找或對照。下面請看兩個例子。

①靈渠旅遊圖

靈渠旅遊圖

②普濟禪寺遊覽示意圖

普濟禪寺遊覽示意圖

例①，靈渠旅遊圖，是根據實際地形繪製的，並且將周圍相關的地形都繪製進來，既繪出了靈渠的概略，又將靈渠與其周圍地形的地理位置關係展現出來，簡略概括，清晰準確。例②，是普濟禪寺的意會示意圖，整齊規範，簡單清楚，具有極強的方向感。

六、正文

正文，是導遊辭中的主體部分，也是最重要的部分。在導遊辭創作中這一部分是需要多動腦筋、多用匠心加以經營的重點。在導遊辭創作中既要遵循創作的一般規律，又要注意把握導遊辭創作的特殊規律，使導遊辭精彩生

動，富有吸引力和感染力。一般來講，導遊辭，至少要按照提煉主題、突出個性、強調重點、適當發揮、講究技巧、注意政策、尊重習俗等原則和要求進行創作。

（一）提煉主題，準確恰當

導遊辭正文是其主題的主要載體。一篇導遊辭總是針對某一特定景點或景觀而創作的，而特定景點或景觀的遊覽內容往往十分繁複，這樣就要根據具體情況或特定要求提煉主題。導遊辭主題的提煉，要根據具體景觀的大致屬性進行。遊覽景觀，根據客觀形態，一般分為自然風光、人文景觀兩大類；人文景觀，還可以大致分為文物古蹟、民俗風情、現代主題公園等三類。根據人們對旅遊產品的設計，也可以有各種各樣的遊覽主題，如山水探險游、絲綢之路游、傣族風情游、椰鄉風情游、哈爾濱冰燈節游、廣州花市游等等。特定導遊辭的主題，就是根據上述各種不同的旅遊類型或項目，結合具體遊覽目的提煉出來的。有時候多種客觀形態的景觀類型又互有交叉，這時候其主題就要根據旅遊者的特定文化背景或特定需求加以確定。

導遊辭主題的提煉與確立是十分重要的。首先，如果一篇導遊辭確立了相應的主題，那麼遊覽內容的安排、講解材料的取捨、結構的布置、表現手法的選擇以及語言技巧的運用等一系列創作安排才有了實施的原則和依據。比如，如果確立某一導遊辭所講解的景觀是以自然風光主題為主，那麼，導遊辭中就要注意突出反映其自然風光的某些優美奇特、巧奪天工、不同於它處的一系列特點，多採用描寫、抒情等手法，可以大膽展開聯想與想像，巧妙發揮，盡情揮灑。如果確立某一篇導遊辭的主題是以介紹文物古蹟為主，那麼，導遊辭中就要注意強調其歷史內容，多採用說明、論述以及論證等手法，既要嚴肅嚴謹，具有較強的知識性，又要通俗易懂，具體生動，使旅遊者易於理解並接受。如果確立了一篇導遊辭的主題是以民俗風情為主，那麼，就要多採用敘述、展示以及比較的方法，注意講解的直觀性和形象性，多引導旅遊者參與。

其次，對確立了主題的導遊辭還要注意其講解內容的深刻內涵的發掘。有些看似平淡的景觀或內容，如果能夠發掘出其中所蘊含著的深刻的內涵，

就會使其頓生神采，給旅遊者留下深刻印象。比如，根據承德避暑山莊的地形以及景觀地勢特點發掘出它與中國自然地理地形西高東低的地勢以及西部、東部、東南部的地勢特徵相吻合的特點，新穎別緻，匠心獨運，給旅遊者留下了深刻印象。

（二）提煉重點，突出個性

一篇導遊辭中的重點是有層次的，景觀的特色，即個性，是導遊辭重點中的重中之重；其他的可以列為次重點。

一篇景觀的導遊辭，一定要突出景觀的特色，突出它所具有的獨特個性。可以說，特色和個性是旅遊景觀的生命，特色和個性越鮮明，遊覽價值就越高，文化地位就越穩固。所以，導遊辭創作中一定要注意挖掘旅遊景觀的特色和個性。個性和特色，是一篇導遊辭中的重點表達內容，如果把握得準確，挖掘得深刻，視角新穎，表達得巧妙，就往往會成為一篇導遊辭中的亮點，使導遊講解上升到一個新的意境。比如，山光水色各有其性，像泰山的雄偉、華山的險峻、峨眉山的清秀、廬山的瀑布、雁蕩山的巧石……在導遊辭中要重點強調。對各個自然風景區的特點也要注意總結，像黃山四絕：奇松、怪石、雲海、溫泉；張家界五絕：秀麗、原始、集中、奇特、清新；岳陽樓四絕：樓、記、書法、雕刻等等。對一些文物古蹟，更要深刻挖掘其文化特色。對有些人們十分熟悉但仍未在導遊辭中總結出特色的景觀，要注意重新總結。比如，關於長城有很多版本的導遊辭，但是至今還未發現一種導遊辭對長城的「世界上最大的古代人工軍事防禦工程」這一特點進行突出強調並刻意發揮的，總是「世界七大奇蹟之一」、「人造衛星上可以拍到的世界兩大人工工程之一」等等，當然這些特點也很重要，但是若連提都不提「世界上最大的古代人工軍事防禦工程」，那就不能不說是一個缺憾了。更有甚者，有些冠以「八達嶺長城」的導遊辭，從進入關溝開始講起，講到旅遊車開到八達嶺，或者說剛講到八達嶺就結束了，而對八達嶺長城本身草草帶過了事。再如，關於北京故宮的導遊辭也有很多版本，但是卻沒有一個版本把故宮的各個特點進行比較全面的總結與發揮，比如，「世界上最大的古代木結構宮殿建築群」、「中軸對稱、左祖右社的建築格局」、「左祖的位置現在是什麼」、「右社

的位置現在是什麼」等等，這些問題應該引起相關人士的重視。再比如關於宗教寺廟，總是體現著一定的宗教文化價值、建築藝術特色，除了挖掘這些因素外，還要重點挖掘一些其他寺廟所不具備的特色。比如：

①南華寺已經遊覽完了，諸位朋友發現南華寺與一般寺廟的不同之處了嗎？……那就是：一、南華寺階梯式沿山而建的建築形式與眾不同；二、除了供奉釋迦牟尼之外，南華寺還供奉著中國佛祖──禪宗六祖慧能大師的真身。

（張光軍《韶關南華寺》）

②雖然黃教在藏傳佛教中出現最晚，但是由於管理最嚴，深得信徒崇敬，因此規模越來越大，在藏族地區信徒居其他教派之首。黃教寺廟更是隨處可見，其中最著名的 6 座是西藏的色拉寺、甘丹寺、哲蚌寺、扎什倫布寺，甘肅的拉卜楞寺以及我們現在參觀的青海塔爾寺。塔爾寺的著名完全在於它是黃教創始人宗喀巴的誕生地，宗喀巴的故事我們隨後再講，現在我們來看一看塔爾寺的第一組建築：八大如意塔。

（王秉習等《青海塔爾寺》）

例①，突出強調了南華寺與其他寺廟的不同之處。例②，突出強調了青海塔爾寺與其他五座黃教寺廟的不同之處。個性鮮明，重點突出，給旅遊者留下了深刻印象。

此外，在突出主重點的前提下，還要注意把握並安排好次重點。次重點也是導遊辭的有機組成部分，可以按照遊覽路線或遊覽順序一一分別展開，做到層次清楚，詳略得當，布局合理。

（三）適當發揮，自如徵引

在導遊辭中，可以依據相關資料或具體內容進行徵引或發揮。有徵引、插敘、昇華等方法。

　　徵引，就是結合具體講解內容，根據講解的需要，進行來源、出處、史料以及相關提法、相關知識等方面的旁徵博引，以使解說具有較強的說服力。比如：

　　③景泰藍又名珐琅，是北京的傳統工藝品之一。是用細扁銅絲在銅胎上掐成各種富於民族風格的圖案花紋，充填珐琅質的色釉燒製，然後磨光，鍍金而成。……明景泰年間（1450-1457）景泰藍工藝得到了高度發展，藝術手法、製作技術質量等方面都有新的提高。器物造型仿瓷器和古銅器，製品端莊古雅，規模遠遠超過前代。……由於景泰藍初盛於明景泰年間，這個時期的這種工藝品製作的數量多，技藝精美，製品又大多以質地純真猶如寶石一般的藍釉作地，根據這些特色，所以這種工藝品就被稱為景泰藍。

　　（周沙塵《古今北京》）

　　這一例是對景泰藍的名稱來源進行徵引，使旅遊者對景泰藍名稱的由來與原因有了深刻印象。

　　插敘，是使用敘述性語言，利用包含在遊覽內容之中的神話故事、民間傳說、歷史掌故、風土人情等素材，在導遊講解中進行巧妙的穿插與發揮，使講解內容更加具有感染力。這種插敘方法的詳細內容，在前面第九章第一節中已經討論過了，這裡不再贅述。

　　昇華，就是對蘊含在遊覽景觀中的道理或情理進行引申、發揮，給旅遊者以深刻的啟迪。這種方法，在第九章第四節中已經詳細地說明過。這裡再看一個例子：

　　④「昭君出塞」這一歷史事件在漢匈關係上造成了積極的作用，它結束了漢匈兩族150多年的敵對狀態，把深受戰爭煎熬的兩族人民從戰爭的火坑裡挽救出來，使兩個民族建立了和平友好的關係。政治方面，匈奴接受了漢朝中央政權的領導，打破了舊的歷史格局，促成了塞北與中原的統一。而在經濟文化方面，漢匈「關市」暢通，增加了交流。匈奴人從漢人那裡學會了計算和登記的方法，還學會了建築和打井；漢族文化也同樣受到匈奴文化的影響，比如漢朝養馬業的空前發達，就和匈奴馬匹的大量輸入以及養馬技術

的傳授分不開。……昭君墓對今天的人們的意義，用翦伯贊老先生的話來說是最恰當的，那就是：「王昭君已不再是一個人物，而是民族友好的象徵；昭君墓也不再是一座墳墓，它是一座民族友好的紀念碑。」

（何育紅《內蒙古昭君墓》）

這段導遊辭用翦伯贊老先生的話對昭君墓這一景觀進行事理方面的昇華概括，使旅遊者深受啟迪。

（四）講究技巧，匠心獨運

導遊辭正文，是導遊辭的中心部分，創作中一定要講究創作技巧，特別是講究語言運用技巧。一般要求根據導遊辭語體特點，充分考慮導遊交際語境的特點，針對不同的導遊交際方式，依據具體講解內容與主題，巧妙地使用飾美法、敘說法、縮距法、點化法等一系列技巧，使導遊講解收到最佳表達效果。

（五）注意政策，尊重習俗

注意政策，是要求導遊辭創作人員以及講解人員對國家的一系列法律、法規，特別是旅遊法規要有相當的瞭解；對與旅遊有關係的各項政策，比如宗教政策、民族政策等等也要有一定的把握能力；對一些事物的看法以及一些觀點的闡述要採用有定評和權威性的意見，切忌主觀盲目評論，武斷置詞。

尊重習俗，是指在針對風土人情或少數民族風情進行介紹的導遊辭中，對特定的風俗習慣要給予充分的尊重，不能隨意進行長短優劣的評論；如果一定需要評論，也只能採用有定論的看法或大家都能接受的觀點。否則就有可能遇到麻煩，甚至會陷入困境難以自拔。

綜上所述，導遊語言語體結構由稱謂語、開場白、正文、現場提示語、結束語、遊覽示意圖等六個部分構成。這六個部分一般情況下要完整齊備，不可任意苟簡。雖然，有時可以根據實際需要或實際情況進行一些必要的調整，但是仍然要以其結構完整為基本前提，這樣才能夠保證導遊辭在具體講解的過程中具有較強的適應性，便於導遊人員整體把握與全面統籌，使導遊人員在現場講解時擁有較大的操作餘地。

附錄

1. 導遊辭評改實例

八達嶺長城導遊辭

各位朋友：

早上好！今天，我們將以「不到長城非好漢」的豪邁氣概，去登臨萬里長城——八達嶺。

八達嶺長城，雄踞軍都山之巔，是天下雄關居庸關的前哨。它位於北京延慶縣境內，距市區約 60 公里。現在，我們將沿著這條高速路，北上軍都山，攀登八達嶺，一覽北方雄壯的邊塞風光。

好，大家向前看，這裡是昌平縣西環島公路。中間那座身披戰袍、策動坐騎、背靠居庸關、面向北京城的銅像，就是 1644 年揮師南進，攻破居庸關，兵臨北京城下，逼得明代末代皇帝崇禎上吊於景山的闖王李自成。（按：這一個句子過長。書面導遊辭，主要是用於口頭講解。這要求導遊辭必須具有口語特色，而在口語風格的表達中，多使用短句、散句。這一句可以調整成：「中間那座銅像就是李自成。大家看他身披戰袍、策動坐騎、背靠居庸關、面向北京城。就是這個李自成 1644 年揮師南進，攻破居庸關，兵臨北京城下，逼得明代末代皇帝崇禎在景山上上了吊。」）

現在，我們的車左轉向西繼續西進。前方隱約可見的山，統稱燕山，是山西省太行山東麓的餘脈。它像一把彎弓，自西南房山區向西，向西北，向北延伸，構成了拱衛北京的天然屏障。八達嶺就在這群峰之上。

前面是南口鎮，而北口則是指八達嶺。南口一直為平原門戶。從明朝永樂年間到明末，曾屯兵幾十萬，歷來為兵家必爭之地。這裡曾是古戰場，既殘留著戰國時期趙國的城牆，又是（按：改成「有」，使其語意與「殘留」對應。）遼國蕭太后調兵布陣的金沙灘。今天，這些古蹟早已淹沒在荒草和亂石之間。

　　大家向右看，這條狹長的溝谷地段，就是長達 20 公里的關溝故道。800 多年前，這裡流水潺潺，鳥語花香，每當山風吹起，林中湧起松濤陣陣。被譽為「居庸疊翠」，列為金朝的燕京八景。在這條神奇的溝谷中，有楊六郎的拴馬樁、穆桂英的點將台，有六郎影、五郎廟，有「游龍戲鳳」的白鳳冢，有「青龍倒吸水」（按：此處似乎應為「有『青龍倒吸水』的 XXX」，使之與上句「白鳳冢」呼應。）以及仙人石、彈琴峽等 72 處風景。

　　請向左上方山坡上看，那個用灰磚疊砌的高台，就叫烽火台。這是報警的信號台。每當敵兵來犯，烽火台將點燃烽火，鳴響火炮。在整個長城沿線，每隔 1 里就設有 1 座，這樣，在萬里長城上，形成了一道千里的報警線。請注意，我們已經進入了居庸關──八達嶺風景區。遙想當年「周幽王烽火戲諸侯，褒姒一笑失天下」的動人故事。想像那狼煙滾滾，烽火連天的古代戰爭場面。（按：這一段有兩處問題。△△

　　①「動人」一詞屬於用詞不當。從什麼角度說這都是一個悲劇性的故事，使用「動人」一詞，使感情色彩失當。②「遙想」句與「想像」句似乎並沒有將其意思表達完，之後還應該有後續句，這樣這兩句之間不應當使用句號。）「烽火」，（按：此處應將逗號刪掉，加上一個「的」字，使之與「烽」相連。）「烽」，指烽燧，是燧石和芒硝類，可以點燃。白天點狼糞、枯枝，從很遠的地方，便可以看到濃煙升空，城內守軍便召之即來，進入特級戰備狀態。晚上點煙，守軍看不到，怎麼辦呢？就點火，所以合稱烽火。（按：這一段主要的問題是層次混亂。應該按照「烽」、「火」的順序，先解釋「烽」，什麼時候使用；後解釋「火」，什麼時候使用；然後再說明「烽火」傳遞軍情的速度。這樣，表達就清楚明確了。）

　　各位朋友，我們的正前方就是著名的居庸關。「居」是指居住，「庸」指遷徙定居之庸徒。那些被抓來的俘虜、壯丁、勞役甚至受過大刑的人，駐紮在這裡，辛苦地構築長城。（按：這裡應該再總括一下居庸關的原意，使旅遊者對居庸關有更加清楚的認識。）居庸關在此橫坐半山。（按：搞不清楚這樣寫的用意。）清朝康有為寫下了「平臨星斗三千丈，下瞰煙雲十六州」，（按：缺少中心詞，應該加上「的詩句」。）形容其高。古時，北京也曾叫

過「幽州」。（按：此處的錯誤可能可以有兩種解釋。①如果此處是解釋詩中的「十六州」那麼話就沒有說完，還應該有後續句「是詩中提到的十六州之一州」。②如果不是這樣，那就是跑題。說著說著居庸關，又突然轉到了北京的古名「幽州」，然後又陡轉回居庸關。這樣東一榔頭，西一棒子的，使表達顯得十分雜亂。）前面是指揮所和仿古牌坊，左右分布著的是敵樓，牆為內外兩層，俗稱子母牆，伸出來的石槽是排水溝。兩牆之間寬約 6 公尺，可供哨兵巡邏，可容五馬並走。底部寬約 7 公尺，形成上窄下寬的堅實構造。城牆飛谷越堑，依山而上，向左看，長城萬里，向右看，萬里長城。

前面，這個用漢白玉砌成的方台，叫雲台。過去，此地曾有過街五塔，來往居庸關的過客，都會在這裡燒一柱香，祈禱平安，後來，毀於戰火。雲台是過街五塔殘存的遺蹟，它的四周有著精美的佛教浮雕和漢、藏、西夏、維吾爾、八斯巴蒙文、梵文等六種文字。

各位朋友，我們要過彈琴峽隧道，進入延慶縣。過去，這裡冬天冰天雪地，山水成冰。春天，冰雪融化，水在冰下流，冰在水上結，形成音箱的共鳴。叮咚的水聲，（按：此處句子的順序應調整為「叮咚的水聲，形成音箱的共鳴」。）如（按：應換成雙音節詞「猶如」。）琴聲，故名「彈琴峽」。明人楊士奇賦詩「峽石記彈琴，冷冷流水音」。元人陳孚寫下了「伯牙別有高風調，寫在松風亂石間」。（按：此處有兩個錯誤。①在引用明人楊士奇的詩句以後，應該再進行一下解釋說明，或提煉昇華。否則，就會使旅遊者感到莫名其妙。②引用元人的詩句屬於濫引。引用這個詩句後對導遊講解有什麼幫助呢？是幫助旅遊者加深了對彈琴峽的理解了呢，還是突出了導遊講解的要點了呢？似乎都沒有，所以應該去掉。）

請向上看，條帶狀蜿蜒起伏的城牆，像銀龍飛走，似蟒蛇蠕動。這就是蔚為奇觀的八達嶺長城。八達嶺長城東接慕田峪，西望娘子關。我們說「萬里長城萬里長，想起當年秦始皇」。是他將戰國時期列強的城牆連在了一起，才在今天英國的百科全書裡，被稱為「世界上最長的牆」。同樣「孟姜女尋夫哭長城，哭倒了長城八百里」，這也是對秦始皇橫徵暴斂的申討。（按：跑題。在陳述長城的時候，陡然轉到了秦始皇。另外現在的八達嶺長城也不

是秦始皇時期修建的。所以有一部分應該刪掉。將下文中有關長城土方的一些陳述運用換算技巧加到這裡。然後將其他句子調整通順。表達成「我們說『萬里長城萬里長』，長城在英國的百科全書裡，被稱為『世界上最長的牆』，如果我們把築長城的土方連在一起，堆成長寬高各 1 公尺的牆，約 4 萬公里，可以繞地球 1 周。這真是當之無愧的『世界之牆』。」）萬里長城作為軍事防禦的偉大工程，它早已失去了原有的意義，而作為人類歷史上的輝煌建築卻永遠屹立在人間，成為人們嚮往的遊覽勝地。長城曾保護過自己的民族，也曾經封鎖過自己的民族，而今天，它是中國各族人民力量的象徵。（按：此處應另起一行。）萬里長城西起嘉峪關，翻五鞘嶺，過通天河，走河西走廊，經甘肅、寧夏、內蒙、陝西、山西、河北、北京，東到渤海之濱的山海關。它時而低徊於平原沙丘之上，時而蜿蜒在群山之巔。它與黃河一起，合稱為中國北方兩條巨龍，一條滾滾東流去，一條越千山與萬水。（按：這兩句應該採用對偶的修辭技巧，將它們調整成比較對應的形式，比如可以說成：「一條越千山蜿蜒東行，一條匯萬水滾滾東流」，也還可以調整成其他的對應形式。）據說 1969 年，美國太空人登上月球，當他回首遙望地球之時，用肉眼看到的建築只有兩個，一個是荷蘭須得海圍海造田，一個是中國的萬里長城。長城就像地球上的一條銀色飄帶。（按：這一句話似乎沒有說完，在此嘎然而止，使表達顯得十分突兀。如果保留，應該順著「銀色飄帶」的思路再進行一下更細微的描寫。）如果我們把築長城的土方連在一起，約四萬公里，相當於赤道的周長，即 8 萬華里。（按：這一句的意思已經調整到上面去了。）

各位朋友，現在正是盛夏季節，各種樹木濃蔭密布，綠滿群山。但是，就像北京有四季一樣，八達嶺也有四季不同的天然景觀。（按：這一句似乎是廢話，前一句可以刪去。其實不必繞彎子，直接表達就可以了。在「綠滿群山」句後，接「八達嶺春夏秋冬四個季節，景色都十分迷人」。這樣的表達更直接，也更容易導入下面的話題。）

春天，這裡山花爛漫。

夏天，這裡綠滿青山。

秋天，這裡紅葉如火。

冬天，這裡雪飄滿天。

（按：此處的話似乎未說完，應該再使用一些描繪性語言，對長城四季的美景多進行一下概括與渲染。）

朋友們，我們馬上就要到八達嶺長城了，下車後，大家可以根據自己的體力，量力而行，自由攀登，親自去領略長城的風采，遠眺北國風光。（按：這一句刪去。）最後，希望大家（按：將「注意安全」一句調到這裡。）按時回車，我們將準時下山，但一定要注意安全。（按：這一句刪去。）

謝謝各位！

【評改意見】

這篇以「八達嶺長城導遊辭」為題目的導遊辭，嚴格地說並不是八達嶺長城的導遊辭。因為它只是在去八達嶺長城的路上進行的先期介紹，汽車一開到八達嶺長城腳下，整個導遊辭就嘎然而止了。至於八達嶺長城上的諸多景觀全都沒有涉及，所以最多可以說，這是一篇只對長城這一遊覽景觀的一小部分進行了講解的導遊辭。

另外，上述導遊辭中需要注意的問題主要有以下幾點：

1. 詞語方面：

①用詞要注意上下文、上下句的照應，要講究前後搭配。

②用詞要準確妥貼。

③一個中心詞前面如果有多個修飾語，請注意這些修飾語之間的順序。

2. 表達方面：

①圍繞著一個話題的話要說完，不要說半截話。

②表達時，相關的句子的內容要圍繞一個中心，切忌隨意轉換話題。

③圍繞一個話題進行表達的句子之間要先後有序，層次清楚，不可隨意跳躍。

④在進行一些解釋、說明之後，還要注意加以適當的概括。

2. 優秀導遊辭點評

青海塔爾寺

女士們、先生們：

大家好！現在我們來到了藏傳佛教格魯派六大寺院之一的塔爾寺，塔爾寺所在的這個鎮在藏語裡稱為「魯沙爾」，漢語地名是「湟中」，意思是地處湟水的中游。（按：使用的是異語的修辭技巧，將「魯沙爾」與「湟中」聯繫起來，使旅遊者對塔爾寺所處的地理位置及其特點更加明確。）藏傳佛教俗稱喇嘛教，（按：使用異稱的修辭技巧，將「藏傳佛教」與「喇嘛教」聯繫到一起，使旅遊者的認識更加清晰準確。）是發源於古印度的佛教傳入西藏地區之後形成的一個佛教支派，由於藏傳佛教寺廟中取得佛學學位的僧人在藏語中被稱為「喇嘛」，所以喇嘛教這個稱呼就傳開了。「格魯」是藏語譯音，意思是「善規」。（按：使用的是異語的修辭技巧，使旅遊者對「格魯」的意思的認識更加清楚，也對格魯派的教規特點有了一定的瞭解。）佛教自7世紀傳入西藏到最後形成藏傳佛教，經歷了幾百年風風雨雨的變遷和改革。格魯派是15世紀才出現的藏傳佛教的一支派別，因它的教規對僧人要求十分嚴格，故得名「善規」，又因該派僧人在做法事時戴黃色的帽子，所以更多的人稱它為黃教。（按：對「格魯」和「黃教」的名稱的得名淵源進行了追溯，具有一定的知識性，使旅遊者在不知不覺之中就瞭解了黃教的一般性知識。）雖然黃教在藏傳佛教中出現最晚，但是由於管理最嚴，深得信徒崇敬，因此規模越來越大，在藏族地區信徒居其他教派之首。黃教寺廟更是隨處可見，其中最著名的6座是西藏的色拉寺、甘丹寺、哲蚌寺、扎什倫布寺，甘肅的拉卜楞寺以及我們現在參觀的塔爾寺。塔爾寺的著名完全在於它是黃教創始人宗喀巴的誕生地，宗喀巴的故事我們隨後再講，現在我們來看一看塔爾寺的第一組建築：八大如意搭。（按：這一段開場白是簡略式開場白，

只有問候、明確遊覽目的這兩項內容，但是直截了當，簡潔明快，直接切入主題。另外，這一段陳述圍繞開篇第一句「藏傳佛教格魯派六大寺院之一的塔爾寺」展開，按照地理位置→藏傳佛教→格魯派→六大寺院→塔爾寺的順序分別展開，簡略介紹了這幾方面的概況，同時也強調了塔爾寺在六大黃教寺廟中的特點以及特殊地位。陳述中心突出，條理清楚，層次分明。）

　　（八大如意塔）

　　和很多寺廟的情況相同，塔爾寺的各組建築建成的年代也不盡相同。我們眼前的這一組塔建築年代就比較晚，建於西元 1776 年，是根據佛經中對佛祖釋迦牟尼的記載為紀念佛祖一生中的八大業績而建。這第 1 座塔叫蓮聚塔，是為了紀念釋迦牟尼的誕生。據記載，佛祖是從他母親摩耶夫人的左肋下降生的，下地就會行走，共走 7 步，每走一步均現出一朵蓮花般的雲彩，即所謂「步步生蓮花」。（按：使用神話傳說敘述，可以引起旅遊者的無限遐想，使蓮聚塔更具神祕性。）這第 2 座塔叫菩提塔，是為了紀念釋迦牟尼的成佛。釋迦牟尼出生於帝王之家，父親期望他繼承大業，但王子天性聰慧，悟性極高，深感俗世的痛苦，最後終於棄家出走，經過艱苦的苦修不得解脫之後，釋迦牟尼在一棵菩提樹下靜坐，經過七七四十九天的思考，在天朗風清之際參悟了六道輪迴，終於成佛。因此，佛經中常以「菩提」比喻成佛。（按：揭示了「菩提」所隱含著的「成佛」的含義，使旅遊者對佛教與菩提樹的關係有了進一步的認識。）第 3 座塔是初轉法輪塔，在佛經中有許多專門用語，例如將佛祖宣講佛法稱為「轉法輪」，該塔即用於紀念佛祖初次講經說法而建。第 4 座塔是降魔塔，佛經中常將不同於佛理的見解和作為稱為「外道邪魔」。在佛教的形成發展過程中，經歷了長期同各種反對思潮的鬥爭，佛教最終擁有了廣泛的信徒，成為世界三大宗教之一，降魔塔就是為了紀念這一過程而建的，並有歡慶佛教獲得勝利的寓意。（按：進行景物的內涵剖析，使旅遊者對景觀本身所蘊含著的深刻內涵有所瞭解，並給旅遊者以啟迪。）這第 5 座塔叫做降凡塔，釋迦牟尼出生之後 3 天，其生母即故去，哺育他成長的是他的姨母摩訶波闍波提。傳說佛祖成佛之後，又為超度其姨母而降臨人間，使得摩訶波闍波提最終成為歷史上第一位出家的女人。（按：使用神話傳說進行敘述，使旅遊者對降凡塔的來歷以及其中的內涵有了進一

步的瞭解。）這第 6 座塔叫息諍塔。佛教形成之後，教徒內部常出現有關「正道」的爭論，該塔即用以紀念佛祖以慈悲之心平息爭執。這是第 7 座塔，稱祝壽塔。顧名思義，此塔用以紀念教徒為佛祖恭祝壽誕而建。這最後一座塔叫涅槃塔。佛教中將進入不生不滅境界、超脫六道輪迴之上稱為涅槃，這座塔就是為紀念釋迦牟尼涅槃而建的。這 8 座如意寶塔均屬方形底座、圓身、尖頂的典型喇嘛塔，因其形狀像瓶，所以也叫「瓶塔」。這種塔普遍見於藏傳佛教廟宇的進門部位，通常內部是空的，裝進成千上萬個小小的泥塑像，但是塔爾寺的這 8 個塔內埋著該寺歷代高僧的衣冠，各地信徒常來這裡繞塔參拜，虔誠有加，這也是塔爾寺佛塔具有特色的一個方面。（按：總結八大如意塔的共同建築特點，並指出它們作為塔爾寺佛塔所具有的特點。）

（這一段，主要是對八大如意塔的建造原因進行講解，先分說，後總結，開合自如，重點突出，使旅遊者對八大如意塔的方方面面有了進一步的瞭解。）

這是小金瓦寺，又叫護法神殿，是塔爾寺用以供奉「家神」的地方。進院之後讓我們首先看一看四週二樓迴廊上陳列的動物標本。大家請看，有野牛、岩羊，還有狗熊、猴子等。由於是用真的動物皮毛剝制、填充而成，所以形態逼真，他們象徵被佛道征服的外道邪魔。大殿神龕中供奉的是各種護法神像，它們護佑著寺廟的安寧。其中引人注目的是這匹白馬標本，相傳 9 世班禪曾騎著這匹白馬從日喀則趕往塔爾寺，近 2000 公里的路程一天一夜就到了，到了塔爾寺白馬不吃不喝，最後死去。當地信徒為了紀念這匹有靈性的白馬，就將它製成標本保留了下來。（按：使用傳說故事來敘述白馬標本的故事，使旅遊者對白馬標本產生了親切的感情。）

小金瓦寺內的壁畫具有藏傳佛教的壁畫的代表性，不僅色澤豔麗而且形象奇特，外行人往往百思而不得其解。其實這些壁畫很大一部分描繪了藏傳佛教在形成過程中佛教大師如蓮花生，降伏惡魔的故事。壁畫中的動作常被寺廟僧人在宗教節目中加以模仿。而其猙獰的面目形象則使犯規僧人在心理上形成壓力，因為塔爾寺中處罰犯誡僧人的地方即在這個院落。（按：點出

小金瓦寺佛教壁畫是藏傳佛教壁畫的代表作這一特點，也為下文對藏族三大藝術形式的數概技巧的使用進行了鋪墊。）

出門之前讓我們來看看這些像筒一樣的器具。這叫嘛呢經筒，在藏傳佛教寺廟裡是最常見的，筒用木頭或金屬做成，中間是空的，裡面裝滿了經書。筒的側面雕有文字，均是梵文發音的「唵嘛呢叭咪吽」，即觀世音菩薩的六字真言。對這 6 個字有很多種解釋，從字面上來講並沒有什麼太深的含義。但藏傳佛教徒普遍認為常念這 6 個字，平時則可以消災免禍，死後即可以升入天堂，免下地獄。信徒和僧眾用手按順時針方向轉動經筒，口中默唸著六字真言，這樣既念了經書，佛祖又會保佑自己。藏族地區的牧民信徒很多從小沒有受教育的機會，很難誦讀經文，但為了表示對佛的虔誠，誦經唸佛又是必要的，所以他們採用了這種一舉兩得的辦法。各位朋友不妨也可試著轉一轉經筒，念一下吉祥的六字真言。但請注意一定要按順時針方向轉，千萬不要轉錯了方向。（按：引導旅遊者參與操作，鼓勵旅遊者親自轉動經筒，念六字真言，使旅遊者對這種比較陌生的藏傳佛教的唸經活動立刻有了親近的情感，極大地加深了旅遊者對藏傳佛教信徒的誦經內容與誦經形式的瞭解。）

現在我們看到的這座小巧幽靜的院落，它叫祈壽殿，但一般都叫它花寺，進門之前我們先看一看前山牆上的兩幅磚雕，左手的這一幅叫「鹿鶴同春」，（按：使用諧音雙關技巧，巧諧「六合約春」的吉祥寓意）右手的一幅是「葡萄刺猬」，都是寓意吉祥的含義。塔爾寺的磚雕藝術歷史悠久，而且以做工細膩而聞名，這兩幅即是明證。（按：簡單地提了一下塔爾寺的磚雕藝術，點到為止，顯得輕鬆而自然。）

進門我們看到的這塊半人高的石頭，非常珍貴，傳說宗喀巴的母親生前背水途中常靠著它休息。現在成了信徒朝拜的聖物。石頭上面貼著的錢幣是怎麼回事呢？（按：自問式設問，具有提醒旅遊者注意的作用。）原來是信徒對佛虔誠的一種表示，實際上是對寺廟的布施。都是信徒和遊人的一份心意。據說只有心中有佛的人才能夠將布施貼在石頭上，否則佛就不收你的。有心的人都可以試一下自己的誠意，我可以告訴大家這裡面有個小小的竅門，

以後再告訴你們，好嗎？大家可以試試。（按：先引導旅遊者參與，然後，巧妙設下貼錢幣的懸念。）

各位請集中一下，讓我們來看一下大殿中供奉的佛像，當中這一位是佛祖釋迦牟尼，和我們漢地佛教寺廟中的佛祖形象相去不遠。稍前左右兩位是佛祖的兩位大弟子迦葉和阿難。佛祖的脅侍菩薩照例是習慣上的文殊和普賢兩位菩薩，騎青獅者為文殊，騎白象者為普賢。你們大概還要問最前面的這 3 尊小佛像是誰？（按：使用順著旅遊者的思路的設問方式進行講解，有效地突出了講解重點。這類順著旅遊者思路的設問，巧妙地將旅遊者的思路融進講解說明的過程之中，使旅遊者與導遊講解過程有機地融為一體，不僅能夠加深旅遊者的認識，而且能夠縮短旅遊者與導遊員以及與遊覽客體的心理距離，從而對旅遊者產生極大的吸引力。其次，這種設問具有極強的暗示性，能夠有效集中旅遊者的注意力，收攏旅遊者的思路，不僅能夠將講解內容盡可能多地傳達給旅遊者，還能夠在講解中與旅遊者在思維程序上達到最大限度的溝通。）它們是過去、現在、未來三世佛，即燃燈佛、釋迦牟尼佛和彌勒佛，左右兩廂各具形態的是十六尊者像，俗稱「十六羅漢」。

回過頭我們來看一看這滿院的濃蔭。這種樹在青海並不常見，它叫旃檀樹，也叫菩提樹，據說這座祈壽殿是為給七世達賴喇嘛格桑嘉措祝壽而建。傳說達賴喇嘛為該殿開光撒了一把吉祥米，便化作滿天的花雨落下。這也是該殿又名「花寺」的來歷。但我以為這個美麗名字的來歷更多的是由於到了夏天，滿院的綠樹開滿了香氣襲人的白花，遮天蔽日，香煙繚繞，如入仙界，叫人流連忘返之故。（按：使用傳說故事，道出「花寺」的來歷。然後又使用釋名的修辭技巧，對花寺的名稱進行推測性以及主觀理解式的巧妙解釋，引導旅遊者進行豐富的聯想。但是如果將「旃檀」註上注音，就會更加方便人們閱讀。）

現在我們來到這座頗似農家小院的院落，如果說剛才我們還感覺到廟宇的莊嚴，那麼現在一定有種重返世俗的輕鬆感。這就是塔爾寺的印經院。因為寺廟每年都要耗費大量經書，因此，負責印經文的僧人便整日忙個不停。

現在，讓我們進房間裡來看看他們是在怎樣工作的。（按：使用對比的修辭技巧，強化了旅遊者的印象。）

佛教傳入西藏是從古印度和中國內地兩個地區同時傳入的，所以藏傳佛教經典同時受到二者的雙重影響，因此，藏傳佛教的典籍便浩如煙海。我們現在想得到漢文的某部佛經，也得想辦法從藏語佛經再翻譯過來。塔爾寺的印經院至今仍然採用比較古老的雕版印刷法，經書的用紙是這種顏色稍暗、韌性極好的棉質紙張，經書開本都不大，多呈長條狀，翻閱方便頗具古意。我們讀不懂的藏文字規範端莊，秀麗整齊，像是一幀幀藝術作品，有種樸素的美感。（按：簡單介紹了塔爾寺印經院的重要性及其印經方法，同時也強調了所印經書的特點，使旅遊者對現代的藏語佛經有了新的認識。）

從現在開始我們要依次參觀一系列最主要的殿堂，它們是塔爾寺的主體建築群，也是寺中僧人活動的主要場所，請大家先來看一看大經堂。

在藏傳佛教寺廟中大經堂是必不可少的，這裡是僧人誦經學習進修的地方，遇到活佛蒞臨的日子，這裡是僧眾聆聽佛法的場所。進門之前我們先在正門這裡看一下這種特殊的工藝品，好像刺繡一樣，這種藝術品叫「堆繡」，它是在刺繡之前先墊上一層棉花或羊毛，以求立體效果。這兩幅「八仙人物」便是塔爾寺的珍藏品，雖為寺中僧人所製作，但很有民間情趣。因為堆繡製作比較複雜，工藝要求又高，現在寺中已很少有人能製作了，這就更顯出這些珍品的可貴了。（按：簡單介紹了特殊工藝品——堆繡，強調了堆繡作品「八仙人物」的珍貴；同時為下文，即在介紹酥油花之後使用數概技巧奠定了基礎。）

目前的大經堂曾經過多次重建和擴建，最後一次完成於民國四年，就是西元 1915 年，建築面積 2720 坪，是典型的土木結構藏式雙層平頂建築。（從側門進入大經堂內部）大經堂由這種藏式棱柱分隔成很多小的開間，柱子一共是 168 根，其中 60 根為暗柱，建在牆壁內，我們能夠看到的只有 108 根，柱身上包裹著的圖案精美的藏毯是蒙古王公的贈品，僧人們就在柱間的這些叫做「佛團墊」的藏式毯子上打坐唸經。大經堂的三面牆壁上都布滿了佛龕，這一尊是彌勒佛像，有關它的故事我們等會兒再講。這一尊是十一面觀音。

在藏傳佛教中很多佛像都造型奇特，這主要是由於受到佛教密宗的影響。由於塔爾寺是班禪活佛的管轄範圍，他曾多次駕臨該寺居住、講經，所以大經堂當中最顯著的位置是留給他的。這尊鎦金像，便是剛故去不久的十世班禪。黃教創始人宗喀巴大師的塑像，工藝精湛，形象逼真。這尊幼年宗喀巴像在端莊中透出天真，不失兒童的可愛。

（在大經堂側面通道）

現在讓我們大家來看看藏式建築的一個特別的地方：即鞭麻層的利用。平頂的藏式建築是和青藏高原乾旱少雨的氣候相適應的。典型的藏式建築外牆大面積採取「蜈蚣牆」、藏窗、鞭麻層的做法，既有實用性又具有裝飾性。鞭麻草是高原常見的一種多年生草本植物，原來呈白色，現在大家看到的鞭麻層是將鞭麻草曬乾、切碎、上色之後，運用在建築物中的。鞭麻草具有減壓、吸濕、抗震的作用，是藏傳佛教寺院在建築時就地取材的一個典型。（按：不失時機地介紹了藏式建築的特別之處，又帶出了藏式建築必需的建築材料鞭麻草，既具有一定知識性，又突出了講解的重點。）

這個殿叫做金剛殿，在殿的四周，布幔圍住的部分是藏傳佛教中形態各異的護法金剛，正中的塑像是鍍金的，為黃教創始人宗喀巴。宗喀巴戴的黃色桃形帽，是黃教的標誌。但仔細觀察一下就會發現，在帽檐部位有一圈紅色，是偶然現象嗎？不是。（按：自問式設問，提請旅遊者注意。）歷史記載宗喀巴在創立黃教之前曾師從紅教，他悟性極高，因不滿於當時各教派的腐化頹敗，經過多年鑽研，終於創立了一個教律嚴格又為大眾所接受的新派別。傳說紅教徒習慣戴黃色裡子、紅色表面的帽子。宗喀巴在改革成功之後將帽子翻了過來，但露出一圈紅色的帽邊，以表示對老師栽培的不忘之情。（按：這裡穿插運用歷史淵源追溯式的歷史掌故，講述了黃教大師宗喀巴創立黃教後，將紅教的黃色裡子、紅色表面的帽子翻過來，露出一圈紅色的帽邊，以表示對紅教老師栽培的不忘之情。這種將名人的事蹟加以巧妙穿插的技巧，對有效講解具有極大的作用，宗喀巴所具有的極大的人格魅力，也會對旅遊者產生極大的吸引力，從而使旅遊者對黃教以及對塔爾寺的認識都會更加深入。）

現在讓我們回過頭來看一看這些磕頭的虔誠信徒和僧眾，這裡面大多數都是遠道而來的藏族牧民。這種全面匍匐的磕頭方式叫做「五體投地」，又叫磕長頭，是藏傳佛教中對佛表達虔誠的最高參拜形式。據說信徒若在佛前許過願，還願時就要用十萬個長頭來報答。遠道來的人都是自帶乾糧，白天到這裡還願，夜間就近住宿，一天天不停地拜不去，一直拜到規定的數目為止，而且每次之間的間隔不能超過 24 小時，也有一說 12 小時，否則前面的累積數都無效，得從頭再來。（按：介紹了藏族地區信徒們的最常見的禮佛形式——磕長頭的一些常識性知識，使旅遊者對這種宗教形式有了更加明確的認識與瞭解。）

信徒們為什麼要選擇這裡來向佛參拜呢？（按：用自問式的設問方式引起吸引旅遊者的注意力，強調了其後的表達要點。）因為這裡是塔爾寺的主殿，大金瓦殿，據說是黃教創始人宗喀巴誕生的地方。宗喀巴原名羅桑智華，生於 1357 年。宗喀巴藏語意思是湟水邊人，因其生於湟水之濱，故名。（按：採用異語的技巧，揭示了藏語「宗喀巴」的原義，可以說是使旅遊者有一種頓悟的感覺。這裡在繼開篇提到塔爾寺位於湟水中游之後，再一次提到湟水，使旅遊者又一次認識到湟水與宗喀巴以及與黃教的密切關係。）傳說宗喀巴的母親生下他，剪斷臍帶，把血滴在地上，後來就從滴血的地方長出一棵非常茂盛的白旃檀樹。宗喀巴後來進藏學習藏傳佛教，並成為一代宗師之後派他的弟子回鄉省親。母親見到兒子的書信之後發現原來的那棵樹長得更加茂盛了，樹上綴葉十萬且每片葉子上均有一尊獅子吼佛像。宗喀巴的母親感到很奇怪，便寫信把此事告訴兒子，並表達了思子之情。宗喀巴大師回信安慰母親，並讓她繞樹修一座塔，聲稱「見塔如晤兒面」。於是便有了塔爾寺最早的建築物，以後逐年又修建了廟宇殿堂，形成了現在的規模。塔爾寺，顧名思義，先有塔，後有寺，而那棵被修進塔裡的樹，慢慢又從根部衍生出來，就是我們現在看到的這幾棵。（按：運用神話傳說敘述了大金瓦寺的歷史淵源以及塔爾寺形成的歷史，想像瑰麗，寓意豐富，給旅遊者留下了深刻的印象。）

（在大金瓦殿內部）

　　請大家先從側面看一下這座大銀塔，它便是由最早的那座塔裝飾加工而來，現高11公尺，外部鍍銀並鑲滿了珠寶，已經不是早期的古樸模樣了。大銀塔內部藏有旃檀樹和宗喀巴的自畫像，所以信徒才對它虔誠有加。正面的這幅匾額上書「梵教法幢」四個大字，是清乾隆皇帝的御筆欽賜，這柱子旁邊的兩根象牙是日本國的佛僧所贈。大金瓦殿內還藏有塔爾寺歷代傳下的寶物如唐卡、經書、珍寶等等。每年舉行盛大的宗教節目時，僧人們要在這裡用酥油燃起成千盞燈，誦經祈禱，濃厚的宗教氣氛達到了頂點。（按：對清乾隆皇帝的御筆的提及，具有名人效應。此外，對大金瓦寺的文物珍藏的介紹，更加突出了大金瓦寺的重要地位。）

　　中國傳統建築中將四根柱子之間的範圍稱為一個開間。九間殿從橫的方向算共為九個開間，故稱九間殿，室內實際上又隔成了三個大間。我們先看這一間，中間的佛像大家已經相當熟悉，它就是佛祖釋迦牟尼，但在這裡稱為獅子吼佛像，也就是宗喀巴的母親在旃檀樹葉上看到的形象。「獅子吼」是用來形容佛祖在宣講佛法時聲音宏亮，令眾生猛醒。（按：使用釋詞的修辭手法，解釋了「獅子吼佛像」名稱的來歷，使本來有一定難度的佛教名稱變得淺顯易懂。）兩廂列侍的是藏傳佛教中的一些小神佛如妙音天女、騾子天王等。

　　居中的這個殿稱為文殊殿，因為當中所供奉的佛像為文殊菩薩像，他的代表法器為寶劍和經書。左右的脅侍分別為大勢至菩薩和觀世音菩薩。這種排列方法在佛教寺廟中非常少見，因三位菩薩實際上地位相同。這是因為藏傳佛教徒認為宗喀巴大師是文殊菩薩轉世，所以在安排佛像時也將這位菩薩的地位提高了。這個殿中的幾尊佛像面部線條豐滿優美，在莊嚴中透出靈秀，是塔爾寺塑像藝術中的精品。（按：點出文殊殿三位菩薩排列順序的特殊意義，突出了此處與它處的不同之處。）

　　左手的三個開間正中供奉著宗喀巴大師，左右兩廂的坐像分戴黃帽和戴紅帽的兩種。戴黃帽者為宗喀巴的兩大弟子賈曹傑和克主傑以及三世達賴索南嘉措和四世達賴雲丹嘉措。戴紅帽者為古印度兩大戒律師「二勝」及古印度六大佛學家「南贍部洲六莊嚴」。因為在藏傳佛教的創立過程中他們的學

說曾造成很大的作用。殿內兩側各有一造型怪異、面目猙獰的猛相護法神像。右側一尊為信主,藏語稱「公保」,左側一尊為法王塑像。

彌勒殿建於明萬曆五年,就是西元 1577 年,藏語稱「賢康」,殿內主供彌勒佛像。讓我們來看一看這座鍍金的坐像。它是彌勒佛 12 歲時的等身像。大概現在各位心裡已經有了疑問:為什麼今天在塔爾寺看到的彌勒佛像包括這尊在內都和我們平常看到的不同?(按:使用順著旅遊者思路置疑的設問技巧,引起旅遊者的注意,使旅遊者在較強的心理暗示之下,加深對遊覽景觀的認識。)因為我們常識中的彌勒佛總是那位笑口常開、大肚能容的胖和尚。其實這位好脾氣的和尚據說並不是「正宗」的彌勒佛,而是南宋末年浙江的一位叫契此的和尚,他在世時常手提一口布袋在集市上走,人稱「布袋和尚」,圓寂後人們認為他是彌勒化身,降臨凡間警示世人,但傳說畢竟是傳說。因為佛教曾從印度和中原兩個地區傳入藏族地區,而佛像在面貌上直接受到印度佛像造型的影響。這尊彌勒像就具有濃厚的犍陀羅藝術遺風,或者換句話說,也就是更「正宗」一些。(按:使用對比手法,比較了此處正宗的彌勒佛與江南傳說中的彌勒化身的「布袋和尚」的不同,使旅遊者的認識更加準確。)塑像內藏有宗喀巴父親魯木格的額骨、頭髮、僧帽和如來舍利、阿底峽尊者的靈骨等。佛像左、右分別為塔爾寺第一任法台和塔爾寺創建者的靈骨塔。殿內右側圓柱下的這尊雙手合十、食指向上的銅佛像,是觀音像的一種,據說是件出土文物。

九間殿前這個規模頗大的院子被稱為「社火院」,除了平時被寺中僧人用作「辯經」場所之外,每逢塔爾寺的幾個重要宗教節日,還在這裡跳大型宗教舞蹈,如馬首金剛舞、法王舞、怖畏金剛護法舞等等。舞蹈的內容多取自藏傳佛教教義,還包括一些藏族的民間傳說,大意不過是消災免禍,保佑平安。舞蹈中的角色均由寺中僧人扮演,舞蹈動作經過幾百年時間已基本程式化。每逢這裡舉行活動,信徒和群眾都紛紛趕來觀看,人山人海,熱鬧非凡。(按:簡單介紹了幾種宗教舞蹈形式以及舞蹈的吉祥寓意。一般來說宗教舞蹈往往具有一種神祕色彩,也往往比較難以理解。這裡只對舞蹈名稱以及寓意等最重要的內容進行了介紹,直接、簡單,便於旅遊者把握最基本的內容。)

　　前面我曾向各位介紹過塔爾寺有名的兩件工藝品，即壁畫和堆繡，現在我們將要看到的酥油花，是塔爾寺最精彩的藝術品，不僅遠近聞名，還曾拍成過紀錄片。它與壁畫、堆繡統稱為塔爾寺的「藏族藝術三絕」。（按：使用數概的修辭技巧，概括了三個藝術——壁畫、堆繡、酥油花在藏族藝術中的重要地位。因為在上文分別提到過壁畫和堆繡，所以此處使用數概技巧時就無須再進行具體解釋，給人以水到渠成的自然感受。）

　　酥油花，顧名思義，就是用酥油捏成的。其中包括佛像、人物、花卉、亭台樓閣、動物等等。酥油花的來歷，傳說紛紜，我給大家介紹其中的一個傳說。黃教大師宗喀巴在西藏學佛成功後，想在佛前獻花表示自己的敬意，但當時西藏正逢嚴冬，沒有鮮花，宗喀巴便用酥油捏成一朵花，供在佛前。從此，弟子們紛紛效仿，漸成風氣。很多黃教寺院都有在宗教節日時製作酥油花的習慣，但以塔爾寺的規模最大，也最出名。每年的農曆正月十五，恰逢塔爾寺的四大法會之一，寺廟都要展出一批製作精美、選題新穎的酥油花作品，屆時參觀、朝拜者絡繹不絕，稱為「燈節」。（按：穿插尋蹤類的民間故事進行敘述，將絢麗多彩的酥油花的起源與黃教大師宗喀巴聯繫在一起，使美麗的酥油花帶上了更多的人情味。）

　　酥油花固然絢麗多彩，但製作過程卻非常艱辛。尤其是製作的季節必須要選在冬季，作坊內還不能夠生火，以保持低溫，由於酥油遇到稍高的溫度便會融化，僧人在製作時若手溫升高，就要將雙手浸入冰冷的水中去降溫，其艱苦程度可想而知。製作時一般是先搭架子，之後捏成各種形象，需要上色的部分預先就將顏色摻入酥油內揉好。製作的時候需要非常地細心，因為最細小的地方都不能夠馬虎。原來塔爾寺的酥油花製作作坊分上下兩個院，每年都要分別推出一套新作品，但題材事先都是保密的，有些競爭的意味，若屆時推出的作品選題相同，則被認為非常吉祥。（按：強調了製作酥油花的艱難過程，使旅遊者對美麗的酥油花的得來不易有了具體的認識，也使旅遊者對製作酥油花的僧人頓生敬意。然後又對燈節上酥油花展出前的保密與競爭的情況進行了強調，使旅遊者心中暗暗祝願屆時展出的酥油花最好有題材相同的作品。）

酥油是牛奶的提煉物，在藏區應用普遍，不僅用來食用，還用來作為寺廟中長明燈的燃料。以前「燈節」結束之後，酥油花均被重新用作燃料。自從建立了酥油花館之後，當年的作品就可以被保存在這種有空調的玻璃櫃子中供人參觀，一般可以保持一至兩年。但因為每年都有推陳出新的酥油花出現，所以我們每年都可以觀賞到新的藝術品。

女士們、先生們，今天我們參觀塔爾寺就到這裡結束了，在和大家告別之前首先讓我來解答那個貼錢幣的祕密，那是因為在石頭表面塗滿了酥油，有人猜對了嗎？（按：此處前後呼應，將前文設置的貼錢幣的懸念的謎底揭曉，對旅遊者有了明確的交代。）塔爾寺以其崇高的宗教地位和悠久的歷史，使廣大佛門弟子心弛神往，虔誠參拜。同時以其濃重而神祕的宗教色彩、豐富而珍貴的藝術收藏、輝煌而奇特的宗教建築，極大地吸引著中外數以萬計的旅遊者來此遊覽觀光。各位就是我有幸接待的貴賓，誠懇希望大家對我的導遊提出寶貴表見，歡迎大家再次光臨青海、光臨塔爾寺。謝謝大家。（按：這段結束語總結了塔爾寺的諸多特點，誠懇徵求旅遊者的意見，並再次表示了真誠的歡迎。這樣的結束語，真可謂既誠懇真摯，情意綿長，又緊扣主題，重點突出，具有強烈的吸引力。）

【點評】

這是一篇優秀的導遊辭。主要特點如下：

（1）內容充實。講解內容注意突出塔爾寺的特點，使其介紹既豐富多彩，又具有一定的知識性。

（2）格調平實。較多地使用了敘述性語言技巧進行講解，描寫性語言使用得較少。

（3）注意使用各種修辭技巧與表達技巧。借助一些特定的技巧，使其講解既具有一定的藝術性，又具有較強的感染力。

（4）注意把握分寸。特別是其介紹角度與難易分寸把握得比較到位，使講解既便於旅遊者理解，又有助於加深旅遊者的印象。

（5）思路清晰，語言規範，表達層次比較清楚。

（6）導遊語言語體結構比較完整，導遊語言的語體特點比較突出。

後記

　　陳章太先生，不僅一直鼓勵我抓緊時間寫作本書，經常過問寫作進展情況，而且在百忙中審閱了全稿，提出了許多很有價值的修改意見，並為本書作序。這種全力扶掖後學的精神將激勵我進一步發奮努力。

　　本書初稿完成後，學兄侯敏教授在百忙中抽出寶貴的時間對全書逐字逐句地進行了審閱，不僅對文字語句方面的錯誤進行了認真的訂正，而且提出許多建設性的修改意見。學兄的真誠幫助以及真摯的友情令我深深感動。

　　本書導遊語言的用例，主要出自書面導遊辭、旅遊指南、風物誌、專題旅遊介紹等各種書面語言材料，也有一些用例出自遊記。在此謹向上述作品的作者表示誠摯的謝意。

　　由於程度所限，書中一定有許多不足之處，誠望專家、同仁們批評指教。

<div align="right">韓荔華</div>

國家圖書館出版品預行編目（CIP）資料

導遊語言概論 / 韓荔華著 . -- 第二版 . -- 臺北市：崧博出版：
崧燁文化發行 , 2019.03

面；　公分
POD 版
ISBN 978-957-735-729-8(平裝)

1. 導遊 2. 語言學

992.5　　　　　　　　　　　　　　　　108003134

書　　名：導遊語言概論

作　　者：韓荔華 著

發 行 人：黃振庭

出 版 者：崧博出版事業有限公司

發 行 者：崧燁文化事業有限公司

E - m a i l：sonbookservice@gmail.com

粉 絲 頁：　　　　　網 址：

地　　址：台北市中正區重慶南路一段六十一號八樓 815 室

8F.-815, No.61, Sec. 1, Chongqing S. Rd., Zhongzheng

Dist., Taipei City 100, Taiwan (R.O.C.)

電　　話：(02)2370-3310 傳　真：(02) 2370-3210

總 經 銷：紅螞蟻圖書有限公司

地　　址：台北市內湖區舊宗路二段 121 巷 19 號

電　　話：02-2795-3656 傳真：02-2795-4100　　網址：

印　　刷：京峯彩色印刷有限公司（京峰數位）

定　　價：550 元

發行日期：2019 年 03 月第二版

◎ 本書以 POD 印製發行